努瑪·薩篤爾Numa Sadoul 編著　墨必斯Mœbius 繪　韓書妍 譯

—— 1974–2011 ——
Docteur Mœbius et Mister Gir

法國漫畫巨匠墨必斯
訪談全集

積木文化

Numa

DOCTEUR ET MIS

entretiens a

共同撰文

尚‧安斯戴（Jean Annestay）、尚－保羅‧亞培－蓋里（Jean-Paul Appel-Guéry）、紀－克勞‧伯格（Guy-Claude Burger）、尚－米歇爾‧查理耶（Jean-Michel Charlier）、珂洛婷‧柯南－吉哈（Claudine Conin-Giraud）、尚‧皮耶‧迪奧內（Jean-Pierre Dionnet）、費德里柯‧費里尼（Federico Fellini）、安妮‧吉蘭（Annie Gillain）、約瑟夫‧吉蘭（Joseph Gillain）、伊莎貝‧吉哈－尚佩瓦（Isabelle Giraud-Champeval）、阿奇‧古德溫（Archie Goodwin）、亞歷山卓‧尤杜洛斯基（Alejandro Jodorowsky）、史丹‧李（Stan Lee）、菲利普‧曼納弗（Philippe Manoeuvre）、尚－克勞‧梅濟耶爾（Jean-Claude Mézières）、寶菈‧薩羅蒙（Paula Salomon）、寶琳‧凡尚－吉哈（Pauline Vinchon-Giraud）。

獻給羅傑茲（Rogez）家族
感謝馬努‧德羅蓋（Manuel Droguet）永遠如此啟迪人心

Sadoul

MŒBIUS

ER GIR

c Jean Giraud

特別感謝

Camera One, Carlsen Comics, Casterman, Manuel Chemla, Tom Courboulex, Dargaud, DC Comics, Yvette Degl'Innocenti, Simone Droguet, Epic Comics, Tatiana Faria, Michel Gillet, Les Humanoïdes Associés, Internal Transfer, Kineto, Andreas Knigge, René Laloux, Bruno Lecigne, Marvel Comics, Benoît Mouchart, Novedi, Patrick Spitz, Jacques Tardi, Télécip, Thierry Tinlot, TMS Inc., Jean-Luc Vallet, Viz Communications, Japan Inc., Walt Disney Pictures, Colin Wilson.

個人檔案

姓氏：吉哈（Giraud）
名字：尚‧亨利‧加斯通（Jean Henri Gaston）
筆名：墨必斯（Mœbius）、吉爾（Gir）
出生日期與地點：1938 年 5 月 8 日，馬恩河畔諾讓（Nogent-sur-Marne）
逝世日期與地點：2012 年 3 月 10 日，蒙魯日（Montrouge）
國籍：法國
星座：金牛座，上升獅子座
生肖：虎
血型：AB 型
特徵：虛無

INTRODUCTION
導言

（1~5 頁）努瑪‧薩篤爾與尚‧吉哈對談，發表於《漫畫筆記》第二十五期（*Les Cahiers de la bande dessinée*, 1974 年第三季）。

（前頁）攝影：Jean-Luc Vallet

本書出版過三種版本，您現在拿在手中的是第三版，集結了所有訪談內容。第一本於 1976 年由 Albin Michel 出版，內容涵蓋尚‧吉哈與珂洛婷、艾蓮與朱利安的家庭、友人及合作對象的「第一人生」。第二本於 1991 年由 Casterman 出版，內容算是「過渡人生」，當時吉哈正闔上不久前的過去，並接納已經成為現在式的未來。最新出版的第三本書，則涵蓋了尚‧吉哈的「第二人生」，有他的新家庭、新朋友，以及與合作對象的決裂。

我和尚‧吉哈的第一版採訪出版於 1976 年，書名為《墨必斯先生與吉爾博士》（*Mister Mœbius et Dcoteur Gir,* Albin Michel 出版），已絕版多年，是第一本專門介紹吉爾和墨必斯的重要著作。書中包含許多從未發表的插畫。內文分別是在 1974 年 3 月 30 日、1975 年 8 月和 9 月在珂洛婷與尚‧吉哈位於豐特奈蘇布瓦（Fontenay-sous-Bois）的家中錄製。

第二本書是 1991 年出版，書名是《墨必斯》（*Mœbius,* Casterman 出版），我們（這次和伊莎貝一起）於 1988 年 10 月 18 到 21 日間，在我位於濱海卡涅（Cagnes-sur-Mer）的家中錄製。錄製了 19 小時 40 分鐘整的錄音帶。除此之外，1989 年 8 月 17 日時，我們在伊莎貝和尚‧吉哈位於巴黎的家中又錄了兩個小時。
一如十五年前，這本書是彼時的墨必斯的總結。因此也只是暫時的，因為吉哈無時無刻在變化，有時甚至會來個一百八十度大轉變。

這解釋了我為什麼選擇保留了相隔十五年、有時內容互相矛盾的兩場對談，甚至也保留最近一次訪談內容中的矛盾。因為這正是尚‧吉哈——藝術家在創作作品時，所形成的自身矛盾。實用的補充說明：吉哈在對談中展現的冷面笑匠幽默一向很難以文字呈現，他的瘋狂笑聲或是大爆笑更難傳達。因此，我採取較貼近本人語氣的轉錄謄寫，例如：「哇哈哈哈！」並不是指吉哈逐字發出那樣的笑聲，而是表示他正在瘋狂大爆笑。時間有如小說般飛逝，二十二年後……

二十二年間，哪些事情變了？全部都變了，但也什麼都沒變。墨必斯略略將界線推向吉爾的領域，並稍微入侵；吉爾則有點「墨必斯化」；總之，吉哈繼續他的星塵之路，散播更多更多令人讚嘆的藝術星雲。

1988~1989 年的轉捩點，是以吉哈的妻子伊莎貝為中心。吉哈踏入一個全新的人生：他們 1984 年在威尼斯邂逅，1987 年 12 月決定訂婚，1995 年結婚，並有了

努瑪‧薩篤爾位於濱海卡涅的住處庭園一景（1988 年 10月）。

拉菲爾（Raphaël, 1989 年生）和娜烏西卡（Nausicaa, 1995 年生）一雙兒女。他也在那段時間擁有了自己的「墨必斯」藝廊、一間出版社，即「墨必斯製作」（Mœbius Production）；在義大利、西班牙、俄國、芬蘭、韓國和日本皆獲得榮耀；在巴黎的卡地亞基金會（Fondation Cartier）舉辦盛大的展覽；罹患癌症，然後復發另一個癌症。然後，永遠離開人世……

本書增加的內容，是在尚和伊莎貝‧吉哈位於蒙魯日的家中或是透過電話進行，依照以下的日期劃分：2000 年 9 月 15 和 19 日（3 小時 1 分鐘），2002 年 9 月 29 日（15分鐘），2003 年 3 月 30 日（40 分鐘），2010 年 10 月 12 日（30 分鐘），2011 年 1月 23 日（25 分鐘），2011 年 8 月 1 日（1 小時 36 分鐘），2011 年 12 月 28 日（2小時 30 分鐘）；總共錄製了 10 小時 48 分鐘。書中選錄的圖像配合訪談，也就是說，我們選擇訪談內容的連續性，而非按照吉哈的創作先後順序。

尚‧吉哈屆滿七十四歲生日的兩個月前，於 2012 年 3 月 10 日與世長辭。

展讀愉快！

努瑪‧薩篤爾，2015 年 3 月

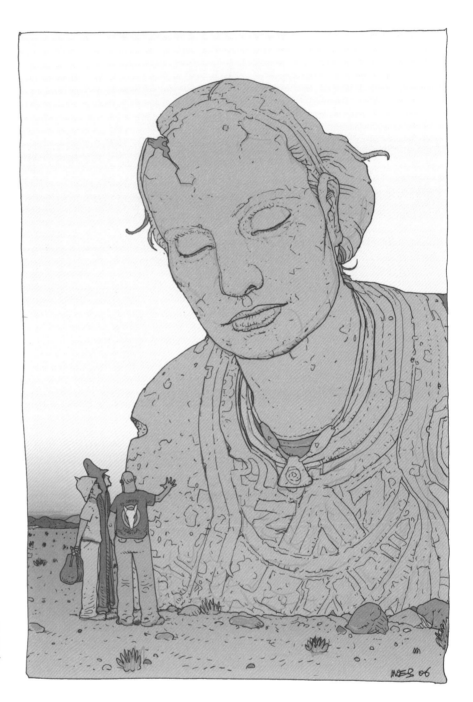

伊莎貝‧吉哈肖像,出現在吉哈的創作《阿札克與古洛貝爾將官》(*Arzach et le Major Grubert*, 2006)。

「記得我們 1989 年為了你的書再次見面的時候,我已經和伊莎貝在一起兩、三年了,連拉菲爾都出生了,但是我沒有提這些事,因為這對我來說是一場真正的冒險,代表一個嶄新的世界。」

尚的離去席捲我的生命三年後,他那些親愛的言語在寂靜中呢喃,與努瑪繼續進行一場無聲的對話。這本書不單單是一份對談紀錄,而是回應了尚在真實生活中將往昔採訪公諸於世的迫切需要。努瑪‧薩篤爾以這般友誼與頑強作風,

不斷想要更進一步，才得以成功稍微突破我心愛藝術家的堅硬外殼，攻破他引以為傲、複雜費解且滴水不漏的示人面貌。

晚近的訪談中有些獨特之處：少見的坦率，全然不客套。尚選擇保留部分內文，並刪去部分不合邏輯之處。如果命運允許，他還希望補充更多，因為儘管已經合作超過二十五年，他還有許許多多話想說。這對尚來說不成問題，他最喜歡的就是變動，常常淘氣地指出他早已從某處溜到了別處，忙著吞食他現下所處的小小世界，而那些地方都會成為演出者與觀者，融入他的創作中。

觀看尚的作品，等於跟隨他的視角觀看他自身，因為他的作品就是書面或圖像的日常反思。然而，除了表面上自信滿滿的態度，他因創作而激起內心深沉的痛苦，常常傷到自己。他也會將自己投射在漫畫角色中。因此他選擇化身為古洛貝爾將官，是最純粹的藝術家和創作者。他讓古洛貝爾為他代言，有時候甚至在寫給別人的信上署名「古洛貝爾」。

1963 年，尚為了在《切腹》（*Hara-Kiri*）雜誌中發表漫畫而苦思筆名，在翻閱《虛構》（*Fiction*）雜誌時決定此用「Mœbius」這個筆名；從十五歲時父親送給他《虛構》起，他就成為這本雜誌的忠實讀者。由於與這本雜誌的直接連結，他不假思索地選擇了「這個美麗的詞彙」，因為這篇短篇小說是「關於因莫比烏斯環（ruban de Moebius）而連結起的時空中通道」，完全跳脫尋常的地球生活……

這仍是這本全新增訂版所要傳達的核心主題。不過，艱難的任務有待完成：尚於 2001 年創辦自己的出版社「墨必斯製作」，使命是盤點所有他的圖畫、畫作、攝影、劇本、詩作，以免這些作品四散，並收集所有寫作或圖畫的創作軌跡。我感謝所有為這項研究提供協助與支持的人，包括家人、朋友、合作對象或讀者。

因為即使一同經歷藝術創作的激烈起伏，在既是家也是工作室的私密空間中，與尚、拉菲爾、娜烏西卡的家庭生活和工作交織，一切都深情地維持原樣，我以夏洛克・福爾摩斯的態度面對我男人的藝術足跡，以圖畫滋養的一生，用一生滋養的圖畫。

願閱讀本書能夠喚起對尚的回憶與作品，持續激起畫畫和創作的渴望，就像他生前最擅長的那樣。

伊莎貝・吉哈，2015 年 3 月

編註：以下訪談內容，「N」代表作者努瑪・薩篤爾，「M」代表墨必斯。

1974

MISTER MŒBIUS
ET DOCTEUR GIR

墨必斯先生與吉爾博士

1975

Fontenay
豐特奈

N：你是什麼時候開始讀漫畫的？

M：打從我識字開始，甚至在那之前。我最早的圖像體驗，是一套十九世紀的精美畫集當中的版畫，那套書叫做《環遊世界》（*Le Tour du monde*）。當時我住在外公外婆家，生病發燒的時候，躺在有點冰冷的房間，我就會讀這套書……這股對圖像的愛越發巨大，和宇宙一樣沒有盡頭！後來我就瘋狂迷上漫畫，漫畫很快便成為我的文學與博物館。一切就是這麼來的。我畫畫，純粹是為了這股對漫畫的愛。我讀了很多東西，像是《唐老鴨》、《泰加》（*Targa*，模仿泰山，很有趣），還有一大堆可能是義大利的超級英雄漫畫，非常精采但毫無知名度的科幻作品，我也讀《吉姆‧蠻牛》（*Jim Taureau*）、《霹靂亞蘭》（*Alain la Foudre*）、《超級小子》（*Superboy*）……《超級小子》為我帶來啟蒙，因為這部作品在我眼中很新穎。就像我在十六歲時初次讀到《虛構》雜誌。

N：所以你比較喜歡奇幻漫畫囉？

M：沒有特別喜歡。我喜歡《超級小子》裡幽默的片段。馬克‧吐溫筆下的湯姆‧索耶的冒險大大震撼了我，以搞笑感性的方式改編成漫畫……我飢渴地大量閱讀。我和好幾個朋友會互相交換「畫報」──當時我們這樣稱呼漫畫雜誌。我一拿到新刊，就會立刻衝回家，趴在房間床上痛快地大讀特讀。雖然當時的我對性一無所知，不過那確實是爽翻天了。在床上！直到現在，趴在床上依然是我最喜歡的閱讀姿勢。畫報就在那兒，我開心地亂跳，興奮得不得了！當然現在已經不會這樣了，我再也沒有找回過那種著魔和狂喜。事實上，只有在畫漫畫時，我才能稍微感受到同樣的熱情。我再也沒辦法像以前那樣閱讀漫畫了，因為我在閱讀的同時就在創造。那我在創作什麼？這個嘛，我打造了尚‧吉哈：我產生的熱情是一種創造的熱情，讓我喘不過氣……我現在說話的樣子就像那些回憶童年的老作家，但算了，那又怎麼樣？在我內心深處，我意識到自己很早就開始尋找童年。而且不是預謀好的，是自然成形的。現在我回頭觀望過去，意識到自己其實正在向當年的我傳達訊息。而當時，我則在對未來的「我」說話；我已經沉迷於時間、期限的概念。對我而言，未來非常明確，於是我告訴自己：「三十歲的尚‧吉哈，我告訴你……在十三歲到三十歲之間，你必須將這個訊息保存在記憶的角落……」

N：那這條訊息，你在三十歲的時候收到了嗎？

M：當然。我笑得要命，同時我也真心覺得這條訊息很重要。我真的是以一種近乎莊嚴肅穆的方式感受到的！彷彿產生了某種時空相遇……

N：就像克里斯‧馬克（Chris Marker）的《堤》（*La Jetée*）……

M：沒錯，就像《堤》，時空迴圈連起來了。但是和電影不同的是，我沒有因此死掉……青春期之前那段潮溼的時期，是我們以了不起的方式一肩挑起責任的時期，在各個方面皆然。

以上摘錄自《墨必斯先生和吉爾博士》，努瑪‧薩篤爾著，Albin Michel 出版，巴黎，1976 年。

此言不假。我們找到一本尚的日記，是他在十七歲時寫的。他指名道姓寫給十年後會讀到這些內容的尚·吉哈。其實，尚在二十七歲時確實重拾日記，他讀到這條來自十年前的訊息，加上評論，然後寫給第三個尚·吉哈，也就是十年後的尚·吉哈……

三十七歲時，因為我在場，尚幾乎顫抖著再度打開這本神奇的時空日記。迴圈再度奇異地連接起來，有如莫比烏斯環。他以嚴肅的心情閱讀這些信件，然後他認出自己，抹去兩座相隔十年的時光之橋，拼湊起他個性中晦澀不明的謎團……

N：是在豐特奈嗎？
M：對，不過是在另一個地點，離這裡不遠，一個比較窮的社區。很不幸地，我並沒有回到家族的房子，雖然我現在住的地方「升級」了，畢竟是高級住宅區。我以前住的地方雖然窮，但風氣很友善。豐特奈是孩子的樂園。

N：你父母從事什麼？
M：他們離婚了，我很少見到父親，我母親努力養活我。我想，他們應該在我三歲的時候就離婚了。我有一段父母離婚前的記憶：盤子在空中亂飛……這些粗暴的場面深深烙印在三歲孩子的記憶裡。我是獨生子，主要是由外公外婆拉拔大。他們是移居過來的鄉下人，保有原本的生活方式。他們在豐特奈山上有一大片菜園，連一根雜草都看不到，因為每一吋土地都被利用到極致！不過我很喜歡草地，我覺得很美，很奢侈……但是在菜園裡，我們講求的是有效率的農作，飼養雞和兔子，那片角落是如假包換的鄉村……

N：但你不太像鄉下人。
M：完全不像。我很討厭那種氣質。我外公是現在已經見不到的那種家族大長輩，一天到晚叫我工作，指派「高貴」的勞務給我，像是立圍籬、採收豆子、翻土之類的。結果這一切都是徒勞！他是那種有雙鷹眼的超人，凡事都能自己搞定。真是太令人著迷了！後來我了解到，他年輕時在動盪中生存，因此他在我心中提升到神話般的層次……我外婆也是，不過她是那種理想的外婆原型。而我母親呢，則是輕率有趣的年輕女人，曾經和一位職業撲克玩家同居好幾年……回到漫畫：在外公外婆家，當我沒去建圍籬的時候，還有在我母親家時，我都在和附近的孩子們密集地私下交易圖文刊物。當父母倒空我的抽屜，就會發生慘劇。每當我母親覺得刊物疊太高的時候，她就會全部拿去扔掉！對孩子而言這是罪大惡極、樹敵的行為，然而父母並沒有充分意識這件事的嚴重性。我的母親非常關心我，盡力讓我快樂幸福，但沒有任何人能引導我創作。我只能靠自己，大部分時候都必須自己想像。

N：當時你有去上學嗎？

M：和大家一樣。讀市立學校，直到初等教育畢業。後來我就讀中學課程，成績依舊吊車尾，常常被老師罵！當時我和這些人已經建立起的關係，就像我後來與出版社或報社中或多或少位階高於我的人。我記得我會挑釁他們，尤其是大家最害怕的那些老師。有幾次他們在教室裡追著我跑，我在課桌上跳來跳去躲他們！其實我不是真的愛鬧事，我只是很放肆。我習慣某種自取滅亡式的挑釁，到現在都還沒完全戒掉。我需要對立和迫害。

N：你認識你的父親嗎？

M：他是個傳說，加上我母親不斷詆毀，最終變成了負面的傳說。這也是在某個時期促使我向他靠攏的原因。我和他之間有一種非常微妙的半地下關係；我對他充滿仰慕。我的父親有點像《朗吉先生的罪行》（*Le Crime de Monsieur Lange*）中的朱爾·貝利（Jules Berry），但一點也不混蛋。他真的非常棒，而且因為他在做生意，我就更加仰慕他了⋯⋯媽的！他在「做生意」耶，你懂嗎？對我這種和老實人一起生活的孩子而言，簡直像做夢！而且，就是他給了我早期的《虛構》雜誌讓我接觸到科幻。我當年十三歲，震撼極了！

N：你當時已經在畫畫了嗎？

M：當然，我也模仿很多漫畫。我對圖像的知識淵博早熟，因此在孩子群中出名。例如我很喜觀的《佩柯斯·比爾》（*Peccos Bill*）是由三位不同的創作者繪製的，我是我們家那條街上唯一注意到那件事的人！從那時候起我就開始鞭策自己，大量作畫、累積學識。

N：你母親也會丟掉你的圖畫嗎？

M：不會，但是我們遺失了很多圖畫。大約十五歲的時候，我做了一本很精采的漫畫，故事背景在非洲，長達六十頁，情節高潮迭起，尤其是女主角的馬甲式上衣一直被扯破⋯⋯可惜的是，我把漫畫帶到課堂上炫耀，借走的人就再也沒還給我！進入應用美術就讀後，我就敏銳地察覺到自己的「才華」了。在市立學校時，我可是班上的小畫家呢！

N：你什麼時候進入應用美術就讀？

M：1954 年左右。老師們都有點瘋癲，不過有個很驚人的傢伙，據說是共產主義者。對我們這種「小蠢蛋」而言，「小共」（coco）老師簡直是從火星來的。但我覺得他非常棒。在十六歲時，光是從豐特奈去到這個地方，對我來說就已經太震撼，而小共讓我見識到想像中的藝術家，所謂的「讀書人」。

N：你是如何從高中進入應用美術的呢？

M：初中課程完全不順利，我學英文、數學、公民教育的時候煩得要命。還有那裡恐怖噁心的氣氛⋯⋯啊！真是太痛苦了！市立學校就像同樂會，我們和老師

的關係很好。結果進入應用美術後呢？那些傢伙只來教課兩個小時，課程結束就離開，一點存在感也沒有……不過我在聖尼古拉那裡已經稍微見識過，就是神父那邊，我母親因為沒辦法處理自己的狀況，曾讓我在那裡寄宿兩年。你知道那首歌：「頭戴金飾帶的帽子，身穿金鈕扣大衣」，完全就是我當年的生活寫照！那是一個封閉的世界，雖然嚴厲又狹隘，但其實相當令人安心。當時我正處於對這個世界充滿敬畏的年紀，這充滿危險的世界裡，兇巴巴的虐待狂老師、蠢蛋、冷冰冰的修士穿著大大的鞋子，像黑色的鳥一樣掠過……有一天，我和三個朋友翹課跑到聖尼古拉的閣樓，無意中發現一堆被沒收的書。那些書其實完全無害，但就是因為這些書被禁止，我們反而像犯戒律那樣興奮地翻閱。我們在找什麼？一定主要是裸體嘛！不過書裡當然沒有，這些內容不會放進書裡；再說，裸體刊物當年還沒成為風俗。所以，這次的經驗相當令人失望，但唯一的收穫是我們在地板上發現一個洞，剛好對著超大的共用洗臉槽，可以看見男人尿尿的背影。其實也沒什麼大不了，但我們屏住呼吸，看得入迷！這就是偷窺的初體驗。說也奇怪，我們後來再也沒有偷看了，原因我也不知道。當時我們確實正在被灌輸天主教的教義，大家都想成為神父，全部的人喔！有人的想望相當淡薄，也有人非常想成為修士，沒有其他出路。我一直覺得很奇怪的是，強迫禱告是懲罰的頂點，而最終極的懲罰就是跪在尺上禱告……

N：這些非常有意義啊！

M：你說得很對：這表示學生內心深處並沒有被他們的虛張聲勢唬住……那段時期確實有點空虛，不過我在情感上經歷了很多。當時我九歲或十歲，是很容易感性的年紀。這讓我想和其他男孩建立友誼，同性之間的吸引力，但不是肉體上的，單純是精神上的，但整個過程還是有點曖昧不清。修士對這類問題很警覺，既警惕又危險。有一個我很喜歡的朋友，他和我一樣都是九歲，我對他的唯一記憶就是他會留指甲。我們成天黏在一起，有一天，一個修士把我叫過去說：「我不希望再看到你和某某在一起。我們不太喜歡看到男孩出雙入對！」直到幾年後我才明白他當時的意思。但這個王八蛋可能會促成真正的同性戀經驗！為什麼要叫他「王八蛋」？畢竟這可能也會是一樁美事，所以這樣罵他也不對。而且才九歲的男孩，在性方面不可能太超過。對於年紀較大的男孩，我相信他們之間一定毫無保留。回想當年，我對高年級學生（因為操場按照三個年齡層區分開來）操場上的一些怪事感到訝異，有些曖昧的事讓我印象深刻。如果沒有親身經歷，絕對無法想像一百五十個小男生一整年同住在這種封閉的環境中是什麼感覺。

N：說到底，其實你也沒有什麼不好的回憶嘛？

M：這是很有趣的體驗。我認為一切都取決於我們如何看待自己的過去：若說

經歷造就如今的我們，那麼所有的經歷都是正面的。我們總不能否認自己吧！這就是為何我要談論過去，我意識到一種連續性，我非常關切自己的過去。我重新在豐特奈生活一年了，經過某條路時，無論是白天還是晚上，我總是會瞄一眼，連我太太都好奇我在看什麼。我回答她：「我在看是否會看見自己。」

N：所以你轉向應用藝術⋯⋯

M：對，我在市立學校完成學業，而且還發現自己是無神論者。我一點也不喜歡初中課程，討厭到我的肺憑空生出毛病，皮膚變得很差，而且老是很不舒服。結果我因此不用去上學。我母親非常寵我，任由我在最美好的年紀，也就是十五歲時，過著悠哉快樂的日子。整整一個學年，我都活在這個美妙的小世界裡！我和朋友去打撞球，追求女生，打鬧玩樂⋯⋯然後我成功通過艾斯提安學院（école Estienne）的考試，大概因為是畫畫的學校吧。但當我要入學的時候，母親卻到國外了，我覺得只能讀一學年有點沒意思，畢竟我必須去和母親會合。然而我後來沒有離開，還讓自己繼續享受第二年的小世界！我和外公外婆住在一起，他們認為我無所事事太不可思議，於是我報名了「ABC學院」，那是函授的畫畫課程，老師的畫畫程度爛透了。不過，課程也沒持續下去。隔年我參加兩場考試，又考一次艾斯提安，以及應用美術。由於兩所學校都錄取我，我選了第二間學校，因為離我家比較近。我在那裡學到很厲害的東西。學校強迫我們學習學院派的繪畫方式，我們固然覺得很煩，但那確實是最好的學習方式。我們有出色優秀的老師，都是些有意思、很老派的傢伙。我們跟著這些老師學畫漫畫。這麼美好的時光只有兩年，真的很可惜。

N：那你畢業後就接著畫漫畫了嗎？

M：立刻，畢業後就畫職業漫畫了。一開始是接馬利賈克（Marijac）在《荒野大西部》（*Far West*）的零星案子，接著我在應用美術學院的第二年時，在《勇敢的心》雜誌（*Coeur Vaillants*）上發表我的第一部漫畫。我就是在那時候認識尚－克勞‧梅濟耶爾和帕特‧瑪耶（Pat Mallet），我們三人都畫漫畫，其他人的目標則是畫廊、廣告業或是雕塑那些比較「高尚」的項目。

N：你第一次去墨西哥是什麼時候？

M：1955年左右。我去找母親，她和一個墨西哥人結婚了。其實我主要是想看看新爸爸是什麼人。他是個可憐蟲，被他媽媽管得死死，你知道那種人，四十多歲、超級愛乾淨的媽寶，每天一定要清理耳朵五次⋯⋯總之，他每天都會換襪子！他用精心打點的儀表和異國風情誘惑了我媽，他們彼此通信很長一段時間，他總是承諾會和她結婚。有一天，她受夠等待，搭飛機過去，那個倒楣鬼不得不娶她。事實證明，真是太淒慘了，根本是一場災難。我媽最後還是回法國了⋯⋯至於跑去那裡找爸爸的我，你說有多失望！我把在《勇敢的心》賺到的錢全部

看見而不被發現，偷窺的模樣。《布
幔後方》（*Derrière le rideau*）。

花在這趟旅行上了。我才十七歲，對那傢伙沒興趣，所以我跑去認識了一些好玩的人。在那裡的八個月取代了我在應用美術學院的第三年。我就是在那個時候首次接觸了大麻、咆勃音樂（bop）和性愛──這在身體和精神上都是真正的破處！同時我還認識了愛情，愛情的感覺比我十五歲時感受到的愛更強烈。墨西哥有趣的就是帶給我一大堆這些亂七八糟的東西，全都是重要的東西。雖然音樂沒有大麻或性愛重要，我第一次真正受感動還是要歸功於它：我的初次狂喜在查理‧帕克（Charlie Parker）的音樂中實現，那時我正在哈草，第一次體會到那種情緒，這就是為什麼對我而言，藝術的狂喜和大麻仍是連結在一起的。提到狂喜時，我是指清醒、節制的狀態。回到法國後，我發現朋友不認識這些東西，我覺得非常綁手綁腳，我都開始飛了，結果又突然摔回地面！此外，不久後我就去當兵了。我以為自己離開是要展翅翱翔，結果回到法國，再也沒有狂喜、沒有大麻，什麼都沒有！心都死掉了。

N：那你很高興在十多年後回到墨西哥囉？
M：你想太多了！我天真地以為可以找回那一切。結果不是這麼回事。這一次，我去墨西哥是為了領受另一種東西，那就是孤獨的狂喜和焦慮的狂喜。還有迷幻蘑菇的狂喜，這是我在第二趟旅行中嚐到的。墨西哥就是狂喜的國度。第二次我停留了六個月。

N：聊聊你的兵役吧……
M：我服了二十七個月兵役，和大家一樣：十六個月在德國，其餘的日子在阿爾及利亞。但是我沒有參加作戰。我是接線生，負責監控裝備庫之類的。不管把我放到哪裡，我都能找到不引人注意的角落，躲在那裡畫漫畫！沒有人注意到我，真的很誇張，整個兵役期間我都在畫畫。

剛出道時，尚‧吉哈在《勇敢的心》43 期（1957）刊登西部漫畫。

N：你說所有經歷都是有用的，回顧過往經歷總是能找到正面之處：你對兵役生涯的想法也是如此嗎？

M：這個問題太蠢了。在阿爾及利亞的那段時光很奇妙，發生了有趣的事。我結交了原本絕對不可能認識的朋友、有意思的人，那是奇特的社交圈。我遇到一些男女，對他們產生瘋狂的情感。還有一件非常棒的事：這是我的人生唯一一次進行體能訓練！我用無比開心的心情進行戰鬥訓練過程，全程都像幼犬、像孩子一樣。當年我十八歲，你懂的，十八歲已經不是孩子了，我心裡很明白。證據就是，我在阿爾及爾（Alger）用盡各種手段找大麻！但沒有找到。我不能因此說這段時光浪費掉了。我以充滿好奇心的態度經歷各式各樣事件。在阿爾及爾，我們陷入暴動、碰上戰爭，周圍充斥著異樣的革命氛圍。大部分的時間我們都被關在軍營裡，什麼也看不到，對當時的狀況一無所知。然後突然間，我們看見大群人潮蜂擁而上，太瘋狂了！非常像電影畫面。

N：你大約是在這個時期認識筆名吉傑（Jijé）的約瑟夫‧吉蘭（Joseph Gillain），在你的發展中占有一席之地。

M：我和吉蘭的關係堪比真正的父子，和他一起工作的每分每秒，他都想成為我的父親，而我也想成為他的兒子。在藝術領域中，我對他產生了移情作用，滿心崇拜地接受扮演他兒子的角色。那段時光非常美好。約瑟夫是完美的父親，對於他教給我的一切，我心滿意足。當兵之前，我和梅濟耶爾和瑪耶一起去見他。梅濟耶爾比我有天分，不過由於我畫的是寫實漫畫，吉蘭對我更感興趣，因為他喜歡的就是寫實漫畫。畫《勇敢的心》對我來說已經不夠了，我感覺如果想要進步，就必須離開。後來我去當兵，退伍後，我到阿歇特（Hachette）工作室為一本文明史百科畫插圖。梅濟耶爾和我在這間工作室裡生出許多超級精雕細琢的不透明水彩插畫，而且還滿開心的。此外，當時我們的酬勞相當豐厚。阿歇特是邪惡的公司，用金錢引誘我在不知不覺中偏離漫畫的正道！但是退伍之後，我回去探望吉蘭，當時是 1962 年。他判斷我的程度已經足以和他一起畫漫畫，那就是，《斯皮魯》週刊的《科羅納多之路》（*La Route de Coronado*），約瑟夫繪製鉛筆底稿，我負責上墨線。我不是他的「助手」，而是他的「門生」。因為我對他崇拜的要命，他的提議對我來說是人生中非常感動的時刻。有點像他對我說：「你希望我成為你的父親嗎？」多美妙啊，我找到了另一個父親！還是漫畫界的父親呢！我們就這樣工作了一年，結果我承受極大的痛苦，在《藍莓上尉》（*Blueberry*）第一集的開頭吃盡苦頭，嚴重到我必須去找吉蘭幫我度過難關。

多美妙啊，我找到另一個父親！還是漫畫界的父親呢！

以下是約瑟夫・吉蘭的版本，加入少許他的「門生」的想法（1975 年 9 月 15 日的信件）：

尚與梅濟耶爾和瑪耶來到我家，他們大概十八歲上下，我想應該是裝飾藝術學院或艾斯提安的學生。在我看來，他們非常關心為耳聾所苦的瑪耶。除了梅濟耶爾的活潑健談，我實在記不得那趟造訪。隨後，不知道如何、何時，也不知道為何，我再度見到吉哈。在當時，他的畫作是唯一在技術方面有價值的。我不記得在什麼情況下，他開始在我這邊工作。一定是像其他年輕人那樣，在工作室度過幾個下午畫畫聊天……我向他提議合作《傑瑞・史賓》（*Jerry Spring*），真正的原因我已經不記得了；我應該是想在實作中教他這一行的技能吧。

他很痛苦地從《科羅納多之路》著手，我們秉持著實際目的立刻進行分工：吉傑繪製鉛筆底稿，吉哈在我的指導下負責墨線，並由吉傑潤飾。接著，他為我兒子出版的廣告性迷你雜誌（指《Total Journal》。吉傑的兒子菲利普以筆名「Philip」為《傑瑞・史賓》撰寫劇本）獨力完成了幾篇短篇漫畫。

大家指控他的畫風抄襲，但其實那是我們一開始之間的默契。如我們認為，那是自然而然形成的。尚每天，或是幾乎每天都來，並且在我家吃午餐，他的酬勞是每頁和我五五分帳。我想這對他來說一定是美好的青春歲月吧……

對我而言，吉爾是一種現象，我開玩笑地說他是「漫畫界的韓波」！他確實極具天賦和原創性，但是他鮮少寫生，和我的理論恰好相反。這是一種超越觀察的模仿天賦，他的圖畫和構圖簡直完美得像魔法。對我來說，他是最偉大的寫實漫畫家，我對他的才華欽佩得五體投地。這些話語讀起來很平庸，但我真的沒有更好的說法了！我後來在最後的《藍莓上尉》中批評他堆疊細節、缺乏簡潔，但剖析起來又如此迷人！至於他的其他創作，姑且不論其圖像價值，我是持保留態度的，我甚至反對漫畫中這種整體的演變，方向都偏了，但吉哈嘛……就是這樣！我們現在幾乎沒見面，我盡我所能給過他指導和溝通，毫無保留也不計較。也許他可以把他的漫畫單行本寄給我當作回報啊！但人生就是這樣！

N：為什麼吉傑繪製了一部分《失落的騎兵》（*Le Cavallier perdu*）？

M：因為我不在。那個時候我們已經擺脫父子關係。再說，那時候我感覺這份關係已經結束，我們是平等的，是一名專業人士為另一名專業人士提供服務。這當然是假裝的，因為從技術層面來看，他技高一籌，而且現在某些方面依舊如此，這點我無法否認。他在我去美洲的時候代替我工作，而我在那裡有好幾個星期無法畫畫。不得不說，當時我連喘息的時間都沒有——才完成一章就要緊接著開始另一章，太扯了！

吉傑對此還指出：

> 這項合作是查理耶提出的，因為在那時候尚不見了，我猜他是自願跑掉的，而且也沒留下在美國的地址。這算是對查理耶嚴重拖稿的小報復吧⋯⋯

N：你還會和吉蘭見面嗎？

M：後來我們幾乎沒有再見面了。或許有一天，我會騎著我的機車去香波塞（Champrosay），我們會喝下午茶，然後也許還會一起去森林裡散步。他家真的很棒，非常舒服⋯⋯總之，在那之後的事情大家都知道了，就是我的「職業生涯」。

N：當時你有點無心在《藍莓上尉》，全心沉迷於墨必斯⋯⋯

M：那個時候我想要寫自己的故事和做研究，我極度需要在漫畫中發洩，正興奮得不得了呢！而且我對故事以及訴說故事的方式都同樣喜愛。畫什麼都無所謂，什麼都可以，甚至說些有點漫無章法的故事也無妨。我意識到自己總是執迷地不斷陷入某種「假想宇宙」，這也是我的重要題材。

N：你真的在做自己想做的事嗎？

M：當然，而且我享受得很。我很閒，很有空⋯⋯

N：現在已經過了一段時間，你可以告訴我們五月風暴（Mai 68）時《領航員》（Pilote）發生什麼事嗎？

M：鳥事，鳥到不行的鳥事！首先，在這個事件裡，我對編輯可恥至極的態度懷恨在心：他們全部──我說的每一個字都是認真的──都是白痴和笨蛋！全部！他們對創作者的態度惡劣至極，完全站不住腳。沒有社會保險，沒有退休金等等。多虧他們，有幾個我認識的漫畫家處於惡夢般的境地，沒有工作，幾乎陷入貧窮困苦。在這個層面上，編輯並不聰明，因為他們最好要愛護作者，還他們公道，即使只是出於普通的策略。五月風暴時，我們和工會策劃一場會議，邀請出版負責人參加。結果呢，戈西尼（René Goscinny）是唯一前來的人。他發現自己孤身一人面對狼群，而且這群狼沒有跟他討論漫畫界的弊病，反而群起攻擊他。我也是狼群成員之一，我用非常惡毒的方式攻擊他。他開開心心地赴會，心想大家可以一起把工作做好，結果卻被所有人臭罵一頓！尤其有幾個神經病用難聽的話辱罵恐嚇他。戈西尼很痛苦，非常不能諒解，我很清楚，因為這根本沒道理。我想他一定從來沒有放下過這件事。我們以為他會反駁，然後從中得到交流和進步。結果卻不是這樣，戈西尼白白承受攻擊，那些攻擊都句句見血，他變得很緊張⋯⋯從那時期開始，他就一直不信任合作對象，特別是我，畢竟我是當時唯一在場的《領航員》團隊成員，而且我也參與辱罵。但我一直都是這樣的，對其他人都是：我會不斷挑釁、煽動，接著又後悔。和我對老師們的態度一模一樣。這種怪異的自殺式表達方法是我在無法分析的情況

下所執行的一連串行為的一部分。這種情況不常發生，但我可以開始講一大堆讓人不敢相信的惡毒難聽話，產生引爆的作用。我在當兵時也發生過這種情況，你知道我在阿爾及利亞差點勒死一名附屬官嗎？我們一直在找彼此麻煩，醞釀好一陣子，然後那天就炸鍋了。幸好是在軍官面前發生的，大家讓我冷靜下來，然後壓下這件事。

N：一般而言，你會分析自己的行為嗎？
M：我不會一直思考這類事情，不過有時候我會回顧一下。然後會在像我們今天晚上的談話中指出自己的特質，開始說話時我會突然發現我這個人在某些方面所呈現的樣貌。隨之出現的事件是為了證明或推翻某些理論、某些原則。

N：你是逐漸成為現在的模樣的。也許這就是你如此不穩定的原因？
M：大概吧。我從來不會在行動的當下分析，即使我覺得自己永遠在行動。這不是智性的，而是單純的抽離，具有文學性但不是智性的，我知道這話聽起來很矛盾。

N：你有去做精神分析嗎？
M：只有一點點。我很懷疑精神分析，和我懷疑佛洛伊德的程度不相上下。

N：做精神分析的不是只有他。
M：確實，不只有他，但他才是頭頭嘛，是「爸爸」。我不信任這男的，不知道為什麼。佛洛伊德學派啊，我覺得太天衣無縫了吧，連漏洞都沒有。再說，那是都市人的東西，是城市的東西，所以不完整，城市裡沒有土地。

N：你會想做什麼：屬於自己的刊物嗎？還是寫書？
M：我對做期刊沒興趣。我很想做雕塑，把墨必斯做成雕塑，一定會很棒。我想創作的東西，是會放在書店的東西，但不是書，而是六十或一百二十頁的出版品，裡面什麼都有，當然有漫畫，有很多圖畫，但也有很多其他東西。比如說，我想要出版假的合集；我夢想做一套共十二冊關於一個幻想星球的百科全書——依舊是對假想宇宙的執迷。這是皮耶爾‧克里斯汀（Pierre Christin）和我，以及像是喬治‧拉克魯瓦（Georges Lacroix）等其他人以前的夢想。

N：還有其他人：Lob、Cartry、Forest、Fred……
M：有很多人願意參與。這是一項曠時費日的浩大工程，但是我能看見全貌：一套假的拉魯斯（Larousse）百科全書，完全不正經，有很多關於生態、動植物等的條目、調查、簡短的註解，有點類似《Life》雜誌的調查風格。我們必須建立某種智囊團，才能讓所有內容都連貫，包括假的歷史學家、假的地理學家、假的社會學家，什麼假專家都有……你能想像嗎？這個夢想很瘋狂，虛構一顆星球耶！波赫士（Borges）對這種主題很入迷，他已經在這方面創造出各種小奇境。不過那是為內行人寫的，屬於精英的高深文學；而我想做的是徹底的科普，而且還要很有趣。什麼都可以虛構出來。

我很喜歡以某種實在的東西引領乍看支離破碎的故事。

N：你長期以來都用查理耶的劇本工作，自己擔任腳本作家會很可怕嗎？

M：非常恐怖。乖乖按照他人的想法和指示很簡單輕鬆，話雖如此，我參與《藍莓上尉》的劇本也有一段時間了。獨力創作漫畫的時候，我會構思短篇故事，分別建構每一個場景，彼此風馬牛不相及。從分鏡的角度來看，這種不斷的即興發揮有時候不禁令我思考自己的表達否明確清楚。因為我在兩種慾望之間搖擺不定，一方面想要隱晦，帶領讀者進入場景連貫、故事卻毫無邏輯可言時的心理衝擊，另一方面仍渴望被接受與理解。我很喜歡以某種實在的東西引領乍看支離破碎的故事，我不喜歡那些不加以掌握就自顧自天馬行空而且語焉不詳的作者。在這層面上，一切都必須是構思好的。或者可以反其道而行，用瘋癲的語言講述某些本質上其實非常嚴謹的東西。就我來說，比較偏向第一個做法，而且這要花費大把時間。我常常會花好幾個小時思考如何以站得住腳的方式組合起這些片段。因為，容我再說一次，雖然我希望保持詭祕，但我也有專業人士的老習性，想要被人們理解。所以我對自己提出妥協之道：我會在自己想要遮遮掩掩的這部分放手去做，然後另一部分的我接手，用些祕訣把這些碎片拼起來……

N：這是一種「自動性技法」嗎？

M：這和自動書寫的原理一樣沒錯，是超現實主義用過的老手法。所以，目前正在創作中的《巨根男》（*Bandard fou*），我還不知道作品最後會變成什麼樣子！所以才會恐慌焦慮……

N：除了漫畫，你也受到電影的影響。

M：沒錯，影響很深。電影是美妙的東西，所有的電影都是。我看過的電影全都讓我留下印象，不只是西部或奇幻電影。我是不折不扣的電影狂，是電影貪食怪！我對漫畫和電影的領會是同時發生的。對於電影，我甚至有容乃大到糟糕的境界。很少能人理解這一點：這簡直是怪癖了，我向來什麼都愛看！我最愛電影了！

N：你不想拍電影嗎？

M：我的媽呀！別提這個。我當然想得要命！但這也讓我怕得要死。因為我太愛電影，我在各種層面上對導演有著無上的狂熱崇拜。對我來說，導演是神話，是宇宙的創造者，是神選之人，是絕世高手中的絕世高手！我覺得如果哪天我要拍電影，那一定是我最終極的創新作品，之後我就死而無憾了！

N：你在創作漫畫的時候沒有同樣的感覺嗎？

M：沒有。

N：漫畫家既是導演，也是宇宙的創造者。

M：這是不一樣的。做電影沒有這種魔力。首先是演員，可以隨意移動的活生生人類多美妙啊，一定棒透了！還有在真實景色中打造想像的世界，然後在製作

完成後看電影，簡直像做夢呢。

N：你在漫畫裡比在電影中自由一千倍，沒有任何技術限制，沒有外部限制，世界就是你的，而在電影中則要不斷處理一些人和一些事。

M：也許吧，但我向你保證，就是不一樣。漫畫的優勢固然遠超過電影，但又截然不同。兩者之間唯一的關聯，就是都以視覺圖像訴說故事。不過這種關係很牽強，只存在於圖像表達層面。電影是很神奇的東西！我從來不想深究它是怎麼在銀幕上移動的，有人向我解釋過，我也讀過，但這一切在我腦袋九彎十拐的思路中依舊有聽沒有懂。我不想知道，不想了解，讓它保持是個謎、魔法⋯⋯導演是巫師，演員則是英雄！

N：然而你想成為巫師？

M：我想當導演，也想當演員，我不知道哪一個更吸引我。或許我未來會嘗試，但不是現在，我依舊被時間追著跑，太沉浸在漫畫裡。如果去拍電影，我就必須完全放棄漫畫。

尚・吉哈在帕特里斯・勒貢（Patrice Leconte）的電影《我的名字是馬歇爾・戈特里布》（*And My name is Marcel Gotlib*, 1974）中的演出非常精湛。

N：不一定。尚－克勞德・佛雷斯特（Jean-Claude Forest）就同時畫漫畫和拍電影。

M：佛雷斯特是全能王！他也是作家，可能比漫畫做得更出色。而且是了不起的作家，沒有任何漫畫作者能有他的文筆，一個都沒有！當然啦，除了我⋯⋯好。所以如果我拍電影，拍戲期間我可能就沒辦法活了，我想我會瘋掉。

N：我猜你的電影和你的漫畫會很相似。不過，會像吉爾的漫畫，還是墨必斯的漫畫呢？

M：電影會符合我的兩種傾向。我想要用一個或多個神祕兮兮的藝名，要嘛拍商業冒險電影，要嘛拍奇幻電影。我不認為可以混合兩者，而且我也不想這麼做。奇幻當然可以融入商業電影的美學中，我在《藍莓上尉》裡就是這樣做的，但是最好將兩種語彙分清楚。能拍奇幻電影會讓我非常開心，我想拍攝情色類電影，到目前為止的這類電影，至少在歐洲，都不夠格。色情片裡可以有很多搞頭。我對情色的興趣永無止盡，倒不是真的實踐，性生活是很私密的，我談的是幻想中的情色。我幾乎沒看過任何有趣的情色／色情電影，除了少數美國片，可惜在法國看不到。所以我才想利用所有我的童年回憶拍認真的電影，一大堆來自那個異想天開時期的精采元素。如果沒有完成，就沒辦法平息這些異夢。幼稚的幻想會滋養自身，激起稀奇古怪的畫面。我認為這就是情色，或者至少創作者必須以這個為出發點，深入內心探索自己。

N：在創作領域中很少人能夠公開對自己的幻想驅魔，或是維持幻想。

M：對，但有些人就是這樣生活的；這些人通常在犯罪領域中讓幻想成真。但這樣就不有趣了，太粗淺了。殺人犯之所以是殺人犯，是因為他們不是導演！如果蘭德魯（Henri Désiré Landru）能夠在電影中表達自我，他一定會拍塞在烤箱裡被火燒的女人，而很可能不會真正動手……

N：除了科幻小說，你還讀哪些書？

M：一些犯罪小說，很少，而且越來越少讀了。有時候我會認真研究「真正的」文學，並不有趣，我覺得很狹隘。在我看來，作家現在的首要之務是要創造，像科幻小說裡那樣，或者去做社會、科學、政治之類的分析。

N：你有百看不厭的愛書嗎？

M：《丁丁歷險記》（Tintin）和《巫茲》（Vuzz），就是艾爾吉（Hergé）和德呂耶（Druillet）的作品。還有科爾本（Richard Corben），雖然他讓我很火大，因為他比我強很多！

N：你讀哪些期刊？

M：《戰鬥》（Combat）、《查理週刊》（Charlie Hebdo）。

N：政治方面，你的取向是什麼？

M：我很難討論政治，因為各種立場都讓我很糾結。每次我談政治，都會不由自主變得退縮，並且觀察自己。我看見了什麼？我看見一部分的自己在短期層面上看待政治，也就是積極主義的層面，但這主要是基於本能反應、憤怒或恐慌，因此是無法量化的情緒。然而我有另一種觀點：另一個我對政治事件很感興趣，因為那屬於更宏觀、是行星等級的意圖……又是科幻！

N：再往下聊就要變成政治沙龍啦。

M：不會，我不談政治，這不是我的談話主題。但是我將社會視為某種有機體，無意識地順著軌跡走下去。發生的一切只不過都是隨機事件。

N：這確實很科幻——把世界看作你的「虛假宇宙」之一。

M：讓我們以「想要正義」為例子吧。如果對社會學和歷史有點興趣，就會發現正義的概念是主觀的：一個世代的正義並不等於另一個世代的正義。善惡的觀念也是同樣的道理，實際上也是基督思想的化身。正義只是基督善意的一種無神論形式。

N：所有的觀念都是主觀的，而且會隨著時代推移而不斷超越自身。所有的觀念都會淹沒在歷史的洪流中。

M：哇哈哈哈哈！

《愛神花園》（*Les Jardins d'Eros*, 2006）中的電影幻想片段。

N：你現在在談虛無主義了，它本身就已經被時代推翻。

M：當然，但那一點都不重要，就是這樣才棒啊！在政治層面上，我會透過情緒體驗事件，而情緒本身就是制約的產物。顯然我在這方面永遠是個左派，可以說是《切腹》風格的左派。但是人生就是這樣，沒有任何事可以妨礙我尚‧吉哈感覺自己活著，並與活在這些情緒中的尚‧吉哈保持距離。

N：你說自己有時候會受到積極主義的誘惑。這會以什麼方式表現？

M：你說的積極主義是指草根運動式的行動，我個人覺得很荒謬。第一，我覺得自己擁有某種天賦，幾乎一份「使命」，我不必讓自己受到牽連，也不用以身試法。第二，我沒時間浪費在這種事情上，已經有為此存在的人，他們有義務這麼做，而且我請求他們這麼做。我身為創作者，透過我的漫畫告訴他們：「我與你們同在，我愛你們⋯⋯」話雖如此，創作的時候，我沒辦法把自己的故事塞進政治框架裡，我傳達「訊息」的唯一方式就是放手做自己。對我來說，政治比較是我創作故事的方式，而不是故事的內容。我確實是以靈媒和薩滿的方式構思政治「訊息」。

N：好吧，但是人們可能接收不到。

M：我不在乎，就算沒接受到訊息，訊息也被閱讀了，會被潛意識吸收。這才是重點。我不反對透過漫畫表達政治思想，但是那需要高超的手法，而且容不下絲毫失敗。

N：以皮耶爾‧克里斯汀為例子好了。

M：我正好也是想到他，有時候我並不認同他的方法。我不會創作像他那樣的故事。

N：不過他的創作很一致，幾乎沒有缺陷。

M：是沒錯，不過有時太學術了。不夠有神祕感，對我而言就不夠自由靈活！

N：這是所有必須以學術或教條方式傳達的政治訊息的悲劇。

M：就是這樣我才不喜歡！另一方面，如果看看沃林斯基（Wolinski）的作品，你會心想他實現了奇蹟，沒有掩飾自己的言論，而是直白地表達。最精采的政治漫畫是他在《查理週刊》讓筆下兩個小角色一邊喝酒一邊對談⋯⋯黑則（Reiser）也是，還有卡畢（Cabu），整個團隊也創作這種漫畫，而且很出色；他們找到一種適應我們思維的絕妙手法。這就是奧祕所在，絕少有人意識到：適應我們的並不是政治言論（就算這點毋庸置疑）而是偏見，還有表達偏見的手法。《查理週刊》的團隊發現某種很強大的東西：他們創造了一種「調調」，一個可以傳達所有話語的環境，就像說唱藝人總是用同樣的曲調訴說他們的小故事。永遠是同一首歌。就是藍調嘛！藍調總是訴說同樣的故事，有社會、道德等訊息。反觀我在創作故事的時候，完全不在乎故事可能影射的含意。我甚至冒著風險，在故事的最後意識到自己做出和原本想法全然相反的東西⋯⋯

政治比較是我創作故事的方式，而不是故事的內容。

N：那個時刻，考慮到潛意識的你壓過有意識的你，你不會為此修改故事嗎？

M：不會。

N：這樣很危險。

M：這樣比試圖刻意讓想法和言論彼此吻合要來得真誠多了，那樣做的話，等於是保持一種具欺騙意圖的模糊性和可能性，想讓真實符合夢想……

在前面的訪談中，我們讀到尚對電影的評論。當年他還沒有拍電影。目前他非常認真看待電影，因為他正在和改編自法蘭克・赫伯特（Frank Herbert）、由亞歷山卓・尤杜洛斯基（Alejandro Jodorowsky）執導的《沙丘魔堡》（*Dune*）合作電影拍攝。這項新領域尤其出人意表，因為恰逢吉哈以較全面的角度面對漫畫，至少在《藍莓上尉》如此，並且重新探索自身。在這種（深刻的？）變異、或者是變異原因之一的開端：尤杜洛斯基是住在墨西哥的智利人（嗯哼），他是一名編劇、「偶發藝術」的創造者、作家、思想家、幽默漫畫家、塔羅牌占卜師、與阿拉巴爾（Arrabal）和托普（Topor）發起「恐慌運動」（mouvent Panique）。尤杜洛斯基以電影人的身分執導《凡多與麗思》（*Fando et Lis*, 1968）、《鼴鼠》（*El Topo*, 1970）和《聖山》（*La Montagne sacrée*, 1973），是劃時代的、具原創性的藝術家，他選擇了尚・吉哈拍攝一部新電影，特別適合這部巨作，那就是《沙丘魔堡》。如果你名叫「墨必斯」，這絕對是最夢幻的電影處女作！我看到他們兩人一起工作的樣子，著實令人羨慕。他們在各自的桌子前，面對店門聊天，提出想法，說些蠢話，也有衝突。漸漸地，尚畫草稿，接著以高規格漫畫的形式完稿，這些就是電影的分鏡，與動畫技法類似的初步視覺化。他每天都這樣度過，直到開拍那一刻。還有一個重要的小細節，因為可以證明某種神奇的預兆，對於吉哈此刻浸淫的氣氛而言意義重大：1965 年，尚在墨西哥的時候，曾為亞歷山卓・尤杜洛斯基的詩集中使用的插畫繪製過一系列草稿，當時他完全不認識尤杜洛斯基。十年後兩人相遇了。又一個連結被串起……

N：說說你和尤杜洛斯基的合作是如何發生的吧。

M：我是到一間辦公室送電影海報時遇到尤杜洛斯基的。他看見我，對我說：「啊！吉哈，我對您的漫畫很熟。您願意參與拍攝我的電影《沙丘魔堡》嗎？」那還用說？我當然接受啦！那是今年（1975）3 月的事。他補上一句：「五天後我會去洛杉磯，您要不要和我到那裡度過一個星期呢？」我一開始拒絕，然後在他離開前兩天又打電話給我，我答應了，那是我仔細思考，思考到腦袋都要燒壞之後。最後我明白必須去，必須放手一搏。

N：你們去洛杉磯做什麼？

M：我們打算和道格拉斯・川布爾（Douglas Trumbull）製作一部分鏡稿，就是那個幫《2001 太空漫遊》（*2001 : A Space Odyssey*）做特效的人。我們和川布爾一起工作了一個星期，但是尤杜洛斯基留下他一起拍攝這部片。短短幾分鐘，我就決定要參與拍片。

N：當時你已經看過尤杜洛斯基的電影了嗎？

M：我知道《聖山》，很欣賞這部電影；我最近在私人放映會看了《鼴鼠》，也很美的電影。我猶豫是否前往洛杉磯的原因，是因為我正在畫《藍莓上尉》的《天使面孔》（*Angel Face*），認為如果按照我的工作節奏絕對不可能準時完成。因此，為了這部電影，我很清楚自己必須在 6 月準備好，於是我以破紀錄的速度畫《藍莓上尉》，二十年來破天荒頭一遭，而且還比預定計畫早一個星期完成單行本！7 月初就開始和尤杜洛斯基一起認真工作。

N：你在電影中擔任什麼職務？

M：我是第一助理，也幾乎是劇本的共同作者。實際上，尤杜洛斯基在劇本上的時間已經超過兩年，不過我們兩人都很享受分鏡的過程。尤杜洛斯基對這部電影有明確的想像，他把我帶到他想要的方向上，我在這些架構裡（我覺得很自在）創作的方式就像在《藍莓上尉》中一樣。

尚突然問我，是否聽過卡洛斯・卡斯塔尼達（Carlos Castañeda）和他的朋友唐望（Don Juan），一名亞奎巫士。雖然看似不相關，其實這與我們的主題是有關聯的。卡斯塔尼達是一名美國學者，有幸透過一位名叫唐望的印地安年長巫士，因而接觸烏羽玉仙人掌的研究。他在精采文獻中敘述這份啟蒙如何連結到他的書寫。閱讀這些書籍，就會很明白吉哈目前的個性轉變。

是尤杜洛斯基讓我讀這些書的，我實在太震撼了。這一切全都深入我的內心，向我展現另一種人生，一種嶄新的思考方式。當然，我原本就偏愛這類事物，不過在他的陪伴下，這種現象更加強烈。建議我讀這本書是他影響我的方式。在工作中有一個影響，那就是一個人的日常意圖對另一個人的影響，兩個人之間的摩擦，以及隨之產生的各種碰撞。不過當他把這些書交給我時，完全正中紅心，這些書以不可思議的方式讓我感到充實！我也任由自己被填滿。於是我處在一種奇怪的狀態，我相信目前發生在我身上的事情，就是我的人生轉捩點。我讀赫曼・赫塞（Hermann Hesse）的《荒野之狼》（*Der Steppenwolf*）時也體驗到同樣的感受：它讓我能夠解釋並接受許多心結，過去我或許只將這些心結當成好笑的小事，然而這些心結其實非常重要。在卡斯塔尼達的書中就存在這種對真實的永久爭辯，令人心碎悲痛。也許我們在閱讀基督教書籍或其他抽

閱讀卡斯塔尼達的著作大大影響了墨必斯的魔幻風格與奇妙思想。《墨必斯雜想錄》（*Inside Mœbius*）第五集（2004）。

象文本時，也會感受到同樣的震撼：從任何事物中都能獲得啟示，從禪，甚至納粹主義都可以。我則是從他的書裡得到啟示。

N：聊聊你不穩定和狂熱的本質？我總是看見你為某個人或某個事物激昂不已。你特別容易受影響。

M：大概吧，但這部分我很清楚，我覺得這是個大毛病，而且給我造成一大堆麻煩。在此之前，尤杜洛斯基讓我讀一本關於禪的書作為準備，書名是《箭藝與禪心》（*Zen in the Art of Archery*）。惱人的是，讀了這本書，我意識到這比我想像的更難。想法都是一點一滴慢慢建立起來的，但沒有因此比較輕鬆。

N：所以改變你的其實不是接觸到電影，而是更深層的東西嗎？

M：兩個事件是重疊的。電影和漫畫一樣，並非全都會帶來啟發，而是某人的電影、某人的漫畫。事實上，不管你喜不喜歡尤杜洛斯基的電影，尤杜洛斯基就是一個非常傑出的人。他很好、很搞笑，但這傢伙也很厲害，連見多識廣的人也要敬他三分！他善於操縱人的能力之強，已經到達非常文學性的境界：這很常見，他對人極具影響力，在書裡讀到這種人的時候我總是覺得想笑。和他相處的感受很奇特，真的太棒了！尤杜洛斯基對我而言是真正的導師，讓我認識到自己的本性。

N：這對合作不會造成任何問題嗎？

M：確實會。工作方面會有衝突，因為尤杜洛斯基總是將自己的意願強加在某個人身上，而且他二十年來都習慣獨立工作、自己做主。跟尤杜洛斯基一起工作，我必須不斷保持謙遜，這可是非常艱鉅的工作。而他也必須讓我維持這種謙遜態度，同時又不能破壞我的創造力。他很清楚，他也在摸索，和我一樣。我們在彼此周圍繞來繞去，試圖不要傷害對方，每天都要臨機應變。不過，在心理操控方面他駕輕就熟，是我讓自己被操控，主要因為他是以書籍、句子、小啟示……等為媒介來影響我。他身上有一種虛偽的天真和敏銳洞察力的混合，真的是很有意思的人。他懂很多事情，但僅限事物的運作機制，他只對解讀世界的方法感興趣，也就是找到世界的連貫性，不是以知識分子的身分做這件事，而是以獵人、漁夫的身分，就像卡斯塔尼達的書描述的那樣。而且，他認識卡斯塔尼達本人。他最大的愛好就是塔羅牌，不是只當成遊戲，而是做為開啟世界的鑰匙。

N：今天是 1975 年 9 月 6 日，你可以想像自己繼續待在電影圈嗎？是和尤杜洛斯基一起？還是沒有尤杜洛斯基呢？

M：我不知道。除了心理生活，我已經不再訂定計畫了。我的心理生活變化的方式會影響我的計畫和行為。

N：這不是什麼新鮮事，你一直都是這樣。

M：對，但以前我一直很被動，卻給人一種積極的印象。在這方面，我一直沒有明確的方向，有點像沒經驗的游泳者停留在水面上。而現在，我開始學一些蛙式的動作了！很令人興奮！浮現明確的方向了，我還不知道會如何接受它，但反正順其自然，我也不追求進一步了解！

N：你願意聊聊卡斯塔尼達探討的事嗎？

M：可以。

N：也許你會懷抱堅定理想上路，或是潛心冥想幾年？

M：是有這個打算，但沒那麼單純。這確實有可能往不是漫畫也不是電影的方向發展……但我同時發現自己的表達方式也是一種武器。我該走的路就是表達自己的想法，很可能就是畫漫畫。因此我可能在漫畫方面會變得野心勃勃，試圖打造壯觀遠大的作品。例如《亞薩克》（Harzak），我知道被誤解，一般人認為根本沒有劇情可言。然而在創作過程中，我逐漸意識其中確實有劇情，只不過故事才剛開始浮現，讀者要到結局才會明白。這不是在漫畫中會見到的劇情，這才是衝擊之處，這個劇本比起漫畫，更偏向文學。而且這種手法並不是事先決定的。我在探尋內心的某個連我自己都不知道的東西。然後故事就浮現了，自動發展出連貫性！創作《巨根男》的時候，我踏上一段冒險，任由內在的矛盾引導我。連貫性就是由此而生。這就是我想要掌握的自動性技法。

N：電影是不同的領域，你必須強迫自己更加嚴謹。

M：當然，但如果進入電影領域，也充分理解，就可以在這條道路上重新出發。我現在做漫畫的方式之所以可行，是因為我已經畫漫畫二十年，深知無數「竅門」。這就是所謂的「實作」。電影也一樣，必須要完全消化實作。

N：但你做電影的態度和做漫畫不是自相矛盾嗎？

M：我一切從零開始。我對尤杜洛斯基的心態和我對吉蘭是完全相同的。為了追求與尤杜洛斯基的關係中的精確性，我不斷運用持續創造和即興的原則。有一道隱約的界線，但是我不再認為自己是隨波逐流的浮標，我正在往某個東西前進，雖然不知道那是什麼或是往哪裡去，但我在前進……我感覺自己變得更好、更靈活、更積極。只是這很困難，畢竟畫了二十年漫畫，我太自命不凡，我的自我太強烈，很難接受矛盾或錯誤！

N：我覺得很奇怪的是，你這麼聰明又善於分析，卻有辦法讓作品保持如此自然流暢又強烈，而且你不會迷失在創作中……

M：我總是在分析自己的作為，但都是事後才分析。其實我的創作很費工夫。一般人認為《亞薩克》沒有劇情，事實上我可是挖空心思啊！還有我「機靈」的一面總是能讓狀況迎刃而解。我永遠都有辦法解套。

N：如果繼續在電影圈，並製作自己的電影，畫漫畫會不會變得很困難？

M：一定會，但那也是沒辦法的。漫畫家上墨線就像導演殺青電影，下手就沒法補救了。

N：對，但是重畫一格比重拍一個段落簡單多了。

M：上墨線的時候，如果發生意外，我會設法融入、利用。電影也一樣：拍攝期間可能會下雨，最好欣然接受。

我在探尋內心的某個連我自己都不知道的東西。

N：在《沙丘魔堡》中，你也負責場景和劇服設計嗎？

M：我們會依照劇情需要尋找場景，然後請專家處理。我當然可以設計機械、飛船、宇宙航艦等，但我認為交給專業人士是更聰明的做法（而且他是英國人）。尤杜洛斯基有一個完整的願景，這份願景很重要，他選擇接受我將視覺意外加入他的電影中。選擇我這件事本身就非常尤杜洛斯基作風！我在其中所擁有的自由，就是尤杜洛斯基的自由！

N：為什麼他選擇了你？

M：他很喜歡《藍莓上尉》，他從中看出我知道如何訴說情境和運用鏡頭的戲劇張力。另一方面，他從墨必斯身上感受到我在窺伺自己的潛意識，而且我能接受意外。總之，我們都很喜歡對方。

N：你們的相遇真的是偶然嗎？

M：尤杜洛斯基說沒有偶然這回事，還有什麼好說的呢？還有，我開始不再那麼害怕和自負了。我和其他人一樣，需要被愛。我以前認為，壯大自己並且走在正道上，很像在羞辱他人。現在我不再為此感到害怕了。人生中我最做自己的時期，是在我十五、六歲，當我研究自我存在的時候：我會看著鏡中的自己，探索內心，感覺到其中有一股他媽的超強力量將會推動我的一生！當然，那時我已經在畫漫畫。接著我開始與現實搏鬥，整個人都洩氣了，覺得自己什麼都不是。再也不相信自己的力量。然而那股力量仍在等待，備而不用。現在我感覺到力量又出現了……同時，為了恢復平衡，我透過找尋謙遜來抵銷這股力量。到目前為止，吉爾和墨必斯之間的平衡還算穩定，頂多有點傾斜，如今這股力量變成垂直的，在高尚品德和墮落習氣、極度謙遜和極度傲慢、極度脆弱和極度強大等等之間。所有這些東西都在我的內心，但是尤杜洛斯基讓我得以窺見它們，像在看一個場景。目的是要捕捉世界，消除個體、小我，因此必須充分開展，像盛開到即將凋謝的花朵，只留下種子，而種子將落入土裡……我必須真正成為土壤的一部分！但也許最後什麼都不會發生，而我已經到達極限。一開始和尤杜洛斯基相識，是因為我無法招架他的猛烈攻勢。他不斷丟象徵主義啦、塔羅牌啦、卡巴拉之類的，我拒絕加入他的計謀。然後我就再也無法抗拒了：一切像潮水般湧入……太美妙了！總之，我很清楚自己一直都能辦到，只是內心不情願，但現在已經不會了。我發現藝術本身不再是終結，至少對藝術家而言不是。沒有任何事的本身就是終結，除了世界、大地以及我們能夠行走其中的事實，沒有什麼是真正重要的。這就是我喜歡科幻小說的原因，這種文學令人感受到人類是如此謙卑渺小！

科幻小說這種文學，令人感受到人類是如此謙卑渺小。

N：沒錯，這是玄奧的文學。

M：啊！完全沒錯。但那只是文學。我喜歡的是科幻小說作者在不知不覺中打造玄奧，就像儒爾丹先生（Monsieur Joudain，譯註：法國喜劇作家莫里哀的劇中人物）脫口而出的散文！只不過，科幻小說並不是需要以實證觀點建構、也不求討好的文類，因為藝術就是一種自滿的形式，作者會在其中放入很多自我。但正因如此，科幻小說中的自我最少：作者無法把微小的自我放進作品中，這是不可能的！這就是為何最出色的作者都是渾然天成的聖人……科幻就是無盡，是空想的迷醉。從集體角度來看，這是很了不起的事。

N：在這一切過程中，《藍莓上尉》會變成什麼模樣？

M：我的夢想是打造一個藍莓上位遭遇各種麻煩的狀況中，他會去見一名亞基巫士，開始他的啟蒙之旅。換句話說，讓卡斯塔尼達和《藍莓上尉》的內容對調！只有這樣，我才能結束這個系列。

N：你不想回墨西哥嗎？

M：這個問題很有意思……這個嘛，有件大事正好要發生：目前新的十年週期即將結束，我準備回墨西哥一趟。這次會是第三次，每隔十年我就會回墨西哥一次，每一次都是為了在那裡找到某些事物，免不了讓我成為自己！真的有一股不可思議的力量吸引我回到那裡去，我也沒辦法啊！

N：這次會是什麼？你有頭緒嗎？

M：首先是芭琦塔（Pachita）。芭琦塔是一名被某種神祕力量附身的老婦人。她完全沒有受過教育，但在附體的狀態下，她創造出目前沒有任何醫生能夠辦到的奇事。例如，她進行過奇蹟般的心臟移植手術，只用一把菜刀，沒有消毒，什麼都沒有！而且她的手術都很成功。

N：是尤杜洛斯基告訴你的嗎？

M：對，但是我親自遇過被芭琦塔治癒的生產線工人，一人有無法治療的癌症，另一人就是器官移植。貨真價實的！但這次我想見的不只是芭琦塔。

N：那是什麼？

M：我非常清楚自己想在墨西哥尋找什麼，但是我不會告訴你，這樣你的書裡就會有一個祕密！如果我找到了，之後再告訴你。但我也可能不會去墨西哥。

N：你曾經在大麻的效果下創作嗎？

M：那當然。你說的「自動性技法」創作類型的大原則，就是因為大麻我才發掘的。可以說整個新生代漫畫家，尤其是從地下漫畫發跡的，都是這樣，而且只抽大麻。也有藝術家吃 LSD，但是我不知道那是不是真的有用。我在墨西哥的

時候曾經吃過迷幻蘑菇，我想產生的效果和 LSD 是一樣的，不是很有用，我沒興趣。這是偷懶的伎倆，不清不楚，而且會失控。不過大麻可以解放某些機制，而且顯示出整體效果是正面的。

N：有些人會說酒精也一樣。
M：所有的文明都有自己的興奮劑：蘑菇啦、酒精啦、古柯鹼啦、大麻……你有沒有注意到，在我們的葡萄酒文明中，其他興奮劑是被禁止的？佳釀愛好者堅持這個觀念：葡萄酒等於文明。商人巧妙利用這個觀念，把所有廣告都建立在葡萄酒的文明快意效果上。整個地中海以北就是葡萄酒文明，地中海以南則是哈希什（Hashish，大麻樹脂）文化。有人跟我說大麻文化沒什麼了不起時，我不同意。阿拉伯文明不就比我們的文明更有趣嗎？近東思想能讓你思考，讓你覺得西方思想未必就是最好的……

N：我想你從來沒有寫過探討大麻的故事？
M：沒有，甚至連人物正在抽大麻的場景都沒出現過。如果有一天我要做這樣的故事，那可不會是急就章的小品，而會是很嚴肅的東西，要能撼動人心。並不是我不想畫，而是我感覺自己還沒準備好。但總會有那麼一天的。我開始在《狂嘯金屬》（Metal Hurlant）中加入一些暗示。

N：你會在抽大麻之後畫《藍莓上尉》嗎？
M：很少，但有過幾次。這滿有趣的，帶給我一些新想法。多虧了大麻，讓我發現了這系列中的許多事。我不會在遇上困難和工作不順利的時候抽大麻；一切都好的時候我才會抽。如果是為了獲得靈感，或想在狀況不順利的時候靠大麻解套，這樣非常糟糕。事實上，大麻是馴化的植物，抽大麻是非常奇特的手段，非常神秘，對每個人而言都是獨一無二的。必須傾聽大麻，而不是把它視為毒品，大麻是好朋友！大麻沒有太多權力，是個溫柔的朋友。「瑪麗珍」（Marie-jeanne，譯註：大麻的法文俗稱）這個名字多甜美呀！

N：你覺得哈希什如何呢？
M：我不喜歡。至少那不是我的價值觀，非洲對我沒有吸引力。我喜歡大麻葉，美洲那派，所以這又回到墨西哥啦！墨西哥、瑪麗珍：是甜美、母親（瑪麗）、沙漠……大麻是很神聖的植物，這可不是我亂說的。我們大部分在抽大麻的時候，確實沒有考慮到這一點。我們對大麻的態度太隨便了，把它當成商品。雖然在某些儀式中大麻是神聖的，還是要非法取得。在美洲採摘大麻葉的人，那些道地的大麻吸食者，總是會因為必須採摘葉片而向植物道歉呢！大麻原本是野生植物，必須到沙漠中尋找，完成真正的啟蒙之旅。也有一些植株不會給你葉片，而是給花。大麻有股神祕感。每次摘一片葉子，都必須向它道歉。

1988 Cagnes
卡涅

DOCTEUR MŒBIUS
ET MISTER GIR
墨必斯博士與吉爾先生

1989 Paris
巴黎

社群的開端

N：十五年前，在我們上一本書的結尾，你正在準備第三次前往墨西哥的旅行。你說想去見芭琦塔，然後還有一項想要保持神祕感的研究⋯⋯

M：噢！太可怕了！這種話真是說不得！我想我知道原因：當時我保持浪漫的希望，想要見到卡斯塔尼達，或是進入唐望的那種圈子。我感覺前兩趟墨西哥之行是在為第三趟旅行做準備，第三趟將會是必經之旅。結果沒有，畢竟尤杜洛斯基就像卡斯塔尼達說的，是我的「好盟友」，就像墨西哥自己找上我。我根本不需要去墨西哥。

N：當時你說你感受到一股往玄奧和社群的生活方式轉變。你追尋的東西，不久後就找到了嗎？

M：對，我在巴黎的尚－保羅・亞培－蓋里（Jean-Paul Appel-Guéry）社群中找到了，在他身上我真的感覺遇到一個新的唐望。這個團體的成員中已經有幾名漫畫家，包括賽吉歐・馬塞多（Sergio Macedo）和阿蘭・沃斯（Alain Voss）。我感到非凡體驗的可能性，因此踏上這場冒險。在法國經過相當長時間的成熟期，1983 年時，我們全體決定移民到大溪地。

N：為什麼是大溪地？

M：原因很老套，我們覺得那裡是人間天堂，如此而已。兩百人來到這麼小的地方，引起騷動。我們立刻被稱為「外星人」或「ET」；有些人覺得我們很迷人又無害，有些人則認為我們相當令人不安，是恐怖危險的邪教團體！

N：解釋一下引領你到那裡的過程好嗎？

M：起初而且最重要的是認識了尤杜洛斯基，他帶領我以另一種方式看待世界。然而，我之前自認為是邊緣人，這就是我透過〈偏離〉（La Déviation）或《亞薩克》等故事所表達的。因此，在不太清楚前進方向的情況下，我進入了幻夢世界的探索和表達。也可以把這些領域稱為潛意識。說真的，我很難將這種研究和當時我理解到的一般哲思連結在一起；我認為自己知道的唯一途徑是精神分析，不過我本能地對精神分析反感，因為我覺得那像是把夢引導成某種平庸無趣的事物並加以瓦解的機制。

N：你的意思是精神分析只是將夢境庸俗化嗎？

M：對，就是庸俗化。夢很可能被「分析」成許多衝動的符號化，僅止於此。

N：你嘗試過精神分析嗎？

M：我在二十五歲左右時，曾有過一點點心理治療的經驗。在過程中，我覺得想像力的神奇面向並沒有被治療師關心，當時那位心理治療師比較像冷冰冰的公務員，簡直是審查人員。

N：但他們的治療是為了讓你重新回歸社會。

M：對，很合理。就某方面來說，這樣很好，就是適應。當時我的感情生活和身體狀況都處於相當混亂的階段，我有「毛病」，沒辦法再「正常」做愛。要嘛我

初識了尤杜洛斯基，他帶領我以另一種方式看待世界。

是對性過度恐懼而變得性無能，要嘛就是我克服這股恐懼，但就會發現自己碰上另一種恐懼，那就是早洩。我在二十五到三十歲之間面臨這個問題，沒有任何原因，當時一切都顯得非常美好……事實上，現在回頭看，我知道一切並沒有那麼美好，我對性一直抱持一種緊繃恐慌的態度。就算時間不長，才一個月，治療師確實巧妙地對我說了一些讓我定心的話，讓狀況回到正軌。但是並沒有觸及問題的根源。我內心深處不知道自己想要什麼，但我尤其不想「變正常」，不想要他用「處理」我性慾問題的方式「處理」我的藝術家意識，那會讓我回歸到某種功能上的安逸。不要，我不想要這樣，我才不想消除焦慮。

大麻和薩滿

N：讓我們回到你進入這個團體的開端。

M：我開始進行墨必斯的體驗時，大麻是主要的關鍵。所有對潛意識的研究，一大部分都要感謝我在第一次墨西哥之旅中認識的大麻，比迷幻藥使用的大流行早非常多。對我來說，大麻就是墨西哥、印地安魔法，與藝術表現有關。完全不是為了彌補挫折感而讓自己腦袋昏沉。這些觀念在不知不覺中、在我沒有意識的情況下，就悄悄在我使用大麻時建立了。

N：就像精神分析，不該抱著補償心態利用大麻，不該出於任何目的去利用。

M：不應該利用大麻。我們可以在有保障的情況下接觸大麻，謹慎地對待大麻。對於處理這類能量，我們已經沒有真正的規範了；我們都已經適應了世界的唯物主義觀點，與難以捉摸的微妙層面斷絕了……大麻的背後是什麼呢？

N：也許是唐望說的「盟友」或「靈魂」吧。

M：也許有大麻的靈魂。烏羽玉仙人掌背後是「麥斯卡利托」（Mescalito）；唐望賦予它一個名字，一張臉孔。然而我們對大麻的擬人化靈魂卻完全不了解，至少對於我們這種不習慣這類魔法思維的人而言如此。薩滿就能了解。就像薩滿可能會見到酒精、或是菸草，或是古柯鹼等等的靈魂。每一次，它們都將成為我們暫時搏鬥或結盟的實質對象，至少我們了解它們真正的意圖。但是我們已經從根本上斷絕了這種魔法心態。我不相信唯物主義思想是完全合理的，然而我卻是由這種思想形塑的，因此無法擁有魔法般的際遇。另一方面，即使在魔法社會，也不是所有的人都能有這些際遇，所以才會有薩滿，我會說他們是專業人士……不過我本身也有某種像算命師的能力，彷彿穿透漫畫，讓我能夠遇到某些神祕的計畫或系統，但往往是夢遊般的，不知道自己到底看見什麼。直到事後我才會意識到自己做了這個或那個。

N：而且要有能力在事後察覺到它。

M：準確地說，這就是盲目傳承和尋找意義之間的差別。總之，我擁有為捕捉到的訊息賦予生命和智慧的才能。生命或許沒有意義，但是意義是有生命的，而意義會透過我們的行為不斷產生，即使我們之間很少有人知道如何從中得到智慧。在這種情況下，一般人比較喜歡使用「巧合」這個詞。

N：因為並不是每個人都受過唐望的養成？

M：並不是人人都擅長解讀生命的意義。這就是為什麼，當我結識當時正在研究透過塔羅牌破解世界的尤杜洛斯基的時候，突然間意識到，理解世界的秩序是有可能的。而且不像精神分析使用的「正式」含義、封閉的語言、帶有「專業」背景，是以非閹割、非標準化的方式進行。我想要的就只是學習。後來和亞培－蓋里的接觸就非常符合這種學習。

N：這很有意思，你在我們的上一本書裡說過，你想像自己加入邪教教派。

M：我說過嗎？這也太奇怪了吧！其實當時我已經「編程」到墨西哥進行另一場探尋之旅。然後我遇見了賽吉歐·馬塞多和寶菈·薩羅蒙（Paula Salomon），我就這樣認識了尚－保羅·亞培－蓋里。最誘惑我的，就是尚，保羅和團體所有成員都和宇宙飛船及外星人有接觸的證明！我完全入迷了，已經想像自己坐在飛碟裡，繞太陽系一圈然後回來……我知道這聽起來有多傻，但是我眼前的人看起來非常理智卻又神祕。我想去看看，於是就去了，結果遇到一群正經八百的男生女生，為了共同的冒險齊聚一堂，目的是研究自我覺察和宇宙結構最奧祕的意識。然後我發覺這一切如此令人興奮，因此幾乎沒有絲毫猶豫，不過我的態度整體上相當謹慎。

戒掉大麻的漫畫：《B沙漠中的四十日》（*40 jours dans le désert B*, 1999）

我想像自己坐在飛碟裡，繞太陽系一圈然後回來……

團體

N：亞培是這個團體的領導者嗎？

M：對，是領導人，可以這麼說。在團體中，他要大家稱他為「伊歐斯」（Ios）。他是先知，個性獨特、極度聰明、有吸引力、和善，同時也很可怕。而我們全都著迷得要命。其實他就是外星人！但好吧，我很快就明白，看著矮小的綠色火星人乘飛船而來，或是到銀河系旅行，都是不可能的事。

N：是嗎？不意外吧⋯⋯

M：但是與飛船的聯繫仍然存在，一直都在。這個團體持續與飛船聯絡。對我來說仍是一個謎。

N：伊歐斯怎麼解釋這些？

M：他說那是他接收到的訊息，大致上和目擊不明飛行物體的通報一致。但最重要的是，團體中的所有人會處於集體內部夢境的意識體（égrégore）狀態，夢與真實不再有區別，我們創造了另一種觀看世界的方式，進而創造另一個世界。

N：你們是透過恍惚狀態到達這個境界的嗎？還是透過冥想？

M：透過冥想。還有透過伊歐斯的恍惚、言語魔力，透過他逐漸向我們展示和傳達他的神通能力。

N：這個團體有名字嗎？

M：頭兩、三年叫做「如禪」（Iso-Zen）。我認識團體的時候，已經沒有名字了。

N：裡面有禪宗的觀點嗎？

M：有，因為尚－保羅・亞培－蓋里有華人血統，而且團體就是以他解讀世界的方式起步的。但是我不太想談這個。

N：當然要談，再說，亞培與你和馬塞多還透過漫畫解讀了那個世界。

M：確實。亞培和我們之間許多人一樣，有雙面性格。非常聰明和善，同時也非常愚蠢刻薄。他自己說：「爬得越高，跌得越重。」這可能是將挽回自己名譽的危險做法。但是哪個冒險沒有危險呢？

N：那麼，你被團體接納了嗎？過程容易嗎？

M：有兩件事讓我的定位有點特別。首先，我比其他人年長。團體的平均年齡在二十到二十五歲之間。再者，我有「知名度」，所以算是社會體系的一分子，我的定位因此相當模糊：好像大家心照不宣，但我必須證明自己不是雙面間諜，有點像歷史上反抗運動的祕密聯絡網。這些大家都沒有明說，但剛開始的時候，我有時會覺得有必要為我的不請自來辯解。慢慢地，這種感覺消失了。

N：你不需要經過任何入門考驗嗎？

M：完全不需要。那是一個很單純的社群，沒有任何儀式。我的妻子起初很抗拒，但她還是陪著我，孩子們也是。規範方面，至少在可見的部分，也就是和團體目標有關的部分，沒有任何怪異之處。

導師與信徒

N：尤杜洛斯基也一起去嗎？

M：沒有。他正沿著自己的軌跡前進。

N：那他是「導師」嗎？

M：尤杜洛斯基是一位導師。當年，他在塔羅牌這個特定領域中給我的感覺尤其如此。算塔羅牌引領他研究神祕學、形上學和各種傳統等眾多面向；他的學習通常是透過書本，不過他的實踐軌跡顯然和那些光讀不練，或是只累積死板知識的人不同。你明白我的意思嗎？

N：尤杜洛斯基主要是藝術家，光這點就讓一切不一樣了。

M：沒錯。他是演員、電影人、作家，他知道什麼是表現力。他真正親自投入創意領域，參與對知識的探尋，拓展意識，獲得某種智慧。他對抗內心的障礙，將自己從對他人的先入為主、對自己的仇恨、憤怒和苦難中解放，在永無止盡的心理治療中持續下去，而且可能永遠不會停止。只要花一個小時或一秒鐘和這種人相處，就能看見善意傳播，並接收到關於自己的寶貴訊息。因為，當然啦，這種人其實很多，世界上充滿善良的人、美好的人……如果某些人只會以模糊的方式行善，就像在美黑燈下，那麼也有人是在雷射光下行善，而且知道如何明確解釋他們的作為，把你包進一種循環，也許能變得像他們一樣。接著，你可以自行鑽研這個問題並更進一步，或是到其他地方……

N：伊歐斯的做法也是這樣嗎？他是這種類型的導師嗎？

M：不一樣。尤杜洛斯基從來就不想建立如此封閉嚴密的社群。而亞培是真的全天候和團體一起生活。

N：亞培是大師，是不是就像有些大師需要門生，而門生也需要大師那樣？

M：對，尤杜洛斯基就不需要門生。他可以有門生，但是他比較喜歡保持彈性距離；他主要認為自己是服務世界的創作者。話是這麼說，但他還是提供教學，長期以來，他每週在巴黎開一次塔羅牌課程，而且人人都可以上。如果希望的話，還可以更進一步學習，但我對這方面的資訊實在不多。

N：那對於亞培，你是處於門生、學徒的狀態嗎？

M：很難具體定義。和我之前說過的一樣，共有兩百人散布在各個社群中。人數這麼多，很難說自己是門生或學徒。然後我很久以前就南下到庇里牛斯山，我在那裡住了三年。為了參加聚會，我必須跨越大半個法國，讓通訊變得更困難。

N：那時候你還沒有加入真正的社群嗎？

M：沒有，不過我們一起生活的房子常常看起來就像一個迷你社區。

更健康的生活

N：你為什麼跑到法國最南邊？

M：我開始加入所謂的現代神祕主義，也就是「新世紀」（new age）時，突然間領悟到物質至上的社會對世界帶來的負擔有多大，這固然引起了全球意識，但這種負擔也對地球上的生命帶來危險。可以說我們比當前的意識領先四、五十年。而這種透過情感勝於理性的發現，引發了難以承受的壓力。根本恐懼的不得了！對天災、衝突、世界末日等等的恐懼。在個人層面上還是有些許採取行動的可能：追求汙染較少的空氣、較優質的飲食、更健康的生活……透過進入尤杜洛斯基為我開啟的道路，我意識到如果同時以香菸、毒品、咖啡等各種興奮劑或麻醉物質以及不適當或受汙染的食物毒害自己，就沒辦法著手進行有意義的實踐。所以我開始研究以有機為基礎的飲食，發現現代營養學真是災難，簡直是災禍；但我不知道災禍是不是比災難更慘啦！而當我放開心胸面對這個問題時，一次（其實不存在的）偶然機會下，突然透過在「清新生活」有機店（La Vie Claire）工作的母親帶給了我答案。那是「清新生活」和喬佛洛伊博士（Dr. Geoffroy）稱之為「植物性飲食」（別和素食搞混了）的輝煌時期。我母親給了我一些這方面的小手冊。

N：她改變飲食方式了嗎？

M：沒有真的改變，不過和全天下的媽媽一樣，她擔心我過得不健康。我抽很多菸，喝很多酒，也吃得很多，必須承認，當時我的健康狀況正在走下坡，而她努力以自己的方式引導我，而不是和我的自殺式頑劣態度正面衝突。因此，當我意識到如果繼續這樣下去，就無法開始做任何認真的事情時，我才發現母親給了我解方。我認真研究喬佛洛伊博士的文章，到素食餐廳收集資料，然後決定放手試試。經過三個月的反覆嘗試後，我們完成轉變了……強調一下，這和另一個重要發現是同時發生的。開始製作《沙丘魔堡》的時候，尤杜洛斯基向我們介紹某個名叫尚－皮耶‧維諾（Jean-Pierre Vignau）的傑出武士，他開玩笑地假裝成尤杜洛斯基的保鑣；他是很了不起的人物，前世界空手道冠軍（現在在巴黎仍有道館）。最重要的是，他擔任尤杜洛斯基的兒子布朗提斯（Brontis）的武術老師，他原本要飾演保羅‧摩阿迪巴（Paul Muad'Dib）的角色，維諾本人也將擔任布朗迪斯的武術指導。尤杜洛斯基提議讓整個沙丘團隊跟著維諾一起固定接受訓練。我們全都答應了，連英國插畫家克里斯‧佛斯（Chris Foss）都答應了，他愛喝啤酒，很愛說笑，很快地我們就開始每天的空手道訓練。雖然我們像小鬼頭一樣嘻嘻哈哈，但是讓長年因為趴在繪圖桌和桌子前而生鏽的肌肉動起來，真是要命啊……不過我沒有覺得好笑太久，因為我突然意識到，我提前衰退和老化到何等地步！此外，尚－皮耶‧維諾落實的武術原則正好和精神層面的追尋不謀而合。尤杜洛斯基要我讀的那本《箭藝與禪心》，書中提到身體和靈魂形成一個整體的概念，能夠透過純粹能量神祕地轉變。於是我開始認為，如果我的靈魂要變得更豐富，我的身體就需要淨化，透過空手道，我就有可能進行這番淨化，當然，一切都要結合健康的飲食。在一個星期之內，

到了！蘋果樹——噢！萬能的天神，請實現我的願望吧！

要來啦！

……

好——
好——
吃！！！

我要裝多一點，回去說服阿丹——

不用懷疑！
愈紅愈香甜！

愈香甜就愈好吃！

我就知道金字塔沒有瘋！

我戒掉抽菸、喝酒、吃肉，實施密集的體能訓練，開始每天早上跑步。真的很瘋狂！同時我還開始冥想，閱讀大量哲學和神祕學書籍，研究世界各地的宗教傳統。我也想學希伯來文，這樣才能閱讀他們語言中的宗教經典。我跟你說，真的超瘋的！我試圖帶全家人一起加入，珂洛婷很快就同意了，孩子們的年紀太小，不用徵求他們的意見；他們純粹跟著活動，只不過由於我們不斷移動，導致上學一直起變化而混亂。

N：所以你們移居到西南地區。原子彈危機和回歸自然之旅……
M：對。這是我們進行的某種練習，假裝相信危機，才能讓自己處於真正充實的狀態。不是「回歸」自然，因為我們從來沒有置身大自然，而是努力到自然環境，體驗遠離汽車廢氣、電影、餐廳的生活。我們可以隨心所欲的討論這一切，如果沒有經歷過，就不會知道那是什麼。因此我們在庇里牛斯山的卡斯泰特（Castet）生活了三年，那是在奧索谷（vallée d'Ossau）中的美麗小鎮，有清新空氣、有樹，有山。我們幾乎與世隔絕，波城（Pau）在二十五公里的蜿蜒道路外……

N：你在那邊能繼續學武術嗎？
M：我沒有老師了，但是我繼續自己訓練。而且我在波城找到另一個老師，他開始帶我入門太極拳。太極拳真是太神奇了！同時，我開始在波城的合唱團唱歌。我認為應該要實踐某種藝術形式，好去平衡武術練習。當然啦，我有漫畫，但是沒辦法完全與空手道和太極拳的訓練強度抗衡，而歌唱是靠呼吸和共鳴的控制，和武術比較接近。

植物「性」

N：那你們變成植物性飲食者了嗎？
M：當然，從還在芒特拉若利（Montes-la-Jolie）就是了。而且在六個月的時間裡，我真的看見自己的身體完全改變，實在太厲害了！透過再生過程得到嶄新心態，從高毒性飲食轉為低毒性飲食，再加上鍛鍊身體，這是實實在在的蛻變。不久後，我就進入了亞培的團體，接觸了難以捉摸的次元、天使階級和內在宇宙。單獨或一起冥想。確切的生活宗旨其實觸及許多領域，其中包括性。在團體中，有個需要努力的大面向就是對性的重要觀念（在東方傳統中也會見到，特別是譚崔）：射精時消耗掉的性能量不會復得，除非以非常有意識的方式奉獻它，否則能量就會永遠消逝。然而，如果這股基礎能量不是透過性行為中的射精從身體流失，而是維持住，並且想像它沿著脊柱有意識地上升，也就是「昆達里尼」，這股能量就可以精煉提升，從精液的物質狀態轉變為越來越非物質、越發精妙敏銳的能量，徹底啟迪人的存在，並使我們接觸精神領域。這些理論可能會引人發噱或批評，但是花一年或半年的時間在生活中實踐，看看是否會產生任何結果，挺有意思的。

N：那麼，有產生什麼結果嗎？

M：實踐這件事確實很有意思，但是顯然很難確定結果。事實上，我認為這更像是一輩子的課題。畢竟東方人從小就在這種觀念中成長，對西方人來說，幾乎是不可能的。

N：你見過成功辦到，或是自稱成功辦到的人嗎？

M：有見過自稱成功的人，但我懷疑其實他們之中沒有任何人真正實現這種境界，至少不是以長久持續的方式。

N：說到底，這就是對完美的追求，完全捨棄有形的成就。就像耶路撒冷的聖殿，重點在於想要打造它，即使知道永遠無法完成。

M：我會將這句話謹記在心！這確實是靈性的基礎：儘管明白不可能達到完美，但為了達到完美而維持內在張力總是好的。

N：不過在比方說「平凡無奇」的性的層面上，這段經歷是否為你帶來更好、更多好處的體驗？

M：當然。首先，這段經歷以某種迂迴的方式，讓我終於能夠意識到自己的性慾。幾年前，這股性慾是透過心理治療導回正軌（我會稱之為側線）。我也意識到，身為一個意識清明的人，我與性生活之間有許多連結系統。因為男人的性器官確實是很奇怪的器官，沒辦法命令它勃起，也沒辦法命令它軟掉！

N：有人說自己有辦法控制。

M：我不信。有人的心理性興奮範圍很廣，但是沒有任何人能夠命令自己的性器官，我是說在平靜的情況下喔，沒有任何念頭、幻想、刺激的幫助。在我面對這目標的那些年裡，我和我的妻子以及其他我遇到的女人以另一種觀點看待這件事，而不是單純追求立即的魚水之歡。在這方面，我的時間並沒有白費。

N：有打破一些阻礙嗎？

M：去誇張化就是。此外，這段經歷還讓我看見性和世界並不是分離的，無論是在普通關係中還是在和神的關係中。你看，這就是和宗教完全不同的地方，尤其是猶太教和基督教的傳統。

N：顯然在猶太教和基督教的西方世界中，我們的解決方式只是否認問題、遮掩性慾的精神層面。

M：沒錯，就和以前的人說的一樣，不分好壞全部拋棄。然而在這裡，我們清楚看到充滿活力、甚至玄妙的態度並沒有和性慾切割。這就是我們在艾可（Umberto Eco）的書《玫瑰的名字》（*Il Nome della Rosa*）中讀到的：許多所謂的異端，其實只是因為中世紀時仍有人抗議這種切割，於是就立刻被指控為「淫亂者」、「通姦者」……

儘管明白不可能，但為了達到完美而維持內在張力總是好的。

伊歐斯和「教派」

N：回到伊歐斯。你在奧索的卡斯泰特時，是如何繼續參與這個團體的？

M：我們一直保持電話聯繫，每次有聚會我就會北上巴黎。我們也會一起度假。通常很精采，有美妙的時刻也有困難的過程，必須說，這通常取決於伊歐斯的意願或心情起伏。總之，某天我們全體決定前往大溪地。於是我們賣掉在卡斯泰特的磨坊，加入在羅莫朗坦（Romorantin）的團體度過為期一年的社群過渡時期。這段經驗當然非常有趣啦。

N：可以說那是一個教派嗎？

M：這個問題不太好回答⋯⋯從語源學來說，「教派」（secte）是指一群自我切割的人（sectionner），從主流的哲學或宗教觀點中脫離。如果從我們和社會「脫離」的方面而言，那可以說這是一個派別，不過是與宗教分離的世俗團體，亞培－蓋里的團體中沒有宗教成分。

N：但伊歐斯有恍惚狀態，而且用外星人取代上帝，不就是祕教的行為嗎？

M：伊歐斯不會進入恍惚狀態，因為他隨時都在恍惚狀態。這就是奇特的地方，他會瞬間從一個狀態變成另一個狀態。他沒有恍惚，那是暫時的！

N：但他宣稱收到「訊息」，並且從訊息中制定了全體生活的準則。

M：嗯，確實是。來自所謂「更高次元的訊息」。不過我們也對訊息的內容和來源很感興趣⋯⋯

N：他要求你們所有人要相信某種相當盲目的信仰，不是嗎？

M：對，確實。就是相信他。就算沒有明說，我們也有處於必經過程的時刻，有時候這會變得非常艱難，因為團體中大部分的年輕人，包括我自己，仍然是「先進」社會的產物，而先進社會正是在對抗這種情境。因此大膽跨出這一步，宣稱我們盲目地相信一名「導師」，是要花上一點時間的。但是我們認為這是勇敢的行為，對智慧的考驗。你懂嗎？這一切都非常模糊曖昧⋯⋯真是的！

N：可是你不是沒經驗的年輕人了，已經四十幾歲了。隨著成長，已經不適合這種盲目的信任了吧。

M：我在這方面很不成熟。精神上，我沒有比團體中二十歲的小夥子年長多少。可能是因為畫漫畫吧。好與不好都是人去評價的，例如「不成熟」就是貶義，但「年輕」就很好。當時我覺得自己很年輕，並不是不成熟！不過事實是，我們全都感覺被一個美妙的計畫緊緊抓住，一場美好正向的奇幻之旅。

媒介漫畫家

N：這對你同時繼續工作沒有造成任何問題嗎？

M：有，問題一大堆，而且絕對很明顯。無論是我的漫畫風格還是作品內涵，甚至還造成個性上的問題：我一度想要畫一幅「去掉自我」的神聖畫作，結果我

只畫出死板俗氣又沒個性的畫！好吧，這樣評論也許太嚴苛了。性慾也一樣，「去掉自我」的做法能帶來豐富張力，讓我能夠突然以不同方式看待漫畫，不只是像射精，而是與不同的能量層面產生共鳴、產生可能性。

N： 在我們的上一本書中，你已經將自己的漫畫視為一種「媒介」，你身為藝術家的狀態就像一份「使命」……

M： 我知道，那時會有這種想法，主要是當年我和尼奇塔·曼德里卡（Nikita Mandryka）在討論對年輕讀者的責任。我常遇到有些人是從兒童或青少年時代就成為我的忠實讀者，如果我對他們的影響那麼深，我不是該讓自己的創作意圖表現得無可挑剔嗎？另一方面，如果我畫了很糟糕的內容，我想他們一定也會發現，還會自己過濾掉。感受都是相對的。

N： 你還是「世俗」藝術家的時候，就已經把自己視為媒介漫畫家。一旦成為「神聖」藝術家、某個體系的代言人，不就更難讓你的漫畫家職業和媒介角色協調一致嗎？

白馬王子，與伊莎貝初次見面時獻給她的預示禮物。《絕美威尼斯》（*Venise Céleste*, 1984）。

M：這部分確實很曖昧。但如果要討論責任，首先我會說藝術家的自由很重要。也就是說，我並不想變成「官方」藝術家。對我而言，用空白的心態面對白紙一直都很重要，我會讓畫筆帶領我，而不是我帶領畫筆。筆觸的完成和嫻熟，都必須是自然的。就像禪宗那樣，箭消失了，我們自己就是靶心，我們不思考，全然進入行動，然後某些意想不到的東西就蹦出來了。直到作品完成後，我們才會發現：「哎呀，我是法西斯……哎呀，原來我有性別歧視……唔，我解放了。嗯哼，我很不錯嘛……啊，我畫得不太好……」如果我們願意，就會在事後發現這一切，發現那些自己設立，或是他人傳達或強加予我們的標準和信念。

N：好像絕地武士（Jedi）的「原力」（Force）。但這種渾然天成的創作方法，難道其實不也充滿了清醒的目的性嗎？例如你可能會對自己說：「嗯，我要努力讓我的漫畫更神聖一點……」
M：這正好行不通。無論我們有什麼目的，從我們努力將夢境重新傳達給他人體系的那一刻起，就不得不陷入苦戰：也就是要「順從」，對「宇宙」的順從。相較與在社會體制裡的順從，對宇宙的順從即代表強烈的反社會，但長期看，那種順從仍然是無法忍受的縮限。

N：這麼說來，我們確實可以說這是一個教派囉？
M：問題就在這裡。教派要求我們遵守規定。幾年後我變得無法忍受規定，這也是我決定離開團體的原因之一。

N：你在那裡待得多久？
M：大約六年吧。我 1978 年認識這個團體，在 1985 年離開。不過我做出全面正式的決定是在離開前的一年之內，大概八個月吧（也就是 1988 年初）。1985 年起，我已經不在團體中，但精神上仍在團體。我當然有「充分的理由」，因為我必須到洛杉磯工作。直到最近我才終於釐清這一切。

N：在大溪地遠離一切，對你的職業沒有帶來麻煩嗎？
M：在世界的任何角落都可以畫漫畫，在芒特拉若利和大溪地都一樣，在喜馬拉雅也可以，只要附近有郵局就行。

經由大溪地，洛杉磯製造

N：不實謠言常常說你是為了接近美國才到大溪地的，因為你想在美國賺一大堆美金。
M：也許吧，但一定是下意識的，否則我也不必繞這麼一大圈！

N：所以你去大溪地並不是為了接近美國囉？
M：當然不是！也可以說是啦……但我要再說一次，這完全是無意識的。實際的情況是，在前往大溪地之前，我們的計畫就已經成形了，黃阿尼（Arnie Wong）、寶菈·薩羅蒙和我，我們以亞培－蓋里的《內在轉移》（Internal Transfer）劇本製作一部動畫長片。黃阿尼後來成為導演，當時他的工作室在

洛杉磯，因此我必須越來越常往洛杉磯跑。1985 年時，我決定住在那裡。安頓下來後，我再次下意識地發現，我「巧妙地」讓一切就緒使自己可以擺脫團體，同時來到美國。美國是我心中一個非常久遠的夢想。我去美國並不如那些老掉牙的傳聞說是為了想賺一大堆美金。其實很單純，我發現自己在那裡和在法國或其他地方沒兩樣，我為法國出版社畫漫畫，然後他們會把漫畫轉賣給世界各地的其他出版社，包括美國。好啦，也沒這麼單純，我們不是有意顛覆出版社的生態系。嗯，我們依照時間順序做了一些預測，但往往證明了根本沒有巧合這回事，所以從某方面而言，說我去美國是為了賺大錢的人其實也沒錯……再說，哪個人前往新世界的時候腦子沒有這個念頭，不管有沒有意識到？總之，目前不能說我賺進幾桶金，但一定會的，到時候你就知道，看看十五年後我們的下一本書會不會整本燙金！

N：《內在轉移》的構思是否可以往回追溯到大溪地之前？

M：這個構思是我們在羅莫朗坦的時候開始的，所以我們並不是為了製作這部影片才移居到大溪地，怎麼可能把兩百個人搬到大溪地然後去洛杉磯製作一部影片！不是的，搬到大溪地完全是團體本身的計畫。影片只是額外附加的。

N：在大溪地時，你們是和家人，還是和社群住在一起？

M：一半一半。一開始，我們和十個人住在一棟可以俯瞰大海的大房子裡，真的很棒。大約十五個小孩一起被集中在另一棟專屬的房子，稍微保持距離，相當不錯，不過現在想想，我們當時到底有沒有徵求他們的意見，他們是否喜歡呢……總之，過去的就過去了（像其他人說的那樣）！

N：所以你們不是兩百人都住在一起囉？

M：我們從來沒有全部在一起。直到我離開後，他們才在波拉波拉島（Bora-Bora）買下一座「莫圖」（motu，長滿椰子樹的小島），在那裡首度嘗試真正的共居社群。在那之前，我們住在大溪地各處，有些人住在城裡，有些人獨居，有些成雙成對或三人行，但也有十人、十五人的社群。然後整個團體一起出錢購買小船，有些人五、六個一群住在潟湖上。

N：吉哈家還是一家人住在一起吧？

M：一直住在一起。我們幾乎是唯一完整的家庭。

N：你把《內在轉移》的著作權給這個團體了嗎？

M：從來沒有。除了三十多個被指派到團體內部運作的男孩女孩之外，大家都在工作。我們會湊一點錢給那些在團體內部的人，維持他們的生活所需（而且低於法定最低薪資）。大部分的人都口袋空空，甚至連拿出一點點錢都有困難……最後我們搞定了。那並不是個富裕的團體，我從來沒看到金錢方面有什麼可疑的地方。

N：但你剛剛說他們買了一座島。哪來的錢？

M：兩百個人湊出來的錢，就算很綿薄，最後的金額也是很可觀的。

能量交流
I. J. P. 亞培－蓋里

通往星星的道路上，存在許多次元交會的十字路口。時空旅人錯身而過，互相注視，有時會心一笑，交換時空，然後繼續不朽的旅程，繞著時空螺旋直到下一個路口。兩名同齡男子一度交流了彼此的家庭能量，那就是 I. J. P. 亞培－蓋里與尚·吉爾。為了讓彼此的語言同調，需要光之水晶，有一段時間，在熱帶豔陽下，他們計畫要生許多孩子，因為一人是孩子的父親，另一人是母親。然而地球是神祕的大地之母，她深不見底的目的無法和非地球的目的同調，也就是天父的意圖。因此，經過幾次現在時態的調節後，十字路口的出口接近了，必須選擇左邊或右邊的道路。從光之水晶開始，每個人都走上自己的道路。母親之子與尤杜洛斯基結成聯盟，選擇了黑水晶，父親之子則與「重返天界」結盟，選擇了隱形水晶。《內在轉移》因而沒有在洛杉磯拍成，不過《內在轉移》在波拉波拉島大受好評，一共四冊內容紮實的《內在奧祕》（*Arcanes internels*）即將在該地由那些守望者推出。除此之外，太陽與月亮依舊轉動，一個讓黑夜有光，另一個則照耀月亮，兩個家族彼此都過得很好。非常感謝。

1989 年 9 月

N：你不打算回到那裡參觀一下嗎？
M：我不認為自己會回去那裡。我大部分的好朋友都離開了。但是我和內部還是保持聯繫。

N：那伊歐斯呢？
M：我和伊歐斯的關係有點微妙。我告訴他打算離開團體時，他欣然接受，尊重我的決定。我們沒有斷了聯繫，但是我已經請辭了……總而言之，我不是一個會停留在單一實務中的人，我會繼續成長，繼續探索，做出決定而不是被決定左右。所有這些有時難以察覺的元素累積起來，代表有一天關係勢必會終止，即使這段關係在地理上已經結束了。我們並非刻意，但最終非常貼近潛意識裡的目標。這就是為何我絕對不會自責當初加入團體，因為當時我很確定自己想要加入。如果我想加入，就表示當時有其必要。在我們的宇宙命運當中，沒有犯錯這回事，絕對沒有！

靈性評估父親

N：你認為這段經歷有益處嗎？
M：我不會說有益處，我會說當時別無選擇。我當然有從中獲得了一些東西，但沒辦法把整體說成正面或負面的。有些人加入團體，卻帶著怨懟和憤怒離開。我的狀況從來不是這樣。為了能夠從團體離開，我反而被迫放下一股憤怒，與其說是針對伊歐斯或團體，不如說是針對讓我深陷其中的事物，也就是早在加入團體之前發生的事，是在我的編程和個人歷史中的東西。

N：是關於什麼的？你分析過了嗎？

M：當然，這是一股荒誕的希望，希望隨著這個父親形象重建家庭，帶給我童年沒能擁有的東西：父親的愛和體貼，還有對我的尊重。這不僅對我而言如此，對於這個團體中的所有人也是，在所有其他類似團體中的人想必也是這樣。

N：但並不是所有的人都有父親或是童年的難題。

M：所有的人都有！團體裡的人不是例外，我遇到的人百分之九十九在童年時期都與父親、母親或雙親，或是身旁的成年人有過問題。我們對這個事實越來越敏感了，當我們發現這個事實時，世界就會改變一點點……

N：有一點很明確：你藉由歷代導師在尋找「父親」。吉蘭、查理耶、尤杜洛斯基、維諾、亞培－蓋里、伯格、皮耶‧庫斯托（Pierre Cousteau，之後會討論）等人，都是你的代理父親。

M：沒錯。但是我從來沒有刻意追求就找到他們了！

N：也許吧，你在潛意識中引來他們。

M：對，我創造了他們。而且奇怪的是，他們都是傑出的人。

N：你是傑出的創作者啊！你每次都把自己放在學徒的位置上。

M：當然，這些人在讓我感興趣的領域中懂的都比我多。但別忘了，同時間，我對某些人而言也在扮演父親的角色。我是尋找父親的兒子，同時也是尋找兒子的父親、尋找手足的兄弟……引發行動的脈絡是更廣泛全面的。

N：從某個角度而言，你很「年輕」，從另一個角度而言，你很「不成熟」，是這樣嗎？

M：我不斷把自己放進學習的情境裡，進入我顯然能力不足的領域，在其中尋找啟蒙者。例如太極拳。你可以透過閱讀變得知識淵博，但付諸實踐時，就必須透過一名導師，將一生致力於傳授這門技藝的人，而他們通常是承繼自雙親（在中國傳統中，太極拳是透過血緣傳承）。亞培－蓋里畢生致力研究次元之間的系統和能量。尤杜洛斯基把一輩子都奉獻給意識和愛，就像吉蘭把他的人生奉獻給繪畫和漫畫……

上帝在這之中嗎？

N：奇妙的是，在你身上，這種對學習和結交的渴望並沒有隱含宗教性。你是否有從中接收到神祕訊息，還是根本沒有？

M：確實有這個特性。這就是我發現的事物之一。和父親的關係進一步促成和宇宙父親（無論怎麼稱呼祂）的關係，也就是靈性能量。如同我們會將原始的父親形象投射到人類父親身上，同樣的，我們會以無意識的方式，將童年時接收到的原始形象投射到宇宙父親上，就像在我們生命中人類父親曾經擁有近乎神聖性質的那些歲月的印記。你能想像，對嬰兒或是四歲以前的幼兒來說父親

是什麼嗎？是一個超級強大的巨人，握有生死的權力。孩子會感受到這些。他會感受到自己的信任、無力或脆弱。然後他會永遠懷著這些感受。

N：他同時也會感受到這種超人的保護、這股潛在的仁慈。這麼一來，上帝要嘛是可怕的耶和華，要嘛就是「良善」的上帝。

M：對，就是這樣。我們和神的關係中存在這種擬人化的投射。這是我在過去十年間在內心梳理的觀念，並得到以下結論：所有關於神的討論都只是投射，從投射停止的那一刻起，神才開始。

N：你的意思是，超出我們所知的地方才是神的起點？

M：正是如此：祂在我們再也無法抵達的地方。

N：若你說發現依舊無法達到神的領域，是否表示你並沒有比之前更虔誠？

M：當然，比之前更不虔誠。但同時間，我卻覺得自己更徹底地屬於神靈，即使這聽起來很矛盾。也許今日的一切都和 1987 年進行的實驗有關：參考精神分析學家愛麗絲·米勒（Alice Miller）的研究，釐清概念與其相對性。

心理治療

N：這應該是因為發現新的導師吧？

M：沒錯。也因為過去所有導師的教導。我們只能在看得見和想像得到的範圍內創造新的導師和道路。

N：這位新導師是誰？

M：一名洛杉磯的心理治療師。是名叫皮耶·庫斯托的法國人，一個根本無法定義的人。

N：我們早晚會試圖定義他的……是他的心理治療造成你和團體的斷絕嗎？

M：完全是。突然間，我清楚了解吸引我加入團體的是什麼。

N：你剛剛說，對父親和家庭的追尋。我們要說明清楚，愛麗絲·米勒的研究主要是關於童年，關於每個人永遠存在的內在小孩。

M：關於你的內在小孩，無論你的年紀，你永遠能夠給予他表達的方式，內在小孩在學習時期被「塞入框架」和「催眠」以便符合理性劃一的世界願景。庫斯托在治療過程中應用了這個概念，而就我看來，這和靈性的基礎法則不謀而合。

N：這讓轉向其他追尋的事物又回到你身上。你在自己身上找到上帝了嗎？

M：你會在自己身上找到上帝、導師、父親，所有問題的答案。

N：那這種做法會強化你的個人主義和精神獨立性嗎？

M：當然會，而且讓我斷絕和所有社群甚至傳統定義上的宗教的誘惑。

N：宇宙就在你的體內，不需要到他處尋找。

M：我們都是這樣。我們全都是外星人！意識到這一點的人實在太少了。我自己剛剛才知道要意識到這一點。很奇妙的轉變對吧？

N：庫斯托的方法不就是釋放你的內在小孩，教他步調一致地前進嗎？

M：完全不是。這就是我很感謝自己的原因，在一切都非常不順利的時期，我的直覺叫我不要去找佛洛伊德、榮格等流派的心理治療師，而是笨拙地繞了形上學和傳統（或現代）知識的遠路。

愛麗絲與庫斯托

N：從遠處看你的人，會嘲笑你的行為很「亂來」。然而你的進程深處有真正的連貫性，「尋找父親」的必然結果引導你找到庫斯托。

M：謝謝你這麼說。這真的不是刻意的，我沒有計畫。或者說，我有計畫，不過是以異想天開的方式，而且我要再說一次，是潛意識的。畢竟誰能以幼稚的腦袋預見這個目的呢？

N：意思是？

M：我無法忍受眼看著自己在可預見的道路和起伏中老去。

N：意思是？

M：就是說，我曾經看見自己將成為那樣的藝術家、那樣的老人、那樣的死亡……就是「老藝術家」，你懂那種類型吧？我發現這種形象在潛意識中困擾著我，讓我很不舒服。唯有當我進入自由之中，我才能稍微擺脫所有這些預先設定的形象。

N：後來，你和庫斯托的合作讓你之前所做的一切都明朗了：為什麼卡斯塔尼達帶給你這個、為什麼團體帶給你那個……是這樣嗎？

M：確實是。庫斯托讓我依循現代技術和反精神醫學衍生的方針，後來被愛麗絲‧米勒再度採用，就是讓成年人表達內在小孩被壓抑的情緒。壓抑的理由有千百種，主要都和一條口號有關：保住父母的愛。為了達到這一點，孩子會演戲、塑造自己，催眠自己接受和調整框架。

N：珂洛婷怎麼會認識庫斯托？

M：巧合。其實不存在所謂的巧合……珂洛婷的直覺一向很強烈。從她找到我那一刻起就能解釋這一切！要知道，我可是很自負的，我認為自己是個有趣的人物，甚至非常出色。珂洛婷能看見我，還把我給迷住，就證明她有某種力量……好啦，我是開玩笑的。

N：一半是認真的吧……

M：要這樣說也行。她先自己去見這個我根本沒興趣認識的人。第一次見到庫斯托的時候，我真的嚇壞了，他非常怪，讓我覺得怕怕的。但我看到他對珂洛婷的治療效果——她生命的主軸完全恢復正常了。這是一記美妙的當頭棒喝，我們的伴侶生活從此增添另一種色彩。於是我也去見庫斯托，而且立刻見效。我們用卡斯塔尼達和愛麗絲·米勒的方法雙管齊下。米勒的方針是把表達權還給內在小孩，卡斯塔尼達的方法則是讓整體恢復戰士之魂的力量。

N：就是你讓他接觸到卡斯塔尼達的嗎？

M：他不只參考米勒，也很了解唐望的教誨。愛麗絲·米勒說過，專職治療師從童年就開始面對雙親的謎團及隨之而來的悲劇和痛苦，敏感個性使他們在父母面前就像伊底帕斯面對斯芬克斯和凡人的生命之謎。這是他們從年紀很小時就開始發展的天賦，也是這份巨大痛苦所帶來的少數好處之一。而這也和另一種特殊天賦結合，是卡斯塔尼達所探討的一種特殊形式的「看見」與「追蹤師」的天賦，和我所擁有的「夢想家」天賦相反。

N：你把自己定義為「夢想家」。雖然沒有想為其他人進行心理治療，不過你在漫畫中傳達獲得的知識，其實也是一樣的意思。

M：我以自己的方式治療認識的人。我會談論可能性，我會說永遠都有希望，人人都能衝破束縛。

庫斯托與無聲的世界

N：治療結束之後，你和庫斯托還會見面嗎？

M：常常。我到洛杉磯時都會去找他。我們會討論彼此的各種過去。他會一直觀察你，然後當你對雙親的事情有所保留時，他就會逼你說話；這就是他「追蹤師」的一面。治療真的有結束的那一天嗎？

N：那是你的吉明尼蟋蟀、你的良心嗎？

M：有點像。我可以自由自在，但庫斯托會從旁提醒我，他不會跟我走上這條或那條路。這是某奇特的心理鍛鍊，讓我的大腦火力全開！平常他很和善，幾乎是個「正常人」，除非有人以嚴格暴力的家長姿態干預他的諮商風格；他絕對不會放過你，會像被踩住尾巴的貓立刻抵抗，也可能變得非常兇。但是尤杜洛斯基也一樣，有某種無懈可擊的警覺。你永遠不知道自己說的內容無關緊要還是很嚴重，一切都可以不重要，一切也都可以有意義。伊歐斯也是這樣的人。

N：在日常生活中，這樣不是令人難以忍受嗎？

M：跟他們這樣的人在一起，就沒有日常可言啦！的確非常麻煩又累人……

N：但唐望也是這樣子，一個沒有規律、沒有鬆懈的戰士。庫斯托不是本名吧？

M：他沒有本名，有時候他也自稱皮耶·多維爾（Pierre Deauville）。

N：他選擇庫斯托（譯註：應是指 Jacques-Yves Cousteau，法國的知名海軍軍官、探險家、海洋生物研究家）做為假名，是因為他探索靈魂深處嗎？

M：我認為這個假名選得很好。庫斯托——無聲的世界。

N：那你的孩子朱利安和艾蓮呢？

M：他們會個別和庫斯托諮商。現在（1988 年 10 月）朱利安十六歲，艾蓮十九歲了。不過孩子們面對的障礙比較少，也沒那麼喘不過氣，而且主要是孩子們沒有被以過當的方式塞入框架。久久諮商一次就足夠解開心結、重新建立心態。這段時間以來，他們也察覺到我和妻子之間的態度改變，我們之間開始建立起另一種關係。

夢與技法

N：你會傾聽自己的夢境嗎？你會為夢境做筆記嗎？

M：有時候會，但不是每次。我會在小筆記本裡寫一些短詩，有時候也記錄夢境。

介於有機體和礦物之間，壓克力的抽象研究（日期不明）。

N：你的夢境能派上用場、帶給你靈感嗎？

M：只有覺得有必要的時候我才會記錄下來。不要問我什麼時候覺得需要記下夢境，我沒辦法回答。我不會使用夢境創作。光是能夠記住並寫下來，我就覺得很了不起了。

N：所以你不會有意識地運用夢境。那潛意識呢？有可能嗎？

M：無論如何，我在畫畫的時候會讓自己進入清醒夢的狀態。這不是什麼我跑去找年邁的圖博喇嘛學到的技巧，大家都這樣做。但是圖畫越精細，難度就越高。我不會抗拒運用夢境，但是我很高興我沒有這麼做，否則我會覺得這是不正當的剝削。

N：可是，白日夢也是一種剝削。你接收到靈感，然後利用靈感來創作。

M：不盡然。我在這樣做的時候從來沒意識，都是事後才會發現自己先前處於某種狀態。我唯一一次成功讓自己進入清醒夢狀態並且刻意畫圖，是一年前在羅馬，當時我正在製作一本小畫冊，然後繪製了抽象畫。

N：進入這些狀態不是很輕鬆嗎？

M：我當然想要輕鬆啊！

N：這就像喝醉或抽大麻來尋找靈感一樣。那些不算剝削嗎？

M：啊！當然不是，不能相提並論。一般來說，我的抽象畫或私人畫冊是為我自己創作的。我在其中表達情緒，並不是為了利用它們，而是讓我的內在小孩表達。我盡可能消除擬人化或文化濾鏡，用最直接童真的方式表達。即使如此，我們無法擺脫某種程度的控制，只能稍微擺脫。這種創作是用來陪伴自己。

N：這不也是一種創作技法嗎？

M：不是，但身為漫畫家，所有技法都已經內化且自然而然，因此可以說技法只是陪伴而不是引導夢境。這就是聖嬰對父母的期望。他不期待被指導，因為那就是教育，偏離了宇宙計畫。

美國歷險記

N：好吧，先暫時離開心理治療的話題，之後再談。我們從大溪地來到洛杉磯。如果我沒弄錯，你在搬到大溪地之前，在美國就已經有認識的人了？

M：一切都是從尤杜洛斯基為了《沙丘魔堡》而和我聯絡開始。他告訴我，我們要在五天後前往洛杉磯。我差點沒跌坐在地上：我從來沒有去過紐約以外的地方，除了搭巴士南下到墨西哥。想到要搭機飛往洛杉磯我就害怕。我問身邊的人有誰想代替我去，尤其是菲利浦·德呂耶，他對我說：「你為什麼不去？」我說：「我要畫《藍莓上尉》。」「要是你得流感，沒辦法畫畫，你會停筆五天嗎？」「當然會。」「那你就假裝自己得流感就好啦！」他的建議真睿智啊。我打電話給尤

杜洛斯基，答應他去洛杉磯五天。那一趟非常精采，我認識了道格拉斯‧川布爾，第一次接觸到加州工作室中這股認真又輕鬆的氛圍。

N：你會說英語嗎？

M：幾乎不會。幾年前我在紐約的那陣子學過一些。不過我和大家一樣，透過歌曲、搖滾樂、電影等不斷接觸到英語。我第一次認真接觸美式英語，是史蒂芬‧李斯伯格（Steven Lisberger）邀我繪製《電子世界爭霸戰》（*Tron*）的分鏡和設計。那時我才感受到自己沒有工作所需的語言能力。為了《電子世界爭霸戰》而在美國停留的期間，我認識了黃阿尼，開啟了日後在《內在轉移》以及我移居美國的合作。《電子世界爭霸戰》就是整個美國奇遇的開端。

N：一開始你會定期去那裡嗎？

M：從《內在轉移》計畫一確定，阿尼就來法國一趟，然後我到美國寫劇本，當時是在法國和洛杉磯，然後大溪地和洛杉磯之間往返，直到我離開一段比較長的時間，然後珂洛婷立刻抓住這個機會帶著孩子到美國。我們從來沒有明確討論這件事，不過這表示，我們要離開團體，在洛杉磯重新開始。我們常常以工作需要為藉口，以執行我們尚未準備好要面對的行動。

N：你從什麼時候開始完全在美國生活？

M：1985 年。我先住在聖塔莫尼卡（Santa Monica）接著是威尼斯（Venice），然後到洛杉磯附近的伍德蘭山（Woodland Hills）。

N：你有居留身分嗎？

M：我有短期居留證。這是美國人發明的「國際藝術家」特殊簽證，讓他們可以無礙地邀請世界各地的藝術家到境內。簽證的期限是兩年，可以申請展延。

N：現在你的美語很流利囉？

M：接受採訪、買葡萄和看電視都夠用了。我能聽懂三分之二的電影內容，除非是俚語或是語速太快的句子。例如《威探闖通關》（*Roger Rabbit*），我只看懂一半。有太多次我挫折又生氣地離開電影院！但我沒辦法按部就班學外語。而且和家人住在一起都說法語，對於增進美語能力毫無幫助。其餘時間，我都是獨自坐在繪圖桌前，所以進步得很慢。

觀星者

N：你在洛杉磯成立了一間公司嗎？

M：珂洛婷成立了「觀星者圖像公司」（Starwatcher Graphics）。

N：觀星者是什麼樣的公司？

M：一開始是絹版印刷出版社。我想讓美國市場上都是我的精美海報……結果成績平平。我不知道絹印市場在美國已經很普遍，而且很受保護，有自己的小

圈子，分類非常細，不能像這樣隨隨便便闖進市場。此外，在美國，各個領域都是一場持久戰，才能在各式各樣涵蓋所有人類活動的公司中活下來。必須要非常聰明，才能在這個充滿張力和追逐美金的巨大網絡中找到藍海。因此我們將觀星者定位在比較合理的領域，利用墨必斯、甚至是吉爾身分的作品，讓美國大眾認識我的創作。

N：總而言之，你透過這個方式在美國出版漫畫嗎？

M：對。我們透過阿奇·古德溫（Archie Goodwin）和漫威（Marvel）合作，他擔任我的編輯和經銷商。歐洲漫畫在那邊叫做「圖像小說」（graphic novel）。

N：那是第一次有法國漫畫家在美國出版作品嗎？

M：許多法國或歐洲出版社都嘗試過引進美國，但成效一直不好。達高出版社（Dargaud）引入的葛雷格（Greg）的作品就是最慘烈的例子，而且總是會讓美國人暗笑。

N：我的意思是，你的作品是像本地漫畫家那樣，直接在美國出版的嗎？

M：對，這是法國作者第一次在美國找到大型出版社，並進行全國宣傳。《狂嘯

以洛杉磯為主題的自由水彩畫
（1986）。

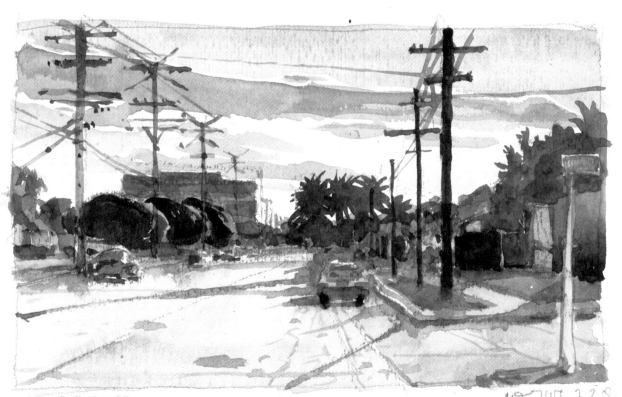

金屬》的美國版《重金屬》（*Heavy Metal*）和幾個較非主流的出版社已經進行過小規模宣傳，但是發行量從來沒有超過五、六千本。

N：《重金屬》發行過單行本嗎？

M：幾乎所有墨必斯的單行本都已經在美國出版，但是發行量相對較小。和漫威合作不容易，不少我們提出並被接受的要求，在美國都是史無前例。

N：所以這次的印量很大囉？

M：對，賣得很好（雖然這個數字在歐洲顯得不多，畢竟是不同的漫畫市場）：每一冊單行本大約發行兩萬冊。還有一件新鮮事，那就是所有漫畫都會定期再版和定期補貨。所以我們現在也在漫威出版《藍莓上尉》，算是件大事。墨必斯的風格是相對現代且有普世性的科幻作品，這很順理成章，但《藍莓上尉》就比較微妙了。當然啦，不像《貝卡辛》（*Bécassine*），《藍莓上尉》的故事內容是美國傳奇，以歐洲特有的圖像風格和敘事手法呈現。即使這種風格的發源地是美國，但大家都忘了。《藍莓上尉》這種風格是來自米爾頓·卡尼夫（Milton Caniff）等經典漫畫。這種漫畫已死，枝幹枯竭，現在一切都依照超級英雄漫畫公式的軌道運轉。某種程度上來說，《藍莓上尉》對如今的美國讀者而言簡直是上古生物。

N：你的意思是，美國人只看超級英雄漫畫嗎？

M：他們一天到晚只看這個！

N：因此，推出《藍莓上尉》是非常大的挑戰，因為沒有超級英雄，而且還取材自他們本身的傳奇！我們都很清楚美國的文化保護主義。光是義大利拍的西部片就很難讓他們接受了……

M：我們必須說服漫威這是一筆好生意，而且雙方都可以從墨必斯在美國的經濟活動中得到好處。而且還是以相當好笑的方式：我們以墨必斯的名字推出《藍莓上尉》！這套「圖像小說」是精美的平裝版，由漫威史詩線（Marvel-Epic）出版，最低印量是兩萬冊，每本售價大約是十美元。我們仰賴透過《重金屬》認識我的一小群忠實讀者宣布要推出墨必斯的作品，把它當成大事。也有對我的作品非常熟悉的專業漫畫家圈子。每次到漫畫或動畫工作室、到漫威，甚至是喬治·盧卡斯（George Lucas）那裡，向所有的動畫師、墨線師、上色師和其他漫畫家介紹尚·吉哈的時候，他們都沒反應，但只要跟他們說是墨必斯，他們就會站起身，全部跑來和我熱情握手，真是太不可思議了！

大明星墨必斯？

N：所以你是以明星身分出道嗎？

M：他們是把我當作明星那樣推出的。你想知道他們是不是真的成功把我變成明星，對吧？這麼說好了，我確實成為小明星了，但只是小明星！而且是非常寶

貴的資本，像幼苗一樣嬌弱。必須小心不能出任何差錯，要以認真專業的演藝圈心態呵護這株幼苗，要常常交際、在媒體上露面、要體面……話雖如此，也可以扮演和法國人相反的形象，黑暗浪漫的反叛者，而且有人這麼做，一切都有可能。我很滿足於做自己，總是面帶微笑，非常「法國情人」。

N：你的「法國佬異國風情」奏效了嗎？
M：我不知道。墨必斯是很國際化的名字，沒有「法國風情」，頂多是有點歐洲味道……但我就是法國人，從來不覺得這是我的弱勢。

N：有些人以為墨必斯是你的本名嗎？
M：大部分的時候。

N：你在那邊的名氣能媲美當地漫畫家嗎？
M：可以，但我認為是因為我的本質，而不是我的異國風情。話雖如此，異國情調還是有好的一面：我處理漫畫手法不是美式的，我選擇和處理的主題不是以衝突、通俗劇或效果為出發點，而是比較含蓄、曖昧，這部分還是很歐式。

N：美國人的創作中也有自己不尋常的內在進程。
M：沒錯，我沒有遵循激發情感或敘事效果的規則。

N：你也涵蓋英國市場嗎？
M：對，透過一間叫做泰坦圖書（Titan Books，截至 2012 年 3 月泰坦的出版品中已經沒有墨必斯的作品）的小公司，他們使用美國版的內容，只有換封面。英國市場相對較小，一刷約六千本左右，但是其實意外觸及很多讀者。英國人很開心，他們非常喜歡歐洲漫畫，只是我們一直都沒有意識到這件事。從這個角度看，美國的漫畫市場似乎欣欣向榮，但只在少數粉絲之間盛行。就像集郵在郵票藏家之間很盛行。其實都相當封閉、有特定法則的小世界。漫畫並不是受媒體關注的藝術。

我愛墨必斯　阿奇・古德溫（墨必斯在漫威的編輯）

他的作品帶來太多面向了。絕少有漫畫作者能媲美他對新宇宙、奇幻文明的視野，或是他對自然美感的感受力。他的想像力彷彿沒有邊際，甚至連他也沒能力找到能夠完美描繪這些想像的風格。他的藝術就如他想告訴我們的故事，或是他選擇描繪的氛圍，非常明晰，也非常曲折。這一切都是我所欣賞的，並不是我愛的。我愛的，是墨必斯給我一種印象，彷彿我也能做到這一切。就像法蘭克・辛納屈（Frank Sinatra）讓我以為自己可以唱歌，弗雷・亞斯坦（Fred Astaire）讓我以為自己可以跳舞，墨必斯讓我以為自己會畫畫。他的作品成果看起來如此輕鬆，如此平易近人，如此簡單，讓我想要趕緊拿起鉛筆、畫筆或沾水筆，然後也投身創作。大部分偉大的漫畫家都能讓我作夢：啊！要是我也能像他們那樣畫畫就好了。而墨必斯，他讓我相信我真的能辦到。我就是愛他這點！

1989 年 8 月

N：所以《泰山》的漫畫家伯恩‧霍加斯（Burne Hogarth），像這樣的作者，某段時期表現的像個藝術家，大眾的反應如何？

M：我想應該滿糟的。他讓全美國四十個人很感動，就這樣。我見過霍加斯，他人很好。他在和假想敵搏鬥，但對方一根寒毛都沒受傷，而且他甚至受到很差的對待，或是被無視。但看他處理問題的方式就能理解原因。他並不是讓漫畫進入全新的視野，而是有點太追求美感，幾乎過時了。

N：你和美國漫畫圈的人有往來嗎？

M：我認識幾個專業人士。我認識了法蘭克‧米勒（Frank Miller），很有趣的人，而且才華洋溢。除此之外，我隨意走動，和一大堆人握手寒暄。但我並不是為了投奔美國漫畫圈而逃離法國漫畫圈。

N：你很久以前就融入「圈子」了。為什麼逃離？

M：我在這個圈子很長一段時間了。如果我離開，那是因為我最後發現自己有興趣的事物不一定在漫畫家身上。我和任何人相處所獲得的樂趣與豐富性都不亞於和專業人士交流。唯一和我成為朋友的美國漫畫家是吉奧夫‧達洛（Geof Darrow），但他可是真正的邊緣人，雖然他是美國人，卻是個變種！而且他還會說法語呢……

銀色衝浪手：永遠的遺憾？

N：談談《銀色衝浪手》（Silver Surfer）吧。

M：我的媽呀，那真的做得不好！我盡力了，一開始討論的時候確實很妙，但後來必須要實際畫出來的時候就……

N：你們在開玩笑的時候浮現這個想法，是真的嗎？

M：在某次漫畫展的社交晚會上，我們開玩笑說，一起創作《銀色衝浪手》的故事一定會很好玩。史丹‧李（Stan Lee）已經很長一段時間沒有創作銀色衝浪手的故事，這點也很奇怪。但出乎意料的是，巴斯馬（John Buscema）畫了新的銀色衝浪手，和我的同時上市，是以一種奇特的方式完成的：巴斯馬繪製了只有圖像沒有對白的原畫，大約四十頁，然後把原稿全部寄給史丹‧李，讓他加上對白。很有趣對吧？

N：你和史丹‧李之間是怎麼運作的？

M：他給我故事的概要，然後我繪製完整的分鏡。經過一、兩次修改後，我就過了史丹那一關，我按照分鏡完成漫畫，然後他寫定案版的對白。我自己的文字很簡短，非常有象徵性，例如：「給我鹽！」史丹把我的文字全部改了，像這樣：「王八蛋，把那個裝滿高碘物質的水晶切割容器給我！」總之，作品的內涵是他加入的……

N：只創作一個故事，分成兩本薄版美式期刊。這樣不會太綁手綁腳嗎？

M：那還用說嗎，當然會啊！想到這件事，我都心想，怎麼會讓自己掉入這種陷

阱！真是糟糕透頂！那是一場惡夢。我痛苦的要命，為此大哭、抗議，但是我無能為力，我傻傻地任人擺布，當初應該要堅持到底的！

N：你的意思是你不自由嗎？比和查理耶一起工作更不自由？

M：不是這樣，我完全是自由的。這就是問題：我太自由了。和查理耶工作時，我們從一開始就有共識，同意以某種風格工作，這方面是沒有自由的，除非是為了改進這種風格。至於《銀色衝浪手》，我面對的是已經有其風格和傳統的故事。我自由到可以隨心所欲地畫，但矛盾的是，《銀色衝浪手》的風格和傳統讓整件事根本不可能成真。換句話說，我必須要調整自己的風格，我不能當真正的墨必斯。必須要同時保留英雄激昂的一面，同時又不能落入巴斯馬或科比（Jack Kirby）的「風格手法」；我必須畫墨必斯的風格，但是要有英雄感又激昂……而且最重要的是，這個衝浪手全裸，是閃亮亮的銀色，站在洗衣板上，真是太可怕了！

N：在你之前曾經畫過衝浪手的漫畫巨頭們，從他們手中接棒也很可怕嗎？

M：很可怕啊，而且非常綁手綁腳！

N：那為什麼要接下這個創作？

M：因為我再度被漫畫家的精神分裂症害慘了，在和史丹・李談話，旁邊還有他的音樂，彷彿置身另一個世界，當時我們在開玩笑，大家討論墨必斯的態度是把他當成一個很有天分的人，就像聽話的乖孩子（你一定會說，又是父母情結……）然後有人說：「用墨必斯的方式畫畫看如何？」

N：但你就吃這套。

M：對，我吃。而且我把自己吃得死死的，真的是這樣！不過也是很好的教訓：我了解利用自己、剝削自己是什麼感覺了！

N：你也不是隨隨便便利用自己，而是用在漫畫上。這不也是一種挑戰嗎？

M：當然啦，我自己也有虛張聲勢。但是後來我不得不虛張聲勢！虛張聲勢固然很好，但接下來就必須要堅持到底。然後就會發現，出於好玩和虛榮心，竟會置自己於如此難以忍受又瘋狂的境地。顯然我還沒從打擊中恢復。我還在陰影中，因為兩個半月間不得不完成這部漫畫而感到害怕和想吐，全身發抖。我對自己保證，再也不要落入這種陷阱了。絕對不會再這麼做！

N：至少稿費很豐厚吧？

M：沒有特別多，稿費很一般。而且我不覺得自己做得很好。

N：畫作印在紙質差勁的漫畫書上，感覺如何？

M：我覺得自己的作品印在紙質超爛的美式薄版漫畫上很好玩。而且我還發現這種類型的出版品讓漫畫擁有獨特的圖像特質。

N：那賣得好嗎？

M：嗯。兩冊分別印了最大印量，也就是二十萬冊左右（每冊售價一美元）。全

對於這位我珍視的人的一些想法

史丹・李

説尚・吉哈是偉大的藝術家，就等於説太平洋很遼闊一樣。身為藝術家，可以擁有無窮盡的形式、細微差異、等級。而這個在業界以墨必斯之名廣為人知的非凡男人，雖然不是全部，但在大部分的形式上都表現得很出色。才華是很難定義的東西。才華洋溢的插畫家多不勝數，然而墨必斯不僅僅是插畫家，不僅是擁有畫技，更擁有靈魂。他的人就像他的畫：令人著迷，令人驚喜，同時也無比溫柔。討論墨必斯的作品時，怎麼能不提他那令人難以置信的多變特性呢？光是像他這樣以圖像説故事已經非常精

采，但在如此多樣的形式、領域、圖像敘事風格中都表現傑出，確實是了不起的偉業。每當他提起畫筆或沾水筆落在紙張上，彷彿就會再現奇蹟。以審美角度而言，我在工作中最強烈的滿足感之一，就是我們合作《銀色衝浪手》，在一次會面中，我親眼確認長久以來觀看他的作品時的懷疑：墨必斯是完美主義者。我見過他毫不猶豫地把剛完成的原稿扔進字紙簍，只因為他覺得不符合他想要的確切情感或氛圍。這些頁面都美極了。任何一個漫畫家都會因為自己能夠畫出這些原稿而極為自豪，編輯（以及我）

都認為原稿幾近完美。然而，墨必斯並不滿意。他寧願完全重新繪製，因為他必須滿足最嚴厲的批評者，也就是他自己。在圖像藝術中，往往很難將人與他的創作分開。這就是為什麼在讚揚墨必斯的藝術成就的同時，我也想向他致上敬意，他的內心和靈魂一如他那令人難忘的插畫充滿詩意，帶給我們許多快樂與多重驚喜。

我想念你，尚・吉哈。敬您和您作品的最高成就：墨必斯，毫無疑問，就是這名藝術家的精髓。

1989 年 8 月

部售完，沒有再版的希望，因為他們的政策是絕對不收回漫畫。另一方面，泰坦圖書推出精美的豪華版全一冊。

N：美式漫畫和單行本是兩群不同的受眾嗎？
M：當然。不過我希望粉絲們兩個版本都買！這對藏家而言，只有一次機會。對藏家來說，擁有墨必斯版的銀色衝浪手是很好玩的事。

美國夢

N：你在美國過得開心嗎？
M：我在美國過得非常好，一切都很順利。

N：你怎麼評斷美國世界？
M：我不評斷世界的！

N：當然，但是你到美國的時候，對巨大現象、過度簡化、暴力等難道沒有常見的先入為主想法嗎？
M：沒有。美國的抗議文化滋養了我。因此也可以說，我是反對美國的，因為我的美國文化就是對抗美國惡行的文化。

N：例如？

M：例如爵士音樂家呀，他們是努力打破白人文化高牆的少數族群。像錢德勒（Raymond Chandler）、漢密特（Dashiell Hammett）、湯普森（Jim Thompson）、古迪斯（David Goodis）、麥考伊（Horace McCoy）這些高聲疾呼的犯罪小說作家都是叛逆者。

N：你理想中的美國沒有西部片嗎？
M：啊，西部片就完全不一樣了，那是我整個少年時代啊！牛仔身上有一股反叛氣質，是天性自由的人，過著沒有束縛的生活。此外，我在電影院看過最精采的西部片之一，就是金・維多（King Vidor）執導的《男子漢大丈夫》（*Man Without a Star*, 1955），寇克・道格拉斯（Kirk Douglas）在片中剪斷草原上的有刺鐵絲網……所以你可以看出，我並沒有被勝利的美國沖昏頭或入迷，而是著迷於那些質疑的人、對抗的人。

N：那你找到這個美國了嗎？
M：我不需要找，因為我就是這個美國！就算在法國，我也是這個美國！

N：這個美國算是你的「美國夢」。現實的美國或許和你想像的不一樣。
M：我沒有想像。我只是盡量不要讓自己陷入任何先入為主的漂亮空話。對我而言，美國的白痴和法國的白痴一樣白痴。當然有時候很難察覺到這一點，因為有人用你不太懂的語言說話時，你往往立刻會以為他說的話都很聰明。因此不得不依賴其他事情、對方的氣味、他的雙腳放在地面上的方式、他看你的眼神……但這樣很好，很有趣，可以培養出另一種感受力。我來美國不是單純為了我的「美國夢」。話雖如此，好萊塢確實是個驚人的地方，洛杉磯則是夢想之城。你知道在白人抵達以前，住在那裡的印地安部落被稱為「夢想導師」。那是夢想者的部落，很有意思的巧合對吧？

N：這些印地安人不就是這座「天使之城」中的天使嗎？
M：完全不是，那是西班牙人帶來自己的天主教之夢。

美國現實

N：至少別告訴我，住在洛杉磯和住在豐特奈是一樣的吧？
M：當然一樣，沒有不同啊！除了氣候不一樣。而且這裡富有得不可思議，走到哪裡都能看見富裕社會的規劃特徵。這不是洛杉磯特有的，整個美國都是。

N：如果你住在紐約的某些街區，一定不會有這種感覺。
M：一定不會。洛杉磯也有窮得驚人的街區。但要特別注意的是，整體品質和規劃方面真的非常棒。我們當然發現了缺點。例如幾乎沒有氣味，人與人的接觸非常少。你還記得昨天在卡涅市中心的肉販吧？肉品的香氣告訴我們，肉販用美好的方式看待他的工作，用充滿愛的方式在當肉販，多美妙啊！在洛杉磯的超市裡，肉販就像殭屍，你對他們說話，他會用一臉彷彿你說了失禮的話的表情看著你，工作方式就像古早時代的地鐵剪票員，一心期待機器人代替他們切肉的那一天來臨……但他們還是打扮得有模有樣：頭上戴著高帽子，穿體面的

幾乎沒有氣味，人與人的接觸非常少，生活中最重要的部分已經蕩然無存。

制服等等。但是生活中最重要的部分已經蕩然無存，許多職業都是如此。最單純、最大眾化的行為逐漸消失。於是不少人開始有意識地尋找以求重新接觸事物，然而他們並不是回歸到單純的行業，而是透過新靈性，有時候又叫做「新世紀」。到大自然中見習，練習重新建立與萬事萬物的連結。這可能看起來很荒唐，但他們非常認真用心去做，有時候成果相當耐人尋味。

N：這還是感覺很諷刺，很像伍迪·艾倫（Woody Allen）或奧特曼（Robert Altman）的電影場景。

M：嘲笑很容易。然而他們就只是參與，並懷抱著想要找回一點感官和生命的誠心而已。這證明他們姿勢放得很低，蹲得越低，就會跳得越高。如果他們完成這個系統，將會達到極大的圓滿。有些人已經達到那個境地了。走上這條路的並非都是蠢蛋……不知道耶，我總是會對積極正面的事物有幻想。我無法想像一切都是災難般的爛事。我喜歡和喜劇演員拿這些事情開玩笑，開玩笑是好事，但是有時候不能只是開玩笑，要更進一步。我還在團體的時期，我們會冥想，美好的事情、超凡的事會發生在我們身上。然而在電影中，每次拍出一群人在冥想，都是為了搞笑。你能舉出一部電影不是把冥想當成笑點的嗎？

《銀色衝浪手》中的行星吞噬者（1990）。

N：尤杜洛斯基的《聖山》。

M：好吧，算你贏！但你不可能找到很多這樣的電影。嘲笑試圖逃離現代生活陷阱的人太容易了！

N：我們可以說那是他們自找的。

M：他們或許很可悲，但那並不是他們自找的，不是。

N：整個美國生活模式都導致這個陷阱。

M：才不是呢！小孩被生出來的時候，他沒有要求要來到世界上吧！不過這是另一個話題……

對美國的恐懼

N：你的意思是，你人在美國就像在法國，沒有差異？

M：確實沒有差異。但是當然完全不一樣啦，根本是另一個世界。

N：說清楚一點：到底一不一樣？

M：你到北非，或是任何地方，也是另一個世界啊！

N：但沒有讓人覺得到了另一個世界、另一個次元。

M：如果我在另一個次元，一定不是因為美式生活，我才會是自己穿越次元的原因。美國人的生活和思考方式確實不一樣，光看他們的電影就能相信這一點。但是這種差異不是負面的，對他們而言並非不利。否則你的影片收藏中就不會有這麼多美國電影（包含許多傑作）啦！總不可能一方面說美國人是白痴，另一方面又愛他們的電影人、作家、藝術家吧！

N：這和你前面說的美國「反抗」文化自相矛盾了。難道這就像最美麗的玫瑰長在糞便堆肥上。所以是美國的環境產生出這些傑出的藝術家嗎？

M：或許你說的一部分是真的，因為極端和絕望的環境常常激發出最崇高的呼喊。不過同樣的話好像也能套用在蘇聯上，那裡的環境更讓悲慘，卻沒有綻放出應有的創造力。

N：也許存在，只是沒讓我們知道。畢竟我們真的了解蘇維埃的創作嗎？

M：好吧，說的也是。

N：美國人出口一切，好壞都是，他們的創造物殖民了全世界。他們把自己的音樂、食物、暴力、科技、困擾、愚蠢、天才，全都丟給我們。

M：確實……你好像很害怕美國？

N：我感覺那是個充滿瘋子、宗教狂熱分子、反動分子、種族主義者、墮落者、逞兇鬥狠的失敗者的國家……

M：確實有這些人。但也有陽光普照的一面。走在路上，你會看見漂亮的房子、鮮花、漂亮的汽車、精心維護的乾淨街道、秩序、面貌姣好的青少年……你會看見和平的景象。

N：我想到約翰・史勒辛格（John Schlesinger）執導的《午夜牛郎》（*Midnight Cowboy*, 1969）：強・沃特（John Voight）初來乍到紐約，他看見的第一件事是一個人倒在地上，沒有任何人關心。簡直是另一個星球！

M：我也住過紐約。你在路上走幾個月都不會碰到有人倒在地上。我在紐約從來沒被攻擊過。沒必要誇大成這樣，在巴黎，光是搭地鐵就會被攻擊了！

N：那墨西哥呢？

M：我回去過，因為當時住的地方離國境不遠。這個國家太不可思議了，在美國旁邊，根本就是美國的月亮嘛！

N：後來你沒有試著和芭琪塔見面嗎？

M：芭琪塔死了。十五年前她就已經很老了，壽終正寢。

N：那卡斯塔尼達呢，你從沒有試著去找他嗎？

M：如果我們必須見面，我們就會相遇。

N：你最近為什麼回到法國？

M：首先，因為我的家人已經永久回到法國，但所謂「永久」也只是相對的。對我來說，能在巴黎生活一段時間會是個好機會。還有一個「官方」原因，那就是我正在準備一個抽象畫展覽。但總之最後不會辦展覽，不過我會留在這裡繼續畫畫。我大可以留在洛杉磯，然後帶著完成的畫作來法國，但沒有，我又一次運用生命的「巧合」之力⋯⋯

圖像的抽象

N：那麼，那些畫作呢？

M：我發現自己正在以早期尼德蘭畫家的手法，畫得非常精密細緻。原本預計繪製二十幅畫，結果現在只有五幅。但是能有一張畫布或一大張紙，讓自己沉浸在幻夢中，實在非常令人興奮，太美妙了！

N：這些也是「自動性技法」，沒有事先準備的想法嗎？

M：完全是，沒有想法，沒有計畫，只有隨著畫畫逐漸體現的夢境。有時候我畫在一張大畫布上，有時候則是迷你畫布。有時候開始了卻沒有繼續下去，那我就會進入另一個夢。這是時機的問題，一旦某個時機在畫作中成形，它就會挖鑿出痕跡，即使還是會有轉換上的出入。我們沒辦法把一個狀態完全復刻成另一個狀態，總還是會有輸入專業知識和溝通的必要，但成果能夠讓我把那一刻的原初痕跡保留下來。

N：你最近重新發現了很久以前就已經表達過的靈感。

M：確實。在我二十二、三歲的時候畫的抽象畫，記錄了這些靈感。

N：在《Made in L.A.》畫冊中，可以看出墨必斯式的形式，看起來也像那些畫。

M：這是我二十年來沒有太多改變的一面，當時被擱置一旁，現在冒出來了。

（本頁及次頁）這些彩色畫作繪於 1959~1962 年間，預告了 1980 年代所作的抽象研究。

N：你會如何署名？你會發明第三個筆名嗎？

M：署名會是墨必斯。虛構一個假身分就太幼稚了，除非我真的必須做一些見不得人的事。不過從這個角度看，已經太遲啦。再說，我不想和埃米爾・艾加（Émile Ajar）／羅曼・加里（Romain Gary）一樣過轟轟烈烈的人生。

N：你的讀者一定會對這種純粹的抽象作品感到很意外，但或許也會在其中找到某種含義。

M：我相信在意外之餘，讀者們一定會認出一些熟悉的東西。

筆記本

N：你還繼續寫私人小筆記本嗎？

M：當然。裡面有一些文字、有詩、有夢境，最多的是圖畫。

N：你從年輕時就保留所有的筆記本嗎？

M：我都會保留，可是已經有兩本找不見了，是被偷走的，小偷大概也不知道筆記代表的意義吧。搞不好已經毀掉了呢。我要藉這本書鄭重呼籲，請把那兩本筆記本還給我！

N：在我們的上一本書裡，你提到這些筆記是從十七歲就開始寫的。

M：對，我現在還有當時的零散舊筆記本。我是從 1975 年開始才養成做筆記的常態，現在我都會隨身帶筆記本，在地鐵上、飛機上……有空閒的時候就會在上頭畫些小東西。

N：那你會在漫畫裡重複使用這些素材嗎？還是從來不會？還是跟夢境一樣，你不想拿來使用？

M：並不是不想，而是我沒什麼理由使用。如果我只需要拿張紙就能開始創作，

何必在筆記本裡翻點子呢？我沒有缺靈感的問題。不過我們在《Made in L.A.》這類單行本中還是用了少許筆記本裡的素材。

N：這很寶貴，因為這些筆記就是用來照亮你的進程。
M：對，這樣很好，它們就像航道標誌。

N：航道標誌（balise）、行李（valise）：你的內在旅程永遠是表達自我呢⋯⋯
這些私人筆記本，你保存在哪裡？
M：到處放。尚・安斯戴（Jean Annestay）保管很多本，因為他可以從筆記本中彙整資料。

N：你的工作室在洛杉磯嗎？
M：我的主要工作室在洛杉磯，我在巴黎有工作桌，但是沒有家的感覺。洛杉磯才是我的根基。不過我也想去一些沒去過的國家。我不喜歡旅行，我喜歡的是住在陌生的街區，認識鄰居、附近的商家⋯⋯

西雅圖、環保和藝術家的承諾

N：在《Made in L.A.》裡，有一段精采的西雅圖酋長的漫畫。這個點子是從哪裡來的？
M：來自一位名叫珍寧・方丹（Janine Fontaine）的醫生寫的書，她有過與菲律賓治癒者接觸的體驗。她在書中記錄下這段對談，因為內容很讓她感動。雖然沒有直接關聯，但當時我讀到這段文字時，深受震撼，心中被激起一股由來已久的憤慨。

N：二十年前的〈白色惡夢〉（*Cauchemar blanc*）中也有同樣的憤慨，不是嗎？
M：完全沒錯，就是這樣！是同樣的情感、同樣的反抗。整體而言，這就是我的政治承諾。受到特殊的震撼時，我的立場以一種充滿激情的方式浮現，促使我以無法抗拒的方式製作宣傳小冊表達自我！

N：這不單單是一本宣傳小冊。可以感受到每一幅圖像所傳達的情緒。這段漫畫實在太精采了。
M：對，關於這本冊子，我可以很自豪地這麼說，這篇作品很吻合我的信念。想像一下，印地安人在北美洲活了數千年，從來沒在地上亂挖洞，保留了這片土地的完整性。他們把北美變成一片花園，不是法國庭園也不是英國庭園，而是印地安花園，一片福地。印地安人說，美洲的每一吋土地都受到祝福，是印地安意義的祝福，也就是透過能量上的「力量」與天界緊密連結。對他們而言，大地是母親。他們對母親的愛延伸到對大地的愛。印地安母親如此深愛孩子，即使孩子長大成人，也不會對母親和大地有分別心。這份對賦予他們生命的大地之母的愛與尊重，從本能上阻止他們傷害大地、扭曲大地、剝削大地，不許從中獲取絲毫利益。你

可以把這種心態和足不出戶、利益至上、與大地和天界都斬斷根源的歐洲心態相比較……

N：漫畫裡的文字是真的嗎？
M：那確實是西雅圖酋長說的話，我只是稍微縮短一點點。

N：麥克・韋德勒（Michael Wadleigh）的電影《狼人就在你身邊》（*Wolfen*, 1981）中也有類似的訊息。
M：對，但這部電影中也有很多膚淺的特效。

N：無論如何，這部電影很動人，而且也成功傳達了訊息。
M：好吧。主流電影能訴說這些題材總是好事。北美印地安人的處境相當悲慘。

N：在西雅圖酋長的漫畫中，從印地安人的處境就能看出全世界的狀況。
M：沒錯，這個訊息放諸四海皆準。印地安人有一種真正的靈性，就像我們會在印度、圖博或蘇非教派中會遇到的靈性那樣普世。由於「好萊塢」視角誇張地嘲諷，印地安靈性長久以來受到低估。印地安人是地球上最有智慧的人。

N：他們的靈性正好比印度或中國的靈性更有普世性，因為沒有染上具宗教性或道德性的背景。我們不能懷疑印地安靈性，因為它就是地球和宇宙之間的連結，無法透過功利主義或寬慰人心的訊息復得。
M：你理解得很透徹嘛！

N：同一本漫畫《Made in L.A.》（這本作品絕對是寶藏）收錄的〈看見那普勒斯〉（*Voir Naples*，編註：亦收錄在《伊甸納：星際修復師的奇幻迷航》）中，同樣也有一篇傳達環保訊息的小漫畫。
M：當然，我和大家一樣支持環保。我不認為還有其他辦法可以解決地球未來的難題。

N：如果我沒有誤解這篇故事的寓意，那普勒斯就在我們每個人的心中；只要拿下面罩，最後就能看見內心原本就擁有的東西。
M：沒錯。是我們的觀點創造了那普勒斯，就像我們每個人創造了世界。

N：在這篇故事裡，你再度以平常少用的手法傳遞某種訊息。
M：確實，我真的非常少用這樣的手法。這個故事是從天而降的禮物。動筆的時候，我並不知道故事會如何發展，然後突然間發現自己只差寫下「完」這個字。這一定就是所謂的漫畫的福至心靈吧。

政治與家長的承諾

N：我在我們的第一本書中翻到了你說和漫畫家的政治承諾有關的內容。
M：好的，請說。

N：當時你說，做為一名藝術家，你不需要採取鮮明的手段或提供建議，你的創作者行動主義主要在於扮演媒介，扮演世界上令人吃驚的事物的詮釋者。

M：我認為只要是在個人層面，這樣是合理的；如果把這些事物詮釋為口號、理論，那就很討厭了。如你所見，我有點改變了⋯⋯我的行為方式沒有太多變化，但是每個人都不一樣。有些人的衝動是密切符合政治事件，憤慨是家常便飯，他們就是我們的守護天使。所有在一個世代或某個時刻表達自我的人，都形成鑽石的諸多切面，表現出世界上的各種聲音。在這層面上，人人都很重要。也有那些可見的和不可見的人。在我看來，藝術家不見得是會留下可見痕跡的人，賦予藝術家價值的也未必是留下的痕跡，而是情感，從他創造的那一刻起就超越了藝術家本身。因此，如果有一種感情、一種創作，即使不是可見的痕跡，這並不會阻擋你成為藝術家。只要有孩子，就會有家長；每當有家長在孩子面前做一些美好的事，創造新的信心，家長就搖身變成藝術家。他們的創作或痕跡都會烙印在孩子心裡。這是非常美好的，因為我們可以說，即使是最糟糕的家長也都盡其所能，永遠做得比他們原本應該要做得更多。

N：你有點在為那些虐待或侵害孩子的家長開脫喔！

M：我們稱之為「不稱職的」家長，他們本身在童年時期也遭受到非常可怕的虐待。他們的孩子成為他們表達自己曾經遭受的痛苦的唯一途徑。自從我發現自己遭受某種形式的虐待後，我不得不承認虐待我的人是無辜的，但絲毫沒有減輕我在過去感受到的痛苦或憤怒。

N：這套理論真的是原地打轉呢⋯⋯

M：看看戰後的紐倫堡審判。許多被定罪的施虐者根本不明白自己為什麼被判有罪，因為他們「盡了自己的職責」，犯罪絲毫不會減輕他們的責任。最糟糕的就是讓兒童蒙受無形的折磨，而且還認為這是「為他們好」！我說的不是那些實際上有意識地折磨孩童的人⋯⋯

N：正好，我們來談談這些人吧！來說說這些把孩子關在壁櫥裡，或是用香菸燙孩子的人⋯⋯

M：我懂、我懂⋯⋯即使是這些人⋯⋯你知道嗎？施虐者和被虐者之間的關係往往非常複雜，很難做出評判。唯一能夠評判的人，就是受害者。在純然烏托邦的社會中，理想的狀態是能夠安撫施虐的家長。

N：在這個烏托邦社會中，希特勒會變成什麼樣的人？會有人拍拍他的背讓他打嗝嗎？

M：更多呢，我們會請求他原諒他在童年所遭受的一切！

N：這個烏托邦太荒謬了。這是墨必斯的瘋狂烏托邦！

M：這是愛麗絲・米勒深思熟慮的烏托邦！

本能飲食法，生與死

N：你什麼時候發現本能飲食法（instinctothérapie）的？

M：搬到美國不久後。我讀了伯格（Guy-Claude Burger）的《生食大戰》（*La Guerre du cru*）。當時我是快樂的素食主義者，但總是在各種流派對於飲食法（這個議題永遠在變，複雜的不得了）的衝突中不斷辯證。然後就看到了這本書的簡介，當然也是自然而然發生「巧合」；在這份文宣中，我只感受到一股能量，於是決定再也不吃熟食了，只吃生食。

N：本能飲食法的主要功能是什麼？

M：目的是去除所有改變天然食物的人為方式，恢復原始本能的功能，藉此重新建立人類生命所需的均衡。這種飲食法建立在只食用未經過任何變性或機械形式（混合、調味、研磨等）、未經溫度處理（烹煮、冷凍等）、未經篩選（耕作和養殖技術）、未經化學處理（肥料、殺蟲劑等）、未經加工（包括乳類衍生物）的食物。簡而言之，我們可以吃所有原始食材，但是生食，沒有調味也沒有混合物。吃什麼是由我們的本能決定，從視覺開始，然後是觸覺、嗅覺、味覺，最後是伯格稱之為「停止」的原則：隨時對味覺的變化保持警覺，因為這代表本能的飽足感。這種飲食法帶來一股真正的愉悅，從所有人為方式中解放。本能飲食是至上的美好、自由、愉悅。說到底傳統飲食已經變成帶有精神官能性質，我們利用食物補償或掩飾情緒問題，而這些食物同時也大大影響我們的行為，當然包括性慾。

N：伯格常常因為非法的醫療行為入獄，甚至最近（1997）又被判刑：他宣稱可以治癒癌症、愛滋病、嚴重的糖尿病。他身邊有好幾個病人差點因此而死亡……

M：這件事情中，媒體的資訊嚴重不足或是居心叵測，對事件的描述不完整，再加上刻意用猜疑的訕笑語氣，是在誤導視聽。

N：但是伯格總不是無緣無故被起訴吧？

M：確實就是無緣無故！他是所有手握壟斷大權的官方人士的目標。所有偉大的研究者、所有先驅都曾經受到質疑挑戰。

N：希特勒也是「有爭議的先驅」。他蹲苦窯總不是無緣無故了吧？

M：好吧，要是你拿兩者相提並論，那我也不想討論下去了！

N：尚‧安斯戴曾說：「墨必斯令人欽佩之處，就在於他的客觀性和惡意！」我很有同感。你還是相信本能飲食法嗎？

M：我還是完全相信本能飲食。

紀－克勞‧伯格於 2001 年因強暴和性侵幼童而被判處十五年有期徒刑。2003 年 7 月上訴後定讞。

N：但是你離開這名導師了。

M：對我而言，伯格不是尤杜洛斯基或庫斯托那樣的導師。他是某種技巧的發現者：是在營養技術方面擁有卓越遠見的導師。

N：他成為教派了嗎？

M：沒有。但是他受人追隨、包圍、聆聽、仰慕……然後，當他領導體系時，就出現了權力，自然也就有腐敗的可能，因為原本並沒有治療。不需要太多事物就能引發激情、背叛、偏差行為……根據我在亞培的團體時的經驗，稍微可以了解這一點。我們會真心地開始服從內在小孩的任性要求：「沒有我，你就不會幸福；沒有我，你就無法制定計畫！」話雖如此，光是矯正飲食方式也許是不夠的，或許他的體系也不是能治百病。

告訴我你吃什麼……

紀－克勞‧伯格

在我認識的所有創作者中，尚‧吉哈無疑是令我印象最深刻的一位，因為他個人追尋的單純與真誠。他漫畫的每一頁，文字和造形都映照出他自己，早在認識他並成為他的朋友以前，我就深信，這些作品背後隱藏的遠不只是筆觸和造形的天才。如同我的觀察，他在個人追尋中的誠實沒有遺漏任何蛛絲馬跡，甚至連珍視的領域也沒放過，也就是飲食領域。絕少有人能夠接受自身的美食習慣受到質疑，或是單純接受他們的飲食形式和靈性進程之間的潛在連結。必須經歷斷食或是食用百分之百純天然的食物，才有辦法重新理解那句名言：「告訴我你吃什麼，我就能知道你是什麼樣的人。」多年來，尚‧吉哈一直認為傳統飲食應該受到質疑。這股對貪食的長久追求，料理的樂趣和危害健康之間的矛盾，這些都引發他的懷疑。素食主義為他帶來第一個答案。1985 年，他在大溪地時，一位朋友碰巧將我的書《生食大戰》寄給他，他立刻毫不猶豫地大膽一試：完全回歸無烹調的食物。要回歸只吃天然的食物，避開食物中所有可能導致問題的人為元素並不容易。麵包、湯品、現成料理、乳製品都會讓我們形成依賴，有點像對毒品上癮。飲食還牽涉到社會、家庭、交際的難題，如果不想和其他人斷絕往來，但又不希望吃得和他們一樣，那就必須知道如何克服這些難題。對尚‧吉哈而言，這些障礙一夜之間就消失無蹤。一生都致力於追求真實和超越，使得他身處特別的高度，這些種種對其他人而言無法克服的困難，除了不要嚇壞周遭人的合理考量之外，對他而言在權衡的天秤上幾乎沒有影響。這對我有如雙重的鼓舞。首先是證實了在為他贏得名氣的謎樣創造力背後，確實藏著人的真實性和訊息的真誠性，更重要的是，見到我（極度希望是可靠合理）的研究，在漫畫最高處的枝頭結出意想不到的果實。我只能對他說：親愛的尚，所有的景仰和所有的友誼都是從我們也許註定相遇的那一刻開始……

1989 年 10 月

N：啊，很實在，畢竟人難免一死。

M：死也有分好壞。沒必要在骯髒的世界裡骯髒地死去。

N：但是從統計數據來看，人類越活越久了。

M：這點是沒錯，不過是以什麼狀態活著呢？

N：狀態比以前好多了。現在很多老人的狀態甚至比僅僅一百年前的「年輕人」還好呢。而且我說的可不是人類還不會用火只能吃生食的時代。這些人一定活不久的嘛！

M：喔，這可很難說。

N：證明就是，他們都死啦！

M：不要鬧了！首先從數據來看，延長壽命是有極限的。再說，很多人只是因為有醫療輔助而活著，如果拿掉輔助就很難說了……此外，我認為所有疾病都是心理引起的心身症。

N：也許吧。但是死亡是心身症嗎？可以向巫士唐望求助……

M：這就是我要做的！對唐望而言，死亡就是關鍵的時刻，這是舞蹈中的一個段落。我們在這個時刻所處的狀態，是一種極為清醒，完全擁有自身肉體和精神的幸福狀態……我們離這個狀態還很遙遠！對唐望來說，這是徹底的去物質化。別忘了，卡斯塔尼達試圖在山中追隨這名耆老時，過程一定很艱辛，因為老人一路飛快狂奔……現代的老人學家說了一件驚人的事：全人類的平均壽命有望達到至少一百二十五歲！我不會說自己要活到一百二十五歲，但是我屬於那些看好這個壽命期限，而且會盡我所能促使其成功的人之一。

N：但這不能證明本能飲食法可以為延長人類壽命帶來機會。

M：不能，但是本能飲食法可以讓人類恢復原本完好的境界，不同於目前令人無法忍受、崇尚機械的醫療原則，這個原則認為人類不完美、爛得要命，必須被改善……甚至認為人可以躺在床上完全不動，躺個上百年！

N：說到無效醫療，裕仁天皇還沒死喔！

M：他會來佛朗哥（Francisco Franco）和狄托（Josip Broz Tito）那一套啦……話說，姓氏不要是 O 結尾就好……Giro（譯註：法文中 Giraud 唸起來和 Giro 一樣）！哈哈哈哈哈！所以，伯格的方法不像許多其他方法那麼簡化。每天早上，你就像前一天死亡的人一樣誕生。甚至時時刻刻，當下就是持續的死亡和重生。

N：我們在卡斯塔尼達身上就能發現這個觀念：唐望不斷對他解釋死亡的概念，死亡總是在左肩後方兩公尺處。是這樣嗎？

M：是這樣。他這麼說絕對不是出於偶然。

酷刑般的食物

N：本能飲食法的門徒叫做什麼？本能治療師？本能治療家？

M：我們稱之為本能者（instincto）……這些是很先進而且非常聰明的人，可以在飲食的病態面中找到解脫之道。我認識一個本能者（而且是了不起的漫畫家），被瘋狂營養師和激烈的素食主義者養大，他們對健康食物的執迷讓他在童年吃足苦頭，即使給他全祕魯的黃金，他也絕對不會進入這個體系。對他而言，解放就是要酒足飯飽，就算那種吃法會害死他。而且這也是可以理解的。

N：那你和孩子之間的關係如何？

M：原本一切都很好，直到我轉為本能飲食。一切就是那時候開始走樣，整整一年間，我們的關係瀕臨破裂，因為我開始惹惱大家。我用本能飲食法傳達大量的偏執與怒意。我試圖把飲食法強加在他們身上，同時也發現這是不可能的。

N：你吃素的時期，也強迫其他人啊。

M：當時不一樣，我有珂洛婷當靠山，她和我的想法一樣，孩子們還太小，只能任由父母擺布。但是我進行本能飲食法的時候，艾蓮已經十六歲，朱利安十三歲，他們再也不想屈服於爸爸的獨裁。幸好庫斯托的治療來得正是時候，從根本上解決了問題；突然間我看清自己當下的行為，宣布大家想吃什麼就吃什麼。當時真的太糟糕了……比如，只要我走到朱利安附近，他就會因為正在吃麵而躲起來。我抱著為大家好的心思，卻播下恐懼的種子！我正在重現自己小時候因為外公而遭受的痛苦，他是一番好意，卻用食物把我煩得要死。因為我沒有尊重農民的習俗。幸運的是，我及時踩剎車了。但或許也可能太遲了，因為這種事只要一次就受夠了……

N：那你呢？你說自己的健康狀況很好，但是我發現你瘦了，臉有點凹陷。十五年前，你明顯飽壯多了。

M：反正我自己覺得很好。

N：你一定因為飲食方式而有點營養缺乏。

M：正好相反。而且如果說還有什麼營養缺乏，那也是過去四十年中形成的。我的眼睛一直不好，很久以前就開始掉頭髮，從二十七歲開始牙齒就有問題。

N：本能飲食沒有讓這一切穩定下來嗎？

M：不是全部。還沒有……尤其是我的牙齒鬆動。但是原因太多了，遺傳和心身影響都是……至於十五年前你見到我的狀態，老實說，那時候我身體和能量都快要垮掉了！我菸抽得太多，酒喝得太多。這樣生活不可能沒有代價，總有一天要還的，而且代價高得很！當時我開始有肝臟和消化的毛病。關於本能飲食法，你愛怎麼說就怎麼說吧，至少這是這一種幾乎無毒的營養飲食。

1989 年 9 月出現了一些波折：尚的同一隻眼睛二度受到視網膜剝離之苦，同時，他的牙齒鬆動狀況也變得非常嚴重。於是他動了眼部手術，也做了新的假牙。暫時獨眼無牙的尚如此評論：

M：太奇怪了，在對我最重要的兩個領域竟然出現局部問題，也就是畫畫（視覺）和飲食（口腔）……這是非常可貴的跡象，某種自我毀滅或自我懲罰形式的明確表現！就像以前，在性對我來說最重要的時刻，我卻遇到性方面的障礙。不過我想補充，視網膜剝離的毛病已經五年了，而且我剛剛經歷最後階段，成功度過了，因為根據手術醫師的說法，一切都非常順利，這方面不會再有毛病了。十五年後再來看看是否如此吧……至於牙齒……啊！真是太慘了，唯有這方面我早已放棄任何改善的希望。

N：在本能飲食法中，難道你不會喪失對於吃美味料理這項樂趣的重要概念嗎？

M：我正想跟你說呢！本能飲食法的體系是建立在另一種規則的樂趣上。傳統飲食的樂趣是建立在挫敗感上。我們否認身體的改變，其實改變的是食物，不是身體。我用本能飲食法吃東西的時候，會考慮到所有我的新陳代謝和需求的變化，我會不斷傾聽身體，永遠追求最大的愉悅。舉例來說，如果我吃蘋果，那是因為當下我需要蘋果，而這顆蘋果便成為獨特難忘的體驗。話雖如此，我並不否認烹煮一頓佳餚確實是極大的樂趣。但是這種樂趣是以降低個人敏銳度以增加刺激為基礎，就像一種侵襲，美味的侵襲。本能飲食的食物則會誘使你在越來越細膩的境界捕捉刺激，進而拓展你的感官世界。而這套體系的確切性可以延伸到形上學的層面，因為你學會如何感受物質，以及將你和宇宙結合在一起的所有連結。

N：你從各式各樣的放縱轉為素食主義，然後是本能飲食法，而且帶有相當鮮明的禁慾主義色彩。你如何思考未來、你的下一個階段？

M：我會注意不要讓自己和十五年前一樣，也就是我們第一本書的尾聲，大聲嚷嚷有事情在等著我。我會在自己的道路上前進。

為布魯諾・康比（Bruno Comby）的《午休禮讚》（*L'Eloge de la sieste*, 1991）繪製的圖畫，採用乾淨的線條手法。

從政治到愛

N：回到我們剛剛談到的政治，這部分倒是完全沒變：你的積極主義仍然以藝術性和宇宙秩序維持連結。

M：到頭來，我的歸宿究竟在哪裡呢？我該怎麼做才能發揮更大效用：當一名糟糕的政論專欄作家，還是有一個烏托邦遠見的出色夢想家？每個人都有自己的定位。政客應該要聽聽我的意見，依照自己的好惡從中汲取要素。此外，我的所有漫畫都是為環保而採取變相或間接的表態行動。

N：你骨子裡仍然是左派嗎？

M：對，那是我的一部分，不是經過深思熟慮營造出來的。

N：你的左派偏向無政府主義，有點像全盛時期的《切腹》雜誌那樣？

M：其實那不是真的左派精神，那是一股怒意和憤慨，努力不要被任何多愁善感的言詞、任何父親的詭計矇騙。

N：如果我沒記錯，你當時不投票。

M：我從來沒有投過票。為什麼？我沒辦法回答。我腦袋有一些按鈕會讓我冒出這個念頭，我甚至懶得知道原因，我就是不想！也許某天我會找到解釋吧。政治那種太超過甚至有時候可怕的行徑，我無法面對，只能畫漫畫。

N：那探討愛的漫畫呢？

M：沒有「探討」愛的漫畫，因為漫畫本身就是愛的行動！探討愛或正義沒意思，去愛或成為正義才有意義。我就是愛著自己，才能讓讀者想要去愛。但是我不想在畫漫畫的時候給自己關於愛和靈性的規矩。有人可以自然而然地愛或憤慨，這和他們在童年時期是否被愛或不被愛有關。我的情況不是這樣。我必須先回頭清算「負債」。抵抗宿命的人、不接受既定命運的人、想要一切重新開始的人就得這麼做，「成為我」就是我唯一能做的事。說到底，漫畫是一個藉口，讓我必須冒險當一個扭曲的人，做一些難以理解的行為，藉以獲得寬恕。這是細膩又危險的進程，我必須像貓一樣：如果有人撫摸貓，貓就會發出呼嚕聲，如果你踩到貓尾巴，貓就會尖聲大叫伸出爪子！你懂我的意思嗎？

清楚的語言

N：我盡量……簡單來說，你試著維持自我，同時把你對自己所有了解的事物加在一起，然後讓一部分無法控制的「你」隨心所欲表達自我，也就是某種化圓為方，是嗎？

M：就是這樣。不過，如果你再更仔細觀察，會發現其實大家都在這麼做。例如弗朗坎（Franquin）就是這樣，而且艾爾吉顯然也是，只不過是逆著做。每個人都以自己的手法，構成水晶的一個切面，不能評判所有切面，也不能想方設法從中找出一條所有人都適用的規則。

N：不過，你當漫畫老師的時候，還是得找出規則來教學吧？

M：漫畫老師？別提了，那根本是一場笑話！那是在凡森（Vincennes）的大學，兩年間，我每個星期去一次，對未來的畫畫老師談論漫畫，其中有三人是未來的漫畫專業人士。其他部分都不錯，大約十五個男生女生，很輕鬆。

N：但你至少必須整理自己的經驗，才能傳達給他們，不是嗎？

M：當然啦，這教會我「以講話維生」和解釋，逼得我必須能夠讓人理解。

N：教學法也不是那麼沒用嘛？

M：不見得，要看教學的人是誰，還有教學的目的。但確實，我喜歡說話，喜歡講我的經驗，喜歡讓聽我講話的人解放自己。例如我們現在一起做的這本書，對我來說就有點像這些經歷的總和，是總結的企圖，試著讓自己看得更清楚。但我不知道這是不是成功的保證：一旦把我說的話印在紙上，一切會變成什麼模樣？

N：你說起話來很輕鬆，很容易懂。你就像某個明確表達精心構思的內容的人。

M：我感覺現在腦中有很明確的結構。有時候我會意識到一些枝微末節沒有處理好。然後，在這明確的結構背後，是一片空虛，一片巨大的未知⋯⋯

N：如果你的結構只是贗品，用手一摳石膏就粉碎剝落呢？

M：這就是所有人在做的事。拼拼湊湊地堆起一座心理結構，到處撿拾元素，有些結構一眼就能看出許多漏洞，有些則非常牢固，堅不可摧。但我們都不擅長評判自己的結構，只有從外部才能衡量。沒有兩個人會看見一模一樣的面向，況且，也沒有兩個一模一樣的人。

N：再說，沒有兩個人會活在同一個世界。

M：再說，世界根本不存在⋯⋯啊哈哈哈哈哈！說真的，世界就是每個人的夢境。幸好每個夢境之間有交會點。

N：就像行星系：每個人都會繞著自己轉動，同時受到其他人的重力吸引。有時候彼此擦身而過，有時候彼此相遇⋯⋯

M：就是這樣！每個人都是一顆不同的行星。

回歸治療

N：我想回到心理治療的話題，我覺得我們還沒有討論到這個問題。

M：太恐怖了吧！你永遠不會忘記丟給我的問題，抓得可真緊！你應該去當精神分析師的⋯⋯好吧，對我來說，心理治療一定和飲食有關。開放的精神需要同樣開放的身體，否則就無法完全「受到開示」（illumintaion，譯註：也有光亮之意）。「治療」不過是「開示」的現代用語罷了。如果說「開示」，大家就會避之唯恐不及！於是我們發明了令人安心的醫學術語。現代有效的心理治療其實

「治療」不過是「開示」的現代用語罷了。

仍鮮為人知，因為療法還太新。誰會有興趣？當然是患者嘛，不過也有那些以開示為目標的創作者。時時刻刻的開示。我們不可能在昏暗中度過一整個白天，這和一罐油漆打翻在林布蘭的畫作上沒兩樣。林布蘭的畫作就是以光亮為中心的白日。這就是為何藝術家要追尋啟示。這是最淺顯的技巧：喝到爛醉、吸毒、強迫執迷的行為、陷入冥想（或爆裂破碎）的世界，甚至利用催眠般的重複動作。我在某些插畫或《密閉車庫》（*Le Garage hermétique*）中，就是不斷畫橫條紋到執迷狀態，直到進入某種視覺化的「箴言」……每個人都有自己的方法，心理治療就是其中一種。

N：你在二十五歲左右時初次接受心理治療，當時那已經是一種對啟示的追尋嗎？

M：對，某種程度上是：我有性啟示方面的障礙。我們在二十七歲左右開始脫離青春期活力充沛的一面，開始領悟到某些事。對你來說不是這樣嗎？

N：喔，我的話，你知道的，二十七歲時我還是個孩子，差不多到四十歲左右才長大。但或許還沒真的長大吧……

M：我們都是經過精心編程的時鐘，在生物學上和肉體上都是。許多心靈編程都是在三十歲左右開始的，原因很單純：一般來說，這是我們小時候認出父母時他們的年齡，因此他們的形象深植在我們腦海，無意識地成為我們的心靈時鐘的編程計畫。你出生的時候，父親已經超過四十歲，因此你在四十歲左右進入青春期是很合理的，你證實了這個理論。這真是太棒、太美好啦！可以經歷延長的青春期，多幸運啊！我和我的伴侶伊莎貝剛生了一個孩子，這個小孩大概要到五十歲才會轉大人，真是太棒啦！

N：那你這個沒爸爸的孩子，到五十歲還是不成熟，而且很有可能一輩子都不會成熟！多棒啊！你讀過心理分析的書嗎？

M：我讀過一點點佛洛伊德和榮格，還有賴希（Reich）和艾瑞克森（Erikson）。這些大概就是全部了。我讀科幻小說，遇見尤杜洛斯基徹底改變了一切。他讓我認識了形上學，這就是整個過程的開端。我只能從心理治療開始，並透過傳統、具開示性的的靈性啟蒙，也就是神聖的感受，玄奧的誘惑。我有種感覺，彷彿突然間黑暗的洞穴裡亮起一盞燈。在墨西哥接觸大麻和蘑菇的時候，我已經稍微有這種感受。但是我很快就回到很法式的理性，離開瘋狂的道路，帶著講述牛仔的漫畫走進這個世界……然而，墨必斯不想被全部遺忘。這是我表達的小小管道，能夠將五月風暴與由此而生的世代的最大自由連結起來。

心理治療評估

N：那庫斯托的心理治療呢？

M：長久以來，在我們的夫妻關係中，我就像到處亂跑的瘋狗，珂洛婷則是尤杜洛斯基所謂的「現實法則」，是讓事物成真的要素。起初這是非正式的，她是

阻止我三心兩意的角色，漸漸地，她給我越來越精確的訊息，帶我走上越來越有意思的道路。是她把皮耶・庫斯托帶到我面前的。我們之間確實存在伴侶問題，但糾出問題並不是動機，我們是真的想要解決問題。我們當然可以把這些問題當成一種生活方式，但我們是認真想要結束這段關係，而且不是在吼叫和眼淚中分手。

N：那是什麼時候？諮商了幾次？

M：1987 年，大概四、五次吧，最多就是五次。我不再需要治療，因為我永遠處在心理治療中。在治療之外也有無數談話，帶來許多有助益的細節。我和庫斯托一起生活過好幾個月，當時他住進我們位於洛杉磯的家。你可以想像自己和心理學家一起生活嗎？他火力全開，簡直就是佛洛伊德！他打開從未開啟的門，而我們不知不覺也跟著這樣做。很多人在完全頓悟的時候都會這樣，而且具有某種技巧和思想！庫斯托是個怪人，是最純粹的墨必斯。

〈我在父親的有力雙臂中感到平靜〉，
詩（年分不詳）

一切都變質，但在說出口的同時，
天空再次旋轉湧現。

我飛進這片天空，
額頭上映著清醒歌唱的金色昆蟲的彩光

驚訝於眼前的奇觀，我滑入沙漠，
碰見因滄桑而形狀趨於柔緩的紅棕巨岩

其中一座岩石禮貌地對我說：
嗨呀！陌生人，你在這片聖地做什麼呢？

我無法明確回答，於是在
靜謐的河流與受驚嚇的野兔之間躺下。

我的手指深深陷入土壤，
碰到地底巨鷹的翱翔，那是我的鷹

牠們隨即沉沉托著我，
深處的盤根錯節間出現閃光，

水晶如星光耀眼，
偶然猛地來到我面前，將我擁入懷抱

他撫慰我的傷痛，如輕輕搖著孩子那般哄著我
給我世界之蜜與天空之奶

最後我沉入夢鄉，雲彩緩緩流動
我在父親的強壯雙臂中感到平靜

N：具體來說，庫斯托帶給了你什麼？

M：這很難衡量。他帶給我的解釋阻止了我在私生活和專業領域中的某些行為，也在其他方面出現新的行為。我腦海中浮現的世界越來越豐富，至少在我的腦海中如此。我隨意做的一些事情變成鮮活的字句。我開始玩弄這些字句，我在過去，將這些字句寫給未來的自己，現在這些字句發生在我身上，就在眼前，活生生的，我連結到那些字句，自得其樂，真的很棒！我終於進入正確的編程了……

N：這是導致你和珂洛婷分手的原因嗎？

M：確確實實。這種狀況可以觸及難題，看看自己是否真的很清楚。這麼做很重要，因為在漫畫裡會變得很明顯，讀者可以看出對自我感到恐懼的作者。我不再害怕了。現在發生在五十歲的我身上的編程，是承繼自撫養我長大的外公外婆。我的青春期持續很久，我也苦思著原因。如今我明白了，安心了，焦慮也隨之消除。我可不會永遠活在青銅子宮裡！

強烈的聯繫

N：後來你繼續和庫斯托見面……

M：他是朋友。我們一起用電腦工作，而這不是出於「偶然」：心理治療和電腦息息相關。電腦揭示了與無意識直接有關的事物。

N：所以在另一個層面上，心理治療依舊繼續著嗎？

M：當然，永遠在發展和變化。

N：沒辦法和庫斯托進行「普通」對話嗎？

M：你瘋了嗎？屋頂隨時都要掀翻了！我們每次的談話都是緊繃又激烈。當然我們也會大笑，很溫和、很友善。但有時候也有爭吵和衝突，我們像兩隻公雞一樣對峙，不過真的超棒的！直到遇見了他，我才意識到自己有多憤怒。只要我感覺到邏輯上的缺陷，我就會瘋狂暴怒。

N：暴怒會如何表現？

M：我會大吼大叫，表達我的暴怒……

N：你會摔盤子嗎？

M：我不會摔任何東西。我會用力捶桌子。然後庫斯托會嘻皮笑臉看著我，或是發出「嘖」的聲音，或是更糟，他會丟下自顧自生氣的我，直接走人。

N：那對其他人呢？你也會被激怒嗎？

M：很少有人會頂撞我，來見我的人基本上都很崇拜墨必斯……你就不太會頂撞我，挺有趣的。為什麼呢？你怕我嗎？

搬家與落腳

珂洛婷・柯南－吉哈

認識尚的時候，我染著一頭紅髮，身穿白色洋裝，很靦腆，但滿懷夢想！當時我在阿歇特出版社擔任文獻管理助理，尚正在為出版社繪製《文明史》（*Histoire des civilisations*）插圖。我第一次去他家時，他在畫《藍莓上尉》的第一頁。

我很喜歡這些畫，但是這個在普通、甚至令人安心的外表下的奇怪男人更吸引我。他有時候開心、單純、和善，帶有些許郊區氣息；有時候神祕莫測、陰沉、複雜。我在他身上感覺到遠見者的少見特質。我指的是比其他人早一步接收「訊息」的眼光遠大的人。尚的所有內涵都來自美國，電影、音樂、文學都是。墨西哥之旅為他增添了詩意的層次，因為大麻開始動搖他的固著。這很令我擔心，很吸引我，我興奮得不得了。我有一股純粹、完全出於直覺的信念，認為我們兩人可以一起經歷精采萬分的事。當時的我精力充沛，沒有明確的重心，充滿恐懼，對美好和幸福無比衝動。我夢想著充滿部落和田園風格的泛神主義生活。我們住在巴黎。尚很喜歡城市，喜歡彈珠臺、自由爵士，還有情色電影。聽說我想要新鮮空氣，他並沒有為此感到興奮，因為他想像中的天堂就在他的腦袋裡。

但是他聽進去了，而且他的回應太美好了。他的回答是，他結識了亞歷山卓・尤杜洛斯基（在此順便向他的才華與善意致敬）。透過他，尚認識了通往神祕的道路。當時，尚正在為《沙丘魔堡》的初期計畫工作。每天早上，他都會騎著紅色摩托車出門，整天和尤杜洛斯基在一起。

尚晚上回到家時，總是非常亢奮，他正在探索戰士之路。他對我說了一大堆瘋言瘋語，我很抗拒，也很害怕。我像瘋子一樣緊抓著我的現實，堅持我理性世界的模式。

漸漸的，我放棄堅持。艾蓮和朱利安相繼出生。亞薩克之鳥振翅高飛，滿臉鬍渣的藍莓上尉在彭巴草原上奔馳。尚找到了我們的導師，滿腦子都是剛發現的新概念，有如煉金術士，以線條、光影、美好傳達這些概念。

我以更實質、激動的方式，接收到所有這些「相遇」。我們兩人都有強烈的感觸，但未必是在相同的地方。我們處理事物的態度不同。他會毫不猶豫地著手進行。我則會兜圈子，從最溫和、最不會受傷的角度切入。但我們總是殊途同歸。

我們的「吉普賽生活」很愉快。我必須規劃和承擔許多搬家和落腳的大小事。而他在每天以高山、潟湖、沙漠或大都市為背景拍片的期間，以一種平靜的狀態繼續過著日子，像時鐘一樣規律，滿懷熱愛地畫畫，對線條精雕細琢，讓故事閃閃發亮，轉換意象。每天，真的是每一天，除了極少數例外，尚總是坐在桌前畫畫。

然後，我開始遇見自己的導師（我不會說我結識的這些人是真正的大師，我如此稱呼他們，因為他們在相識的當下幫助我轉換觀點，放下舊的模式）。例如我把皮耶・庫斯托和心理治療帶入我們的夫妻關係中。我在尚之前就敞開心胸，尚詫異得不得了，然後慢慢地，他也來了。能夠扮演開示者是一次很強烈的體驗。

我在洛杉磯體驗到無與倫比的思想行動自由。我變得獨立自主，我們見面的地方變了。從家庭的冒險轉變成個人的冒險。我們都自由地活著。我們經常見面，一起大笑、一起做夢、談天說地。我們非常相愛。

1989 年 8 月

我在他身上感覺到遠見者的少見特質。我指的是比其他人早一步接收「訊息」的眼光遠大的人。

N：我頂撞你的次數比你想像的還多喔。每次只要我說得有道理，你最後都會承認我是對的……而且，我們也沒有太多意見不合的時候。

M：是沒錯。我也確實不會利用你來吵架。有時候我會利用其他人的能力挑起爭端。像皮耶‧庫斯托就是例子。庫斯托是探險家，就像古洛貝爾將官。所有幫助我找到自我的人，都是探險家、冒險家。寶菈‧薩羅蒙也是，她剛寫了一本叫做《心靈冒險家》（Les Aventuriers de l'esprit）的書。寶菈就是這樣的人。我和她一起寫了一本關於超心理學的書，讓我們認識亞培團體的人就是她。在我的轉變中，她也是很關鍵的角色。

創造者的遊戲　寶菈‧薩羅蒙

尚創造自己人生和他創作筆下角色的方式如出一轍，某天我們想像一個場景，所有他的英雄人物齊聚在同一個故事裡，解救被邪惡反派囚禁的他，而且他也必須承認並接受自己身為創造者的身分。故事很精采，創造物和創造者象徵互相依存的精神現實。創造者如果不想被創造物吞噬吸收，就必須再三重申自己與創造物之間的關係。從創造物的角度來看，他們傾向獨立，逃離創造者之手。這個劇本雖然沒有以單行本的形式問世，不過卻在日常中持續上演。我還記得尚會彈鋼琴、打太極拳、熱衷於健康飲食，並追求帶來頓悟意象的靈性體驗。在他的人生中，有一個決定性的時刻，他停止培養分崩離析的無意識毒花，果斷地轉開拓覺察。這番追尋中自然少不了錯綜糾結，但是其中的意義越來越純淨，精神的冒險也顯得越來越令人振奮。一如許多人，他甘於隨著導師的軌道轉動，然後發現他只需要以自己為中心，可能的話，就此旋轉。除了他內心的導師，沒有其他導師了，這項工作就是要緊密地貼近這個中心點。我們一起經歷了隸屬於一個團體和指引者的那些年，我們學到很多，浮現離開團體的念頭也是正確的。我們絕對不會忘記，一個人在另一個人身上所施加的超自然力量有多麼強大可畏。

我在 1970 年代透過尼可拉‧德維爾（Nicolas Devil）認識尚，他是知名漫畫《瓚星的瑟嘉》（Saga de Xam）的作者，也是我的著作《可能之書》（Livre des Possiblités, Laffont 出版）的共同作者之一。尚和尼可拉的藝術理念截然不同，卻非常欣賞彼此，對我來說，兩人都是很重要的好友。當時，尚為我的其中一本著作《超心理學與您》（La Parapsychologie et vous, Albin Michel 出版）繪製插圖。這些精采插圖的靈感來自於我們相識的強大力量，但是某天晚上我們正在天文館欣賞一位朋友的演出時，這些放在車裡的手稿竟然被偷了。我們的合作原本會就此結束。但是尚慷慨地承擔挑戰，願意全部重新繪製。後來的其他計畫讓我們多年來保持聯繫。在《擴張》週刊（L'Expansion）上刊登的短篇故事〈伊旬納〉（Edena）、〈命運三女神〉（Destin Trois）的劇本，然後是長片《內在轉移》的腳本，這部長片只在洛杉磯製作了開頭，然後由於缺乏資金……以及缺乏和諧而終止。我和尚一起工作是因為我喜歡他的思考方式、他的特質、聰明才智，以及令人讚嘆的漫畫天賦。我喜歡他想像宇宙和形上學意義的故事情節，然後再看著這些情節化為他筆下的圖像。但是從專業角度來說，我並不是腳本作家，我們並沒有將原本可以豐富多產的這份連結關係更進一步。對我們而言，別的部分才是最重要的。正因我們的頻繁交流，因為我們從彼此身上學習，因為彼此經歷中的神奇巧合，使我們能夠維持同樣的波長，即便我們分別身處遙遠的異地，相隔很長的時間，我們各自解決了旅程中的各個階段，每年幾乎見面不到一、兩次，但是我們總是能夠在這片意識繁星中不斷交流和認識彼此……

1989 年 9 月

導師與操控者

N：像亞培和尤杜洛斯基這類「導師」之間有什麼差別？

M：尤杜洛斯基這樣的人不會逾越，他的操控是有分寸的。亞培就會濫用操控，至少這是我們的解讀。他會說不是這樣，但我們現在確實如此認為……

N：吉蘭和查理耶也都是導師囉？

M：當然，不過也有程度的區別。如果我在十四歲的時候認識尤杜洛斯基，也許我會變成狂熱分子。話說回來，尚－米歇爾‧查理耶和約瑟夫‧吉蘭辦到了。為孩子們和青少年創作的他們，直接對我們說：「嘿！透過這個故事、這個筆觸，這就是思想的典範、世界的典範……」

N：我注意到，你的每個階段都和某位導師和某本書有關：吉傑和《傑瑞‧史賓》，尤杜洛斯基和卡斯塔尼達，維諾和《箭藝與禪心》，伯格和《生食大戰》，庫斯托和愛麗絲‧米勒……

M：確實很奇妙。只有亞培－蓋里是例外。亞培研究能量，他一直和所有的人都待在一起，那是很不可思議的體驗：兩百人受他的節奏和意願搖來晃去。和他一起生活，我們學到如何在瘋狂的列車中站穩腳步！這對所有的人來說都非常困難。

N：也許他不是好導師？

M：也許吧，但總之，他都是我們在某個特定時刻需要的導師，畢竟，是我們創造了他，而且待在他身邊。我們心中都有一個理性的小精靈，一定要像貴重的珠寶那樣好好保護著。我們之所以能夠保有自我，是因為為我們組成了家庭，幾乎是團體中唯一的家庭，這讓我們能夠剖析理解所有發生在我們身上的事。

N：我有個很明確的印象，就是亞培或是該團體，試圖廢掉你的藝術、漫畫。

M：一直極力如此呢。

N：只要讀你當時的私人筆記本就知道了。不只靈感貧乏，畫技也退步了。幾乎不是同一個人！

M：試圖去除編程是會帶來損失的。

N：這是一種創造能量的流失嗎？

M：如果我做出那個選擇，那就是為了走出自己的路，而那正是我的潛意識所希望的。因此我需要這麼做，以非常技術性的手段獲得也許並不明顯、但確實存在的結果。這就像抽血之前的禁食：我禁食，並且在風格和繪畫方面反思！而且繪畫方面重新調整，最後出現相當有意思的結果，例如觀星者或〈在星星上〉（Sur l'étoile），都是我痛苦時刻的美好結果，有時我甚至沒辦法畫畫……努瑪，你會發現儘管如此，我在談論這段過程的時候還是帶有某種程度的熱情。我們和團體經歷了超級密切的時光，最後變得非常強大。我們並沒有在團體中白白浪費五年，但我很高興已經離開那裡，就這樣！事實上，這樣的結社很快就會變得像囊腫，像是靈性的包囊，絕對要小心不能被淹沒。

N：囊腫也可能變成癌……

M：啊！沒錯，這倒是真的。真有趣。但也別忘了，癌症的根源其實是患者無意識的想望。

N：我想你應該在愛麗絲‧米勒和卡斯塔尼達之間找到了交會點？

M：隨時都是，他們是彼此相關的。但是有一個關於卡斯塔尼達的問題：他是一個知曉一切，並且不斷從中得到啟發的人呢？還是什麼都不知道，但以自己的方式講述精采故事的人？

N：他可能很清楚如何混合自己的經歷和智識，甚至虛構一部分。就像我老家說的：「Se non è vero...」（即使不是真的……）

M：沒錯，他真的非常非常厲害，如果全部都是他編出來的，反而更了不起！彌爾頓‧艾瑞克森的弟子聲稱，艾瑞克森其實就是唐望的原型。艾瑞克森確實擁有印地安血統……

尤杜洛斯基與聖母

N：尤杜洛斯基也是一半故弄玄虛，一半真的看見異象的傢伙。他還和我說過你們會一起做一個很瘋狂的計畫：用漫畫表現聖母的一生？！

M：對，漫畫會叫做《瑪莉亞》（*Marie*）。不過目前沒有任何計畫或進度。

N：那會是搞笑、控訴、戲仿，還是認真的神祕主義聖徒傳記作品？

M：那會是嚴肅的作品，和故事名稱一樣認真，沒有暗藏玄機，就像如今大家畫的敘事漫畫那樣，單純講述一名傑出女性的一生。你知道尤杜洛斯基心意堅決，尋求梵蒂岡的認可……他在說話、演講或是算塔羅牌的時候，其實比外表看起來更嚴肅。

N：但是他的銳利眼神充滿諷刺意味，眼眸深處隨時閃著嘲笑的光芒……

M：這就是他的技術，惡意操控和催眠的技術。

N：他身上也總是透著嚴厲氣質，作品中則散發著殘酷、駭人的暴力。

M：對、對……這也是愛。不過尤杜洛斯基本質上是一個善良的人。而且對他的五個孩子來說，他是非常棒的父親，孩子們都是出色且獲得充分發展的創作者。看見優秀的導師有優秀的後代，就像看到一棵壯觀的樹結出美麗的果實，讓人欣喜。告訴我你的孩子是什麼樣子，我就能說出你是什麼樣的人！

本書後面將可以讀到尤杜洛斯基對於吉哈、他本身、他們兩人的訪談。對比兩人對某些相同事件的不同觀點，格外有趣和受用……

我所知道關於他的十件事

尚－皮耶．迪奧內（Jean-Pierre Dionnet）

1. 他非常非常會打撞球。漫畫圈裡，唯一能和他一爭高下的只有保羅．吉隆（Paul Gillon）。而且，他似乎差點就入圍了法蘭西大島的撞球業餘冠軍選拔賽。

2. 我第一次看到他畫畫，是在雷島（île de Ré）度假的時候，或是在瑞昂萊潘（Juan-les-Pins），記不得了。他慢條斯理地畫了半頁《藍莓上尉》。妮可和菲利普（德呂耶）、伊夫和薇薇安（哥特）、珂洛婷和孩子們、我自己，還有其他我已經不記得的人，我們去玩水，他則關在房間裡和躲在陽臺上工作。晚上我們回來的時候，他幾乎完成那半頁了。那是《天使面孔》的中間。

3. 當年的墨必斯非常熱衷於色情電影。有些下午，他會連續看三、四部限制級電影，回來的時候滿臉讚嘆，眼神像小王子那樣閃閃發亮。他說，有時候因為劇情太單調，演員又缺乏專業演技，反而讓他發現前所未見、不可思議的東西。

4. 在《領航員》的時代，尚很愛玩一套惡劣的把戲。年輕漫畫家來見他的時候，他總是會先稱讚他們，把專業眼光放在這些人微不足道的小優點

上。他會扯一大堆，總是會說一些特定的部分，像是汽車上的月光啦、女服務生的耳朵輪廓之類的，說自己絕對不可能畫出這些。等到獵物開始得意，有時候甚至被讚美沖昏頭，向他分享這個月光的「祕訣」的時候，尚就會像一隻從容不迫的貓，開始伸出利爪，一一指出所有缺點，所有錯誤，重重打擊眼前的可憐鬼，常常都崩潰到哭了……然後，有時候這些新人漫畫家會和他變成朋友。尚會幫他寫腳本，修正錯誤，協助他找編輯。

5. 畫《天使面孔》的那年夏天，尚突然碰上劇本荒，沒有查理耶的消息。等待後續的同時，他繼續即興發揮畫下去，於是就有了男扮女裝者練習射擊的名場面。

6. 在1960~1970年間，我差點就要在《領航員》上和吉哈合作一部科幻巨作。那是關於後原子彈爆炸的黑暗故事，反派抽乾這個受創世界中的生存者的體液，用來供給一座機器，讓他有能力生活在二十世紀中產階級公寓的假象中。戈西尼回絕了，建議尚盡快回歸《藍莓上尉》。

7. 我第二次看到他工作，是在接受某個法蘭德斯電視臺採訪的時候。採訪

長達三個小時。這段時間裡，他直接用墨水在紙上畫了一頁，然後著色，幾乎整頁都上色了。那就是《阿札克》（Arzak），如泉水般流淌而出。

8. 我結婚的時候，他沒對任何人說他的去向就離開家門。當時他留著很吉米．罕醉克斯（Jimi Hendrix）的阿福柔爆炸頭、小鬍子，還有現在看來很嬉皮的服裝。他抵達婚禮現場時，小鬍子沒了，頭髮也剪短了，還穿著弗雷德．阿斯泰爾（Fred Astaire）風格的全白西裝。這是他的第一份禮物。然後他給了我全系列的《貓之眼》（Les Yeux du chat）原稿。

9. 從婚禮回到家後，整套原稿弄丟了。就我所知，原稿從此沒再出現過。我把這件事告訴墨必斯的時候，他微微一笑對我說，命運希望原稿屬於我們兩人，而且只屬於我們兩人。

10. 我上一次遇到他是在倫敦的機場。他沒看見我，正盯著一整架美國口袋書，他的頭幾乎動也不動，神色肅穆，眼睛從左到右來回掃視，每一次眨眼都像一具完美的人形機器人，正在用眼睛拍下每一幅圖像。

1989年8月

他直接用墨水在紙上畫了一頁，然後著色，幾乎整頁都上色了。那就是《阿札克》，如泉水般流淌而出。

妓女和皮條客　尚‧安斯戴

我認識尚的時候，完全無意成為編輯，更別說是墨必斯的編輯了。我是以腳本作家身分前去見他。當時我想像了一個長達一百頁、相當複雜的故事，由每章十頁、共十章組成，每一章還有一頁前頁。整部作品的標題是《循環》（Cycle）。每一章都需要一種不同的畫風。只有一名漫畫家或許可以完成這項挑戰，那就是墨必斯。經過多次聯絡失敗，像是信件遺失等等，我利用 1980 年 1 月的安古蘭漫畫節，終於約好見面的日子。我即將見到一個渴求靈性的人。我把這個故事說給他聽的時候，故事以全新的姿態在我腦中展開：整個過程就像墨必斯讓我重新認識自己。對話很快就延伸到象徵主義、傳統和啟蒙的旅程，已經離漫畫很遙遠。

我就這樣找到一名漫畫家，遇見某個正在尋找內在覺醒的人，堅定宣稱明確的決心，而且還讓我反思自己的人生道路。尚本人正在經歷質疑自己身為明星藝術家的定位，以及身為創作者的責任。這是透過某個新靈性團體而產生的，而和該團體有關的一切顯得相當可疑。尚是教派中最年長的成員之一，他的疑問是來自一群二十多歲、毫無藝術成就的年輕男女（而且對某些人來說感覺更微妙，因為這群男女全心為團體奉獻）。這段經歷改變了他的畫作和生活。

他戒掉了肉、酒精飲料、菸草和毒品。因為他對毒品的讚揚令他受到強烈抨擊，並連結到他在漫畫中創作怪物的傾向（這個團體認為《異形》〔Alien〕是暴力行為！）從出道以來，墨必斯第一次為某種意識形態而畫；然而他作品中的圖像趣味正是這種多重手法，讓對話軌跡變得模糊，不過卻打開了意義與共鳴的多樣性。

某方面而言，該團體試圖閹割一個人的創造力，使其成為團體訊息的「預言」代言人。他的製作會失去一部分力量，以採用較簡化且商業性的風格（該團體想要製作一部動畫長片，即《內在轉移》……）亞培－蓋里要他減少為賺取生活費的漫畫工作（暗指：少畫一點，多服事團體），反而突顯他的創造力，事實上，他創造的二次元世界確實會攫住他。我就是在這樣的情況下，準備以編輯身分展開和墨必斯的合作，但是我花了足足兩年才說服自己踏上這場冒險。總而言之，1980 年底開始，他鼓勵我進一步投入編輯領域，並成立一間出版社。這個念頭並沒有讓我非常興奮，但是在朋友們的堅持，以及利貝拉多雷（Leratore）、卡德羅（Cadelo）等漫畫家的支持下，龍膽出版社（editions Gentiane）就這樣成立了……

但是與尚之間的意見不合（最主要是他支持的「新世紀」概念）已經到了無法繼續合作的地步！此外，該團體還打算成立自己的出版社，想要出版墨必斯、馬賽多、巴蒂（Bati）等人的作品，這將會禁止尚與所有其他出版

編輯吉哈

N：現在來聊聊你短暫的編輯生涯吧……
M：你在開玩笑吧？我從來沒當過編輯，不然就是冒牌編輯！

N：你曾經兩度參與出版社的工作，分別是人形聯盟出版社（Les Humanoïdes Associés）和艾甸納。
M：我是這兩間出版社的股東和創辦人，我在公司裡只是擔任製作者。我從來就沒有對公司的管理有一絲一毫干涉。

N：菲利普‧德呂耶也是人形聯盟的股東。他沒有比你更投入其中嗎？
M：德呂耶不一樣，他會發火，像木星一樣漲得滿臉通紅……他吃了苦頭。他一定很想掌控全局：讓一切變聰明，沒有任何荒唐不合理之處。然而，尚－皮耶‧

公司合作，除了當時已經簽約的出版社。該教派幾乎全體成員移居至大溪地，讓他們成立出版社的計畫告吹。事實上，我們的合作從來就不容易，而且我相信這就是讓我們持續合作至今的原因：我們必須不斷想出共事的新方法，甚至是新的理由。

龍膽一團亂。團隊步調不一致，扮演領導者的墨必斯對整體狀況無濟於事。尚試圖改變不同的合作對象，畢竟他向來就像驚人的布道者，對於其他事情卻天真的不得了。他成功在很多方面說服我（導致每況愈下！）卻沒能成功將龍膽變成他想要打造的「統合編輯集團」。不過這造成緊張的局面，終止合作也是在所難免。公司分裂，催生了艾甸納出版社（Aedena）。他和傑哈·布依斯（Gérard Bouysse）打從一開始就談得很清楚，艾甸納不會是該「團體」的副產品，即使他和團體的關係不再那麼緊繃。即便如此，這些事端還是對我們的編輯合作關係造成許多干擾。尚移居大溪地，然後搬到洛杉磯，我們雖然維繫關係，但是情況依舊很奇怪：顯然，這團體讓他懷疑自己一事讓他很心慌。他對畫畫喪失興趣，尤其是漫畫，渴望實現自己的夢想（可以理解的渴望）。「大溪地時期」的創作量趨緩，他的圖像書籍應該要有市占率，然而漫畫方面卻原地踏步，而且每一集《印加石》（L'Incal）出版的間隔也越來越長。

與這段時期的墨必斯合作，需要願意傾聽，能給予的時間也遠比一般作者向編輯要求的更多。這可能造成有一小群人以他為世界的中心（而且還在該團體的時候，這種人可不少！）和墨必斯在一起，就不能害怕身處陌生環境（我在大溪地停留的日子就常常碰上這種情況），有時候甚至相當令人不悅（和亞培－蓋里的會面絕對不是我最美好的回憶……即使他和所有的壞蛋一樣有討喜的一面）。也有非常愉快的時刻，例如到史特拉斯堡地底下觀看晶體結構的生成，或是參觀梅迪奇別墅，由費里尼帶路呢！

今日，我在這裡說的許多擔憂早已經成為過去式。墨必斯的作品持續朝新方向前進。大溪地和「團體作風」時期只是一連串錯誤，最終以《動物農莊》（Ferme des animaux）達到最高點（其中對讀者的蔑視非常符合該團體看待「非我族類」的方式）。誰能想到他在《阿札克》的時期竟然會開始模仿馬賽多（但少了天真的新鮮感）？這是出於想要找到解決方法的企圖，即使不是新方法，至少符合他彼時的追尋……

回顧一切，不能不談談我們的合作關係。這些年，我們經歷了熱情的階段，也有無聊、疲憊、驚喜、歡欣、憤怒、娛樂等各種階段。墨必斯效應已不再具有同樣的魅力，再也無法掩蓋尚·吉哈這個男人的缺點。我們當然可以談論友誼，雖然從根本上而言，尚是我見過最孤獨的人之一。如今更能夠從專業面中區別出友誼的一面，我們不再以同樣的方式共事使得這種區別更容易。對於這方面，我還記得他決定入股艾甸納的那一天，他對我說，從今以後，我們的作者／編輯關係就與妓女和皮條客沒兩樣了。

1989 年 9 月，寫於羅馬

迪奧內是不合理的傢伙，充滿瘋癲、難以理解的自殺式行為。我們每一次都像是在倖存和驚慌潰散之間跳來跳去。這就是《狂嘯金屬》。不可能又要公司瘋癲有趣，同時又要發展一套合理嚴謹的做法嘛……

N：不是還有第四個負責管理、名叫法卡斯（Farkas）的「人形聯盟」嗎？

M：我們最終發現自己就是些什麼都不在乎的小男生，也沒那個膽量承擔責任。法卡斯的任務就是一項油水多、頭銜好聽的簡單營運。我試圖用各種廢話鼓舞他，像是叫他「法卡斯隊長」之類的，不過這種做法完全無效。法卡斯清楚看見在這條路盡頭的斷頭臺，立刻走為上策閃人了。他很清楚自己在和一群沒用的夢想家打交道……但是迪奧內是狂熱分子，如果當不成編輯，他就會去開一間出版社或是當作者。艾甸納和龍膽出版社的前編輯尚·安斯戴也是這樣的人。他們是藝術家，不是管理者。

自取滅亡式的挑釁

M：目前我正在從自身開始，打造一個不像過去那麼具有毀滅性的世界。證明我自動自發地開始做較清醒理智的事。

N：那我們就來討論這點吧。在上一本書中，你說你有自我毀滅的傾向。現在狀況如何？
M：這種傾向似乎結束了，但有時候我還是會感覺到衝動呼之欲出。

N：這是你努力的成果嗎？
M：不是。我感覺到某種信號，我會告訴自己：衝動又回來了。於是，信號才稍稍浮現就又沉下去。值得一提的是，衝動減弱了。

N：這是心理治療的直接結果嗎？
M：我認為是。這和我在愛麗絲·米勒關於「強迫行為」的分析中所讀到的內容十分吻合。過去，每當我面對象徵父親權威的對象時，就會無法克制地想要挑釁，讓對方用所有的權力沒頭沒腦的批鬥我。

N：我覺得，這種挑釁未必有自我毀滅性。
M：本質上是，但你的詮釋或許也不錯，這在根本上並不是一種自我毀滅。比方說，這次的挑釁讓我陷入被羞恥感和剝奪無力感壓垮的境地。這就是「強迫性重複」的典型例子，因為這就是我和父親與其他成年人相處的經歷，我不像生氣的貓那樣會嚎叫出爪，我沒辦法，我只是個兩手空空的孩子，我內化了這番經歷，把它當成日後的人生課題。

N：那這些東西，還是會偶爾出現嗎？
M：它們還是在我體內，仍然會感覺到衝動。但是不會讓我像以前那樣失控，只會輕輕搔動。而且我立刻就能辨認出它們，我會分析它們。

體能活動

N：讓我們回到「腳踏實地」的話題好了，就是體能活動。你還練空手道嗎？
M：我去庇里牛斯山之後就停掉空手道了，因為我的老師尚－皮耶·維諾不在身邊了。我試過其他老師，但就是不一樣。現在，我在巴黎會時不時和維諾見面。我答應他會重新開始訓練，但是我做不到。我已經沒有動力了。我甚至連太極拳也停掉了。目前有點處於低潮。

N：你曾經向我坦誠沒有做任何運動，唯一的例外是部隊的障礙訓練，而且你覺得很好玩。現在你終於變得比較愛運動了。
M：我非常喜歡體能活動帶來的狂喜感。

在我家的期間，尚曾和我到健身房運動兩、三次。真的很辛苦，但真的很爽快，我保證……

N：太極拳比較像是自我控制而不是運動，對吧？

M：別相信這套說法。太極拳分成兩種，有慢拳和快拳。也有使用劍的太極。不過回到巴黎之後，我已經沒有幹勁了。雖然一個星期會去健身房一次，但是那裡沒有任何東西可以刺激我的能量。

N：那你對撞球的熱情恢復了嗎？

M：撞球多好玩、多美妙啊，真是棒透了！我非常重視純粹的快樂，對付出正規努力的狂喜。

N：這是從什麼時候開始的？

M：從我認識尤杜洛斯基的時候，我們開始一起跑步，他帶我認識了空手道……

N：簡直是「尤杜洛斯基道場」（le dojo de Jodo）！

M：哇哈哈哈哈！這個哏一定要跟他說！

N：那射箭呢？

M：射箭也已經不練了。我在利邁（Limay）的時候每天都會射箭，練習量很大。我還打過一次拳擊，也踢過一次足球，那時候每種運動我都想淺嘗看看，但真的太困難了！我很佩服畢拉（Enki Bilal）、梅濟耶爾這些傢伙，所有那些自主訓練和定期舉辦比賽的漫畫家。我在巴黎常常走路，一連走好幾個小時。不只是為了鍛鍊身體，散步也是一種樂趣，看看美麗的街道、美麗的人們、神祕的建築、奇異的迷宮……在洛杉磯生活三年後，才能真正領略巴黎的美！對那些一直住在巴黎而且對此已經毫無意識的人來說，這座城市已經沒有那麼迷人了。我在倫敦的時候，有人對我說：「您真幸運，可以住在巴黎！」但倫敦才令我大開眼界呢！

《沙丘魔堡》，無疾而終的偉大計畫

N：我們換個話題吧。我想回顧一下你的電影生涯，其中不乏幾個大獲成功的標竿，也有許多無疾而終的計畫和嘗試。

M：我是透過電影海報在電影界「出道」的。我畫了不少電影海報，就是為製作人亞歷山大·莫盧金（Alexandre Mnouchkine）繪製厄文·克許納（Irvin Kershner）執導的《間 * 諜 * 們》（S*P*Y*S）海報時認識了尤杜洛斯基。雖然《沙丘魔堡》從未面世，這仍是我第一次進入電影圈，而且也是非常專業的作品。

N：如果你願意的話，我們來聊聊《沙丘魔堡》吧。

M：總之，那九個月的時間，我幾乎每天都和尤杜洛斯基一起製作分鏡（這可是相當了不起的工作）；如果按照分鏡拍攝，會拍出長達至少七小時的電影！前期製作進行得非常徹底，僱用了許多人。我就是在這次機會中認識了克里斯·佛斯。我看到他運用壓克力顏料的手法，學到精采的繪圖技巧。這傢伙在他的領域是大師呢……我們完成了所有分鏡，有些漫畫家們甚至已經開始取用分鏡的圖像，將之畫得更完整。我們開始分配角色，其中有不少法國演員。

N：為什麼失敗了？

M：我們聯絡好萊塢各大公司和發行通路時，他們提出了讓人無法接受的要求，於是狀況急轉直下。至少我的理解是這樣。

N：就算你沒有因此深受打擊，我想其他人應該有吧？

M：丹・奧班農（Dan O'Bannon）就大受打擊。他被硬扯離熟悉的環境、扔進這部電影，然後還被半途拋棄。不過也就是在《沙丘魔堡》週六和週日的休工期間，他為我寫了《漫長的明天》（*The Long Tomorrow*）的腳本。

N：奧班農在《沙丘魔堡》裡做什麼？

M：他在等著製作特效。

N：那不是應該由川布爾負責嗎？

M：尤杜洛斯基認為川布爾分身乏術。不過奧班農後來做得很好，他樣樣通，什麼都會，是個非常有才華的人。我沒有因為這部片沒拍成而受到打擊。一想到要看見我的圖畫拍成電影，我就怕得要死。就某個角度來說，電影沒拍成反而讓我安心了。

N：你覺得大衛・林區（David Lynch）的《沙丘魔堡》怎麼樣？

M：很不怎麼樣。不過他倒是為我遇上的一些難題找到絕妙的解方。

N：他只保留敘事框架、故事的骨幹，拿掉所有如夢和形而上的層次。

M：然後我們就會發現，少了這個層次，就只是一部科幻冒險作品。《沙丘魔堡》的出眾之處，就在於角色行動時的內在生命歷程，他們的思想與行為之間的差異，以及張力和鬥志。

N：我認為《沙丘魔堡》的第一集很引人入勝，第二集則令人興奮。到了第三集中間，我就覺得無聊了，於是放棄讀完最後兩本。

M：我認為只讀一本的話很吸引人，然後我立刻就覺得無聊了。我喜歡保羅和他們一行人的故事，之後故事走向就偏了，變得很薄弱。總之我沒有迷上這部作品。

N：大衛・林區原本預計拍三、四部續集電影的！要是只拍小說第一集，而且分成三或四部電影就更好了！

M：最後，沙丘風格的科幻出現在凱文・雷諾茲（Kevin Reynolds）的一部關於阿富汗的電影裡，片名叫做《入侵阿富汗》（*The Beast of War*, 1988）。

N：我們來看看你後來的電影作品吧。

M：在那之後，我在電影界的經驗變得相當多元。我差點就要在莫里斯・杜格森（Maurice Dugowson）的電影中演出呢。

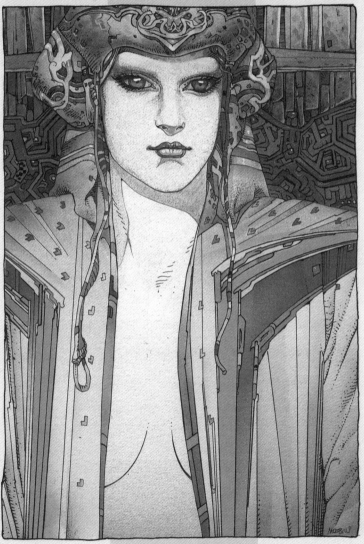

MŒBIUS
MADE IN L.A.

trajets

casterman

《L.A. 製造》，源自墨必斯的
「好萊塢」時期。

N：所以你唯一的演出經驗還是那部勒貢關於戈特里布的影片囉？你知道你的長相很上鏡嗎？

M：知道啊，我很希望可以演出各式各樣的角色。我可以很「浮誇」，很搶風頭喔。

N：可是你不外向。

M：我想很多演員在生活中都是這樣吧。看看狄尼洛（De Niro）⋯⋯我也很樂意在劇場演出。我們畫漫畫的時候會在作品中投射自己，某方面來說我們就是演員：我畫一個盛怒的角色時，我也會跟著皺起眉頭。回到我後來參與過的電影，有《異形》、《時間之主》（*Les Maîtres du temps*）、《電子世界爭霸戰》、嘗試做《內在轉移》，然後是《小尼莫》（*Little Nemo*）、《奧恩》（*Orn*）、《決勝時空戰區》（*Masters of the Universe*）、《風雲際會》（*Willow*）、《無底洞》（*Abyss*）⋯⋯大部分都能在《Made in L.A.》裡看到。

N：你沒有參與《異形 2》（*Aliens*）或《銀翼殺手》（*Blade Runner*）嗎？

M：沒有，我應該要參與《銀翼殺手》的，甚至應該要參與《黑魔王》（*Legend*）。但是我太忙，於是拒絕了。太可惜了，《黑魔王》是非常美的電影。顯然他們沒有我也做得很好。

時間之主

N：以《時間之主》為例子好了，因為我眼前就有一本畫冊。你顯然根本沒在這本書上花任何力氣嘛，裡面全部都是動畫的膠片。而且也挺好看的。真可惜署名是墨必斯！

M：只能說，是我讓編輯這麼做的，如果有幫助的話。漫畫從頭到尾都沒有用收縮膜封住，買之前大可以隨意翻閱，因此不能說這樣做很過分。

N：確實，不能說這是騙人上鉤。也不算搶錢，畢竟畫冊做得很不錯。

M：沒錯，這本畫冊小孩也能讀。

N：在這部片之前，你從來沒有做過動畫嗎？年輕的時候也沒有？

M：有一次，我和尚－克勞・梅濟耶爾嘗試過一次，當年我們才十六歲。我們為一部尚－克勞・梅濟耶爾充滿野心想要製作的動畫繪製了一些背景。即使在當年，我都覺得過程實在太累人。尚－克勞則在一、兩個星期後也意識到這一點。

N：《時間之主》計畫是怎麼開始的？

M：我和經營一間廣告公司的朋友米歇爾・吉烈（Michel Gillet）連絡上，他同時負責一間動畫工作室，打算製作一部電視動畫。於是我著手繪製尚－帕特里克・蒙謝特（Jean-Patrick Manchette）改編自史蒂芬・沃爾（Stefan Wul）小說的劇本。

N：順便說一下，漫畫中竟然沒有提到史蒂芬・沃爾。

M：沒錯，當然應該要提到他的。大家都喜歡我們製作分鏡的方式，特別是赫內・拉魯（René Laloux），於是電視動畫的計畫變成製作動畫成片。吉烈的動畫工

作室在杜爾（Tours）。於是我們前往杜爾，去了一座在森林裡的漂亮城堡，然後我和拉魯共事一個月處理電影分鏡。我們一起度過了非常愉快的美好時光。可惜的是，我沉迷在我的旅程和「怪異」的念頭裡；我搬到庇里牛斯山，完全沒注意影片的後續，我沒有去匈牙利監督繪圖。總之，拉魯是導演，他才是專業人士。不過可以說，至少我可以監控圖畫轉描的方式。

N：除了分鏡，你還畫了背景和服裝造型嗎？
M：沒錯，在畫冊中很清楚可以看出我的線稿，以及其他繪師模仿的筆觸，而且畫得很棒。我畫的部分設定細節相當多，不過他們繪製了用來當背景圖的花草動物、飛船等等。這部長片原本可以非常出色。

N：從你的聲音中可以感覺到一絲遺憾呢。
M：有一點。事實上，當時我嘗試製作的長片是歐洲從來沒有做過的類型，比較偏向日本手法。是接近漫畫的冒險動畫，不是迪士尼那麼誇張的夢幻童話，不是傳統的法式風格，也不是拉魯在《奇幻星球》（Planète sauvage）中登峰造極的自我風格。日本人已經發展出卓越的技術，我們在觀看電視頻道買下版權播放的動畫時僅能隱約察覺到這一點。而且即使是這些動畫，如果用心觀看，就會發現一些剪接訣竅，雖然有點重複制式，但仍然非常有趣。另一方面，有些動畫長片是我們在歐洲無法看到的，這點真是非常可恥，一大堆優質的動畫全都因為不明原因而遭到禁止。

N：你想聊聊大友克洋的《阿基拉》（Akira）嗎？
M：阿基拉還有其他冒險、科幻或奇幻動畫，其中有許多動作、情感、幽默，還有超乎想像的動畫演出。我們不可能在動畫中運用這些，因為當年在法國，我們都不了解這些日本的技術。有三部動畫長片讓我印象非常深刻，都是由一位名叫宮崎駿的天才導演所導。第一部是改編自電視版的長片《魯邦三世：卡里奧斯特羅城》；第二部是改編自荷馬的史詩《風之谷》；第三部是《天空之城》，這座名叫拉普達的飄浮城市出自《格列佛遊記》，和某個全裸逛大街的義大利浪女無關！

N：這些完全都是參考西方的資料。
M：這是完全不受日本文化拘束的科幻。兩個小時的動畫長片中，有美輪美奐的背景，細緻的動畫，還有美麗動人的故事。在法國只有動畫粉絲才知道這些長片。我帶了一卷錄影帶到法國動畫學院，觀眾的反應非常驚人，全場沒有半點聲音！真是太棒了！他們甚至沒把錄影帶還我……

N：話題回到拉魯吧？
M：確實，拉魯沒能做到，藝術家沒辦法獨力重新創造一種類型。話雖然此，他的成果也相當了不起。看過這部片的日本人都非常喜愛。

N：所以動畫有缺點，對吧？
M：是節奏的問題。仔細看日本動畫，動態不見得很多，反而著重在節奏。

仔細看日本動畫，動態不見得很多，反而著重在節奏。

N：這是剪接的問題嗎？

M：重點就是剪接。運用特寫鏡頭、視覺暫留的效果。還有音樂。日本的工作室真的太令人讚嘆了，可以感覺到這些公司是為了賺錢而打造的，有各種類型的可能性，也就是說，從最簡陋的電視動畫一路往上到最高階的動畫一應俱全，《小尼莫》可能就在最高階層，如果有完成的一天。大部分的時候，這些都是多年來的共同研究成果，以科學的方式和深思熟慮與冷靜的態度進行。赫內‧拉魯再有才華，也沒辦法取代擁有將軍和武士的整支軍隊！

《小尼莫》在東京

N：這沒有讓你想再做一次動畫嗎？

M：不是很想。不過 TMS 提出合作《小尼莫》的時候，我真的開心的不得了。

N：TMS ？

M：就是東京電影新社（Tokyo Movie Shinsha），日本第二大動畫公司，僅次於東映。老闆藤岡峰知道墨必斯的作品，認為非常適合尼莫的世界。

N：這點子不差呢！

M：也沒這麼好，因為不可能讓《小尼莫》往墨必斯的世界靠攏，那就只能讓墨必斯迎合《小尼莫》了。這麼做，整部動畫就會失去最重要的初衷。費里尼注意到這點，在那封寫給我的著名信件中提及。我最擅長的就是自由的一面，如果為某項專案僱用我，我就會被迫展現自己通俗市儈的一面。

N：這和《銀色衝浪手》的矛盾狀況一樣：他們是為了你的特色而僱用你，同時又要求你委身於另一種風格。

M：這幾乎是不可能的事。當下會很失望，事後才發現我不得不自我調適到什麼程度。在《時間之主》中，可以清楚看出我努力扮演專業動畫人士的角色。顯然我相當嫻熟，還算能夠進入這個角色的職責，但是其實沒什麼意思，這不是我的潛力。雖然和《銀色衝浪手》一樣，我個人對於進入這種危險的全新狀態興致勃勃，希望能夠見到前所未見的知識、其他路線。我仍然相信這一點，同時也想知道是否有可能發生，因為我意識到，讓我成長進化的道路，與那些自由做自己的道路恰好相反。

N：在所有「不可能的任務」中，尼莫的案子應該是最極限的吧？

M：我搞砸了，我很痛苦，因為我必須進入那個角色和他的世界。他們想要或多或少以溫瑟‧麥凱（Winsor McCay）故事和漫畫為基礎，同時又要有所創新，製作一部動畫長片。

N：當時是 1985 年嗎？

M：對。有趣的是，首先我在洛杉磯工作了好幾個星期，這段期間我完成了全部的前置繪圖，沒做什麼其他的。接著，全體工作人員前往東京，以便認真打造設計和劇本。對我來說是很棒的事，有機會在如此美好的條件下去東京。不過

我親愛的墨必斯 費德里柯·費里尼（Federico Fellini）

我喜歡你做的一切，包括你的名字。在我的《卡薩諾瓦》（Casanova）中，我把一個角色命名為墨必斯，他是一個專精藥草和順勢療法的老醫生，是半個魔法師、半個巫醫：這是我向你展現我的好感和感激的方式，因為你好棒，但是我卻沒有時間告訴你原因和你有多棒的能力。

我正在以瘋狂的節奏拍片，也許這一次的節奏比以往更緊湊一些，因為有時候我覺得這部電影還沒開拍，有時候則覺得電影許久以前就已殺青；我彷彿也懸浮著，活在你的無重力歪斜世界中。

我很後悔將這封草率無章的信寄給你，尤其是你的圖畫帶給我的愉快和熱情，需要我運用最精準的文字，必須一口氣立刻向你訴說一切。

至少讓我告訴你，當我發現你和你在《狂嘯金屬》的同儕所做的事時，這股刺激悸動的感覺立刻再度浮現；那是我只有在孩提時代時才體驗到的感受，因為期待下一期的《週日報》而欣喜雀躍，為我們帶來〈快樂胡利根〉（Happy Hooligan）和《搗蛋頑童》（The Katzenjammer Kids）的冒險故事。

你是非常出色導演！難道你從來都不知道嗎？你的畫作中最令人震懾的，就是光線，尤其是你的黑白漫畫：螢光、白熾的光、永恆的光、太陽邊緣的光……

拍科幻片是我長久以來的夢想。

我一直把這件事放在心上，早在這類電影流行起來之前就這麼想了。你無疑是最理想的合作對象，然而我永遠不會找上你，因為你太完整了，你的空想力量太過強大。在這樣的情況下，我能做什麼呢？這就是為什麼，親愛的墨必斯，我只會對你這樣說：為了我們所有人的快樂，繼續畫出精采的作品吧。

祝你好運，工作順利。

1982

我在出發前就表明：我會去東京，但只要沒有劇本，我就絕對不會動筆多畫一張圖。結果，二十天過去了，始終沒有劇本。所有提案的劇本全部都被退回，理由是都太爛了。無論編劇是誰，顯然沒辦法搞定這份工作。我們每天都會開好幾個小時的會，討論故事、尋找解方，但是沒有任何結果。而我呢，這段時間裡，我畫了《伊甸納》系列的前二十頁，完成了所有的《火城》（La Cité feu）上色，畫太少了，真是抱歉啊！最後，藤岡拒絕所有的劇本，他把他想要在電影中看到的元素和場景全部列成一份清單。一連串沒有實際關聯的場景，受雇的專業腳本作家（一名英國人）舉雙手投降，說這是一堆胡說八道，結果他第二天就被解僱，附上一張飛回洛杉磯的機票！我卻說：「這太棒啦！」沒錯，拍馬屁我最在行！不過我心底確實同意那位腳本作家，因為藤岡的清單並不專業，但在我看來，那是他的夢想、他的願景，本身沒什麼不好。雖然他的點子拼湊的很糟糕，但確實有各式各樣的點子。我告訴他：「這樣很棒，不過這些點子需要架構。我可以辦到！」我依照藤岡的所有點子寫了劇本，我的合約期只有一個月，我利用在東京剩下的時間完成三分之二的劇本，回到洛杉磯後，在十天內完成其餘的部分。我把劇本全部發給 TMS，他們接受了，也付款了。

N：所以你在東京沒有浪費時間。

M：何止沒有浪費時間，我畫了《伊甸納》和《火城》還有尼莫的劇本，不少吧！不過這份劇本只是第一版，也就是「first draft」（初稿），需要專業的劇本團隊將之開發成形。結果，聽說我離開後，劇本的進展工作又變得一團糟。

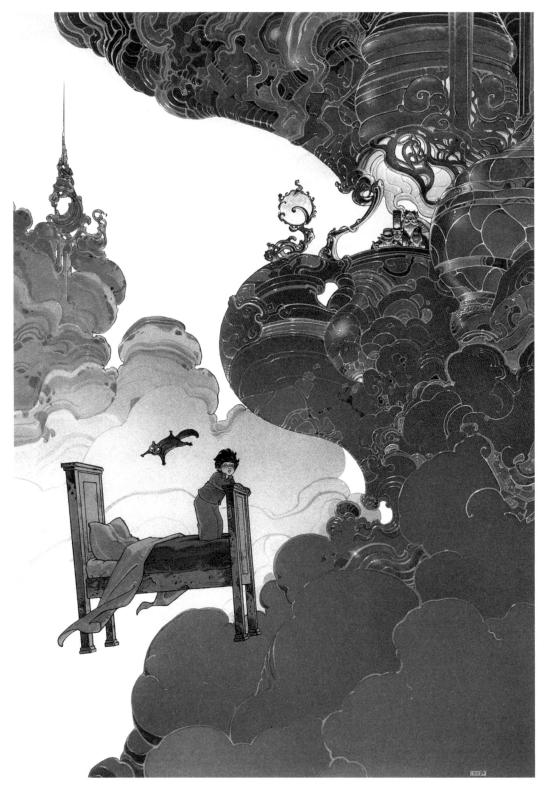

對抽象形式的探索，讓這個
自由版的《小尼莫》（1986）
場景變得豐富了。

N：你們有保留麥凱的作品基礎嗎？

M：我保留很多漫畫原作中的場景，但故事是原創的。

N：那後來還有消息嗎？

M：偶爾。幾個月前我去了一趟工作室，看到一切都在製作進行中。他們聘請導演、場景設計師、新的動畫師。目前的劇情大綱確實是我的創作和進一步延伸的混合，不過一切還有待觀察。對我而言，我從《小尼莫》主題中延伸出兩個漫畫腳本，其中一份應該會由馬那哈（Milo Manara）繪製。

N：你會再繼續為這部動畫工作嗎？

M：不會，對我來說已經結束了。也許我的名字會以合作者名義出現吧⋯⋯這和《銀色衝浪手》是完全一樣的圈套：一個不屬於我的世界，我讓自己置身其中，就像穿上不屬於我的衣服。無論我的技巧如何，我的成果都絕對遠遠比不上這一行中最優秀的頂尖藝術家。羅恩·科布（Ron Cobb）、席德·米德（Syd Mead）等人，他們的工作和風格就是以做自己的方式完成專案，同時又全心為專案工作。他們所做的一切都不是出於執迷，也不是來自他們的夢想，而是進入別人的身體。這份工作非常困難、非常熱門，也非常美。這不是我的職業。

《電子世界爭霸戰》

N：我們來聊聊分鏡吧⋯⋯

M：繪製分鏡的時候，不能亂畫一通。不可以加入自己的夢想，只能運用視覺化的能力。我發現在以這條原則做為敘事工作的主軸真的很有意思，可以在夢想和視覺化的力量之間產生一種更豐富的結合。

N：這是真正的交流工作，你可以介入分鏡的概念。

M：確實，分鏡是一大堆因素的混合體。導演無法阻止「分鏡師」發揮創造力、加入自己的想法。除非分鏡繪師完全沒有願景、保持呆板被動。如果是這樣，立刻就能看出來：缺乏創造力的分鏡很枯燥，有創造力的分鏡就像漫畫。對我而言，能夠畫分鏡真的很棒。繪製《電子世界爭霸戰》的分鏡讓我很開心，《時間之主》的分鏡也非常有意思。

N：在《電子世界爭霸戰》裡，分鏡全部都是你畫的嗎？

M：我畫了 80% 的場景，有 70% 都是導演需要的。另外還有繪師來填補場景之間的空白。有時候我會跳過一些重點。漫畫讓我養成一種忽略敘事的感覺，在電影圈裡，他們喜歡畫出所有的細節。有時候，部分場景需要拆解成鉅細彌遺的擴大分鏡，例如為了特效，我們需要所有過場之間的細節。

N：你在《電子世界爭霸戰》還做了其他工作嗎？場景、劇服設計？

M：我做了劇服設計、場景設計、機械造型。我沒有設計全部，因為製作中還有席德·米德，他可是設計巨頭、創造大師，在《銀翼殺手》等其他電影中也做出了精采設計。

> 繪製分鏡的時候，不能亂畫一通。

N：結果《電子世界爭霸戰》是你在未完成的《沙丘魔堡》之後第一部真正的電影。兩者之間有關係嗎？為什麼他們僱用你？

M：導演史蒂芬‧李斯伯格（Steven Lisberger）透過《重金屬》（美國版的《狂嘯金屬》）認識我的作品，希望和我合作。我必須說，就和以往一樣，我帶給他的不是只有正面幫助：我想出的點子並非總是最好的，必須要好好討論，而不是照單全收。尤杜洛斯基絕對不會在沒有經過仔細考量之前，就對我的畫點頭，他不怕對我說「不」。他叫我重畫的圖多到數不清啦！他的想法非常明確，對於他不想要的想法更是如此。李斯伯格給我更多自由度，因為他對自己的想法比較不確定。

N：但成果還是非常成功。

M：啊！我自己很喜歡，裡面有些非常精采的東西。這部長片在美國沒有得到應有的評價，並沒有像迪士尼期待的那樣大受歡迎。

N：他們後來在《威探闖通關》扳回一城。

M：對，但那是十年後了。《電子世界爭霸戰》對迪士尼而言，就像蓋瑞‧尼爾森（Gary Nelson）的《黑洞》（*The Black Hole*, 1979），是不堪回首的過去。有人因為這部片被炒魷魚。

N：所以，他們沒有再用你囉？

M：他們考慮過。而且我也是為了他們才安排《內在轉移》的計畫。不過他們被題材嚇到了，於是這項計畫也就泡湯了。

《內在轉移》

N：我們來聊聊《內在轉移》吧。這個計畫的進度很多嗎？

M：非常多。留下兩份完整的分鏡，還有至少三個版本的故事。但是我一直沒有覺得完全滿意。

N：為什麼這部片沒拍成？

M：有好幾個原因，但並不是每個原因都很明確。首先，像這樣的電影是嶄新的產品，而且還是動畫片。在美國，動畫就像受詛咒一樣，我之前不懂，但是我漸漸意識到這一點了。製作人都說我們無法靠動畫片賺錢，這話是錯的，因為《重金屬》動畫長片就在全世界賺錢了。第二個障礙是，我們還是可以做動畫，但就必須「瞄準」幼兒「市場」（你懂那種類型，小兔子啦、熊寶寶之類的）。第三個障礙，這個案子和「新世紀」的宇宙能量、愛與和平的訊息有關。

N：但這真的是你們社群的宣言嗎？

M：這是我們社群全體夢寐以求的宣言。雖然社群在這方面沒有什麼獨到之處，但這番宣言和世界各地的許多夢想是有共鳴的。總之那是很出色的故事，即使有一大堆我們無力解決的難題，在劇本和道德方面都是。

N：導演應該是黃阿尼吧？

M：我是在《電子世界爭霸戰》的片場認識黃阿尼的。他也是我們的共同作者，團隊裡還有寶菈・薩羅蒙、亞培－蓋里和我。事實上，亞培－蓋里規劃了一個架構，然後寶菈用這個骨幹寫出完整的故事。我和寶菈進行第一次改編，但成效不彰，她的視角太過「童話故事」，就我看來不夠有電影感。於是我和黃阿尼又倉促地改編一次，因為我們沒有足夠的錢請專業劇本作家。

N：這些都是誰出錢？

M：一名與團體聯絡上的年輕女性。她的父親在太平洋做生意賺了大錢，於是她給我們十萬元美金，她想進入拍片的圈子。我們都深信這部片拍得出來，而且會成功。然而失望反而更大，因為我們成功拍出超讚的三分鐘「試播片」。我們在安錫國際動畫影展（festival d'Annecy）放映試播片，賈克・朗（Jack Lang）顯得興奮又激動，決定要出資贊助一部分的拍攝，但是我們得自己想辦法補足剩下的資金。不幸地，在美國或加拿大，我們需要專業人士為這類案子籌募資金。我們無法找到任何有力人士，同時也發現，由於編寫劇本，再加上我和伊歐斯與寶菈・薩羅蒙的個人關係中越來越多衝突。亞培－蓋里說：「既然如此，那我退出這個案子，我不會再大力贊成這部電影，它已經不符合我們的希望了！」顯然，由於我總是加入我認為必要的東西，也就是我的創意，帶來不在亞培考慮範圍內的元素，而他無法接受。於是，這項計畫就這樣懸在那裡一陣子，然後化為泡影。對於投入十萬元美金的人，這真的太倒楣了，她賭了一把，結果輸個精光。

N：這部電影永遠不會面世囉？

M：有可能會吧。但是我離開團體了，所以也沒什麼動力。

N：那這部片的內容是關於什麼？

M：這就是眾多阻礙之一：我幾乎沒辦法描述電影的內容！而且我也不想做這部電影了，我已經花太多時間，想破了頭才終於弄清楚這部片的內容。

N：如果沒辦法用三言兩語簡單描述，那對一部電影而言就是扣分。

M：完全沒錯。大家常常這樣跟我說。同時，我發現這部片沒有局限在某種體系裡，這點很有趣，這正是這部影片的特色。

N：但要是評斷效率方面的話……

M：從行銷的角度來看，這簡直是災難一場。勢必要有明確簡潔的賣點。比如說，有個小木偶想要變成真正的小男孩。

N：我想你們大概也搞不清楚。

M：確實。這也是我漸漸對這個計畫產生疑問的原因之一。我意識到，就算我們說服自己無法概述故事內容也無所謂，那其實只是不願意面對現實。不過，也許我潛意識裡有點希望這個計畫失敗吧？

其他電影

N：這和你潛意識想要離開團體有關嗎？

M：嗯，而且也和一個名叫伊歐斯的父親充滿衝突的關係有關。但面對這種事，誰都無法清清楚楚。當時還有另一個案子同時進行，兩名才華洋溢、滿懷熱情的加拿大年輕人尚（Jean）和帕斯卡‧布雷（Pascal Blais）和我們聯絡，想要把《印加石》改編成動畫。他們給我們看了三分鐘的「試播片」，尤杜洛斯基和我都覺得非常精采。隨著時間過去，基於我們前面說過的同樣原因，這個案子後來沒有執行。我們建議布雷兄弟將心力放在《密閉車庫》上。腳本已經就緒，預算制定好了，也已經找到一部分資金。於是我們再次出發，踏上新的旅程！

N：不是還有一個和《亞薩克》有關的計畫嗎？

M：對。這部的劇本也完成了。不過應該會是由真人演員演出的電影，會交給寇克‧柴契爾（Kirk Thatcher）執導，他參與過最知名的案子是擔任《星艦迷航記IV》的助理。不過還有其他多多少少未定的電影計劃，例如《搖滾城》（*Rock City*），可能會是動畫，也可能是真人電影。如果我只以拍片謀生，或許我就會投入所有的精力，最後成功拍出長片。但是我在搞定拍片計畫的同時還有其他事要做，那就是漫畫，我真正的工作，讓我得以維生的事。我並不有錢，我當然有版權，但沒有累積任何財富，必須不斷工作才能活下去，和許多非常有名的漫畫家一樣。我回想起你曾經對我說，去美國是為了賺錢。我當然想賺錢，誰不想呢！我想要工作，而且我想賺錢！我們的環境和家庭好像存在某種荒謬的意識形態，覺得賺錢就是骯髒事。察覺到這一點，並且克服這種偏見，其實很有意思。這並不容易，尤其是其中確實有陷阱：如果只為賺錢而活，會開啟另一個圈套，另一種恐怖。因此，我們必須找到一種平衡，讓擁有金錢是得體適當，但並不是唯一重要的生活方式。

N：你參與一部電影拍攝時，我想你的酬勞應該不錯吧？

M：我的酬勞是一般行情。我們看到席德‧米德、羅恩‧科柏等大牌創作者的酬勞金額，也有基層專業人員的行情，而我們介於兩者之間。不過我的酬勞比較接近大牌創作者！

N：這些錢和你一年畫兩本單行本一樣多嗎？

M：並沒有。酬勞不錯，但也沒那麼誇張。這有點像廣告插畫的案子。是一筆好生意，但我不想接太多。我知道很多漫畫家的一大部分收入是靠這個。

N：你接的廣告插畫其實相當少。

M：米歇爾‧吉烈常常幫我介紹好案子，讓我賺了不少錢。這些後來成為《觀星者》（*Starwatcher*）或《未來回憶》（*La Mémoire du futur*）等畫冊的內容，那是真正的金礦，裡面有很多精美的插畫。我們也會為報紙畫插畫，能帶來很多潛在價值。卡畢、庫特利（Al Coutelis）、路（Loup）等人就畫了不少。卡畢是刊物插畫的專家。真可惜他從來沒有真正創作漫畫。我覺得他應該要接手畫《貝卡辛》的；他甚至應該去畫《銀色衝浪手》，他真的很厲害！

N：我們還沒討論《異形》。

M：我常常講，而且說個不停：異形是工作十五天，帶來十年的媒體和廣告影響！

N：不過你在這部片裡沒做什麼。

M：幾乎什麼都沒做：幾套太空裝、幾套艙內服裝……但是硬要說的話，在法國，我是在《異形》裡做設計的墨必斯，所以電影裡的一切都是我做的。在瑞士則是吉格爾（H.R. Giger）；在美國就是羅恩·柯柏；在英國就是克里斯·佛斯。

N：但這點或許可以為你向其他許多類似的製作開啟大門。

M：確實，可是我最不希望的就是玩這套。某些大好機會出現時，我也不會拒絕。

N：《風雲際會》是個好機會嗎？

M：是，我畫畫的部分一星期就完成了。這部電影有很多特效。

N：怪的是，你沒有參與《星際大戰》（Star Wars），但大家都說，喬治·盧卡斯還是最早說的，認為有點受到墨必斯和梅濟耶爾的啟發。那為什麼不找你合作呢？

M：我不知道。他們的團隊很威猛，該有的能力一樣都不缺。不過他們用了大量文獻和靈感來源，包括世界各地的插畫、漫畫、圖像等等。他們找來十七世紀蒙古服裝的書籍、關於武士的文獻、最新發行的漫畫、以前的超級英雄，然後是充滿原創性的創作者，他們把所有資料混合後，讓想像力天馬行空，好好享受一番。工作過程真的很酷！

N：那《奧恩》永遠不會完成囉？

M：我完全不曉得。這個充滿野心的計畫是由一個名叫弗德列克·德·阜柯（Frédéric de Foucaud）的年輕無名小卒發起，他寫了劇本，召集精采的演員陣容，成功引起幾個金主的興趣，讓整部片的進展相當可觀。我在兩部漫畫之間有一些時間，於是畫了幾張草圖，還有一張美麗的圖畫做為海報。然後呢，一如既往，一定是製作過程中搞砸了某些事，然後進度變慢，最後再也沒有任何消息……

N：那《星際大戰》，其中關於奧義的訊息有觸動你嗎？

M：那只是原封不動地照抄所有哲學，特別是東方哲學中常有的概念。

N：不只是這樣。我認為這部電影將過往只在一小群神秘主義者中通行的語彙，出色地大眾化了。

M：喔，當然，我剛剛有點言過其實！確實，所有對能量、力量等等有興趣的人一定會認出「原力」的主題。我的意思是，在電影裡看到這些東西，並不表示人會開始求知。

N：這不是電影的錯，這是接受能力的問題，每個人都以不同角度詮釋三部曲，從中接收到自己想要的東西。

M：你可以一輩子看這樣的電影、讀這類主題的書，然後依舊是個乏味又死腦筋的人。不過你說得對，《星際大戰》可以為觀眾注入這些思想，已經不錯了。

N：吉姆·亨森（Jim Henson）和法蘭克·歐茲（Frank Oz）的《魔水晶》（*The Dark Crystal*）呢？

M：這部電影也很棒，涵蓋的主題和我們在團體中探討的非常相近。

N：但是這部片的訊息已經不是暗喻，而是很明顯了。

M：都一樣，像這樣的電影還是會帶有某種被削弱、變得扁平的訊息。以布列松（Bresson）或羅塞里尼（Rossellini）等所謂「神祕」創作者的藝術家為例，其中的訊息就沒有扁平化。這些原則在拍攝電影時會引發作用，然而並不是電影的主題。電影的主題是生活中的事物，有時候是些平淡無奇的景況。但是《星際大戰》探討的「原力」並不是劇情的吸睛手段，而是和費里尼或黑澤明的觀點相同，你懂我的意思嗎？這是我的野心：不要過度探討能量，而是要感受能量！

N：在《2001 太空漫遊》中，這份訊息也扁平化了嗎？

M：啊，當然沒有！那部片的訊息神祕又模糊。看完電影後彷彿被催眠似的。充滿活力、生命力和能量的影像被推到我們眼前，這些影像並不是在探討震動、生命和能量，影像本身就是震動、生命和能量！

真正的電影狂

N：還有什麼關於電影的事？

M：我很喜歡夢想自己拍電影。不過電影真的很奇怪，玩弄光線和時間。我想要以無名小卒的身分拍電影，用一個新的藝名，把自己完全藏起來，不要變成「拍電影的墨必斯」。所以大概沒什麼希望，除非我真正接受自己的立場，並且立刻動手拍些東西，以最大程度展現我自己。例如，我會希望拍一部像是莫基（Jean-Pierre Mocky）早期作品的電影，有點怪誕另類，就像我的漫畫那樣。

N：十五年前，你說對將來不得不拍電影感到害怕。

M：我現在還是對此感到很害怕。這件事太恐怖了，要懂得選擇團隊，懂得與他們溝通，與演員溝通。

N：有些漫畫創作者也跨足拍電影。

M：有勒貢、畢拉、羅吉耶（Gérard Lauzier）……

N：維隆（Martin Veyron）、余貝特（Hubert），當然還有「大前輩」費里尼，或是負責電視節目的查理耶，還有泰瑞·吉連（Terry Gilliam），以前可以在《領航員》看到他的作品呢。

M：很棒啊，我發現不少共同點。帕特里斯·勒貢很了不起，他的電影和漫畫作品截然不同。我相信自己也可以朝同樣的方向前進，拍出和我的漫畫毫無關聯的電影。尚－路易·余貝特（Jean-Louis Hubert）的轉變也很驚人。

N：你常常去電影院嗎？會關注最新消息嗎？

M：我一直都是電影痴。當然，在洛杉磯的時候，我看的電影95%都是美國片。對美國人來說，美國片的票房才能回收資金。不過也上映少數外國電影，主要是法語片，再來是一些比較特殊的英語片。

N：這些法語片有配音嗎？

M：法文原音加上字幕。他們懶得為這些不夠商業化的電影配音，這些電影無法擠進一般大眾院線通路，沒辦法讓配音回本。有極少數的例外，像是《一籠傻鳥》（*La Cage aux folles*）或《表兄妹》（*Cousin cousine*）。美國的配音比法國的配音還爛。

對法國新浪潮大師法蘭索瓦·楚浮（François Truffet）的小小致敬（2001）。

N：你也看很多錄影帶和電視嗎？

M：在洛杉磯的時候看很多。在巴黎時，我想辦法戒掉電視的癮頭，盡可能往電影院跑。最近我去看了一部吉特里（Sacha Guitry）的老片，《殺手和小偷》（*Assassins et voleurs*）。很怪的作品，很不像電影，有點像尚－皮耶·莫基。電影真的是很奇特的東西，可以很強烈、很精采，但非常大費周章！在電影本身之外，必須完成數不清的瑣碎事務，準備工作簡直讓人難以置信。

N：你是某些導演的忠誠粉絲，每一部片都不放過嗎？

M：這個問題很難回答，我不記得有哪些這樣的導演。可能有幾個吧，但非常少，例如還在拍片的經典大師：費里尼、黑澤明，我會看所有他們的電影，試圖了解他們自身的故事。如果希區考克（Alfred Hitchcock）還在世，我一定會繼續看他的電影。

N：科幻和奇幻是你必看的電影類型嗎？

M：對。當然還有西部片。

閱讀和藝術品味

N：你依舊是科幻小說的忠實讀者嗎？

M：我有整整十二年沒讀科幻小說，因為只顧著吸收關於神祕學和精神能量技巧的書，不久前才剛回歸科幻小說。現在我又開始讀一點科幻小說，但是真正讓我有興趣的是心理學和人文科學類的書籍。對我來說，康拉德・勞倫茲（Konrad Lorenz）屬於「現代神祕主義」。愛德華・霍爾（Edward Hall）的《隱藏的維度》（*The Hidden Dimension*）是關於動物行為研究，導向感知和溝通的研究，對藝術家而言是非常有趣的主題。

N：你的閱讀量很大嗎？

M：不是很多，大概每天一小時吧。我也重新開始讀犯罪小說了，目前正在重讀黑色系列（Série Noire）出版的全套羅伯特・B・帕克（Robert Parker），真是絕佳的對白教材，讓我羨慕得要命。此外，我仍然對閱讀所謂的「文學」小說沒什麼興致，直覺吧。

N：你曾提到你的愛書包括艾爾吉、德呂耶、科爾本的作品。如今你還讀這些嗎？

M：說來有趣，這些都是過去式，我已經很久不看漫畫了。唯一還留在我的「愛書」行列的是卡斯塔尼達，還有近年來帶我給我重要啟發的愛麗絲・米勒。其實我不算愛看書的人，我的閱讀慾減少很多。

N：那你對美術館有興趣嗎？

M：不太有興趣，不過，有時候我會去逛逛展覽。我會摘下眼鏡，離畫布兩公分，細細觀察畫家是如何完成一幅畫作。我會情不自禁地以專業觀點看畫作。大部分的時候我都會非常讚嘆。畫家有時是有趣的人，有時則像煉金術士。

N：你家裡沒有掛畫嗎？

M：沒有。牆上只有幾幅我自己的絹印版畫。

N：你在家裡展示自己的作品嗎？

M：對，說來有點蠢，其實是因為我不知道該把作品放在哪，除了掛在牆上……

N：那你有「最愛」的畫家和漫畫家嗎？

M：沒有，我全部都喜歡。他們都有很出色的部分。

N：那你要能跟我說說哪些符合你的「出色」標準，不准躲這題啊！

M：我沒有躲！對我來說，所有創作都能帶來好處。不只是畫家，還有房屋、氣氛、落下的雨水……我就像一塊海綿，永遠不停吸收！

爵士樂

N：你對爵士樂的熱情已經結束了嗎？

M：我依舊很鍾情爵士樂。某天在朋友家，我聽到一張查理・帕克的民謠唱片，我很快樂，彷彿當年的一切重新浮現……不過這些就只是「偶然」而已。

對我來說，所有創作都能帶來好處……我就像一塊海綿，永遠不停吸收！

N：難道沒有其他音樂是你偶然聽見，而且讓你喜歡到想要再聽一次嗎？

M：我就算非常喜歡某些音樂，讓它們進入我的內在，但我不需要擁有他們。先說清楚，這可不是什麼「孑然一身」宣言，而是我單純就是這樣……啊，但是在洛杉磯的時候，我確實在好幾個月間每天聽音樂，會在高速公路上輪流放亞蘭‧巴尚（Alain Bashun）和 Les Rita Mitsouko 樂團的錄音帶。我在洛杉磯參加過 Les Rita Mitsouko 的演唱會，甚至在演唱會後跑去和卡特琳‧林格（Catherine Ringer）說話，然後她把手放在我身上……哇哈哈哈！你能想像嗎？我真是太愛音樂了！

N：那你以前還彈吉他或打鼓時的興致呢？

M：我還在玩樂器。我最近重新買吉他了，過去六年我沒有吉他。現在想買吉他音箱和其他器材。能夠彈奏音樂的感覺超棒。比聽唱片還棒……

摘錄關於音樂的訪問（1974 年 4 月 2 日，巴黎）

我一直夢想成為一名音樂人。我試過學習彈奏幾乎各種樂器，但是都沒有成功，因為我沒有基礎。我擁有一把吉他超過十五年了，但是我只會彈三個和弦！我嘗試過擔任鼓手。我曾經為皮耶爾‧克里斯汀伴奏過，當時他幾乎是職業鋼琴手。他以查理‧帕克的經典形式演出，我常常和梅濟耶爾一起去聽他在十六區主持的「驚喜派對」或生日派對演奏。我在那些場合能夠接觸到我認識的世界：富有的老布爾喬亞的世界，永遠會有一個身穿聖西爾軍校或巴黎綜合理工學院畢業的傢伙，有點脫序，笨拙地扭動，自以為在跳舞……

某個晚上，即興爵士演奏缺了鼓手，於是我利用掃把在紙箱上敲敲打打，那真是我人生中最美好的時光之一！我在阿爾及爾當兵時才真正能夠打鼓，真的超級瘋狂：雖然我只會基本的三人樂團節奏，卻打得陶醉忘我，彷彿自己是麥斯‧羅區（Max Roach）呢！

這種愉悅遠遠超過畫圖，而且我是說真的。音樂有立即性，是直接的溝通，是無形但帶有魔法的東西。漫畫家畫出一道線條，那條線就不動了，凝結在時間裡。在音樂中創造等同於這道線條的東西，也就是打造無形的、流動的、轉瞬即逝的東西，具有另一種魅力。對我而言，這是人類最純然的表達，也是最美麗最強大的，因為音樂不會停留。顯然錄音帶給我們可以保存音樂的幻覺，不過那只是欺騙眼睛的錯視畫（trompe l'oeil），或者該說欺騙耳朵（trompe-l'oreille）吧。

音樂就是時間最純粹的狀態，是片刻、是一瞬。畫漫畫的人都很清楚這一點。我們所做的就是在分格中選擇「最佳時刻」，早兩秒或晚兩秒都足以毀掉一切。每個漫畫家或多或少都會有意識地運用時間因素……自由爵士是一種風格，也是一種精神，特色是著重在節拍的概念，而非不協調的和聲，後者相當容易就能做出效果（任何薩克斯風都能做到）。自由爵士是對搖擺樂（swing）和節奏的獨特運用。對我來說，我在厭倦古典爵士（主旋律、變奏、回到主旋律）的時候認識了自由爵士，然後是流行樂。當然，有一些特殊例子，邁爾士‧戴維斯（Miles Davis）什麼都會，因為他是天才，或是卓越的藝術家約翰‧柯川（John Coltrane），流行樂向他偷師不少……

以墨必斯的身分作畫時，我認為就像自由爵士，相較之下，吉爾則像傳統爵士。我在兩種風格中都很自在，在兩者中承擔的風險也一樣多，在《藍莓上尉》中的純技法風險，墨必斯則是個人風險。音樂創作就像漫畫創作，創作的時候，一定會有自我矛盾的風險，還要把自己否定的事物攤在光天化日之下。即興演奏音樂的人所能事先考慮的，絕對不會比身為墨必斯媒介的我能做得更多……

N：那篇關於音樂的舊採訪中，你告訴我音樂的愉悅遠遠超過畫圖的樂趣。
M：我很納悶……也許只是因為更為感官吧。

N：總之，如今音樂對你來說，重要性變小了嗎？
M：確實。我還是喜歡音樂，與其說是聽音樂，不如說是喜歡「聆聽」本身。例如，昨天晚上下雨了，我認真地聽雨聲，對我而言就像一場音樂會。在聆聽方面，我沒那麼需要音樂了。

N：音樂是否不再幫助你營造工作時的氛圍？
M：不。過去很長一段時間我這麼做，然後我放棄了。

N：對你而言，定期重新自我調整一定很重要吧。你不是那種一輩子保持不變的人！
M：我的耳朵沒變，是它需要的養分變了。就像我剛才說的，我什麼都聽，像一塊海綿一樣吸收萬事萬物。不過說海綿好像也不太正確。我在自己周遭打造一個世界，就像我創作一幅畫。畫畫時，我不會忽略細節，就算我會簡化細節，它們也絕不簡單；我刪去部分，並不是因為缺乏興趣，而是出於概括的必要性。因此，我創造的世界就像我畫的圖，若說我簡化這個世界，並不代表我忽略這個世界。現在我接收的聲音只是簡化，而不是修改。

N：你還冥想嗎？
M：看著你的問題依照某種神祕的邏輯拋出，真好玩……還在團體時我做了很多冥想。現在我不冥想了，但是我感覺自己更常處於冥想狀態，有點像是我的聆聽因為簡化而範圍變得更廣。曾經長期主動性地進行冥想，已經將冥想活動內化了，因此，現在我會自然進入冥想狀態。

墨西哥的見習

N：讓我們繼續這個訪談的「神祕邏輯」吧。十五年前，你說自己造訪墨西哥代表了同時發現大麻、性、爵士和愛情，當年你十七歲。你現在能多談談細節？
M：我的母親為了結婚而跑到墨西哥去。我一邊在應用美術學校就讀，一邊等著和她團聚。假期間，我畫《飛普內和瑪麗賽特》（*Fripounet et Marisette*）存夠了旅行的錢，便買了飛往墨西哥的機票。我到那裡的時候，我母親已經「被離婚」，我們尋找住宿，住在一起。我認識了她往來的圈子裡的人，都是些藝術家和社會邊緣人。就這樣，我認識了一個名叫馬力歐・法爾孔（Mario Falcon）的畫家，以及他位在墨西哥中部的獨特房屋。其實那是一棟淹沒在高樓中的小

房子（這棟房子現在已經不在了），是一個有錢人的財產，他將房子託付給馬力歐，讓他任意使用，交換條件是為主廳繪製一幅壁畫。於是馬力歐在屋裡作畫，到處都畫，牆上、天花板，到處都是！他大概認為畫得越多，就能待在這間屋子裡越久……他的畫作非常精采出色。總之，他那樣說，我們也就那樣相信了。對我而言，這是一個很大的啟發：透過畫畫可以通往美妙的世界，即使那個世界近乎瘋狂。然而馬力歐可不瘋。他很聰明、很親切，非常會下棋。他很喜歡我，在某方面幾乎像是收養了我一樣，教我說西班牙語的人就是他。他一天到晚都在作畫，不斷有大群人來拜訪他。我們的時間都花在畫畫、下棋、聊天和聽查理·帕克。這就是第一次的音樂衝擊。我們只聽咆勃，不過我瘋狂愛上的是戴夫·布魯貝克（Dave Brubeck）。那是 25cm 黑膠唱片的年代。

N：你去墨西哥前不知道這些嗎？

M：全不知道。我離開法國的時候，大家都在聽席尼·貝雪（Sudney Bechet）、克勞德·路特（Claude Luter）、一點點阿姆斯壯（Louis Armstrong）……在那個環境下，也有女性進出。事實上，那棟房子曾經是屋主用來幽會的地方。他會帶妓女過來，通常是年輕漂亮的女孩。他會舉辦小型的多人性愛派對，沒什麼讓人髮指的，不是那種硬核下流的狂歡，但畢竟那些是妓女……我那時還是處子之身，從來沒有認識過這類女人。當我看見這些不拘小節的漂亮女孩喝酒、抽菸、笑鬧時，我被迷得暈頭轉向，而且應該很明顯。某天，其中一個女孩不斷坐到我大腿上，輕咬我的耳朵並低語時，有人建議我帶她到屋裡其中一個房間……我絕對不敢想像這種禮物，簡直置身天堂！這些事情發生的時候，學校的假期早已結束，學年已經開始，這種生活就這樣持續下去，到十月、十一月、十二月、一月，我仍然在墨西哥過著這種永不結束的假期，人間天堂般的生活。這是我人生中最好美妙的時期之一，應該不難想像……於是我和這個女孩到樓上，那裡超正點的，我們開始做愛。然後大家對我開了常見的玩笑：我正在加快衝刺的時候，燈亮了，大家全都在那裡，在我規律來回搖動的屁股前一起高喊「啊啊啊啊啊」！

N：我們在路易·馬盧（Louis Malle）的《好奇心》（*Le souffle au Coeur*）中可以看見類似的場面。讓正在破處的年輕男孩慌張失措。

M：我的狀況也一樣。但是我的反應很快，我沒有讓他們得逞：我氣呼呼地把他們全部趕出房間。整個過程都很友好，不帶惡意。我把他們扔出去的時候，他們嘻笑成一團，甚至緩和了原本可能惡化的場面。我和那個美麗的女孩重新開始做愛，但是我沒辦法射出來。最後她厭煩了，決定下樓去。我多少覺得有點羞恥，覺得自己做錯了……

N：那你後來有重新開始嗎？

M：不是和她。我沒再見過她。不過某天和另一個不是妓女的女孩發生同樣的狀況，至少我認為不是，只是女性朋友。和她在一起，我終於能夠好好從頭到尾做愛了。我是真的愛上她，她是我第一個認真的戀愛對象，我們的感情維持

了一個月。她當時二十五歲，我只有十七歲，不可能有結果的。這一切以情侶吵架結束，然後就掰了！一切都成為美好的回憶。

那大麻呢？

N：好，那大麻呢？

M：我發現他們有時候會躲進二樓的房間，回來的時候模樣很奇怪。有一天，他們告訴我，他們在抽大麻，問我要不要試試看。嗯，喔，好吧，我從來不臨陣退縮的。之前我從來沒有聽說過大麻，當時甚至連香菸都沒抽過。於是我有了呼麻的初體驗，是不可思議的經驗，甚至在我認識「迷幻」一詞之前就來了一場迷幻之旅。這場體驗持續超過五個小時：幻覺、奇異的感受！我對大麻的反應很強烈，只需要吸一口，就能進入意識擴張的狀態至少三個小時。

N：就某方面來說，不需要太多劑量就能嗨真的很棒。

M：對，但另一方面，我們很快就到了天天抽大麻的地步，每天都要來一口，也就是成癮。一小塊哈希什或一小包大麻葉夠我用好幾個月，但對真正上癮的人只夠一個星期。這裡談到的就是順勢療法提出的問題：大麻確實會造成非常輕微的中毒。

N：你抽大麻，後來戒掉，又開始抽、又戒掉……目前你在什麼階段？

M：十五年前我還抽大麻，一直持續到 1978 年。然後有十年間我完全不抽菸。十年後，我在 1988 年的同一天又開始抽，一開始還算適度，後來變成每天抽，我發現這讓我再度陷入某種心理依賴。最後我決定戒掉，至少暫時戒菸，但是我一直在等待，直到我有足夠的意志和力量。光是做出戒菸的決定就花了我好幾年。香菸是會摧毀「意志力」存量的東西之一。因此這種時候需要外在的幫助，如針灸、順勢療法、恐懼、愛等等，某個可以在突然間強化力量的人或物，這樣才能處理你會做出某種事的潛意識原因。我們不能用中毒或上癮當作藉口，我不相信這一點，尤其是大麻。香菸的例子就不該誇大，戒菸的第一週會很辛苦，接下來的第一個月會覺得不自在，然後就回到軌道上了。而大麻，只要有足夠的力量做出決定，根本不會有一丁點癮頭，沒有絲毫慌亂。所以那是心理狀態薄弱使得依賴難以擺脫。

N：但是與其對接二連三的情緒擺盪中採取行動，如果有足夠的力量，為什麼不決定適度規律抽大麻就好？

M：這就是我最近做出的決定，不過我想先給自己一個月的空窗期，什麼都不碰。這就是為何現在在訪談中我沒有抽大麻……

此處必須加入題外話說明一下。1974~1975 年間，我們第一本書的訪談是搭配大麻進行的。1988 年第二次見面時，尚告訴我他最近又開始抽大麻了：

M：我會到卡涅和你聊天，不過條件是每次訪談開始之前，我們都要抽大麻。

抵達我家後，他卻告訴我他決定停抽大麻一段時間，所以訪談時不會抽大麻。了解。於是我們在麥克風前神智清醒平靜地對談。1989 年 8 月我在巴黎為了後續的訪談與他再度見面時，採訪是在大麻的作用下進行的，因為尚的空窗期已經結束了。調性也相當不同：比起十個月前，尚說話的方式更自由，甚至更有感性。也就是接下來的對話：

N：你看吧，當時在卡涅採訪的時候你應該抽大麻的，你今天晚上的狀況好太多了！

M：我知道，自我審查真是太蠢了！而且我使用大麻的方式比二十年前好多了，我現在可是使用大麻的技師！這是安托南・亞鐸（Antonin Artaud）對塔拉烏馬拉人的評語：一切都是比例的問題。現在我找到正確的比例，或許本能飲食法幫了我一把，我對分量方面的更敏銳了。事實上，我要告訴你為什麼我在你卡涅的家不抽大麻。抽了大麻，我總是會擔心自己說出瘋癲的話，如此而已。整整十年間我沒抽大麻，還抱持反對言論，現在我不知道自己是不是對的……

N：要看時機吧。這是你當下的真理，而你的真理會改變你的觀點。

M：我很清楚沒有絕對的真理，好嗎？這些我都懂。但是我還是抱持著能夠訂定最低限度的一致性。我是理性文明的產物，所以不要逼我！我和我小小的理性主義根源共存，而大麻讓這個小根源進入它不習慣的地帶，如此而已。

N：你的理性主義正在受到考驗，在你身上一定常常發生！

M：永遠都在受考驗！不過這就是它現在喜歡的，它愛得要命，這個理性主義根本像毒蟲！以前它穿襯衫打領帶，現在就像你看到的，和藍莓上尉一樣，沒刮鬍子，穿著滿是破洞的牛仔褲。我真希望自己的理性主義是一個有點怪的冒險家，只要它活著就好。理性是人類的能力，和想像力一樣美好。唐望曾說，我們花費了驚人的精力建立起理性主義，這是人類的勝利，反對這份勝利，我們就什麼也不能做，這就是讓我們得以生存、擁有熱情和夢想的基礎。

N：唐望也說，最讓他震驚的事，竟然有人認為人類能夠理解宇宙。

M：沒錯，他還補充說，面對宇宙真正的複雜性，人類質疑的複雜度簡直是一種侮辱……不過我還是很感動，多虧你的書，這是第一次我公開宣稱我又開始抽大麻啦！

N：別擔心，我看你之後又會變。

M：誰知道呢？也許再過十五年，我會宣稱是靠空氣和陽光滋養自己！

題外話結束。

其他物質

N：你沒有再開始抽菸？

M：沒有。

N：你曾經說過你不喜歡抽哈希什。你的評價是否改變了？

M：確實變了，我現在稍微有點喜歡，但也僅止於此。

N：然而哈希什和大麻來自同一個家族呢。不過也許在這種轉變中又會看到本能飲食法的影響：哈希什是加工物……

M：大麻葉也一樣，從點燃吸食的那一刻起就算加工了。如果直接吃大麻葉，不會產生任何作用。不知道新鮮的迷幻蘑菇和備製好的是不是一樣有效……烏羽玉就不一樣了，就算從本能飲食法的觀點來看，也是力量強大的植物，鵝膏菌也是。

N：鵝膏菌不是有毒嗎？

M：別鬧了，那是強大的致幻植物！有毒的是毒鵝膏（*Amanita phalloides*），我說的是毒蠅傘（*Amanita muscaria*）。《世界殺手》（*Tueur de monde*）就是為了毒蠅傘這種具有偉大力量的植物畫的。

N：你試過嗎？

M：從來沒有。北歐、波蘭等地，過去似乎是被領主拿走。致幻成分幾乎完好無缺地進到尿液中，他們曾經喝過自己的尿，然後給了僕人……我發誓，這是真的！

共產主義和宗教

N：我想要你詳細說明當兵時「讓我為之瘋狂的男男女女的奇特相遇」。

M：喔，好啊，沒問題。我不知道是因為當兵，還是因為當時年輕，心胸開放、追求純粹，不過我確實有些有趣的邂逅。尤其是一個男的，他在法國北部帶領一支共產主義小組，這個有奇特願景的共產主義者，讓我領略了馬克思主義的意識形態狂喜。我激動得不可思議，那感受和幾年前第一次讀到普維（Jecques Prévert）的詩時一模一樣，熱血激情到了極點！其實，當我想到這件事的時候，內心仍然有些許激動。

N：這個共產主義者，如果他是真正的大師，可能就會完全改變你的立場了。

M：他確實改變了我！而且就某部分而言，我依舊相信社會主義是人類的未來。不同之處在於，這是進化的後果，而非相反之道。某天我在牆上看到塗鴉：「資本主義滅亡之際，正義將開花結果」，我看著這句話，覺得顯然搞錯順序了。當正義興起，資本主義就會以那令人作嘔的形式終結，而不是反過來！社會主義也一樣，當正義在每個人心中開花結果的時候，社會主義將會抬頭。

當正義興起，資本主義就會終結，而不是反過來！

N：說得對，首先要改變人類，或是改變人性。社會主義中有宗教性的一面。

M：順序總是反了。

N：社會主義會是新的人民鴉片嗎？是仙丹妙藥、上帝？

M：這和宗教一樣，人類自由的時候，宗教才會真正存在，然後連接天界與人間。人類將會意識自身的宇宙、神聖個體性。這不是宗教帶給人類，而是人類帶給宗教的，也帶給社會主義和資本主義，有何不可呢？但不是現在這種資本主義，也不是現在這種共產主義、不是現在這種宗教。印地安人才是真正的社會主義者，這就是他們被消滅的隱性原因之一。

其他活動

N：十五年前，在我們的訪談中，你提到把墨必斯做成雕像的夢想。你後來有試嗎？

M：試了一點。但不太有說服力。我很害怕，非常害怕，這嚇壞我了。你看過我的抽象畫嗎？有些畫讓我想到嵌入寶石、岩石和不同材質的某種浮雕。就好像我畫出了雕像。

N：你從來沒有為劇院或歌劇院設計過布景嗎？

M：沒有。不過我曾受到邀約，尤其是一個叫薩篤爾的人，我巧妙迴避了……（我要向讀者指出，這時候努瑪笑歪了。）

N：為什麼會對舞臺產生這股恐懼？畢竟這是一種在三度空間夢想的方式。

M：我非常清楚地感覺到，這不在我的能力範圍內。我落入《時間之主》的圈套，掉入《銀色衝浪手》的陷阱，但是我可不想掉入華格納（Wagner）的《尼伯龍根的指環》（L'Anneau）的圈套裡，就算導演是努瑪・薩篤爾也一樣！話說回來，「環」對墨必斯來說顯然是必要的！

N：沒錯，墨必斯風格的華格納，這絕對不會出錯。這兩個世界太適合彼此融會了。1980 年時，我把這個計畫和幾張你的圖畫寄給華格納的孫子沃夫根・華格納（Wolfgang Wagner）。以下摘錄他的回覆，這部分和你有關：「其中的想法和圖像真是豐富極了。我同意您的看法，這看起來非常精采。不過如果您要在不特別出色的技術條件下製作這項計畫，容我先向您致上同情之意……」（摘錄在 1980 年 8 月 27 日的信件。）

M：好吧，再勇敢一點，也許哪天你就說服我了！

N：那關於製作一套幻想世界的百科全書的夢想呢？

M：那是夢想。我覺得擁有夢想本身是有趣的事，即使永遠都不可能實現。這是一種原石般的渴望，像鑽石一樣需要被切割雕琢。

在濱海卡涅海灘上撿到的卵石，1988 年 10 月被墨必斯加上裝飾。

N：你的意思是，你需要某種東西觸發，才能將這類幻想付諸實現嗎？

M：不是。如果我想要實現某些事，我會直接去做。如果我沒有實踐這個夢想，那一定是我需要擁有夢想的概念，而不是以這種形式實現。

N：你還像當時我們談到「自動性技法」的方式即興創作劇本嗎？

M：當然，不過我還有其他方法，而且創作方式不斷變得更加豐富。例如我發現自己有能力寫故事。幾乎一口氣寫完《小尼莫》的劇本時，我發現自己處在一種恍惚狀態：我用極小的字體，在學生筆記本上寫啊寫，把腦海中的整個故事都寫下來。無論我怎麼讓尼莫陷入錯綜複雜狀況，總是能擺脫困境，把想法寫成文字的時間，解答就奇蹟般降臨了。我自己都感到訝異！當然啦，我立刻嘗試如法炮製，但是沒辦法，這只對尼莫有用。我用藤岡先生的元素寫第二個版本的時候，同樣的現象又發生了，是自然流洩而出的。因此我得出一個結論：這只對《小尼莫》有效，我一輩子都要寫《小尼莫》！然後有一天，我在洛杉磯遇到一個封筆的比利時漫畫家，尚－路克‧貝岡（Jean-Luc Beghin）……

N：在《斯皮魯》週刊裡畫汽車和飛機的那位嗎？

M：對。我覺得他很有天分，為了幫助他，我寫了一份只有幾頁的短篇劇本。但是突然間，在寫作的時候，我意識到自己正在創作《密閉車庫》的續集。於是

我繼續寫下去,最後寫出的量足夠畫成兩百頁漫畫。這是一篇名為〈奧特拉〉(La Otra),絕對可以開啟更長篇的冒險傳奇。也許我要自己畫這個故事。寫這篇劇本的時候,我感覺到劇情線越繃越緊,越來越近、越來越近。《伊甸納》的短篇故事也一樣,我在動筆畫圖前寫完整個故事,劇本至少相當於五本單行本。搞不好我會想要把故事寫出來,寫成小說比較好。

N:寫成小說!
M:最好是啦!寫劇本是一回事,就算鉅細彌遺也是,但寫小說就是另一回事了。

N:我們都知道你很會寫(除了拼字錯誤)。你可以發展你詩意的一面啊。
M:喂!我很會拼字啦!

N:也許你的校對人員很優秀吧⋯⋯

被淨化的自我

N:我想起你以前對於驕傲和謙卑的評論:你說自己極為驕傲的一面,是透過追求謙卑達到平衡,力求讓自我消失。謙卑和驕傲是否已經合而為一,像《魔水晶》的結局那樣?
M:完全就是這樣。我已經不再覺得,或是很少感覺這會造成問題了。

N:不能說你沒有以前驕傲,或是沒有以前謙卑。所以兩者都不是嗎?
M:兩者都不是。現在的我,能夠說出自己很非凡,因為我就是「非常不」平凡。但是我可以補充一點,每個人都不平凡。最近在倫敦的一場漫畫展中,我受邀出席一場「panel」(論讀),是在劇院舉辦的座談會,簡直塞爆了,共有一千人來看墨必斯的廬山真面目。臺上坐在我旁邊的傢伙問了我一些問題,我也盡可能回答,用英文,這點我可是很自豪的。然後他冷不防問我:「您現在可以在臺上示範一下太極拳嗎?」我站起身,脫掉外套,打了足足七分鐘的超慢速太極拳。全場鴉雀無聲,沒有腳步聲,沒有咳嗽聲,一點聲音都沒有!我打完第一組後停下,向大家致意,然後回到座位。全場響起如雷的歡呼聲⋯⋯當時我的心中沒有自我。

N:十年前你沒辦法這麼做嗎?
M:不可能,我一定會在尷尬、害怕顯得虛榮、假謙虛之間交戰不已⋯⋯

N:如果過度抹除自我,很可能會變得沒有存在感。
M:無論如何,我上臺打了我的太極拳,這可不叫沒有存在感啊!

N:至少過程中你很享受吧?
M:過程中我彷彿只有自己一個人。我很享受太極拳,也享受看到大家全神貫注,很不錯。

N:人們對你的關注越來越高,還有成功、奉承或批評,你總不會說自己對這些完全無動於衷吧?

M：不會。如果我覺得有道理，我就會接受。如果我覺得太諂媚了，我就會大笑不已。如果我覺得批評很惡毒，會感覺受傷（然後我會忘掉）。如果我覺得批評很合理，我會深入思考。通常合理的批評會對應到我已經接收到、正在我內心轉變的事物。

N：難道你在十五年前沒有意識到自己非常不平凡嗎？
M：當然有，但是我把那種念頭解釋為虛榮。

N：所以你當時在壓抑囉？
M：常常。你知道這種社會觀感不太好。不過，當我明白每個人都可能很不平凡的時候，就找到這個難題的解方了。讓我強調一下，是「可能」。而且「可能」也不是精確的形容，我們往往沒有注意到這點，因為缺少對人們真實生活，還有其祕密生活的資訊。只要開始問問題，稍微挖掘一點，很快就會發現每個人都有非凡的內心角落或是驚人的命運。

吉爾和墨必斯：不一樣的技法

N：讓我們換個話題，稍微聊聊你的技法和風格。你當吉爾和墨必斯的時候，使用兩種不同的風格和技法。這是有意識的嗎？有沒有某種做法，可以讓你從一種類型轉換到另一種類型，或是某種幫助你適應當下覺得比較不自然的方法？
M：以吉爾來說吧，那是我最明確的風格。墨必斯涵蓋的範圍相當廣，而《藍莓上尉》即便有各種起伏伏，但還是有統一性，有明確的框架。事實上，當我要呈現美國西部既有的世界時，《藍莓上尉》自然而然就出現了。這是一種分格和特定類型的動作，需要特定的敘事類型和排版，因此是很平面設計的風格。另一方面，《藍莓上尉》必須要寫實，這是我自己訂定的原則，運用一個非常單純、純粹技術性的方式：以密度不同的線條表現人體和物體的立體感，例如以刺針般的筆觸在粗筆觸和細筆觸之間構成如同網狀的線條，或是像投射的陰影或代表陰影的區塊，在陰影中加入反射光能給人周遭明亮的印象……我會運用所有這些概念。此外，尚－米歇爾的劇本讓我必須採用一種敘事邏輯，牽涉到繁複的情境設定，不允許有任何偏差。另一方面，嚴肅正經的一面也不容許我運用過於幽默的調性，以免緩和故事張力。為了達到這番效果，我不得不會漫畫做前置準備，畫鉛筆稿，常常還要找文獻：每一面都至少有一幅圖畫是以真實場景為基礎，並將之延伸到其餘畫面。這是一種非常精確的技術，自有其規則，不是我強加給自己的規矩，而是因為有必要。這種技術既能突顯風格，同時又能讓我自由發揮。

N：這有點算是你定義的規則。
M：不，是這個類型的漫畫定義了規則，或者你也可以說是我定義出這些規則，以便畫出這種類型的漫畫。但是在這個框架中，我完全在做自己。否則我也不可能畫《藍莓上尉》這麼久。

N：所以，若說吉爾是寫實主義者，那麼相較之下，可以說墨必斯是抽象主義者嗎？

M：墨必斯是其餘的全部，是並列、拼湊、失控、幽默、夢想，還有偏差！

N：這是你更自然的表達方式嗎？

M：也許我在沒有規則的情況下會比較自然。但是說到底，如果以《印加石》來說，那並不是真正的墨必斯，也不是吉爾……雖然其中還是以大量墨必斯的風格為主。但有時候為了某些尤杜洛斯基要求我講述的事情，有時候我必須在限制下找出解決之道。話雖如此，尤杜洛斯基在為我寫這部腳本的時候，以某種神奇的方式和我建立了連結，和我的世界非常接近。《印加石》更貼近墨必斯，相較之下，在《銀色衝浪手》中我必須以瘋狂的方式玩一些花招，才能找到自己的路。

不同的墨必斯

N：所以我們可以說，墨必斯不只有一種風格，而是有很多種風格囉？

M：對。

N：《印加石》確實不像《伊甸納》，《伊甸納》也不像《密閉車庫》。

M：我讓墨必斯達到極為自由的狀態。如果有限制，那也會是我自己設定的，我會將之視為遊戲規則。

N：但不是在《藍莓上尉》中？

M：不行。那是類型、系列作品的連續性與尚－米歇爾賦予的個性，迫使我要依照自身以外的規則，但是我也欣然接受，並且以某種方式改造這些規則。如果你想走路，就必須把一隻腳放在另一隻腳之前，如果想要跑步，就必須加快腳步。我可以決定跑步但不加快腳步，但是這樣就沒有意義了。

N：你是有意識地行動嗎？

M：不算有。這就好比說我自然而然、不經思考地連結到能量，然後突然間，所有機制都自己就定位。這就和對話一樣，你對孩童、你的祖父或是女朋友，不會用同一種方式說話。但是你並不會每次都對自己說：「好，現在我們來選擇一種說話方式，來適應對話者吧。」不會，你是不假思索就這麼做的。

N：那這是否也表示每一次畫畫心態都不一樣？

M：當然。從進入墨必斯的身分的那一刻起，我就會自動進入不同的心態。有低語的墨必斯，有歌唱的墨必斯，有莊重的墨必斯，有嚴肅的墨必斯，其他比較少見，是很搞笑的墨必斯……我在人生中不斷變化成長，因此我的情緒類型和心態也會不斷改變。有些心態是我永遠沒辦法產生興趣的，或是絕少會有興趣，像是雞腸鳥肚的憤怒、尖酸惡毒的諷刺……例如，在你與弗朗坎訪談的書裡，他察覺到我的畫在《亞薩克》之後就沒有什麼變化了。這點不完全正確。為了

要畫出《伊甸納》或《印加石》，我進入一種演變，讓我的圖畫變得非常單純、輕鬆，幾乎沒有炫技，減少過多的資訊。演變未必是往複雜化的方向發展。

N：近幾年墨必斯的整體演變確實趨向簡約感，與繁瑣的豐富感正好相反。
M：這是真的。就拿你牆上這幅藍莓上尉的全彩肖像當例子吧！這是我十五年前畫的，現在我不知道是否還畫得出來。這幅畫中的工作量真的太讓我詫異了！

N：你是否畫得出來，是以技術角度而言，還是因為你現在的心態不會促使你這樣作畫？
M：好問題。我想回答：是從技術角度而言。不過也許這是來自某種心態，我不想再為一張畫如此精雕細琢、如此刻意為之，為藍莓上尉的臉花費如此瘋狂的精力。我記得那時是看著一張照片畫的，一張印地安人的照片。這就是為何我從來沒有發表這幅畫的原因，因為畫中的藍莓上尉顯然不是白人，太不像了。回到圖像風格的演變，我的演變並不是從相對較新和未經雕琢的形式開始，越來越完美，最後達到高潮，然後走下坡轉向怪異、衰敗、死亡。我沒有在自己身上看到這一點，或者只在某個明確短暫的片段吧。

從繁瑣到簡約

N：從《藍莓上尉》到墨必斯，你都經歷過極為繁瑣精細的的時期，像是〈偏離〉、《亞薩克》等墨必斯剛出現的時期。
M：對，確實是。這就像我直接進入最精采的高潮。彷彿我從巨大的能量開始，然後轉向較細膩幽微的東西。另一方面，我畫《亞薩克》、《密閉車庫》，甚至是《印加石》的開頭時，看起來就像開端，但其實並不是，那是頂點，接著就墜落、死亡，以其他較不明顯的形式誕生。你提到的那種轉向一種風格化的方式很有道理，應該要稱之為轉向多種風格化的方法，而且是在所有環節上，單純的想法開啟這段旅程，想法不斷越發完美，直到因為自身的重量而再度墜落，走向衰亡，然後重生……

N：這是否符合你偏向簡約、禁慾的整體狀態？
M：隨著我賦予這些風格方式生命，它們會發展到最高點，然後墜落、死亡，然後從中生出新的方式，走向它們的最高點，也會墜落並死亡，不斷重複，形成一種演變進程，變成某種越來越不精巧華麗的東西。同樣的，我的存在與心態也越來越不引人注目。但我們無法預測未來的景況。我從來不會想：「嘿，我要來簡化！」或是「嘿，我要變得很華麗！」我只會想著：「嘿，試著享受吧！」

N：在你最新的漫畫中，尤其是《伊甸納》，可以清楚感覺到，在經歷幾十年各式各樣的風格後，你回歸到某種艾爾吉式的「乾淨」線條。
M：這話滿有意思的。在《印加石》中，我發現有些橋段也開始往雅各斯（Edgar. P. Jacobs）的風格發展。我畫完之後才發現這點，也不會抗拒。我吸收所有東西，像卡德羅說的那樣，我什麼都「偷」！往往在畫圖的時候，當我開始清楚思考自己正在做的事情時，我就會努力擺脫掉，試著進入根本不明白自己在幹麼的境

往往在畫圖的
時候……試著
進入根本不明
白自己在幹麼
的境界。

《伊甸納》內頁圖。是否從華
麗繁盛的風格轉向簡約？

界。在現代漫畫中，我們開啟了危險的大門，創作者競相加入過多資訊，因而
阻礙了讀者的夢想。

N：可以說，你自己對此參與了不少。

M：我確實要對這種過度吸引目光的傾向負少許責任。甚至《藍莓上尉》也是。
但是我做的時候就不一樣了，我有權利這麼做！

N：喬治·歐威爾（George Orwell）說：「所有的人皆平等，但是有些人比其他
人更平等。」那麼你在這些作品中會更「自我」嗎？

M：太棒了，我要記住這句話！有些漫畫讓我覺得難以消化，因為「太滿」了。
這就像那些肌肉過度發達的人一樣：太多的時候，就太超過了！漫畫也一樣。
有的漫畫就太超過了。

N：吉奧夫·達洛（Geof Darrow）就屬於塞給讀者一大堆資訊和細節的漫畫家。
然而他的作品真的非常出色。

M：沒有這個問題，因為他才華出眾、渾然天成。他不是在練肌肉，他的夢想是
自然精實，他才不會為了製造畫面而每天早上做一大堆腦力伏地挺身！吉奧夫·
達洛是原生藝術家，是瘋狂郵差薛瓦爾（Facteur Cheval）。漫畫是一個很困難
的市場，因此很多漫畫家為了盡量增加自己的機會，會運用繁複華麗的畫面，

結果落入越來越造作的陷阱。我畫《藍莓上尉》時，並不是為了和任何人競爭，而是為了自始至終忠於自己的夢想⋯⋯

N：所以結論是：吉爾和墨必斯是兩種不同的精神嗎？

M：可以反過來說，只有一種心態，但是由一道虛線邊界劃分成兩個世界。在《藍莓上尉》的部分，我不能畫不存在的科特手槍（Colt），像是七發子彈的科特，或是紅色的科特。我必須把自己當成記者。

吉爾對墨必斯

N：那從墨必斯轉換成吉爾，對你來說沒有任何問題嗎？

M：完全沒有。只有一個問題：我一度想看看自己在《藍莓上尉》中有多少能運用的餘裕。

N：稍微把他拉向墨必斯嗎？

M：我不知道，把他帶向極限境界吧，我不知道那些境界是否和墨必斯相似。如果認為我的內在有兩個人，這部分可以簡單說明一下。我呢，我比較相信只有一個人，但是有兩個甚至多重面向。我告訴你一個我小時候的例子，而且每個人都有類似經驗：小孩子和朋友在一起的時候，都粗魯得要命，滿嘴粗話，像是拉屎、白痴、狗屎、雞雞、屁股之類的，什麼髒話都有。只要大人一出現，我們就會立刻停止想這些字眼。這裡就有兩個涇渭分明的世界：孩子的世界和大人的世界，而我們同時屬於這兩個世界，幾乎是無意識地在兩個世界之間轉換穿梭。這就是我對吉爾－墨必斯的雙面性的解釋。

N：我們毫無窒礙地切換語言、態度或面具。

M：當然。我的漫畫就像靈巧的鋼琴家彈奏的音樂。想像一下，你正在彈奏無懈可擊的紐奧良爵士，然後突然間彈起搖擺樂，兩者風格截然不同，然後再以同樣的技巧突然開始演奏古典爵士。每一次轉變都是忠於自己，在各種風格中又無比自由。

N：有一名音樂家就很符合你的描述：米歇爾・波爾塔（Michel Portal）。

M：我剛剛想到的就是他。他演奏相當自由的爵士樂和古典樂，但是從來不會越界，他演奏巴爾托克（Bartók）的時候不會開始吹起自由爵士。波爾塔就是音樂界的墨必斯！

N：我很想知道，轉變有時是否會讓你驚訝不已。

M：不會，但其他人看到這一切的時候，他們都驚訝得目瞪口呆！看看約瑟夫，他可以同時畫《傑瑞・史賓》和《小金和擦鞋童》（Blondin et Cirage）。再看看烏德佐（Albert Uderzo），他畫了《高盧英雄傳》（Astérix）和《天空騎士》（Les Chevaliers du ciel）。

N：你的結論是？

M：一切都有可能，但是任何事都比不上來一本大膽放縱的《藍莓上尉》！例如在《終極手段》（*La Dernière Carte*）中就嘗試把藍莓上尉畫得很簡潔。而且有時候效果極佳。但只是「有時候」。

N：在最近的某些《藍莓上尉》中會發現一些圖畫線條帶有伊甸納系列的簡潔俐落，或是一些臉孔彷彿直接來自墨必斯的漫畫。反之亦然，《伊甸納花園》的封面就完全就是藍莓上尉的風格。

M：好吧，某些部分你說的沒錯。《伊甸納花園》封面中的藍莓上尉風格是因為沙漠。只要我畫沙漠，就沒辦法控制自己了！我在畫的時候很清楚這一點，而且我也承認有點偏移。而且我認為《終極手段》中，有些事情不是很明確。還有一些奇怪的情節，例如《法外之徒》（*Hors-la-loi*），包括一些我玩得太過火的情況。

硬筆和軟筆：技法

N：讓我們來看看技法。整體而言，可以說用軟筆的是吉爾，用硬筆的是墨必斯嗎？

M：大致上是這樣。比較一下就能明白墨必斯和吉爾的區別：這就像艾爾吉和弗朗坎的差異。艾爾吉不疾不徐描繪線條，弗朗坎的筆觸龍飛鳳舞。從艾爾吉的筆觸中可以感覺到他的意志和決定，在弗朗坎的筆觸則讓人感覺到他的手腕、他的直覺。艾爾吉的筆觸是從頭到尾都經過思考的，他很清楚要從哪裡開始，在哪裡結束。弗朗坎的曲線特性來自骨頭的杵臼關節、手中內建的圓規，以及手部的神經張力，這些就是他的手勢，他的恣意筆觸。這個流派包括佩洛斯（René Pellos）、霍加斯（Burne Hogarth），甚至還有德呂耶的《巫茲》。只不過德呂耶對筆觸的控制不一樣，他是「咻」地下筆，是逗號，就像用手指從屁股上摸了大便後抹在牆上，揩掉時抹出一道逗號般的大便……不過這也有可能是從中國書法來的。

N：總之，當你在十五年前說你的床頭愛書是《丁丁歷險記》和《巫茲》的時候，其實已經概述了你的兩種技法。

M：我的兩個極端吧。可以說墨必斯就是艾爾吉，也就是有控制的線條筆觸（即使畫的很快），這是他「線條明確」的一面。吉爾則是弗朗坎，線條奔放不拘。而且因為是用軟筆，奔放的筆觸中顯出更多筆刷的靈活度，還有柔軟與具彈性的一面。

N：你能用沾水筆畫《藍莓上尉》嗎？

M：整本《幻影部落》都是用沾水筆畫的，最後的潤飾則是用軟筆：包括所有的黑色部分、少許重點處。但是在這種情況下，我就會運用沾水筆的重壓和輕放，也就是會讓沾水筆尖分開。紙張的阻力迫使我的肌肉變得緊張，引發意料外的狀況，不過被速度抵銷了。另一方面，以墨必斯風格作畫時，我很少會重壓到筆尖分開。

N：比較兩種風格時，不同於你說的，還是會感覺墨必斯比較流暢，《藍莓上尉》則是精雕細琢。

M：這就是我互補的地方，我會把遊戲規則倒過來，讓這種風格能夠發揮作用。如果我的奔放筆觸下沒有任何東西，我的圖畫就會糊成一團，變得很鬆散，不再有實體，不再有比例，什麼都沒有。所以我畫《藍莓上尉》時的鉛筆稿工程浩大。相反的，在墨必斯的作品中，如果我的鉛筆稿太工整，最後畫出來的圖就會很死板，因為那就只是沿著鉛筆稿上墨線；所以我會用簡略的方式畫鉛筆稿，保持冒險的心態完成畫稿。這就是為何會筆觸感覺有點奔放，有點不精確，有時候甚至還會出現明顯的比例錯誤，為畫面帶來夢境感與墨必斯獨有的風格。

上墨方式，吉爾很快就脫離吉傑的影響。

《藍莓上尉：孤鷹》（*Blueberry, L'Aigle solitaire*），第 36 頁分格（1967）。

N：所以這種獨有風格是來自艾爾吉的一面，以及簡略的底稿。這是墨必斯「扭曲」的一面嗎？

M：沒錯。

N：你是用 Rotring 針筆嗎？

M：Rotring 針筆會堵住，但是用起來很順手，因為不需要把筆尖伸進墨水瓶。我喜歡沾水筆是因為它有方向：側著畫、斜著畫或是正面畫，畫出來的都不一樣。筆尖是斜的，甚至可以把筆尖倒過來使用，創造出不同的效果。沾水筆唯一的必要性就是必須滑順流暢。感覺就像在冰上溜冰，同樣能夠依照想要的曲線在紙上增減施加的重量，就像依照動作在其中一條腿上增減壓力。

N：對你來說，軟筆也有方向嗎？

M：有，但是很獨特。軟筆品質一定要好，那用起來真是無比舒暢。但同時也很討厭，因為軟筆的壽命很短，而且使用軟筆的時間一定會比它該有的正常壽命更長，因為我們會對這些有如肢體延伸的物品產生感情⋯⋯

N：就像本能飲食法中的嘴巴：感覺該停下來的時候⋯⋯

M：就應該停下來。必須扔掉那支心愛的軟筆，換另一支。軟筆是活生生的，是自然的。有時候筆毛全都和諧地順往同一個方向，就會畫出美麗的線條；有時候無計可施，只能丟掉全新的軟筆，真是太糟糕了。有好多面《藍莓上尉》都是因為劣質軟筆而整頁毀掉。沾水筆也一樣。剛開始用的時候，新筆尖硬邦邦的，畫起來很不順手，然後筆尖會變軟，隨著磨損而變得非常美妙。筆尖會持續這種狀態兩、三天，然後帕！金屬筆尖功德圓滿，壽終正寢。

N：你使用多種不同規格的軟筆嗎？

《藍莓上尉：斷鼻》（*Blueberry, Nez cassé*），第 14 頁分格（1980）。

M：不，我使用同一款軟筆。《幻影部落》全部都是用沾水筆完成的，當然，除了大面積黑色以外，書中含有一些非常精采的部分。例如第 36 頁，我成功畫出三格幾乎沒有文字的圖。

N：那之前所有的《藍莓上尉》都是用軟筆畫的嗎？

M：我常常會混合使用沾水筆和軟筆畫開頭，但是只會持續五、六頁，很快我就會回到軟筆的懷抱。

N：你沒有任何畫材供應的問題嗎？你有辦法將就使用比較差的媒材嗎？

M：就算我不得不用劣質沾水筆在劣質紙張上作畫，我也能夠適應，我們永遠能找到新的方式和技法，把媒材利用到淋漓盡致。在我看來，這是一種觀點，是整體生活態度的一部分。有些漫畫家只能在特定環境中工作，他們需要愛用品牌的沾水筆、愛用品牌的鉛筆、愛用的紙、需要一壺咖啡、需要香菸、老婆、狗⋯⋯我從很年輕的時候就努力打破這種態度。我幾乎可以在任何地方畫畫，無論是桌角還是卡車上——當然是靜止的卡車啦。

技法的難題

N：你是否曾經在一幅畫中遇到困難，最後只好放棄？

M：常常發生。我遇到困難的時候，會改變視角。與其把人物放在前景，我會把他放到背景裡，不畫鳥瞰圖，改成畫側面等等，而且這麼做往往可以解套，因為之前的視角不對。畫畫時，我會遇到一大堆難題，有時候會導致我作弊，或是乾脆盡力而為就好。很多時候，我畫的圖只是接近夢想中的樣子。就以《路途盡頭》（*Le Bout de la piste*）為例子吧。第一張圖很不錯，完全就是我想要的樣子（我有一份當年的絕佳資料）。但後來當藍莓上尉步下火車、背景的蒸汽火車頭、人物，全都爛透了。我想要畫出野心更大的東西，要能感覺他身後的人，像一大群龍套演員等等。

N：你覺得這個問題的原因是什麼？

M：我對景象想像的不夠完整。除此之外，我在描繪背景方面完全沒有困難，也常常在腦海中沒有明確景象的情況下成功完成圖畫，只要摸索一番，就能把一大堆有趣的東西湊在一起，利用技巧系統，可以在沒有精確圖片的狀況下創造出精確圖像的感受。但是在畫這一頁時，我沒有成功。因為我有足夠的經驗，但讀者看到這一頁時不會感覺哪裡怪怪的，這很明顯是吉爾的作品，是《藍莓上尉》。至少要能夠持續傳達這種印象，即使畫面不是我想要的也沒關係，闔上這本漫畫的時候讀者至少不會想吐！另一個例子是《路途盡頭》第 4 頁的最後一格，我用難以置信的方式作弊了。現實中從外面是看不到景觀窗的。我不知道該怎麼配置車廂內的空間，於是我作弊了，不過是以沒人會察覺的方式：人物看起來很像在餐廳裡，無論如何都不是在火車裡面，因為當時根本沒有橫

《藍莓上尉：路途盡頭》（1986）第 1 頁（下）和第 2 頁（次頁）。

式窗戶⋯⋯第6頁最上面,當時我覺得透視被我搞砸了,但是已經沒有時間,於是我請柯林‧威爾森(Colin Wilson)處理畫壞的部分。而且所有車廂內的頁面都感覺搖搖晃晃的,我覺得非常不自在,甚至連選擇人物時也是這樣。例如,我不知道該怎麼畫地區議員,我不知道他是什麼樣的人,他是否會再度出現在故事中,他看起來是否討喜,虛偽還是嚴肅⋯⋯由於實在拿不定主意,最後畫出來的人物很不像樣,像殭屍般毫無存在感,是那種超爛的人物。不過從第7頁開始,人物下火車後,一切就好多了;我終於鬆一口氣,可以看見馬兒奔跑,立刻能感受到漫畫家的喜悅。我在動作場面中如魚得水,但是對前面的頁面不滿意,我應該要在這類不擅長的畫面中超越自己的。我總是說,就是在不擅長的畫面中,才能展現漫畫家的能耐。所有這類畫面其實都是權宜之計啊!

N:你當墨必斯的時候應該沒有這類困難吧?

M:沒有。墨必斯從來不用權宜之計,因為對墨必斯來說沒有任何事是錯誤。

N:那你當墨必斯比當吉爾更自在囉?

M:這是因為墨必斯寫自己的故事,我就是遊戲的主人,所以我不可能弄錯,錯誤是不可能的、不存在的,火車車窗就不會是難題。只有在必須遵守參考資料時,才可能存在錯誤。話雖如此,有好幾次我著手畫一些充滿野心的畫面,它們卻逐漸萎縮,最後變成微不足道的東西。大家不知道這一點,沒看到過程,認為眼前的畫面符合我的希望,其實完全不是,我一開始想畫很壯觀的東西啊!但我又不能在書頁邊緣加註解,我不能跟讀者說:「啊!如

果你們知道我原本想像的畫面就好了⋯⋯」有趣的是,我意識到在創作中,我們想要做的和我們能夠做出來之間的差距有多麼大。這就是為何我認為很難指責一個我不喜歡的藝術家的作品,這傢伙盡力了,這點是肯定的,他為了能夠拿出作品吃盡苦頭,我們根本不知道他對作品有幾分信心。所以說出:「某某爛透了」之類關於品質的批評,這種行為跟混蛋沒兩樣!你當導演的時候一定知道這一點吧?你從來沒被評論家或觀眾罵過嗎?

創作考量的比較

N:常常。人們其實並不了解我們經歷了怎樣的過程才做出眼前被他們抨擊的作品。經過好幾個月充滿耐心和愛的努力,就因為某個人不喜歡,一彈指就讓努力化為烏有⋯⋯但理論上應該是我對你提問,不是反過來。

M:等一下!你有被噓過嗎?原因是?

N:在歌劇的世界裡,我有點被視為不照規矩來的人,並不是大家都喜歡這樣。

M：那很棒啊！在音樂廳裡會怎麼表現出這點？

N：一部分的觀眾會鼓掌，其他人則會發出噓聲並跺腳。我還看過觀眾在演出結束後爭執到拳腳相向，幸好只是偶爾。歌劇愛好者充滿熱情，反應也有點歇斯底里，和漫畫界不一樣。不過，藝術家通常還是希望能被喜愛吧？

M：當然！不過我們激起反應的時候，其實觀眾多少也知道我們的意圖。透過作品可以很明顯看出藝術家喜歡被喜愛，不管我們是否吃他那一套，就是能感覺到。也有吸引觀眾的創作者，而吸引人的原因正是因為他們不特地追求被喜愛，這真是太奇怪了。但是歌劇不能混為一談，那是一個特別的圈子，圈內人期待的事物都非常明確具體。

N：這個圈子很保守，基本上都是喜歡美術館作品的人，最不希望的就是熟悉的事物被顛覆。和劇場正好相反，如果推出制式的演出，劇場的觀眾反而會噓你呢！

M：確實如此，沒錯⋯⋯你還引誘我去做歌劇！你以為我真的瘋了嗎？

N：漫畫的世界也相當保守。

M：確實，但是過去二十年間也發生很大的變化。

N：漫畫迷是很有趣的生物，有時候他們會讓我想到歌劇迷。當他們最愛的作者脫離常軌，做些他們不習慣的東西時，漫畫迷就無法接受，不是嗎？

M：只不過，我讓我的粉絲習慣了另一種做法，那就是如果我沒有脫離常軌，他們反而會罵我！回到普羅大眾，不管是不是歌劇，總之這些人都是讓我在越線和震撼中能體驗到某種樂趣的人⋯⋯

吉爾與他的合作夥伴

N：你剛剛提到柯林・威爾森。有人協助你嗎？

M：柯林幫忙我完成《路途盡頭》。當時我進度落後非常多，他幫助了我，特別是最後三頁。我先完成精準的鉛筆稿，畫了幾張臉孔（例如黃頭的臉）和所有藍莓上尉的臉，其他就是柯林畫的。不過這是特例，完全是朋友之間的幫忙。我很喜歡柯林和他妻子。我們很信任彼此。讓他做這件事並不是差遣他，而是友誼的表現，我的用意是想讓他知道，他能把《藍莓上尉》畫的和我一樣好。

N：還有誰？

M：米歇爾（Michel Rouge）幫忙我完成《長征》（*La Longue Marche*）的中間部分，從第 17 頁到第 28 頁。我先畫了相當完整的鉛筆稿，他上墨線，然後我再塗黑，修飾整體，為頁面加入許多有「吉爾」感覺的小細節。

N：也是因為你時間不夠了嗎？

M：不是，只是想看看結果怎麼樣。

N：因為這是關於胡吉要接手畫《藍莓上尉》，對嗎？

M：沒錯，但最後我覺得還是自己繼續畫《藍莓上尉》比較好。合作很順利，讓他學了不少。他很了不起，成品幾乎看不太出來差別（我能看出一點點），他做得非常好。

N：這沒有讓你想要繼續和某個人合作嗎？

M：沒有。我這麼做主要是為了加快進度，因為當時我正在同時畫《印加石》，似乎是這樣。那是一種經驗。不過確實有幾名我很希望能夠合作的漫畫家。例如庫特利，他非常出色，是了不起的漫畫家；我們不排除一起合作的可能，但我知道他工作很多。

N：那墨必斯的作品呢？你也會讓人幫忙你嗎？

M：絕對不會。不過墨必斯會為其他漫畫家寫故事。

色彩

N：繼續討論技術方面。我希望討論一下色彩的難題。這是真正的難題，因為色彩就是你最成功的部分之一，也是你的作品象徵，但是你已經好一段時間沒繼續畫彩色作品了。

M：許多上色都是依照我的指示完成，使用 Pantone 編號系統。

N：你從來沒有為《印加石》上色過，可以發現色彩品質一集比一集差。尤其是最後一集，不知道誰出的糟糕點子，在書末放上前幾集的其中一張圖，無情突顯出品質的高下……

M：那是因為一直換上色師。第一本《印加石》是由夏藍（Yves Chaland）上色，他是非常高明的上色師，他有時間好好處理我的黑白稿。很快地，他的工作變多，於是由他的妻子接手，為第二集上色，一部分按照夏藍的指示。有時候效果很好，後來水準下降，我不是非常喜歡。第三本《印加石》是在羅莫朗坦，由亞培團體中的一個朋友在我的指示下幫忙上色。不過我現在發現，那本漫畫的腳本相當難懂，完成度也不怎麼樣。過去很長一段時間，只要有人跟我說第三集不怎樣的時候，我總會爭辯，但是現在我承認，那確實不是我在最佳狀態時的作品。

N：是你加入伊歐斯的團體，創造能力開始枯竭的時候嗎？

M：沒錯，我做得並不好。是有畫出一些很漂亮的圖，但是大部分都有點乏味，特別是雌雄大帝進行審判的所有畫面……第四集是博莫內（Isabelle Beaumenay）上色，一樣有很出色的頁面和效果平平的頁面。至於最後兩集，人形聯盟那邊沒問過我就找來一個上色師，是一位名叫佐藍・楊杰托夫（Zoran Janjetov）的南斯拉夫漫畫家，他和尤杜洛斯基一起創作了《少年迪佛》（*La Jeunesse de Difool*）。不過結果也一樣，有些很棒，有些沒那麼好，但整體還是不錯。

N：也許還不錯，但很明顯沒那麼好。

M：對啦，確實沒那個好！但能怎麼辦？我沒時間上色，這可是浩大的工程啊！

N：你一開始就不應該上色，你接下重大責任，讓我們習慣你的色彩，然後半途棄我們而去！

M：在《印加石》中，打從一開始我就訂下一天畫一頁的原則，不多也不少，也不上色。沒人可以抱怨自己被騙了。

N：好。那《伊甸納》系列呢？

M：那有點不一樣。顏色不是我完成的，不過是我在場的時候進行的。只要我不喜歡某個地方，就會重新來過。當然啦，這和我自己上色不一樣，我自己上色的話，就不會有規則，我會即興創作。但不可能，因為時間的緣故……

N：《藍莓上尉》呢？

M：《藍莓上尉》的上色對我來說從來不成問題，幾乎都非常精美。

N：《終極手段》中就有些問題，有時候看起來太單色。

M：確實，有幾頁的問題很明顯。例如第 26 頁，藍色就太強了，不過整體還是很漂亮。單色感是刻意的，這些顏色是我在場的時候完成的。

N：你從什麼時候開始不再親自為《藍莓上尉》上色？

M：喔！這很久了……啊，不對，《幻影部落》就是我上色的。我和珂洛婷一起完成，也就是說，她按照我的意思上色。有一次她沒時間，於是我獨自完成單行本。我還為一大堆部分重新上色，因為珂洛婷根本不是上色師，但是她對色彩很敏銳，所以還行。當然她也會犯新手的錯誤，也就是我重新上色的部分，不過她做得很好。我很喜歡這一冊。

N：如果比較調查單行本，我打賭大家一定會覺得你自己上色的幾冊比較好。

M：對，那當然。你看，第 41 頁就很美：蒸汽火車頭後面襯著藍天，上色的方式彷彿有光照過來。第 40 頁也很成功，還有第 42 和 43 頁，這個紅色，這個強烈的藍，在色彩方面下了很多工夫啊。

N：這就是讀者認出你的地方。

M：對，可以感受到神來一筆。下一本《藍莓上尉》我要直接用彩色繪製。我還不清楚，不過我已經夢想這麼做兩、三年了。

N：你曾經有一段時間，是直接彩色繪製墨必斯的作品，例如《阿札克》。

M：後來還有這樣畫過，像是《西亞圖酋長》或〈看見那普勒斯〉，都是直接上色繪製的。

N：吉爾和墨必斯的上色技法是否不同？

M：對。《藍莓上尉》是用不顯影藍稿上色。墨必斯的漫畫，我會接在原稿上上色，像《阿札克》、〈看見那普勒斯〉、《西亞圖酋長》，或是《人類善良嗎？》

（*L'homme est-il bon ?*），這些漫畫中都可以看出是水彩上色；其他作品則是用不顯影藍稿上色，之前我在美國出版的黑白作品，幾乎都是以這樣的方式上色的。《密閉車庫》我想自己來，但是工作實在太多，只好交給別人了。

N：你多少可以控管吧？

M：我會控管，但是像你說的，就是不一樣。你也知道上色師這一行的困境，這個行業的酬勞太低了。能撐下來的上色師，要嘛是靠妻子，要嘛是當成兼差，要嘛是以生產線的方式上色，要不然就是他們超級有天分手腳又快，他們是靠熱情和興趣才勉強撐過來的。但要是靠這個維生，那就非常困難了。我不斷旅行和畫畫，沒辦法花六個月幫《密閉車庫》上色，同時只領上色師的報酬。

N：你可以要求報酬按照你的行情嗎？

M：我不能做這種事，我又不是大牌明星！再說，這樣對上色師而言太差勁了。再說……我根本沒想過可以這樣要求。啊哈哈哈哈哈！

N：注意啦：墨必斯可能會開始要大牌！你為漫畫上色的時候，打從一開始就是想像彩色的作品嗎？

M：當然，《阿札克》就是以彩色構思的。

N：我想知道的是，一開始畫黑白稿的時候，你的腦海中是否已經浮現彩色的畫面，或是色彩構思是在黑白線稿之後？

M：這很難說。以一開始用炭筆在畫布上打稿的畫家為例子吧。每個步驟都有自己的時機。首先是構圖，然後是光線，確定光源才能畫陰影。再來是相似度（例如人像畫）或構圖品質（例如畫面整體）。一邊進行這些的同時，他或許也會思考是否能以美麗的紅色背景搭配綠色洋裝……也可能等到上色的時候他才開始思考。

N：你舉的例子是寫生，還有與模特兒的相似度。

M：寫生其實未必要追求相似度，畫家可以自己詮釋。像梵谷，他的畫作特質主要來自於畫面中的生命力，還有色彩。他從真實中取材，將之轉變成屬於梵谷的東西。

N：結論是，你不知道自己是否以彩色圖像思考作品？

M：我知道之後會有顏色，我按照每一件事的時間點進行。

N：你可以從顏色開始嗎？

M：可以，《阿札克》就是。我先畫了非常簡單的黑白線稿，然後塗上顏色。上色後顏料會暈開墨線，形成汙漬，染得到處都是，然後我重新上墨線，在顏料層上作畫，利用所有意外的效果。接著為了修飾，我會再度使用壓力克顏料，覆蓋一部分，與其他部分混合，再度利用意外效果。這些是難以控制的部分，是意外的禮物，而意外是上天賜與的禮物！

女性原型與深層障礙

N：另一件事：是很個人的看法，在墨必斯和吉爾的作品中，年輕女人往往神似珂洛婷。這種家人的原型是無意識的嗎？

M：完全是無意識的。而且我也不同意你的看法。柯洛婷有點鷹鉤鼻，我從來沒有畫過有鷹鉤鼻的女人。

N：相似的不只是鼻子，而是臉型、嘴巴、雙眼、頭髮，還有一些我說不上來的地方。就拿奇瓦瓦之珠（Chihuahua Pearl）為例子吧……

M：奇瓦瓦之珠的熟悉感主要來自於造型和髮色。而且下一集漫畫中的奇瓦瓦之珠會變得不一樣，我要讓她綁髮髻，頭髮全部往後梳，我就是要故意鬧你啦！

珂洛婷出手相救努瑪（1989 年 8 月 18 日）：

C：有很長一段時間，奇瓦瓦之珠的確和我很像，她確實就是一小部分的我。不過她也確實常常改變面貌。

N：你畫的女性似乎帶給你巨大的技術難題。我覺得你不擅長畫女性。

M：啊，看得出來嗎？確實，我很不擅長畫女性。

N：你很難畫出常常在身邊的女性以外的類型，也許這就是為什麼我們會一直看到同樣的原型。

M：對，因為我只能畫出視線所及的人事物，這就是謎底。不只是臉部，我也不擅長畫女性的身體，尤其是臀部，根本完蛋。每次要畫女性的時候，我都必須找個模特兒。有時候我會看著照片畫，但這並沒有比較容易。不過在簽名會上，有人請我畫女性臉孔的時候，有時我會畫出美妙的東西，非常優美的側臉。但那是漂亮的圖畫，無法真的用在漫畫裡。

N：你筆下的美女都有一種樣板的美，太過完美了。

M：沒錯，就是那樣。我從來畫不出有真實感的女人。也許在《印加石》中有吧，唯一一個我成功賦予個性的女性角色，就是冷酷的塔娜達（Tanata）。

N：對，她很不一樣，而且與其說她是活生生的女人，反而更像調教女王。

M：對，沒錯。還有，例如阿尼瑪（Anima）就很奇怪。

N：更糟的是她根本不存在。

M：她不存在，真是太糟了，她好平庸……

N：長久以來，《藍莓上尉》裡的女性也一樣。你就是沒辦法像畫男性角色一樣賦予她們個性。

M：我沒辦法。我試過，但變得很恐怖。但其他漫畫家對描繪女性也有困難。例如艾爾吉就是。

N：烏德佐畫的女人幾乎都是同一個類型。

M：他的問題和我一樣，對女性特質的觀點太狹隘。約瑟夫·吉蘭就能畫出美麗

的女人，雖然多少還是大同小異。佛雷斯特（Forest）也是。年輕漫畫家在這方面都做得不錯。甚至是馬杰林（Frank Margerin）也能以他那有點諷刺漫畫的風格畫出明顯放入感情的女性角色。總之，這不是世代的問題，因為比你老一輩的庫弗里耶（Paul Cuvelier）或佩洛斯，他們畫的女性就很迷人。

N：確實，這不是時代的問題，也無關乎技術。也許是因為你眼前就有一個活生生的女人，深入你的生活，所以你很難擺脫這個模板？

M：還有其他原因。從我小時候開始，只要試著畫女人，結果都糟糕透頂。就我看來，這和表面上的狀況正好相反，真正的原因是我畫的圖不精確。

N：不是整體吧？

M：確實是整體。解剖方面飄忽不定，比例永遠不準確。例如藍莓上尉的臉常常改變。《印加石》裡的迪佛也是變來變去。

N：尤其是當他降落在一個大家都長得和他一樣的星球上的時候。

M：那段劇情簡直就是尤杜洛斯基存心陷害我！我不知道怎麼回事，但事實就是我畫的圖不夠精準。少數我能夠完美複製的角色都些非常諷刺漫畫風格的人，像是麥克魯（McClure）或老粗（Red Neck），藍莓偶爾。但要把女人畫好，比例就需要無懈可擊。總不能一直用圍巾或布料遮住關節吧。例如如果臀部畫壞了，就已經不是漂亮女人了。和實物相比，圖畫中的 0.2 公分相當於真實中的 2 公分，臀部增減兩公分的差異非常大。

《到你心裡》（*À ton coeur*, 2007），壓克力。

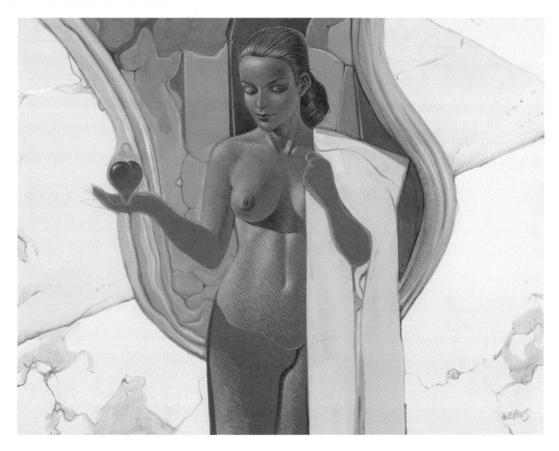

N：你筆下的女性臉孔有某種毫無特色、非常時尚插畫的感覺，是一種廣告攝影的風格，化約成最簡單的表達形式。是承繼米爾頓・卡尼夫風格原型的簡化版……

M：或許我畫女性臉孔的時候，不會特別重現追求單一女性的臉，而是不由自主地想畫出女性的臉孔。我追求的是捕捉本質。至於奇瓦瓦之珠，無論她是珂洛婷還是另一個女人，我確實真的想要畫出奇瓦瓦之珠，不過我失敗啦！

N：而且你畫的女人總是一種飄忽不定的感覺……

M：沒錯。我不知道這樣是好還是不好。我只能說，畫女性讓我很痛苦，讓我陷入困境。而且沒有例外，畫《銀色衝浪手》的時候，我必須設計一個女角，那簡直是噩夢一場，我不知道怎麼畫頭髮，該讓她穿什麼，我整個亂了方寸，太慘了！我心想：我要畫一個很美國的女性超級英雄。根本是笑話！我什麼都畫不出來。

N：史丹・李沒有註明任何指示嗎？

M：沒有任何人能幫我。這是我自己的問題。

N：他至少可以建議你一些方向吧，像是這個女孩長得像拉娜・透納（Lana Turner）或瑪麗蓮・夢露（Marilyn Moroe）。

M：你想得美，他什麼都沒跟我說！我非常佩服能夠畫出生動女性的漫畫家，有辨識度的女人。他們看過女人如何整理頭髮、穿衣，是否露出耳朵、是胖是瘦……真的太神了，在這種能力面前我只能五體投地！看看弗朗坎，雖然他也有自己的困難，但他還是能畫出鮮明的女人。《斯皮魯與方大炯》（*Spirou et Fantasio*）裡面的瑟柯婷（Seccotine），不是加斯頓（Gaston）的女朋友，也不是祕書……弗朗坎對女性和男性的諷刺觀點都是一樣的。他不帶性別色彩地畫出這種犀利觀點，我覺得很不錯。我們可能也想知道為什麼弗朗坎和艾爾吉一樣，呈現給我們的世界中都只有長相奇怪的角色。

N：不是長相奇怪。艾爾吉回答過這個問題：他的世界的本質就是諷刺漫畫，裡面沒有漂亮女孩的立足之地。

M：對，不過「他的世界」是什麼意思？他說的是哪個世界？他的畫中世界嗎？因為你看，他畫的孩童就不是諷刺漫畫的風格。再說，艾爾吉可能是最不具諷刺漫畫風格的人了，有時候他會畫相當寫實正常的人物呢！

N：所以他的世界裡不是只有奇形怪狀的人物。

M：頂多可以說是模稜兩可的角色吧，弗朗坎才是諷刺漫畫風格。例如方大炯，我們沒辦法想像他像真實世界中的哪個人。他的頭髮是要諷刺甚麼？髮絲再怎麼亂翹也不會那樣！我常常在想這件事。不過這和弗朗坎無關，畢竟角色不是他創造的。還有斯皮魯，那撮翹得半天高的瀏海太奇怪了，根本不可能存在嘛！至少只在他們的世界裡，而且從來沒在那些世界裡看過帥氣漂亮的男孩女孩。

N：我不同意。瑟柯婷挺可愛的。珍（Jeanne）多年下來也變得越來越有魅力。

M：確實。還有褐髮的祕書，她很漂亮，有點像年輕的馮絲華・哈蒂（François Hardy）。

N：對，完全同意！

M：所以結論是，弗朗坎跟你前面說的相反，有時候他的作品中也有可愛的女性。而且畫得比男性角色好。或者是我們沒有注意這些角色，如果仔細看，斯皮魯也算是很帥吧？在提里厄（Maurice Tillieux）的創作裡，吉爾・喬丹（Gil Jourdan）很有魅力，相當性感，很可以想像他正在搭訕女孩的畫面。但是方大炯就很難讓人有這種想像。

N：斯皮魯也是。不過他那旅館服務生的造型，想搭訕可不容易！

鼻子和女人

M：太有趣了，讓我們吵起來的竟然是艾爾吉的世界觀。這讓我想到皮耶・庫斯托說的話：我們創造世界。漫畫家當然也會創造世界！

N：漫畫家先創造自己的世界，然後定義出他謹守的規則。在艾爾吉的創作中就非常明顯，他不想跳脫自己的規則。

M：我們盡力而為，沒有選擇。艾爾吉以象徵方式描繪一個世界：這是一種象徵性的方式，展現他對這個同樣充滿象徵性的世界的個人觀點。也就是說，我們會畫出界線，這樣才能創造世界嘛！

N：回到解剖學的話題上，有一個相當引人注目的細節，那就是部分角色的鼻子：像是《伊甸納》裡的斯迪爾（Stel）、《瘋狂邦達》（Le Bandard fou）裡的邦達、迪佛、麥克魯、老粗、黃頭，甚至是藍莓上尉，他們的鼻子都很粗大……

M：這個問題真尷尬……他們為什麼要長鼻子呢？

N：斯迪爾剛出場時，他的鼻子和邦達的一樣。

M：麥克魯也是，都是一樣的鼻子。

N：老粗的鼻子和迪佛一樣。

M：沒錯。不要問我為什麼！

N：然而斯迪爾和迪佛都不是真正的諷刺畫人物，不過，他們都有不尋常的大鼻子。

M：你有注意到斯迪爾第一次出場時，完全就像喜劇漫畫裡的人物。然後漸漸地，他在《伊甸納花園》中越來越有人類特質，少了喜劇的一面，漸漸變得寫實，越來越帥氣。

N：人物變得有人類特質的同時臉部也變好看了，這並不是「偶然」吧？迪佛也

《墨必斯雜想錄》第六集
（2004）中，以淫穢的「大
鼻子」自嘲。

是，他慢慢變得沒那麼諷刺漫畫，越來越帥。不過他和斯迪爾依舊保留了大鼻
子，到最後完全沒有諷刺漫畫感。結論是，在你的作品裡，鼻子代表一切！
M：我告訴你為什麼。像我這樣一個不精確的漫畫家，唯一能區別主角和其他
角色的機會，就是找一個花招，而在漫畫中最容易辨認的就是有駝峰的鼻子。
不過如果要為女性角色加上有駝峰的特殊鼻子，那就有點微妙了……

N：但是給女性角色有駝峰的鼻子，未必就會變成諷刺漫畫風格，程度不會超過
你幫迪佛的鼻子加上駝峰。也許反而能賦予女性角色原本在你筆下沒有的個性
呢。
M：我常常思考這類問題，不過是不帶感情地思考。只要我坐到繪圖桌前，我就
會恐慌、手足無措，無可避免地再度落入這類毫無個性的女性原型中！

N：至少你為男性角色找到花招了啦。而且不只是鼻子，迪佛就綁著馬尾……
M：我常常會創造一些不太順眼的主角。就算迪佛看起來很帥，他確實不是漫
畫中大家夢想看到的英雄。

N：那藍莓上尉的鼻子呢？
M：說來有趣，一開始他的鼻子很大，隨著人物變化，鼻子也慢慢變小了。現在
他的鼻子雖然歪但不大，因此讓藍莓上尉堪稱帥哥。有個漫畫家非常擅長畫女
性，那就是莫里斯（Morris）。

N：但他畫的女性角色總是一個樣，就像直接從特克斯・艾弗里（Tex Avery）
的作品中走出來。

M：很多出色的漫畫家永遠都畫同一個樣子的女人。保羅·吉隆就是其中之一。馬那哈（Milo Manara）偏好某個類型的女性，不過他顯然有能力畫出其他類型的女人，他筆下的其他女性配角就是證明。也許有一天我會畫一個只有女人的故事，就像費里尼的《女人城》（*La città delle donne*, 1979），這樣我就不得不畫出她們的差異啦！

N：你會痛苦得要命！

M：對，但是這個點子太棒了，也是注定會失敗的行動……好吧，算了。我沒有性別歧視，不過我有性別，人沒辦法總是逃離性別的宿命。

對女性的恐懼

N：你說自己是有性別的，不過你的人物性別感比較少。話說回來，又長又大的鼻頭，容我冒昧地說，可以視為不言自證的性慾證明。大家都明白鼻子的「象徵」。此外，這也很明顯：斯迪爾進入認識性慾的階段的時刻起，臉上的雄性象徵就開始變小了。

M：這部分的訪談有點偏了，不過很有意思！

N：首先，我覺得偏離主題通常比完全按照腳本更豐富。再說，我們完全沒有偏離主題，我們圍繞著一個主軸，也就是目前對話中的癥結。

M：那我們就留在結裡吧！啊哈哈哈哈！你知道嗎？我常常畫色情漫畫和圖畫，從來沒有出版過。當然，這些是為了讓自己興奮而畫的，但也是為了自我測試，看看會畫出什麼。我幾乎全部銷毀了，我不希望被別人看見，這些畫作非常殘暴，簡直暗示了我對女性的恨，這點讓我很困擾，而且我不想揭露。

N：你看，我們這不就找到障礙背後的祕密了嗎！

M：這無疑是我的困難的根源：對女性隱藏壓抑的恐懼與恨意。我在心理治療的時候非常強烈地察覺到這一點。我沒有像我們現在這樣，以抽象、心理的方式觸及這一點，因為我知道自己在這部分有問題，我是以非常激動和確實的方式談論這件事的。受這個「疾病」之苦，就像截肢、殘缺的結果，因為任何人都不該活在對女性（或男性）的仇恨和恐懼中，這不正常。當然，我遇到女性的時候非常友善，表現出各種有教養的行為，但這就像在緊閉空間裡，坐在不斷爆炸的火藥桶的蓋子上！心理治療讓我發現，對女性的強烈恐懼與強烈恨意的爆發，並不像我以為的那樣隱藏得很好，這種爆發不斷表現出來，例如會透過我的畫、我描繪女性時遇到的困難，也會表現在我和妻子、女兒、母親、女性友人、女朋友等的親密關係中，總之和所有女性有關。不過，總是以一種近乎不著痕跡的方式展現，我很少意識到自己對女性的恐懼。永遠都會有一個外在理由解釋我恐懼和仇恨的行為，永遠都能用對方的行為將之合理化：這不是我的錯，是她先開始的等等。我們會為了不要正視真相而捏造理由。我就曾經這麼做，我說「曾經」是因為這些已經過去了。幾乎吧……

N：源頭難道不是源自你在墨西哥的初體驗嗎？朋友惡作劇、打斷你做愛，那次體驗簡直是災難的總和。初體驗失敗的挫折感可能導致對女性的長期恐懼和仇恨。別忘了你第一次做精神分析是因為你沒辦法有性行為……總而言之，你銷毀這些色情畫作以免留下犯行蹤跡，這個行為背後是有意義的。

M：是為了不留下這種憎惡、這種不正常狀況的痕跡。以坦誠的方式表現對女性的恐懼和恨意的男人，就已經度過這一關了。因為他不再羞於表示這一點，因為抗拒感如此強烈，他會變成同性戀或是出家。總之，這樣的男人不會再傷害女性了。之前和我往來的女性全都感到很尷尬，因為我的行為全都透露出那種不正常的特徵，而且我絲毫沒有察覺！

N：那現在察覺到了，狀況改變了嗎？

M：現在我和女性的關係非常美好。當然，還有很多要努力的……

N：不過你還是沒辦法畫女人。

M：我要畫一部只有女人的漫畫。這會是把我逼進死路的方法，這表示我不再恐懼了。要知道，實際上我在畫女人方面的技巧困難並沒有比畫男人、馬匹或樹木多。其實有時候，我覺得什麼都很難畫。

N：也許你不會再害怕畫鼻子有特色的女人了。

M：我不會再害怕畫真正的女性臉孔。看看結果會如何。不過，因為我對真實女性的行為發生變化，在描繪女性方面應該也會改變。

N：必須考慮到根深柢固的無意識行為。

M：啊！對，也有行為上的無意識。多虧心理治療，我停止做決定，然而卻發現我的行為方式產生變化，突然間，我開始遇見不同的人。

N：也許只是你看他們的方式不一樣了？

M：如果只是那樣，不可能會帶來情境上的轉變。

N：你可能搞錯。

M：絕對不會。

N：回到「鼻子長篇大論」，如果說，創作總是多少與創作者相似，問題就來了：你的鼻子很正常，因此無法解釋這種對鼻子異常的固著。

M：那你想像一下，我小時候出過一場意外，被腳踏車卡住，鼻子裂了，而且是橫向裂開。我害怕得不得了。母親抱著我走了將近一公里才抵達診所。她的襯衫被血染紅（鼻子的出血量很大）。總之，這個經驗很可能就是藍莓上尉的歪鼻子起源……

創作者的影響

N：我們來談談第一次訪談中幾乎沒有討論到的話題：影響你創作的事物。

M：我之前稍微有提到，我在圖像方面接連受到兩個影響：圖畫書，然後是漫畫。圖畫書解釋了一部分墨必斯的風格，那就是十九世紀的版畫藝術，比較傳統和諷刺漫畫的風格。在這些圖畫書中，讓我印象最深刻的是《環遊世界》套書，這系列刊物的內容來世界各地的探險家和地理學家的報告。古洛貝爾將官就有點源自於此。有點像當年的《國家地理雜誌》，搭配黑澤爾風格的木刻版畫，但是更精美，因為常常是依照寫生畫或相片製作，構圖寫實令人讚嘆，有動物、水果等圖畫。我們有二十幾本和拉魯斯百科全書一樣厚重的書。我記得最清楚的是一系列關於西班牙的報導，由古斯塔夫·多雷（Gustave Doré）製作插圖，真是太美了！我書房裡有這套書，還有一大堆其他外婆工作時累積下來的書，她在中產階級人家當清潔女工，屋主為了清理而把這些書給她。她什麼書都會帶回來，種類迥異。但是這套十九世紀的書，即使我還幾乎不會認字，總能花上好幾個小時看圖片。夏季在天色還沒完全暗之前，我會抱著這些書爬上床，或是我生病時，有點發燒昏沉的時候。有時我還會到樓下的廚房，外婆準備飯菜的時候，我就在餐桌一角翻閱好幾個小時。這就是我真正開始對繪圖技法著迷的時候，我很清楚這是由某人繪製，我絞盡腦汁想知道如何畫出來。我曾經多次嘗試臨摹這些版畫，那就是我最早的畫畫經驗，也是我初次接觸平面藝術。

N：你當時幾歲？

M：應該是從我四歲開始的，我到八歲之前都在看這些書。接著我就去聖尼古拉住校，十一歲時才回來，然後認識了插畫和漫畫。

N：之前沒有嗎？

M：有，其實我就是在聖尼古拉第一次看到《斯皮魯》週刊，這本週刊每週三發行，才創刊沒多久，1947 到 1948 年時，週刊頁數不多，首頁是彩色的，內頁曾是黑色和紅色。我應該是從那個時候迷上的。我還記得《藍雀鷹》（*L'Épervier bleu*）、《斯皮魯與方大炯》、《幸運的路克》（*Lucky Luke*）……

N：在聖尼古拉住校的兩年中，難道沒有讓你留下印象的聖像圖畫嗎？

M：沒有，我不記得有什麼特別的東西。當然啦，除了彌撒書的插圖，我覺得非常漂亮，如此而已。

N：所以我們不會在你筆下的伊甸園女性、頭上有星星光環、閃閃發亮的女性身上看到聖母的影響囉？

M：就我所知是沒有的。不過也許會在《印加石》的開頭發現一些影響：我為那個瘋狂淫娃畫上彌撒書的聖母臉孔。離開聖尼古拉後，我才回歸正常生活，開始讀圖畫書和漫畫。

N：你在上一次的訪談已經提到幾部當時的作品。你還記得其他作品嗎？

M：記得，我們街區孩子之間流通的那些漫畫，應該有許多是義大利作品，像是《Fantax》、《破壞者大比爾》（*Big Bill le casseur*）、《馬可波羅》（*Marco Polo*）、《加里》（*Garry*）、《小公爵》（*Le Petit Duc*）、《小酋長》（*Le Petit Shériff*），有些是騎馬釘，有些是精裝本。其中有一個關於印第安人的故事， 是墨線和淡彩技法畫的，讓我印象深刻，但是我後來再也沒找到過。還有《土星對地球》（*Saturne contre la Terre*），我為歐洲援助（Europe Assitance）繪製的插圖中就稍微影射了這部漫畫。再後來，我也追幾部法國漫畫，尤其是馬力賈克（Marijac）的作品。

N：你不是童子軍嗎？

M：完全不是，不過我曾去過好幾次青年中心（patronage），那裡就有馬力賈克的漫畫。至於法國漫畫，我覺得有點蠢。其實最震撼我的，是我在精裝版《米奇》雜誌（*Mickey*）中看到的《飛俠哥頓》（*Guy l'Éclair*）、《幻影俠》（*Le Fantôme*）、《魔術師曼德拉》（*Mandrake*）。那真是讓人像做夢般欣喜若狂，我非常著迷，滿腔熱血，感覺像是發現了偉大的東西，正如我讀到卡斯塔尼達的那一天，不多也不少，也許更多吧，因為我還在童年中感受力超強的狀態。我正是從那個時候才真正開始臨摹圖畫。這不能說是影響，因為還在剛剛萌發的階段，但是可以說是成型。我就是在這個時候遇到畫某些東西時的最初的障礙、最初的不可能、最初的困境，而且仍然糾纏著我：畫一隻手、人體或世界的某些細節時遇到的障礙，突然間我就像回到十二歲！現在也許少一點了，不過幾年前仍然非常頻繁。甚至現在，如果試圖不打鉛筆稿直接畫藍莓上尉，我就會突然遇到障礙，就像十二歲的我遇到的困境。但在圖像方面第一個真正影響我，並且讓我感覺可能合得來的漫畫家，是佩洛斯：《杜爾嘉·拉妮》（*Durga Rani*）、《未來城》（*Futuropolis*）、《火焰之戰》（*La Guerre du feu*），這些就是最早影響我的作品。

N：佩洛斯沒受到重視很不公平。不得不說，他的作品水準太參差不齊了。

M：確實。但也許他沒受到重視是理所當然的，我也不知道。我也喜歡聖奧岡（Alain Saint-Ogan），當然還有艾爾吉。然後最重要的是《斯皮魯與方大炯》，當時弗朗坎大紅大紫，突然間，十二、三歲的我明白了漫畫家的高下優劣。我發現朋友們沒有注意到優秀漫畫家和差勁漫畫家之間的差別，他們單純享受閱讀故事的樂趣，而我則注意優點和技巧。朋友們在玩耍或讀書的時候，我把時間都花在畫畫上。畫畫大大提高我在學校的地位，不只在同儕間，對於大人也不例外，由於我在學校的地位，師長們包容我在其他科目較差的表現！而且事情越演越烈，直到我輟學為止。我覺得畫畫能帶給我一股能量，讓我比較不受其他事情之苦，而畫畫也努力討好我。因為我有這股天賦，我總是可以等待大家知道我會畫畫的那一刻。我開始和男孩女孩們出去玩時，我會知道可以抓住哪些機會畫畫，引起小小的注目。所有會畫畫的小孩都知道這一點，這是一種優勢。你還很小的時候，一定知道自己有某個天賦可以驚豔四座，對吧？

在圖像方面第一個真正影響我的漫畫家是佩洛斯。

一些回憶　安妮・吉蘭

1955 年，他來到我們正在建造的溫室，頂著一頭長捲髮，戴著美式風格的眼鏡。吉哈是和梅濟耶爾與瑪耶一起來的。

然後他再度造訪。也許每天都來。也許長達一年。他認識墨西哥，很愛美國西部、喜歡馬。真正的馬，還有吉傑的馬。他説了很多故事。很多真的故事。還有別的。吉傑、他以及年紀

與他相仿的孩子們，常常一起到塞納爾（Sénart）的森林散步。他年紀很輕，滿懷熱情。他畫圖會用許多極富變化的筆觸，在對豐富線條驚訝不已的孩子面前畫他的夢。

我們的大女兒，安，常常為這兩個嗜畫如命的傢伙當模特兒。後來他的線條變得簡練，開始融合在一起。然後他再度前往美洲，留下擔心連載故事

後續的編輯。吉傑為他的《失落的騎兵》畫了二十頁原稿。還有《納瓦荷要塞》（Fort Navajo）的單行本封面。我們已經看不見吉哈，取而代之的是充滿奇想的墨必斯，被超越時空的圖畫圍起，在星星點點的神聖生物的太空裡。

1989 年 9 月

N：三歲的時候，我會跳到桌上模仿引起一陣大笑，或是演出顯然令人印象深刻的即興戲劇。

M：啊，對，我以前有時候也會這樣，滑稽搞笑，打斷對話，逗得全家人大笑。這種表演曾經讓我很開心，但後來我覺得很差恥。我還沒有完全準備好用這種方式示人。不過現在我知道自己比較有能力這麼做，我知道自己可以吸引注意。我不常這麼做，不過例如在簽名會時，我就很擅長搞笑。我是以很普通的、我自己的方式搞笑，不過還是相當明顯是在娛人。在佩洛斯之後，開始引導我的漫畫家能量的巨大影響是來自弗朗坎。這是我第一次真正把漫畫拿來分析並臨摹，那是《黑帽子》（Chapeaux noirs）中挾持驛馬車的段落，臨摹得無懈可擊！另一個當年讓我印象深刻的漫畫流派是《威揚》（Vaillant）的團隊，還有雷蒙・波伊維（Raymond Poïvet）和他的《希望先鋒》（Pionniers de l'Espérance）。不過在風格方面最吸引我的漫畫家仍然是約瑟夫・吉蘭。即使所有這些外力和影響，是他讓我成為漫畫家的。

N：墨必斯在《切腹》剛出道時，就是吉傑和美國的《抓狂》（Mad）雜誌的奇特混合體。

M：尤其是威爾・艾爾德（Will Elder）的風格。我想我已經提過這個時期。除此之外，我拿到學歷證明後，旁人鼓勵我繼續中學教育。於是我升上五年級，但是幾個月後我就開始翹課，而我的母親也開始説著要去墨西哥，因此我的處境很混亂，一半時間住在外公外婆家，一半時間住在母親家，然後母親沒了住處，我也有點迷惘。有人幫我在修車廠找了一份工作。我一看到工人們黑漆漆的雙手，我就決定不要，絕對不要！我不知道要做什麼，但光想到兩手沾滿油漬就讓我抓狂。

N：你有機械方面的才能嗎？

M：完全沒有。介紹人是個豐特奈人，他應該是想隨便找個學徒吧。我去了，看

了看，聽他說明，回答：「嗯、嗯，好的」，回家後我宣布：「絕對、絕對不幹！」我開始發狂似的畫畫，誰都不能讓我離開桌子前。那是我唯一一出路了，我成功地讓大家都相信我能夠成為漫畫家。我不用說長篇大論，光是展現我對畫畫的堅持不懈，我對成為漫畫家的強烈渴望就足以讓他們信服。以一個十五歲的男孩來說，我的畫相當出色。我給馬力賈克看的第一部作品是西部搞笑漫畫，是我的風格的《幸運的路克》或《黑帽子》。就連我以前想要賣的第一部賣畫也是搞笑四格漫畫，角色是德‧梅斯邁克（De Mesmaeker）風格的暴躁傢伙。到現在我還是搞不清楚這是怎麼一回事。

N：總之，你的內心深處，其實本質上是個搞笑漫畫家吧？
M：是可以這麼說。馬力賈克曾經對我說：「您啊，您是為搞笑漫畫而生，不是寫實漫畫！」我完全自由的時候，創作會變得幽默。就算我的漫畫中沒有很明顯的幽默，但總是帶有幽默感。帶點疏離淡漠的味道……

N：對、對……所以，在你自己經歷各式各樣的影響之後，現在你正在影響全世界。
M：你在說什麼啊！

吉爾和墨必斯的孩子

N：吉爾和墨必斯已經成為流派，你很難假裝沒有這回事。你的任何一丁點假謙虛我都事先反對！
M：也就是說，時勢造奸雄。我來到一個關鍵的歷史性時刻。就算不是我，也會有別人創造新流派。

N：很少有漫畫家能像你一樣在過去二十年間影響漫畫，這點是無庸置疑的。
M：跟我說這種事真是太可惡了，害我一下子變很老，你不懂啦！

N：你還年輕時就開始有後繼者了，希望這樣說可以安慰你。吉爾還在《藍莓上尉》中騎馬到處亂跑，還沒成為明星的時候，就已經影響赫曼（Hermann）和布朗杜蒙（Michel Blanc-Dumont）。因此，這種現象老早就開始了，你可不能說這害你變老。這是千真萬確的事實。
M：就算顯得很做作，要在對話中承認這件事真的太難了。

N：墨必斯比吉爾更像一種流派，吉爾沒有創造自己的風格，而是承襲自其他大師；與赫曼、布朗杜蒙、胡吉等人，都是將習得的知識傳達出去。但是墨必斯的風格，這確實是你創造的，帶來輝煌的後世，不需要為他的起源感到不好意思。隨手都能舉例：史其頓（François Schuiten）、卡札（Philippe Caza）、奧克雷（Claude Auclair）、達洛、Vink、布克（François Boucq）、索雷（Jean Solé）、畢拉、朱亞（André Juillard）、塞比艾里（Paolo Eleuteri Serpieri）羅西（Christian Rossi）、阿達莫夫（Philippe Adamov）、馬那哈、亞諾（Arno）、

威爾森、胡吉、卡德羅（Silvio Cadelo），甚至是吉吉（Robert Gigi）和利貝拉多雷（Tanino Liberatore），一堆義大利和西班牙漫畫家，還有其他我忘記的，他們多多少少都說自己受到墨必斯影響。即使墨必斯不是他們唯一的導師，他也是最重要的。

M：好，好……

N：有一段時期，年輕的漫畫新手都會在同人誌上模仿，要嘛是德呂耶，不然就是墨必斯。德呂耶相對比較簡單，拿一把尺，在星星之間畫好幾座橋樑就好了。墨必斯比較難模仿，可以看出有些漫畫家比其他人有天分。比利時有一個叫做柯爾曼（Stéphan Colamn）的人就是其中一。在法國，賽吉·柯雷克（Serge Clerc）就無法否認早期作品中處處是墨必斯的影子……

M：你知道嗎？我想過這個問題。我不能完全承認自己的開創能力有這麼大，就算我知道事實確實如此……至少看起來如此。這就像發現一個之前因為沒有需求而沒被發明出來的創造物。所以說，我是最早以風格、概念甚至以漫畫家狀態的觀點，把這個創造物帶到繪圖桌上的人之一。這是某種必經之路：為了擁有當代的風格，某些漫畫家被迫走過這條路，不是透過模仿，而是單純地自然而然循著我們最早發現的那條道路。此外，別忘了我自己就是看著別的漫畫家發現這條路的，而且我也參考了古典主義和藝術史。

N：好吧。你拿走了這些，卡德羅說得很好，你「偷了」這些，不過你創造了某種結，從中延伸出無數絲線。

M：但是這個結不只是我，他存在於我之外，你懂我的意思嗎？

N：不。抱歉，你這是在狡辯，不想接受事實。

M：看看艾爾吉。他作畫的方式固然與他個人有關，但是我認為他的風格是早在艾爾吉之前就存在的。

N：艾爾吉是另一個結，弗朗坎也是，吉蘭也是，米爾頓·卡尼夫也是，還有帕特（Hugo Pratt）……這無關乎是否是一種態度，以及是否能從中得到虛榮，無所謂！

M：好吧，我認了，我不狡辯啦！不過，舉例還說，遵循弗朗坎美學的人，很難從你說的「結」發展出個人風格。艾爾吉的結也一樣，不過更靈活，因為它主要是一種相當中立的哲學態度，可以做為許多其他不同態度的起點。這和我做的事是一樣的。我落實了某種態度。而且還有不少漫畫家比我更「墨必斯」呢，他們會把我有時候只停在試探或做個開頭的事徹底完成！

N：你說的很中肯，很少看到平庸乏味的仿墨必斯，不像仿弗朗坎或仿艾爾吉就有一大堆。

M：或許因為嚴格來說這不是風格，而是一種態度吧。

N：話雖如此，其中還是有技法成分。

M：可以說這是一種風格和「一些」技法的態度。其餘的技法存在於人之外。

N：我不這麼認為。技法會透過個性的篩選。兩個一開始吸收同樣技法的漫畫家會創作出截然不同的作品，看看梅濟耶爾和吉爾就知道了。雖然如此，你的點線技法就像大家說的，「總是被模仿，從未被超越」。

M：確實，但那是古典技法，由來已久。

N：你的畫法不是，這是屬於你自己的風格。每個受到這種技法啟發的漫畫家，難免會以某種很有特色的方式塑造小片陰影，形成優美的線條。那些領會到能量中心的人已經擺脫你的影響，不過總是能感覺到一絲隱約的痕跡。在畢拉、史奇頓或馬那哈的作品中，都能稍微感受到，這麼說並不會有損他們的才華。但有這麼多孩子，確實會突然讓你顯得很老。

M：所以你跟我講這些的時候我才要死命抵抗啊。好吧！算了！你說得沒錯……雖然很為難，但我承認！我之前害怕一旦承認這件事，就會從所有你說的這些藝術家身上「偷走」什麼，會貶低他們的成就……

占領時期的童年

N：聊聊戰爭時期吧。

M：那時我和外公外婆住在一起，他們把生活規劃得很工整：種滿蔬菜和果樹的大庭院，多虧外公耐心地照料庭院，我們的生存不成問題。

N：在那裡，戰爭對你們來說有真實感嗎？

M：我沒有遭到攻擊或威脅。有警報，有時候非常近，距離我們住處幾公里外發生密集轟炸。我德軍和同盟國的戰鬥機從我的頭頂上飛過，我親眼目睹飛機墜毀，後方留下一道濃煙。

N：你就像置身《太陽帝國》（*Empire of the Sun*）的電影海報裡嗎？

M：完全就是那樣。有時候，我會在大半夜時從床上被帶走，外婆抱著我衝下樓梯，穿過漆黑的院子躲進藏身處，我看見遠方的天空完全被照亮。

N：你沒嚇壞嗎？

M：完全沒有，太美妙了，像煙火一樣！我從來不覺得害怕。我們坐在水泥防空洞裡的小椅子上，那是外公在雞舍後面挖的洞。

N：外公從事什麼？

M：他退休了。做各式各樣的零工，為大家做些木工修繕之類的。他很有名，大家都叫他「侯貝先生」。我外婆當然就是「侯貝太太」啦。我們在防空洞裡聽到從上空掠過的飛機、追擊聲、機槍射擊聲。隔天滿地都是炸彈碎片。戰爭過後好幾個月，都還能在沙拉裡發現碎彈殼呢！

N：你只看到空中的戰爭嗎？

重讀豐特奈庭院中的砲彈的回憶（日期不明）。

M：我們去巴黎購物的時候，我看見很多穿制服的德軍，那是我們日常生活的一部分，就像木煤氣車或三輪車。接著，1945 年底，我看見處處都有自然發生的反抗浪潮，非常了不起。有鞭炮、汽車、洛林十字，真的超棒，簡直是狂野大西部！

N：你和朋友們是如何度過這一切的？你們會玩戰爭遊戲？
M：我居住的街區沒有太多孩子，因此我沒什麼朋友。法國解放後，我們當然全都聚在一起搬演時事，掛上 FFI 臂章，不過只持續了一個夏天。

N：那你的外公外婆如何忍受占領時期？
M：他們過得挺好的，餐廳裡掛著貝當（Philippe Pétain）的肖像，和許多人家一樣！外公是一戰的老兵，很崇拜貝當，一講到凡爾登（Verdun）就溼了眼眶，落下眼淚。看到他被騙，許許多多人都被騙，滿懷善意卻上當，我一點都不覺得好笑。此外，對外公來說，這讓他接受了德國入侵，否則他可能會羞愧而死。

N：你對制服啦、坦克車等等沒興趣嗎？
M：有。我最早的玩具就是鉛製玩具士兵、飛機、武器。不過你懂的，這些都是因為當時的氛圍，我不覺得那和現實經歷有情感連結，或是潛意識呼應周遭大人受到的影響。可以確定的是，我母親過得很苦，那段日子對她而言很困難。即使她是那種不太關心祖國、政治等等的人。當時，戰爭和德國占領是外界的

有鞭炮、汽車、洛林十字，真的超棒，簡直是狂野大西部！

風波，不及她和我父親之間的感情問題令人擔心——這才是現實，很多人也和她一樣。那時不像現在，戰爭是全國和乃至全世界的共同認知。許多生活在鄉下的人幾乎不知道發生戰爭。對他們來說，那是「政治」，那是巴黎的事，是都市的事。

N：你不畫戰爭嗎？
M：我不記得是否畫過。我自己沒有印象。阿爾及利亞戰爭給我的印象比較深。

N：你後來還有再回去阿爾及利亞嗎？
M：沒有。我在渾渾噩噩中服完兵役。我們全都很害怕要到野地裡攻打游擊，因此在阿爾及爾每過一個小時，都像賺到的性命，過一天算一天。我在阿爾及爾度過一年半，不知道自己會留下來還是離開，感覺就像坐在火藥桶上……

如果吉哈不會畫畫了……

N：你不太在意自己的名氣，也不太在意別人對你的看法。
M：我不知道。但要是我受到不公平的對待，也會和其他人一樣痛苦。如果有人發現我的惡形惡狀，而且公諸於世，我一定會很火大。沒什麼特別的。

N：以你現在的狀態，如果發現自己開始走下坡，你會怎麼做？
M：人要怎麼意識到自己在走下坡？吉傑是否意識到自己不如從前？他曾經解釋過自己走下坡是因為同時畫四部漫畫，而他覺得畫三部漫畫比較舒服……這件事表示人們很少會意識到這點。如果我發生意外，失去一隻眼睛或右手，大家都會注意到。他們會說：「你知道嗎，墨必斯右手斷了！他已經改用左手畫畫三個禮拜，而且幾乎和以前一樣厲害！」

N：一定會登上《解放報》（*Libération*），標題是：「墨必斯：獨臂俠一枝獨秀！」
M：啊哈哈哈哈！你想要測試的話，我們可以抓幾個知名漫畫家，砍掉他們的右手。總之別抓我就好！

N：不過，假設你清楚意識到自己在走下坡，例如開始手抖，你會怎麼做？
M：我會署名「德克洛佐」（Desclozeaux）……哇哈哈哈哈哈！我很清楚你想問什麼，但是我不知道要怎麼回答。我把快樂當作生活的指引。如果畫畫的快樂依舊非常鮮明強烈，就算全世界都發現我退步了，我也會繼續畫下去。例如霍加斯就是這樣。他甚至以更有野心的方式繼續創作，試圖拚盡全力，顯然成效不彰，至少銷售方面的成果不好。他一定明白了，因為他後來沒再畫畫了。如果他沒弄懂，別人就必須編造一些藉口來拒絕他，像是沒有檔期啦、缺紙啦……真是噩夢一場！

老化

N：你確定他意識到了嗎？

M：我在洛杉磯有和他見面，但我不確定他怎麼想。他寧願認為是讀者和出版社很爛。但當時他在畫畫，而且看起來狀態很好。但他心裡有怨恨。我比較希望像米爾頓‧卡尼夫畫到最後，死的時候手裡還握著畫筆。米爾頓後來的作品少了很多，甚至需要幫忙，但是他的漫畫還是非常美。我們在他身上總是能感受到熱情，還有他激勵人心、謙虛的一面。我活在當下，就算顯得太單純也無所謂。我此生奉行的一切正是為了不要讓自己處於精神或身體癱瘓，絕對不要失去我的能力。我想要能夠保持神智清明和良好狀態直到最後，就算我不出版漫畫了，我也希望有能力畫出漂亮的圖畫，優美穩當，直到我嚥下最後一口氣。這也是為何我不斷追求良好的生活方式，雖然聽起來很傻。我常常想到我外公一夕之間失能的樣子，我很喜歡他，但是我也等著要和他算帳，我迫不及待想要長大，用男人之間的方式面對他。等到我真的長大了，他卻整個人縮水，變成一個乾癟枯槁的老人。曾經那麼厚實、嚴厲的他，突然變得滿臉笑容、和藹親切。這真是太殘酷了！而且讓我很震撼。我心想：「可惡，要是我有敵人，他們正在等著長大來找我面對面算帳，我可不希望這種事發生在我身上！我才不要像唐‧迪耶格（Don Diègue），被他們以衰老為藉口放過一馬！」

N：但到了那時，你可能什麼都不會知道。搞不好情況正好相反呢。到時候你的朋友會跟你說：「老吉啊，你累了，該停手了！」要說出這種話也不容易，尤其是對你身邊的人而言。卡斯塔尼達的書裡，有一個關於衰老的精采段落。

M：沒錯，唐望解釋，人在求知的道路上會接連遇到四個敵人，分別是恐懼、權力、學問，最後是衰老。所以，如果你敗給第四個敵人，那就算打敗前三者也沒有意義了。

N：這是否表示你到了那個階段的時候，就會不得不罷手？

M：對，那我寧願不要。如果因為衰老而停手，就證明被打敗了。

N：但要是你手抖個不停還想繼續畫，豈不是敗得更慘？

M：我才不會手抖！實際上，重點就在這裡——抱歉再次引用卡斯塔尼達，不過這實在深植在我心中。唐望曾說：「我刀槍不入，沒人能殺死我。」「是嗎？」卡斯塔尼達回答：「但要是有人躲在岩石後面，拿槍等著你，他就可以出其不意殺死你……」唐望笑著回答：「不，不會有人躲在岩石後拿槍等著殺我！」他嚴肅地說出這番話，並且打從心底相信，他就是在對自己進行編程使這一切不會發生。因此，所有他的編程，他的路徑都不在這種可能性之中。

N：所以你對自己進行絕對不會老化的編程囉？

M：沒錯。但這並不容易，有時候必須做出痛苦的選擇。在眼前的快樂和未來的假設性快樂之間做選擇，這個過程會逼得你經歷苦不堪言。你有在健身，一定知道這點：想要平坦的腹部，就得先折磨腹肌。要成為戰士，就必須經歷難受的階段。這種哲理可能不怎麼討喜，因為那表示唯一的道路就是苦難的道路。

我想要能夠保持神智清明和良好狀態直到最後，我希望有能力畫出漂亮的圖畫，優美穩當，直到我嚥下最後一口氣。

《自畫像》（2007），壓克力。

N：所以才有道德主義和宗教狂熱。當然要對這些理論保持戒心，因為未必總是正當的。

M：如果這些事在我們眼中顯得不正當，那只是因為社會目前的狀態。如果希望活得更好，我們必須經歷一層苦難。以眼下的狀況為例，如果我們想要整頓全球經濟，實現全世界都能生存的局面，那每個人都必須放棄既有的利益和舒適。但是我們現在並不想放棄這些並受苦，那未來就會受苦，而且一定會受更多苦。

N：如果你明天就封筆不畫畫了，你要做什麼？

M：我明天就停筆。我的意思是，「明天開始」我會告訴自己：我不需要畫畫也能存在。所以你會發現，畫畫是我目前的生存條件之一；我正在說服自己，並且讓內心接受這個概念。

N：接受你有一天會停筆的概念嗎？

M：對。這個概念很新。但停筆不會是因為我手抖。

N：那會是為什麼？

M：我不知道。也許是我再也無法從畫畫中得到樂趣，或是改變觀點，追求更大的樂趣。再說吧。

在想像力的稜鏡下，墨必斯以一則真實事件，訴說他生病的開端。《墨必斯雜想錄》（2001）。

N：那你會做什麼？你會開一間本能飲食法餐廳嗎？

M：啊！你想要把我逼到說不出話是吧？如果我停筆，那就真的為了生活自由一點。透過和其他人、和世界、和宇宙溝通交流展現我的創造力，如此而已！

關於創作

N：所以你會變成薩滿。繪畫現在依舊有樂趣嗎？

M：有時候吧，那很迫切。也很痛苦。比漫畫更糟的是，你很清楚凡事都不容易，你太知道每一種藝術表現都是一個難題的記憶，一個精心裱框的難題。而每一次，浮現的只是夢的殘留，就像沙灘上的痕跡。我發現用相對的方式對待漫畫、繪畫、音樂、藝術很有用，因為那不是最重要的。甚至不在人身上。重要的是，我們經歷了創作當下產生的情感，那一刻某個東西突然變得有意識、具體。

N：這就是我發表這些訪談的原因，我熱切地想要知道作品背後隱藏著什麼，以及把作者和作品是以什麼樣的情感連結在一起。

M：沒錯，完全就是這樣。而且注定會失敗！

N：至少我對你的思想和你的漫畫同樣感興趣。不過這些書的有趣之處，在於讓人想要了解作品背後的人的思想。

M：確實，我似乎設下了這類陷阱。

N：如果作品是以某人留下的蹤跡為出發點，不妨也趁接觸作品的時候更努力認識這個人。你的作品是每個人都能接觸到的。不過對我來說，認識你本人的重要性不下於認識你的作品。

M：確實。但是有些東西至少和我與我的作品同樣重要，那就是我創作當下的經歷，也就是在創作中所遇到的人事物，與未知人事物的相遇。

N：但是你沒辦法把這點傳達給我們，沒有任何人能夠接觸到這點。人與人之間產生的神祕變化，誰也說不上來。

M：確實，這只和當事人有關。這就是為何，無論作者創作了什麼、訪談品質有多好，這一切的訊息都是：表達自我，創造吧！表達你的反叛、讚賞、狂喜、愛慕、痛苦，表達自我吧！用自己的方式和手法，像是把小木條並列排放，在牆上釘滿釘子，隨你想要或能怎麼做都好。唯一不要做的，也是我完全不建議的，就是為了表達自我而殺人或造成痛苦。唯一可以接受的禁忌是自我剝削、讓自己受苦、自殺。

消失

N：但也許這個訊息的真相會被其創造物吞噬，進而達到終極形態嗎？如果讓自己沉浸在痕跡中，也許痕跡會變得更鮮明？

M：表面上也許吧。找到一條新的路，就是變成新的人，亦即消失。但消失並不是自我毀滅。自我消失是真正的目的，不是自我毀滅……總之，也許有一天我會真的消失，沒人知道我發生什麼事。大家會想：「啊，墨必斯真的死了嗎？那傢伙怎麼了？我沒看到他的屍體啊。」我小時候做過一個夢，很長一段時間在我的白日夢裡揮之不去：我看見自己在山裡偏僻的角落獨自死去。這個畫面讓我害怕了好一段時間，因為我無法理解這個怪念頭的來由。為什麼會想到死亡？為什麼要躲起來死？我從來沒忘記這個夢。只要討論到這類話題，像今天這樣，這個夢就會立刻浮現。也許有一天會出現一個詮釋，解釋這個想法。看看囉。我的目標是消失，完全脫離生命的輪迴。

N：但在消失之前，你必須走得越來越遠，越來越高，或是越來越低，絕對不要鬆懈，每一次都要變得更頂尖一些。

M：對，而且我為自己設定的目標就是要達到全然自由的境界，然後我才能全然放鬆。

N：是涅槃嗎？

M：涅槃和玩耍的孩子，擁有宇宙的力量。和世界玩耍的孩子，沒有慾望，沒有改變世界的慾望或需要，只有平靜以及和宇宙連結的潛意識，身處豐盛和幸福之中。我認為這就是人類的命運。我拒絕接受「受苦是人類命運」這種理論。難道人生非得是「流淚谷」嗎？才不！這太醜陋了，比納粹更下流。

N：這就是教條式宗教的基礎。

M：對，那我可不要！耶穌從來沒說過這種話。佛陀也從來沒說過這種話。這些宗教裡有人聲稱祂們這樣說，那是他們的事。我要說：人生就是奇蹟！是喜悅、遊戲、夢想！最好用無知不安的知覺這樣想，而不是反過來。因為，如果我們踏上這條解放之路，唯意志論的搖籃將會迎接我們的孩子，孩子會擁抱我們取得的所有積極事物。你怎麼能希望一個孩子到來，然後要他接納一個處處否認的體系？孩子只會帶著開放和接納的靈魂到來。

寶琳‧凡尚（以下簡稱 P），前夫姓吉哈

N：尚常常說自己像「沒有爸爸的孩子」，這話對嗎？
P：當然。他雖然有父親，但是我們在他四歲的時候就離婚了，再說，他父親也沒有「父愛」。所以在某種意義上，確實可以說尚是「沒有父親的孩子」。

N：你們離婚後，尚有與父親見面？
P：他很常和父親見面，因為我們都住在豐特奈蘇布瓦。他會去見外公外婆，但是他父親不會照顧他，因為他一副老子不在乎的脾氣，個性不穩定，不會待在家裡。

N：尚在戰爭期間住在您父母，也就是外公外婆家那時，你們已經離婚了嗎？
P：不是，早一點。戰爭期間，我和我兒子搬到羅亞爾河，那裡陷入大混戰，我們差點被德軍和義軍的飛機炸死。

N：你們為什麼要離開？
P：因為大家都說，德國人到巴黎了，他們在強暴婦女，砍斷小孩的手！所以我們搭朋友的車離開，但是沒有走得太遠，因為我們被逃亡車潮、士兵、堵塞的道路困住。真是太可怕了……幸好我成功逃過一劫，帶著孩子到夏托魯（Châteauroux）附近。然後戰況緩和下來，美國人來了。不過我們還是在那裡待了好幾個月才再

度回到豐特奈。我重新回到羅氏（Roche）的藥品實驗室的工作，暫時把尚安置在我爸媽家。戰爭正在慢慢結束。

N：尚說您是他改吃素的原因。
P：那是很久以後的事了。當時我在「清新生活」工作，因為我很喜歡認識新事物，便試著了解素食，然後慢慢地我自己變成素食者。我也讓孩子們認識素食。我總是會帶全麥麵包和糙米、蔬菜等回家。這些都是循序漸進的。我帶回去給他們的食物都很好，我也為他們解釋事情，建議他們讀一些書等等。過了一段時間，他們受到影響，停止吃肉，尚戒了菸，停掉所有有害的過度行為。不久之後，他在芒特拉若利那邊認識了那個教派。他開始練武術，珂洛婷做瑜珈和冥想。接著大概兩年後吧，他們搬到庇里牛斯山，然後是大溪地、美國，最後現在在巴黎。

N：您如何知道這些移居？遠距聯絡嗎？
P：無論他們到哪裡，我都會去找他們。我沒有參加團體的活動，但我知道團體的事。我和亞培－蓋里說過兩次話，總之我是反對社群生活的，我覺得很可疑。

N：他們加入團體的時候，您沒有勸阻他們嗎？

P：沒有，我不會插手他們的事情，我可不是那種對兒子的婚姻管閒事的「婆婆」！我知道一些事，但不嚴重，也就算了。

N：看到他們脫離團體，您開心嗎？
P：我算是鬆了一口氣。我不確定是否有在他們做出離開團體的決定中扮演什麼角色，不過他們總算發現那傢伙是鬼話連篇的騙子。

N：他們到哪裡，您都會過去？
P：我常去看兒子和孫子，照顧他們。所以我必然會認識所有人。

N：您也去了大溪地和美國嗎？
P：我去了大溪地，在那裡和他們待了兩個月。這是在他們搬到美國時發生的。我和孩子們留在大溪地，珂洛婷則到美國找公寓，然後我和孩子們到洛杉磯跟她會合。不過我只在美國待了三天。

N：對於尚在漫畫領域的成就，您有什麼想法嗎？
P：在我的記憶中，他一直都很喜歡畫畫。我會買漫畫週刊給他，尤其是《丁丁歷險記》。我從來沒有阻撓他，就連他十四歲打算輟學去畫畫的時候也是。我說：「既然你想畫畫，那你就畫吧。」但我不知道如何指引他，因為我不懂畫畫。然後是漫畫，當年大家談論漫畫的態度和現在不一樣，那時候其實我們沒什麼概念。尚的父親發現

尚不是外放的人，他比較內斂。

他輟學去畫畫的時候，跑來找我吵架：「你瘋了嗎？要讓他去學一技之長。現在怎麼辦？畫畫又不能當飯吃，他這輩子都要餓肚子啦！」

N：他是來扮演父親角色的嗎？
P：對，但有點遲了。他跑來給我搞出這種難看場面真是太不智了。我當然把他轟出去啦。

N：您密切注意尚的職業生涯嗎？
P：對。我很開心看著他進步。他很愛他的工作，而且他很努力，永遠不會停下來。

N：他小時候是什麼樣子？當時就已經是現在這樣平穩的個性嗎？
P：他從小就一點也不難帶，是溫和的小男孩，完全不是憤怒、會逃家、沉默寡言的小孩，個性很好。他的個性沒有變，即使長大後，他也從來沒交過損友之類的。

N：您還記得他帶回家的第一個女孩嗎？
P：記得，瑪麗－克洛蒂。我和尚討論這件事，提到結婚之類的問題。他跟我說：「我會事先和女生說好，我們之間就是交往玩玩，但不會結婚！」他決定要在二十八歲結婚。1967 年他和珂洛婷結婚的時候，是二十九歲！

N：這很像他的作風！他的性格方面像誰？像他父親還是像您？
P：他不太像我。我現在年紀大了，個性平靜多了，但我以前很神經質、暴躁、感情奔放，我是獅子座

的，看也知道！尚不是外放的人，他比較內斂。

N：為什麼尚會被送到教會寄宿學校？
P：他開始不喜歡上學。在他拿到學歷證明之前，我把他安置在伊西萊穆利諾（Issy-les-Moulieaux）的聖尼古拉學校。我把寄宿學校當作逼他讀書的最後手段。那時候，我孤身一人沒有任何人能幫我，連家人也沒有，我真的不知道該怎麼辦。送他去寄宿學校不是為了要擺脫他。他在那裡待了兩年，領了第一次聖餐，然後離開學校開始學畫畫。

N：來聊聊墨西哥的插曲：您為了結婚而到墨西哥，這可不是普通的事！
P：我結婚純粹是為了方便，為了能夠留在墨西哥，和愛情無關，我很清楚那個男人不是我的第二春。我是偶然認識他的，他讓我過去，以為我只會停留六個月，也就是護照允許的時間。在那裡，我們從來沒有一起生活過。但我呢，我不想離開了，幾乎是逼著他娶我，因為他向我保證過！他人非常好，但顯然我的暴躁個性讓他很害怕，墨西哥女人通常比較含蓄矜持。他的個性完全不適合我（或者是我不適合他！）不過尚來找我的那八個月，這位男士對我非常好。我住在一間公寓，這位男士則住在他母親家裡。結婚是墨西哥風格，像在

拉斯維加斯那樣，找個見證人，給他二十披索就搞定了，非常公事公辦！但是我有戶籍謄本，所以我也去了法國領事館，這表示我回到法國的時候，為了讓我的婚姻狀況合法，我必須提出離婚，這花了好些時間，因為他顯然不想付錢。

N：這個故事太浪漫了！
P：他本人確實很浪漫。我在巴黎認識他，那時他剛從赫爾辛基的泛美運動會回來。當時我們坐在咖啡廳露天座鄰桌，開始用一半法語一半西班牙語交談。他要了我的地址，說要寄卡片給我，後來他寄了兩張，然後我們開始通信，然後他要我去墨西哥找他，答應跟我結婚……這就是為何我一直搞不懂事情的後續：我一到墨西哥，他就告訴我他住在母親家，把我安頓在法國寄宿之家！他下班後，每天晚上都會來看我，停留半個小時，吻一下我的額頭，然後就離開了！一開始很好玩，但三個月後我受夠了，我搬出寄宿之家，找了一間公寓自己住，為了不要再受窮，幾個德國朋友幫我找到在有錢人家教法語的工作，有德國人也有墨西哥人。不會說西班牙語的我，竟然給他們上法語課！於是我認識許多不同社會階層的墨西哥人，從最富有的到最貧困的都有，也有藝術家、漫畫家。這些人尚都認識。

1989 年 9 月 19 日，巴黎

尚的父親跑來找我吵架：「要讓他去學一技之長。現在怎麼辦？」

亞歷山卓・尤杜洛斯基（以下簡稱Ａ）

A：尚是一個很複雜的主題……

N：就從一開始說起吧。

A：我應法國超級億萬富翁瑟杜（Michel Seydoux）的邀請，要拍攝《沙丘魔堡》。他塞給我一千一百萬元美金，在那個年代（1975）可是一筆大數目。我可以選擇想要的合作團隊。我需要有人負責場景、劇服、飛船……別忘了，當時還沒有《星際大戰》，也沒有《異形》，也沒有史匹柏等等。事實上，一切都是從《沙丘魔堡》計畫開始的。在好萊塢，這部片的版權便宜得像不要錢，沒人對大製作的科幻片有信心！然而，更久以前，某天我在加油站停下來，看到櫃檯上放著《藍莓上尉》系列。我一口氣看完了，倒不是因為故事，而是取景分鏡，有電影的感覺，我非常驚豔！然後我打聽吉哈還畫了什麼作品，有人告訴我，他以墨必斯的名字為某些科幻小說畫封面。我去找了這些小說，覺得封面精采極了。必須明白，這還不是《阿札克》時的墨必斯，那是在《狂嘯金屬》誕生之前的事，他正在釐清和德呂耶的合作關係，逐漸顯現出墨必斯的特色。我偶然在一個經紀人那裡遇見他，經紀人請他繪製電影海報，於是我說：「既然命運讓我們見面了，那你後天要不要和我一起去好萊塢籌備特效？」他一開始說必須想一想。於是我說：「我心中的人選是你和德呂耶其中一人，我比較想先聯絡你，我也不

清楚為什麼，但如果你不去，那就是德呂耶了！」這個時候，他對我說：「好，我立刻出發！」於是我們就上路了，一切就這樣展開。

N：當年我稍微看過你們工作。你可以詳細說明過程嗎？

A：我們飛快寫劇本。早上八點在「宇宙」咖啡廳見面，九點開始工作，晚上六點結束。我把尚移來移去，像包膜機一樣：他就是攝影機的眼睛。有時聽我敘述，他慢慢畫出來，有時我提一些想法時，他立刻就畫好，那是我有生以來第一次對藝術家感到讚嘆。倒不是對於他說的話（當時他抽菸、抽大麻、喝酒、吃肉，有一大堆情婦，他是享樂主義者，還不能控制自己），而是對於他將夢境化為畫面的能力。

N：他和你接觸後便謙虛了嗎？

A：他非常謙虛，自發地將他的藝術用來支持我。他常常聽我說話，想要從我身上學習另一種生活方式。必須指出墨必斯沒有父親這件事。這類男性成年後就會尋求一個父親般的人物（他的情況是追尋某種精神導師）。不過由於我非常欽佩尚的大腦和與生俱來的才華，看著他用非凡的速度畫畫，宇宙從他手中以驚人速度出現，墨必斯對我而言也不是尋常人物，是某種奇特的東西，因此我從來不想成為他的父親，也不想當他的大師、他的導師，或是其他任何身分。若說我是他的「大師」，那是因為他如此

希望，他有這個需要，而不是大家想像的那樣。我會把一些題材放在他伸手可及的範圍內，但假裝是不經意的，例如我會帶來一本書攤在桌上，或是我會隨口提起某些事。但我從來不想成為他的父親原型，我只想當他的兄弟。

N：你確實在很多事情上或者說喚醒了他，讓他察覺到這些在等待他的事物，塔羅牌、射箭、卡斯塔尼達、素食主義、空手道……

A：我扮演了啟示者的角色。

N：從某方面來說，尚透過你重新找回了他青春期經歷的墨西哥，因而決定他的命運。在你之前，他也認識了其他「父親」，在你之後亦然，但你無疑仍然是對他身為無父之子經歷中影響最深遠的人。

A：這就是危險之處，而且我希望以身示範，因為「父親們」有時會試圖控制他的創造力。當一個非藝術家、非創造者成為「大師」並且以為自己能夠創作藝術時，是荒唐又討人厭的事。這種「大師」就像尚的創造力吸血鬼！

N：就你而言，你的指點似乎很自然，你的操縱也很謹慎。

A：我對尚說：我不想讓你偏移，不想偏移創造的自然過程。那是他的道路，能夠幫助他建立這條路、補上其中的漏洞，我就滿足了。甚至我在製作《印加石》的時候，我總是進入他的精神，將故事引導到他的精神想去的地方，而不是我的

必須指出墨必斯沒有父親這件事。

精神想去的地方。我由衷敬佩這個不可思議的神祕男子，這種純真無邪就是他的天賦。

N：這表示你是出色的導師。也許他在團體中沒有遇到好導師？

A：我不敢這麼說。也確實，我會這麼說，尚似乎遇到一個真正的「精神導師」，試圖引導他走向對他的自我有益、但會損害他的藝術的方向。然而他的生活就是他的藝術。必須明白，藝術家是會融入作品的人，這是巨大的犧牲。另一方面，也別忘了墨必斯做的是工業藝術。漫畫並不是純藝術，就算沒有被瞧不起，也是被誤解的藝術。例如，我正在等待墨必斯在龐畢度中心的大型展覽，龐畢度完整展出墨必斯作品，將是莫大的認可——漫畫不再是邊緣藝術！看到一個天才被漫畫詛咒著實令人痛心，因為他被詛咒了，漫畫是他無法逃離的詛咒，因為這是他的生存之道。

N：你給了他這麼多，那你得到什麼做為回報？

A：我得到的是與一個純粹的創作者接觸，讓我獲益良多。與純粹的創作者的默契，帶來的不是智性上的感受，而是行動上的感受：看到一個人順從自己的內心，消除對自己的所有批評。墨必斯做的一切都是為了讓自己開心，他用藝術感生活，這是我從中學到的第一課。大膽、不服從要求，釋放想像中的事物。你知道，我和墨必斯一起工作的時候，我是不寫腳本的，我會用說的，然後他就開始做。但是在我訴說的劇情中，有尚的傾聽，是積極的傾聽。因此，完成品既不屬於任何人，又同時屬於我們兩人。是我向他提議做《印加石》，我花了整整一年的時間誘惑他，他製作了試刊章，六個月後，他就開始動手了。整部作品都是事先構思好的：標題、封面形式、元素的象徵意義。整體是我在作夢時浮現的構思，以及八年的製作時間。可真長，對吧？此外，我從尚身上學到人性面的事物：我第一次看見一個人決定要改變。他並不符合他的社會形象，他帶著一股天真，或是純潔，或是簡單坦率的氣質，從一個冒險到另一個冒險。我學會讚美和欣賞他孩子氣的一面，我也欣賞他想要活到一百五十歲。不管生活是什麼樣子，他都熱愛生命。我從他身上學到愛的能力，對生命的熱情。我不知道他是否熱愛畫畫，但圖畫喜歡從他手中躍然紙上。我也了解到：作品的存在先於藝術家，作品選擇透過哪個藝術家表現出來，依我所見，這就像靈魂選擇要以哪一具軀殼呈現。所有出自墨必斯筆下的圖畫都令人欣喜，以宗教意義而言，這些是在狂喜的狀態下繪製的！這類帶有宗教幻象、處於狂喜狀態的畫，我只在尚筆下看見。和他在一起，我了解到作品也可以處於恍惚的狂喜狀態。

N：關於年輕的約翰・迪佛故事，你沒想過讓尚擔任漫畫家嗎？

A：努瑪，看看我，我看起來不想和他做這個故事嗎？我當然問過他！但是他沒有時間，對故事沒有感覺。他告訴你的是他希望的版本，但我的版本才是正確的！

N：談談「瑪麗計畫」吧。

A：像史柯西斯（Martin Scorsese《基督最後的誘惑》（La Dernière Tentation du Christ）這類挑釁不會產生任何效果，因為它不會改變大眾的心態。如果我們進入一個神話——基督教對我來說是神話，帶著相當於中世紀或文藝復興時期的藝術家的神話視角，以不否認任何事的態度敘述故事，就能激起最後的結果，這個時候才可能改變社會的心態。例如，現在表現天使的方式早就過時了。你可以想像人類經歷過原子彈之後的天使會是什麼樣子嗎？天使比原子彈更強大，結果我們到現在還是以一顆小頭和翅膀來呈現天使！這種觀點如此強烈，超越所有的科幻創作。

N：你們打算呈現這個天使嗎？

A：那必須要尚畫得出來！這就沒有《印加石》每天要畫一頁的問題了，四天畫一頁一定可以的……

N：最後一個問題：你覺得大衛・林區的《沙丘魔堡》怎麼樣？

A：只能用七個字來形容：可憐的大衛・林區！這是慘痛的失敗，一切都搞錯了。我們的計畫中，某些東西被用在《星際大戰》裡，《異形》也從《沙丘魔堡》受到許多影響，因為是我把吉格爾、佛斯、歐班農、墨必斯帶進電影圈的……所以這確實是很棒的計畫，它沒有存在過卻對社會發生影響力，這樣也不錯！《印加石》代表我沒能在《沙丘魔堡》實現的一切。有些電影段落全部是我創造的，他們就在《印加石》裡。

1989 年 8 月 10 日，巴黎

GIR
吉爾

1975

N：《藍莓上尉》是如何誕生的？

M：那是緊接在幫阿歇特畫插圖之後的事。我受夠了，即使阿歇特對我施壓，我還是想畫漫畫。當年在法國只有一個有趣的漫畫刊物，那就是《領航員》，充滿活力文明，雖然由盧森堡電臺（Radio Luxembourg）發行有點可疑。和戈西尼共同主導雜誌的查理耶想要做西部漫畫，他對作品已經有明確的想法，不過他要我幫主角取名字。他提議的名字聽起來都不錯，但是我想要聽起來溫柔一點的名字，搭配這個躁動又不修邊幅的傢伙。會想到「藍莓」，是因為我桌上翻開的《國家地理雜誌》中有這樣一個署名。這正是我想要的，而且查理耶也喜歡。為了畫主角，我拿尚－保羅·貝爾蒙多（Jean-Paul Belmondo）當模特兒，當年他對我這年紀的人來說是象徵性人物。

N：但是你幾乎有一半的分格都畫得不像他！

M：沒錯。我只有幾張畫質不好的舊照片能參考。後來我漸漸受夠了，放棄畫得像貝爾蒙多啦。

貝爾蒙多的臉影響了《納瓦荷要塞》（1963）中後來的藍莓上尉。

N：整體而言，是你自己找的資料嗎？

M：對。我有一大堆關於西部、美國和印地安人等等的資料。我很少會對照文獻作畫，參考工作主要是閱讀、觀察、常常翻看我的收藏。但我也不是歷史重現狂。我不是純西部人，自己編造了很多部分。

N：為什麼你持續畫《藍莓上尉》這麼久？

M：首先是為了錢，必須老實說，錢還是很重要的。而且這部作品是真正的「通俗」漫畫，是我很喜愛但是越來越少見的風格。即使有其限制，但這類故事讀起來和畫起來都很享受。這部作品開始動起來的時候，變得非常酷！

N：吉爾的風格是很精雕細琢的軟筆畫，墨必斯的風格則偏向沾水筆。不過你會在《藍莓上尉》的軟筆中加入沾水筆的使用。

M：首先，這是繼承吉傑的風格，是靈活、飽滿、有意義的軟筆畫。不過我也使用沾水筆修飾，繪製明暗，賦予畫面立體感。

N：脫離吉傑的影響後，你就以使用陰影線著稱。

M：那是為了強調臉部，雕琢背景的起伏。

N：你後來還加入點的使用。這是繼承自墨必斯嗎？

M：也許吧。點描法搭配陰影線，同時使用兩者確實是墨必斯的技法代表。不過此處的點只是虛線或淡淡的線條，幾乎稱不上是陰影線。

以上摘錄自《墨必斯先生與吉爾博士》，努瑪·薩篤爾著，Albin Michel 出版，1976 年，巴黎。

N：可以說吉爾和墨必斯在他們的職業生涯中互相影響，交流各自的發現（兩人的共同點：拼字錯誤）。你和查理耶的合作進行得如何？

M：很順利。當然我的想法未必總是和他一樣，有時候我會覺得綁手綁腳。不過他讓我們之間的氣氛很好，後來，我從他那裡得到非常大的自由，讓我敢於插手劇本，或是做些改變。一般來說，查理耶給我設定好的劇本，我會如實執行，除非我加入自己的元素。

N：從一開始就是這樣嗎？

M：有很長一段時間我都是服從他的指示在工作。後來在《失蹤德國人的金礦》（*La Mine de l'Allemand perdu*）時改變了，這是我們首次一起打造劇本，也就是說，我大幅轉變了主題，而且提供想法。從那之後，我們就以較密切的方式合作故事。

N：以什麼樣的方式？

M：我提供想法，改變部分概念。我從來沒獨力創作《藍莓上尉》的劇本，除了《天使面孔》其中十頁左右，因為查理耶當時人在美國，但故事一定要有進度。而且他並沒有不高興，他是專業人士，他認為我為漫畫盡一份心力很正常，只要我不亂來就好。《奇瓦瓦之珠》是唯一一次我不同意故事的初始概念，並且更動劇本。當時我們才剛在「乾杯盧克納」（Prosit Luckner）那一集為了寶藏到處跑，現在又要上路尋找另一個寶藏，我認為與其去找新的寶藏，不如讓某人試圖偷走角色已經擁有的寶藏。有點像勞勃·阿德力區（Robert Aldrich）的《龍虎干戈》（*Vera Cruz*, 1954），至少有裝滿黃金的蓬馬車的點子。

N：查理耶讓我驚訝的是他的生產力和他對自己創造的世界的深刻掌握。

M：啊！查理耶就是這樣的人，他會建構生平，精心重現藍莓上尉的整個世界，他的過去、未來，規劃他的生活方式，按照他的意思主導角色，他就像上帝！

N：我發現《藍莓上尉》是相當反軍國主義的漫畫。你認為是因為你的緣故嗎？

M：確實多少有點反軍國主義。不過這也和查理耶有關，他想要和《譚奇與拉維杜》（*Tanguy et Laverdure*）做出對比。我們在漫畫中表達的不滿很奇特，很不明確，就像查理耶的一貫作風。說到底，我們並不知道藍莓為什麼會從軍，查理耶的解釋也沒有說服力，他說「這小子身上有些不尋常之處！」或許這就是查理耶實際的一面：當年很容易就能想像一個男生，甚至是像藍莓這樣的人，留在軍隊裡，等著被踢出去才離開。這就是我們在約翰·福特（John Ford）的電影裡看到的，角色無法主宰自己的命運。

N：我覺得藍莓上尉在這方面是典型的反英雄：被擺布、迷途、倒楣、被動⋯⋯

M：確實如此。然而在《天使面孔》中有點改變：藍莓顯得比往常主動，運氣也比較好。有個人曾經在好幾年間被我當成父親般的角色，他玩撲克牌，是職業撲克玩家。他在家裡舉辦的比賽有時候會長達三十六個小時！有人跟我提到撲克牌的時候，我都會不屑地微笑，因為我知道真的撲克是怎麼回事。最好不要得意地跑來告訴我：「我打了至少四個小時的牌局」，我會笑出來！有時候，我

查理耶就是這樣的人，他會建構生平，規劃出角色的生活方式⋯⋯就像上帝！

和梅濟耶爾與其他朋友會玩一整晚撲克。我很高興能像那個人。只不過我們呢，連續打十六個小時，就已經臉色發白、筋疲力盡，而且抽菸喝酒到不支倒地，到最後我們亂玩一通，還作弊呢！

N：職業玩家絕對不作弊嗎？

M：絕對不會。而且職業玩家堪稱最困難的工作之一。我很喜歡性格的年長角色，那種角色可說是介於諷刺漫畫和寫實風格之間。我就是為此創作了乾杯盧克納。再看看麥克魯，完全就是那樣。雖然他有點像老派西部跟班的原型，是喬治·加比·海斯（George Gabby Hayes）風格，這個演員拍了數百部電影，尤其是和約翰·韋恩（John Wayne）。他應該要是白髮，他有張老人臉，我覺得他屬於加比·海斯（Gabby Hayes）、華德·白利南（Waltern Brennen）等人傳統的一部分。然而當時的上色師波培（Poppé）卻讓他變成紅髮男。當下我很不高興。但其實這是非常幸運的點子，讓角色顯得更瘋癲怪異。他一頭紅髮反而證明也許他沒有外表那麼老！我記得《老放貸人的黃金》（L'Or du vieux Lender），這是吉傑和戈西尼的《傑瑞·史賓》系列中精采的一集，故事中解釋，在西部的生活條件下，男人很快就會變成老頭的模樣。這就是麥克魯長得一副老臉的原因，讓他更有趣了。波培無意中讓這個角色跳脫慣例。

N：《銀星勳章的男人》（L'Homme à l'étoile d'argent）的劇本令人想到 M.H. 麥克坎培（M. H. Campbell）的故事，1959 年由霍華·霍克斯（Howard Hawks）拍成電影，片名是《赤膽屠龍》（Rio Bravo），幾年後由同一位導演重拍，片名是《龍虎盟》（El Dorado）。故事裡該有的元素都到齊了：受威脅的小鎮、由老酒鬼和沒經驗的小鬼協助的孤僻警長、幫派想要釋放的兇猛囚犯、英勇的女孩……一樣不缺，甚至連特定場景，像是由兩名助手分別看守的小鎮入口，讓來訪者卸下武器。可以說是抄襲嗎？

M：我不懂查理耶為什麼要這樣做。我和他提過這件事，但是他似乎不太有意識。他不是電影迷，大概是看過這部電影之後，留下一些記憶，但完全忘記有這部電影的存在。這種事情偶爾會發生，也不能說他抄襲。尤其是《赤膽屠龍》的主題非常強烈，看過就不可能忘記，就算忘記了電影。藍莓上尉讓兩名下屬分別看守小鎮入口、沒收人們槍枝的時候，我開始浮現疑問，這讓我很為難。於是我畫了約翰·韋恩和迪恩·馬丁（Dean Martin）騎馬經過的諷刺畫，麥克魯要他們放下武器。不過很可惜，我完全搞砸這個機會，因為根本認不出是他們！在《黃頭將軍》（Général Téte Jaune）裡，有幾幕的敘事和《小巨人》（Little Big Man）中的事件類似（此處指的畫面是第 29 頁的第 6 格）。然而，這部亞瑟·潘（Arthur Penn）的電影是在我們的漫畫之後才上映的。我們以相當真實的方式呈現印地安人營地的大屠殺以引起人們對軍方的不滿，這是為了讓藍莓上尉的行為合理化，因為他也反對屠殺。不過這類場景在漫畫和電影中相當少見。在非印地安訴求的情況，其實是客觀的方式下呈現印地安人的觀點，很有意思也很特別——在查理耶身上看到這一點也很奇妙。

N：在《失蹤德國人的金礦》和《黃金子彈的幽靈》（ *Le Spectre aux balles d'or* ），你開始和查理耶一起創作劇本，帶來精采的故事，比之前的故事自由多了。

M：如果仔細閱讀《失蹤德國人的金礦》，就會發現故事走向是從第 6 頁開始轉變。開頭就像查理耶一貫的作風，從一輛馬車開始。但是我對乾杯盧克納（抱歉，是馮·盧克納！）這個角色的心理狀態和我塑造他的方式很有興趣。這個角色有我喜歡的一切特質：五十多歲、很鮮明、有個性等等。而且他也比較容易畫，可以像麥克魯那樣，介於寫實和諷刺畫之間。乾杯盧克納的外表和道德上的模稜兩可令我著迷。我總是想讓我筆下的混蛋討人喜歡。有時候確實需要帥氣的混蛋，坦率的惡人之類的，例如「鋼指」（Steelfingers），但是我就喜歡乾杯盧克納一副和藹的小老頭樣，有時候又很邪惡……我去見了查理耶，告訴他我想要畫的故事和原本的很不一樣。於是他巧妙地改編讓情節繼續發展，而我也沒有再更動他的新劇本。從追著乾杯盧克納的農夫在離開時信誓旦旦說要復仇並永遠消失後（第 6 頁），我們就讓故事轉向金礦。從那裡開始，劇情往另一個方向發展，查理耶以他習慣的技巧，從真實事件取得靈感，也就是失蹤的德國人，並與我的點子連結。而我的點子是我童年讀的第一本書：真姆斯·奧立佛·柯伍德（James Oliver Curwood）的《黃金獵人》（ *The Gold Hunters* ），我完全照抄這本書。這本書非常精采，柯伍德的其他著作也是。我毫不猶豫地換成這個故事，腦海浮現的老人就和我當年讀《黃金獵人》時看見的一模一樣！小時候我讀書時總會看見書中的人物，但也沒那麼小，畢竟我很晚才開始看書，大概十二、三歲吧。

N：你從柯伍德那裡得到哪些點子？

M：幽靈的角色和柯伍德筆下的一模一樣，他射擊的也是黃金子彈。

N：你知道從第一個故事《納瓦荷要塞》開始，就暗示了失蹤德國人的金礦（第48 頁）嗎？

M：你沒開玩笑吧？！太棒了！多美妙啊！能夠在不知不覺中讓故事扣在一起，我真是太幸福啦！

N：《天使面孔》真的一度構思碰壁嗎？

M：對。1972 到 1973 年開始進行，1974 年一整年停擺，1975 年做了一部分。但是我不認為這部作品帶有一度難產的痕跡，裡面有很精采的片段，還有我作畫時很陶醉的頁面。《法外之徒》確實很弱，不過到了《天使面孔》就恢復一些。但是用吉爾的方式真的好困難！墨必斯畫畫從來沒有遇到這麼多難題。要成為吉爾，就必須進入無所不能的狀態，徹底待命，而且心態要保持完全單純，那需要很大的能量。藍莓在《天使面孔》中發現自己陷入糾結難纏的境地，但我就是想表現出他是受到眷顧的。首先，這是他應得的，因為他做出反應，沒有任由自己被逆境打敗，他變得出乎意料地主動，同時依舊對自己缺乏信心、身

印地安酋長。個人研究
（日期不詳）。

心都疲憊不堪，甚至被某個男人從背後開了一槍（第 27 頁）。他遇到的女人、
小孩、老人都來幫助他。

N：女人永遠會幫他。

M：對，在《天使面孔》事情就是這樣，而且不用解釋。我負責劇本的那十頁，
劇情是這樣的：他遇到麻煩時總會有人出手相助！而這會鼓舞他的士氣，他甚
至還會開玩笑讓氣氛變輕鬆：「我又吃了您的藍莓豆腐啦……約翰·瓊斯先……
女士……」（第 23 頁，第三行）。查理耶想得更誇張，他想要讓藍莓到一個另
女人那裡避難，而她卻要藍莓回到同一個女人身邊，最後以一個謎團結束，可
以當作這個系列的最後結局。藍莓像馬布斯博士（Dr Mabuse）那樣神祕地消失
無蹤。想要的話，可以重新運用，不想要的話，也可以不用。一切都有可能！但
目前我還有其他事要做，查理耶也是，我們先讓漫畫休息一下。

1988

N：十五年前，我們的話題停在《天使面孔》，為該系列的結束留下伏筆。在那之後，又出版了五本新單行本，還有一本正在準備中。是否可以把這些作品視為《奇瓦瓦之珠》開啟第四部的一部分？

M：當然可以，這是同一部，藍莓變得虛弱然後恢復。這一部你可能會覺得太誇張，會有十一本單行本！但我們就是需要這麼多篇幅開展故事。這是真正的生命階段。此外，在《路途盡頭》中，我們能回溯到更早之前的故事，可以在《黃頭將軍》中找到整個故事的起源！至於下一本《亞利桑那的愛》（*Arizona Love*），仍會延續這一部故事，因為這是關於藍莓和奇瓦瓦之珠的起落。

N：不過總之，可以說隨著《路途盡頭》，這一部也真正完結了。藍莓的麻煩結束了，身體恢復，找回他的錢，前途一片光明。

M：對，但是接下來又有其他麻煩在等著他。

N：這部至少有十本單行本的連載作品，原本就預計會這麼長嗎？

M：當時沒有任何計劃。我想尚－米歇爾只是順著已經編織好的故事線繼續下去。總之，現在已經定案了，不會再有新的故事，至少不會有超過兩本單行本。

N：這系列離開《領航員》週刊後，曾經在《斯皮魯》週刊中短暫刊登過，但是幾乎不再刊登連載了。

M：這是為週刊連載設計的系列作品的難題。每週刊登一次時，我會依照出刊時間構思頁面，必須快速作業，我也很喜歡這樣。

吉爾眼中的吉哈和查理耶的幽默肖像（約 1970）。

初次見面　尚－米歇爾·查理耶

我和尚·吉哈第一次見面，可以追溯到《領航員》剛創刊的時候。他來向我提案一部西部漫畫，請他幫他寫腳本。我對西部作品沒有太大喜好，而且他的圖畫風格和吉傑太像了，讓我覺得很尷尬。我不想直說這種事情讓他受傷，於是就說了場面話：「您知道，我對西部故事沒有太多想法。也許之後吧？未來有機會我們再討論。」很久以後，在 1963 年的一趟美國之行中，我突然想嘗試西部作品。於是我自然和西部漫畫的專家吉傑提起這件事。他回答我，這個計畫不太吸引他，不過提到尚·吉哈是可行的漫畫家人選。然後我想起我們第一次「失敗」的見面，以及他當時給我看的畫作是多麼出色。我立刻打電話給尚，他來找我，藍莓上尉就這樣誕生了——以西部意義上的反英雄形象油然而生，對我、對我們而言都覺得再適合不過。電影讓我們習慣了這些廢物、善良的失敗者會在無意中經歷英雄般的冒險。但是在漫畫裡不一樣，這類角色還不存在，只有一些見義勇為的人，毫無例外的是「離鄉背井的獨行俠」，甩著科特手槍捍衛秩序、孤兒寡母和美國和平……我不想再畫這類老掉牙的角色，我想起在美國聽說過的這類人，軍隊把這些橫衝直撞的「差勁士兵」派到鳥不生蛋的偏遠西部，官方說法是「去打印地安人」，其實暗中期待這些士兵被殺死，不要活著回來。

1989 年 1 月

N：你們是在《領航員》改成月刊時離開的嗎？

M：這大概只是巧合。剛好對應到尚－米歇爾和達高出版社因為公司可疑的版權問題終止合作。在《斯皮魯》週刊曇花一現而沒有後續的原因也很單純：出版社只對隨後能出版單行本的系列作品有興趣。只要《藍莓上尉》和做的出版社沒有自己的期刊，連載就會是個問題。但是一次只想簽約一本單行本，因為我想保有自由；我永遠不會知道未來是否還想再畫一本《藍莓上尉》。

N：我注意到《路途盡頭》放了上色師的名字。

M：這是一大進步。以前我們沒想到這一點，純粹忽略了。

依我淺見，波培負責上色到《失落的騎兵》為止，然後吉爾接手直到《失蹤德國人的金礦》，艾芙琳（Evelyne Tran-Lé）原本要負責接下來的兩本，也許還有一部分《身價五十萬美元的男人》（*L'Homme qui valait 500 000 $*），除非吉爾接下全部的上色工作，然後還要自己為《天使面孔》之前的另外兩本漫畫上色。

N：珍內特·蓋兒（Janet Gale）是柯林·威爾森的妻子。這讓我想到同時進行的《少年藍莓》。你在其中是否扮演某種角色？

M：完全沒有。這是很棒的系列，讓藍莓可以繼續存在，但我沒有參與其中。柯林願意的話，我有可以參考的角色範本。我提醒過他：絕對不要覺得自己有必須遵循什麼，要自由創作，現在這是他的系列了。我們從來沒有合作過，不過我向查理耶推薦柯林的時候，就已經注意到他的能力。他受到《藍莓上尉》的影響，就像我受到《傑瑞·史賓》的影響。當時他沒畫過西部漫畫，而是畫科幻作品。當時已經可以看出他風格切換自如的能力。

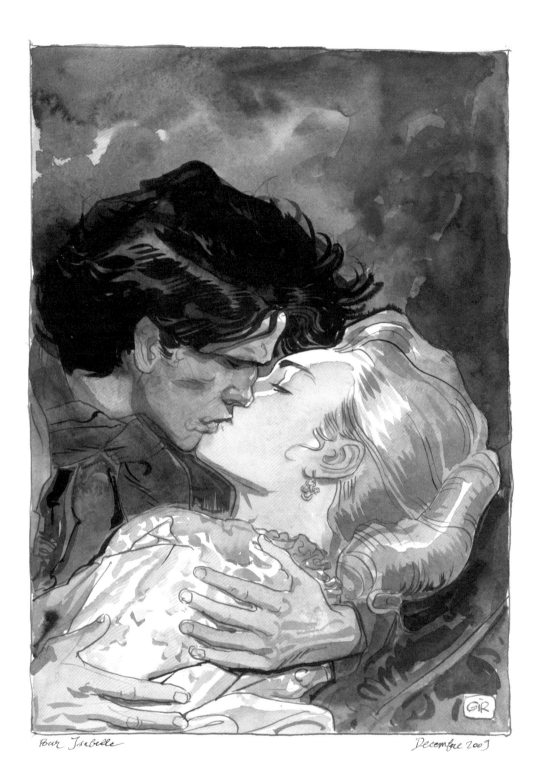

Pour Isabelle

Decembre 2009

在這幅送給伊莎貝的圖畫〈I
Love you〉（2009 年）中，藍
莓終於可以擁吻他的愛人，奇
瓦瓦之珠。

N：你能收到這系列的版稅嗎？

M：我有金額微不足道的「發明人權利」。

N：在《藍莓上尉》的劇本中，你參與更多了嗎？

M：對。在《亞利桑那的愛》中，在尚－米歇爾的同意下（他的工作量太大，這對他來說正好），我按照自己的喜好重新編排腳本。我們正在開始一種新型態的合作，因為我認為《路途盡頭》真的是一條路的盡頭，這系列原本可以就此結束。

N：為什麼繼續下去？為了錢嗎？

M：不單是為了錢。還有來自出版社的持續壓力。我發現自己很喜歡畫《藍莓上尉》，即使常常讓我很痛苦。但是我不想只做到這樣。我希望《藍莓上尉》從今以後顯得與眾不同，而且每次都要以不同形式出現。我對《亞利桑那的愛》的計畫是製作一百頁，而且直接上色。

題外話。之前的對談是在 1988 年 10 月，當時查理耶還活著。後來，1989 年 7 月一個悲傷的夜晚，這名腳本作家前往永恆平原加入了幽靈部落。他離開人世一個月後，我在巴黎再次與尚見面，重新討論了這一切，他在製作《亞利桑那的愛》方面的進度很順利（最後在法國繪製）。

N：你的直接上色一百頁單行本的計畫進行得如何？

M：只會有六十頁。從這個角度來看，出版社還是很狹隘，現在還太早了。有朝一日我可能會做一本兩百頁的《藍莓上尉》。也許我永遠不會做，這個工程太浩大，會永遠停留在夢想的階段。我也放棄直接上色的想法，我太害怕了！這是全新的東西，目前的製作只允許我在必要的範圍天馬行空，而我不確定這會是《藍莓上尉》。這又是另一個夢了……

N：查理耶過世的時候，劇本進度到哪裡？

M：我有二十頁完整的腳本，剩下的都是筆記形式，甚至未完成的想法。我不太同意接下來的故事發展，一切都還不確定。有些初階想法可以再提升、修改。例如查理耶的版本中，奇瓦瓦之珠帶著藍莓的錢離開，從此再也沒有她的身影；在我的版本裡，她回來了，藍莓偷走她的錢。我不希望藍莓變成失敗者，最後發現自己因為一個壞女人而破產。我有興趣的是展現「有錢的英雄」這種非常現代的概念。通常英雄的收入來源不明確，從來沒有錢的煩惱，從來沒有吃住的問題。即使在《藍莓上尉》中，我們也從來沒看過他怎麼賺錢的。如果在故事裡，假設他突然有兩百五十美元閒錢，這一定很有趣。如果看到他花兩百五十美元買一匹馬，讀者一定會想：「他只剩下三十美元，現在該怎麼辦？」我們打造出非常吸引人的故事，讓這類細節成為推動故事的元素。冒險漫畫可以從新的難題中找到出很多新的題材，像是財務、感情、性愛、家庭等難題、日

常生活、政治背景、個人計畫、夢想、死亡等等，這些都可以交織成引人入勝的情節。然而，漫畫仍是老舊的形式，我們為局限在一、兩個簡單元素的故事創造原型。我對於這個問題想了很多。我要去探索，這真是太棒了，我現在對《藍莓上尉》感到欣喜若狂，從來沒有這麼開心！很感謝尚－米歇爾這麼多年來帶我走到這個關鍵的時刻，他讓《藍莓上尉》真正起飛，帶著精采無比的背景、充滿深度的冒險，還有連載的例行公事，讓我能夠慢慢發展增添所有這些架構！直覺告訴我，所有這些發展都會催生出能讓我在其中悠遊的發現、軼事、主題。我有好多好多故事，不知道該怎麼畫才好！更何況，藍莓的命運與我完全連結在一起，此刻發生在我身上的事件，我都會看到它們以偽裝過的方式發生在角色身上。

N：你打算保持規律的節奏嗎？
M：我不知道。《藍莓上尉》現在變成我沒有預料到的新挑戰，我沒想過會這麼困難，太驚人了，我的腦袋都要爆掉啦！

N：「父親」身亡，是你的自由的開端……
M：確實，但注意，我完全沒有任何輕鬆的感覺。我沒有想著：好啦，尚－米歇爾走了，現在我終於可以亂搞啦……一點也不，我很高興能夠畫他的腳本。他的故事品質非常出色，總是讓我驚豔，就和讀者翻開單行本時的驚喜感受一模一樣。我不需要問讀者的感受，因為我就是故事的第一個讀者！當我必須把故事畫出來的時候，我常常心想：「啊！可惡，他讓他這樣做了，真有意思。」我心想，現在的我是否也能讓自己感到驚喜。

N：可以確定的是，從今以後的藍莓一定會越來越像你。
M：那當然。你看，我自己的生活就是我唯一擁有的意外來源。我不知道其他人怎麼樣，但是就我而言，意想不到的事情會發生在我身上，而且期待的事情永遠不會發生。既然如此，就把自己當成主要的靈感來源吧。當我說「自己」的時候，包括我的親朋好友等等，也包括世界上的大型政治事件。最理想的就是連結個人經歷與集體經歷，形成一個完整的循環。

題外話結束。

N：有個奇特的現象：身為有雙重身分的作者，有兩種不同風格和兩個不同的筆名，一邊是藍莓，一邊是迪佛，每次你的主角都會在另一個漫畫家筆下擁有獨立的存在。
M：對，這點很有趣，而且更有趣的是，每次都是角色的年輕時期！

N：而且巧的是，每次你的系列作品都有一位腳本作家。
M：但是就我的了解，尤杜洛斯基一定會心想：「如果有少年藍莓的那為什麼沒有少年迪佛？」認真一點地說，尤杜洛斯基在他所謂的「生命樹」（這是在心

理治療中進行的）上花了很多工夫，也就是在童年時期中尋找成年後的失常和痛苦的原因，他一定很想知道為什麼迪佛讓自己陷入這樣的處境。於是他在迪佛的年輕歲月中顯示是什麼造成角色成年後的行為。這和尚－米歇爾寫《少年藍莓》的方法不同，《少年藍莓》只是平行系列。其實那不是真正的少年藍莓，真正的少年藍莓出現在第一本單行本，可以看到南北戰爭前夕的藍莓和他的父親、種植園、被摧毀的房屋等等。那裡有一個元素，原本可以巧妙地運用來解釋為什麼後來的藍莓變那樣，但是尚－米歇爾選擇寫另一個時間線的系列。尤杜洛斯基沒有做一個憤世嫉俗的計畫，而是實際上在約翰·迪佛的過去中尋找後來發生一切的關鍵。

N：而且他從來沒想過找你畫。
M：沒有。尤杜洛斯基是在認識楊杰托夫的時候冒出這個想法，並向他提議。然後他對我說：「嘿，我做了少年迪佛，這裡是幾張原稿。」我覺得畫得很棒，就說好。

請參照尤杜洛斯基版本的說法，兩者明顯有出入。

N：為什麼你不繼續畫《少年藍莓》？
M：這個系列是為《口袋領航員》（*Pocket Pilote*）構思的，在這個脈絡下是好點子。《口袋領航員》停刊後，還有以單行本型式繼續連載的可能性，我推薦尚－米歇爾另外聘請一名漫畫家，就是柯林·威爾森。

N：那《彎刀吉姆》（*L'Jim Cutlass*）的進度如何？
M：進行中。克里斯提安·羅西（Christian Rossi）的重繪版正在進行中。真是太棒了！

N：你也完全不會干涉嗎？
M：克里斯提安在重繪作品的第一本單行本碰上無法避免的困難時，我才會介入。在劇本部分我們也進行了更精確的調整。

N：這個系列也是以《藍莓上尉》的命運為中心的另一個變體，對吧？
M：有一點。這原本也可以是《藍莓上尉》的另一個平行故事。不過克里斯提安徹底重新構思《彎刀吉姆》，變成《來自紐奧良的男人》（*L'Homme de La Nouvelle-Orléans*）。總之和藍莓截然不同。

N：這是不是有點像坐享其成，對《藍莓上尉》和《少年迪佛》都是？
M：是也不是。坐享其成是不勞而獲。但是對《藍莓上尉》和《彎刀》而言，尚－米歇爾都挖空心思。劇本要寫才會有啊！如果你這樣解讀，那不管任何系列，從第二集開始都算是坐享其成了。再說，如果用這個比喻，坐享其成又有什麼不好？難道要讓這麼美妙的黃金礦脈在地球深處沉睡嗎？所以，有何不可呢？

N：但是有些續作很垃圾。

M：當然，但是要怎麼區分佳作和垃圾？《藍莓上尉》從來就不是完結封閉的作品。因此無論作品如何擴展，往前推或是往後延伸，或是生出支線，都回到同一個問題，不會損及原作。我們不能對續集做整體評論，而是必須了解每一個續作的詳細經過。打從一開始，《藍莓上尉》就有一些元素是有討論空間的。那是系列作，有角色，有慣例，沒有人可以指責我們是在濫用這些元素。我開始做《藍莓上尉》時，當然是為了畫漫畫，但是從來沒有想要脫離商業面，我想要有報酬，而且報酬要好，因為我為這份工作投入所有我的專業技能。我會要求新手可以得到最好的待遇，一聽說要出版單行本，我就開心地答應，然後每一季都注意我的版稅是否入帳。我不會說：喔，錢啊，你知道的……當然不會。想得美！我想要尊重，還有錢！

N：好吧。那《藍莓上尉》電影或電視影集的計畫，也是畫大餅嗎？

M：不是，正在進行中。要拍出像這樣的電影，至少需要二十年！一開始我以為可以在法國拍攝，找些適合西部片的景色，而且不找專業導演，而是讓漫畫家執導，劇本交給腳本作家，讓電影成為真正的漫畫產品。我們會在電影院販售單行本，這將成為大事件：首度看到漫畫作者將筆下人物搬上大銀幕。我完全可以想像這個計畫。顯然我應該要像畢拉最近那樣，找一群技術顧問，但可不是誰都行：我會請來約翰·福特或塞吉歐·李昂尼（Sergio Leone），而且事先就找好！不過會註明「電影：尚·吉爾」。我們會在孚日山脈或阿爾卑斯山，在看起來像洛磯山脈、有峽谷的地方拍攝……我們原本應該要像恩里科（Robert Enrico）拍攝《Les Grandes Gueules》的手法，做一部真正的西部片……想當然沒有成功。我們想在義大利、西班牙、美國拍攝，但我們完全不參與電影。雖然如此，尚−米歇爾還是重整了這個計畫，把它放在另一個軌道上。最近聽說這部片會以美法合作的形式在美國拍攝，會是美國片。不過我還是認為自己的想法最好。雖然我會猶豫是否拍攝作者電影（film d'auteur），不過我會立刻同意拍一部《藍莓上尉》的電影。

N：沒有拍電視影集的計畫嗎？

M：同時拍攝電影和電視影集的討論很多，幾年前，Technisonor 電視公司還買下這個計畫。

N：但是如果你們找美國人，就會再度陷入《沙丘魔堡》或《內在轉移》地獄般的恐怖過程。

M：我知道那會很可怕。美國的體系會讓我們粉身碎骨。除非我們能夠從西部電影的黃金時期，也就是 1950 年代成就美國電影的夢想與力量中獲得支撐，否則《藍莓上尉》會變成速食電影。如今所有這些架構已經不復存在，打造一部西部電影需要驚人的資金，成功與否也不確定。不過這個計畫目前的進度空前順利，進度緩慢的真正原因是因為我沒有投入該有的精力。尚−米歇爾投入精

每一集單行本和插圖中的藍莓樣貌都在不斷改變（日期不詳）。

力，然而一度被迫授權。就算這個計畫幾乎要完成了，但是依照好萊塢的習慣，會保留故事和主軸，並且逐步刪去其餘的部分，最後只剩一個空殼。尚－米歇爾發現劇本和他原本的版本根本天差地別。他立刻反對，而且不得不花了大把銀子才拿回版權。但是很多人都跟我們說，還不如就讓好萊塢拍，至少現在電影會存在。

N：確實，但可能會是爛片。

M：這點無從得知。你的想法如何？

N：最好不要拍出來，讓計畫保有拍成一部好電影的希望，而不是眼看它變成一場災難。

M：所以你和尚－米歇爾的觀點一樣。但你看看《超人》（Superman），一開始是利用電視影集和爛片的形式，並沒有妨礙李察・唐納（Richard Donner）後來把《超人》拍成好電影啊。這就證明了一個角色並不會因為起初利用不當而永遠失敗。蝙蝠俠也是！我認為自己提出的解方是可行的，但是我沒有投入到可以捍衛自己的提議。另一方面，我認為現在有些法國導演有能力把《藍莓上尉》拍成好電影。盧貝松（Luc Besson）可以拍出很美的《藍莓上尉》，《碧海藍天》（Le Grand Bleu）裡有些鏡頭就像出自李昂尼之手，他運用光線和空間的方式巧妙極了。如果是帕特里斯・勒貢，可以用幽默和疏離感拍出很棒的改編。我特別想到尚－賈克・阿諾（Jean-Jacques Annaud），他一定能拍出超乎我的夢想的《藍莓上尉》。如果能在法國拍這部電影就太棒了。可以找來優秀的場景設計師、建築師，不只把錢花在明星身上，還要花在馬匹、馬具、服裝上，還有精心重現的一切工作上。克勞德・貝利（Claude Berri）來拍的話，就能成功描述故事。

《終極手段》（1983）封面局部。

N：我可以想像電影海報：（Blue）Berry，Berri（貝利）執導，（Blue）Berry，主演是……（Richard）Berry（理查・貝里）！
M：哇哈哈！理查・貝里，我畫《蹤跡》（La Trace）的海報時，就是拿他的照片當模特兒，而且我發現他長得非常像藍莓！

N：海報現在很明確了，只需要再加上 John Berry（約翰・貝瑞）……至於配樂……
M：Chuck Berry（查克・貝里）！啊哈哈哈哈！然後大家都會得 béribéri（腳氣病）！可惜 Jules Berry（朱爾・貝利）死了！

N：你對天使面孔和黃頭的回歸有什麼話要說嗎？
M：沒有，我只會說我盡力了。我畫《藍莓上尉》時，就像每天都生活在地獄裡，而且充滿驚喜和驚嚇。

N：就拿《終極手段》的封面為例吧，這張臉真是糟透了……
M：他不糟啊，這就是藍莓，他只是在做鬼臉。開槍的時候常常會這樣：「啊！去死吧，混蛋！」不會啊，我自己覺得很棒。

N：可以說墨必斯在《路途盡頭》單行本的影響特別明顯嗎？
M：我要再說一次，如果我說墨必斯有影響，那所有事物都會不斷影響《藍莓上尉》：電影、選用的軟筆、墨水、我的整體狀態，全都會影響！但是我畫《藍莓上尉》時，會不斷注意，確保一切都符合作品。然而我疏忽了印刷方面的悲劇：《終極手段》其中幾頁就印得很糟。我因為這本單行本的顏色太醜而被批評，然而這是由於選用的紙張和上墨過程。和編輯說這個只會被他們當成耳邊風，他們會出於實際考量而讓印

刷廠處理，假裝自己什麼都沒看見、什麼都不懂。我看到單行本的時候，簡直氣死了！

N：《路途盡頭》中的天使面孔出現幾乎可說「血腥」。

M：有一點。一個人被燒傷成那樣，必須要讓人覺得是真的，要很寫實，而且別忘了，當年還沒有整型手術。畫《藍莓上尉》的時候，我很喜歡動作和暴力的場面，不是爆炸之類的，而是人與人之間的衝突。這依舊是《藍莓上尉》打從一開始的風格：硬派的漫畫，耍玩危險的遊戲，還有一定程度的暴力。年輕讀者愛死了，大家都愛死藍莓了！

N：還有曖昧的遊戲。人物向來不太黑白分明，壞人不一定是真的壞人，好人也未必是真的善良。我想就像人生吧。

M：我不知道自己是否完全同意你的說法。尚－米歇爾還是很擅長玩這種冒險的傳統把戲，一邊是好人，一邊是壞人，不過表現方式可能會讓人困惑。也可能是因為畫面：我會強調角色的戲劇化表情，有時候因此讓他們顯得很激烈，可能讓表情變得模稜兩可……例如《幽靈部落》（La Tribu fantôme）的第28頁，有張臉就很耐人尋味：頭皮獵人的臉孔，感覺他似乎被仇恨沖昏頭。

N：但是第29頁的劇情就證明我說的沒錯：角色不是黑白分明的。

M：那是因為部分角色本身的定義不明確，例如比爾‧希科克（Bill Hickok）和……像是奇瓦瓦之珠後來的丈夫。我很偏愛畫充滿個性的臉。在《勇敢的心》出道時，出版社要求我多加注意，希望我不要太放任筆下的角色做怪表情，說那樣並不適合《勇敢的心》、《飛普內》（Fripounet）這類刊物，有可能會嚇壞孩子。總之《藍莓上尉》還是很正點，有精美的頁面，我自己很喜歡。製作過程很辛苦，但一旦完成，單行本出版時翻開閱讀就是我最大的樂趣，這甚至是我如此精心描繪的原因，這樣我才能專心閱讀，和任何一個讀者一樣進入對話。我固然會注意到一大堆錯誤和不足之處，但同時也有感到驚奇……從一頁到另一頁，從一幅圖到另一幅圖，從滿足到挫敗。

N：你認為整體而言，已出版的單行本中沒有任何需要再修改的囉？

M：無論如何已經不可能改了。不過我畫畫的時候，還是會時時想著，圖畫會永遠存在。

N：很可怕嗎？

M：比你想像的還可怕。我會一直重畫鉛筆稿，直到滿意為止，心想：如果我馬虎了，這可是永久的！那是不可磨滅的痕跡，跟著你到永遠。

N：就是說，你絕對不會馬虎，精心描繪每一幅圖囉？但難免有鬆懈的時候吧？

M：我們沒辦法永遠掌握一切。有時候必須接受自己的不完美和能力限制。過幾年重新看這些這些圖畫，就會發現雖然以前的不妥協是合理的，但結果還是

有些我們曾經很滿意的圖畫變得難以忍受，或是在圖畫中發現廢棄的信念、遺忘的慾望和過時的夢想。

不錯，就算不符合某些標準。時間會對觀點產生影響，非常奇怪。有些我們曾經很滿意的圖畫變得難以忍受，或是在圖畫中發現廢棄的信念、遺忘的慾望和過時的夢想。

N：如果神給你從頭到尾重新繪製一本單行本的機會，除了早期的作品，你會選哪一本？

M：像變魔術一樣輕鬆重畫一本單行本，這假設太不實際了！

N：試試看嘛！逼自己一下，假裝一下……難道沒有哪一本和其他想比，是你比較不喜歡的嗎？

M：都喜歡也都不喜歡。我對每一本都既滿意又不滿意！

N：好吧，那難道沒有比較喜歡的嗎？

M：有幾本讓我印象非常深刻。一大部分的《斷鼻》、《長征》也是。我也心想自己怎麼能畫出《黃金子彈的幽靈》。其中所代表的工作量和精緻程度讓我吃驚。每一本單行本中，都有至少一幅我喜歡的畫面。但是我相信其他漫畫家對自己的圖畫也是如此。畫畫的時候，我們會盡力而為，一幅一幅地畫，然後會開開心心地閱讀，但還不會察覺到。經過一段時間後，突然間我們會因為畫出這一切所需要的能量而感到吃驚。但是我們已經盡力了。因此每一張圖都是夢想剩下的部分，而實踐、熟練度和運氣則讓這些得以成形。有時候還有額外的驚喜禮物，那就是某些你意想不到的細節。

N：這類小驚喜常常發生嗎？

M：經常，在吉爾和墨必斯的作品中都是。是意料外的圖畫，是上天給的禮物。對《藍莓上尉》來說，有段時間曾經發生在我身上。畫《黃金子彈的幽靈》時，突然間我開始畫出以為在自己能力之外的圖畫。每一本單行本中都會遇到某個時刻，我可以連續畫出好幾頁超過我原有實力的圖。有時候利用文獻也能讓想像的畫面變得具體。所有的方法都很好，能讓創作不斷更加穩固。這有點像攀岩，你把岩釘固定在自己上方，然後穿進繩子。畫漫畫也是，有時候你能一口氣釘下超過二十公尺高度的岩釘，有時候要花好幾個小時，有時候沒辦法更進一步，有時候沿著水平岩縫前進，有時候會下降，你很絕望，因為岩壁已經沒有岩縫了……

N：畫畫的時候，文獻會放在眼前嗎？

M：看情況。文獻有時候能幫上忙，同時也會帶來限制。如果把文獻當成次要的，從容直覺地運用，確實有所幫助。但如果把文獻奉為圭臬，最後就會浪費大把時間為研究每一幅圖該這樣畫或那樣畫，然而你心裡早就明白。不要被文獻所困，就像不要被自己的規則困住。

N：我們在《藍莓上尉》中從來沒有這種感覺。

M：可是這常常發生在我身上。不過我會一直盡量忘掉自己訂的舊規則，不斷更新。我會努力不要讓自己處於過度安全的狀態。

N：雖然較沒有安全感，但是更有滿足感？

M：不只，這對生存至關重要。漫畫家若過度受限於自己的規則，從那一刻起，他就形同死亡；一個語言從凝滯的那一刻起，一切就結束了。有一些美感、思想和根本的先驗原則，令某些漫畫家絕對不會讓自己的語言凝滯。我不知道那是從何而來，不過那來自一種存在之道。

N：也許單純來自工作的樂趣吧。

M：或許這就是祕訣。其實應該很單純。祕訣不在於技巧方面，而是在於畫畫的樂趣，或者說是幸福吧。這樣說應該更好：出於必要，出於內心的迫切壓力。這是把畫畫和自己連結在一起，自己和畫畫之間再也沒有區別。這是一場遊戲，可以夢想一個遊戲越來越有樂趣。

N：和體能活動一樣。有時候很辛苦，即使在某種痛苦中，但是總是有這股強烈的需求，這股樂趣。當某一天不再有這股需求和樂趣時，活動也就停止了。

M：沒錯，有點像我對太極拳的感受。

N：在愛情裡也是如此。當你不再受超過自己的衝動牽扯的那一刻起，愛情就結束了。

M：當然。我們沒辦法強迫自己或是假裝。

N：但是我們可以強迫自己或是假裝繼續畫漫畫，以專業態度，當成專業技術的例行公事。

M：漫畫可以成為玩其他遊戲的方式。有些漫畫家會瘋狂享受畫漫畫十五年，然後有一天就轉行了。但是只有透過漫畫或畫畫才有這種可能。因此給人例行公事的印象。你怎麼能夠責怪一個只會畫畫的專業漫畫家呢！我想莫里斯在某個時候，一定覺得除了畫《幸運的路克》，也很享受做其他事情，但是他只有畫《幸運的路克》才能繼續下去。顯然這對讀者來說有點掃興，如果我們腦袋夠清楚能夠看見這個問題，就會變得嚴厲苛求。這是我從《藍莓上尉》一開始就意識到的大問題。開始畫畫時，我們會充滿熱情，因為非常困難，懷疑自己永遠不可能做得和大師們一樣好。我們陷入一場戰鬥，一場熱烈刺激的事業。然後某個時刻事情就上軌道了——我們成功掌握了語言，表達自我。然後煩惱就開始了，因為我們發現自己只是想要擁有一個工具，然而人生並不是在手握工具中度過。於是我們自問：我還能用這個工具做什麼？這就是我們在事業初期很少有人解釋的問題。

N：漫畫是一種語言。語言有什麼用途？它本身不就是目的嗎？

M：如果這個語言是單純用來產生反響以支付房屋、假期、賺錢等等，那就會無聊得要命，很快就會反過來逼瘋或逼死藝術家。另一方面，即使我們試圖探索這個語言的所有可能性，可能要花上一輩子，也不代表我們就能真正表達自我。然後大概在五十歲左右的關鍵年齡時驚覺，自己的內在被這種表達方式消磨，而我們似乎一輩子都在表達。不，其實我們並沒有表達，我們只是在表達語言的可能性。我們讓人笑到全身發抖、嚇一跳、帶來驚喜、自己也大吃一驚，我們稍微自娛的同時，甚至也娛樂他人，然而突然間，我們發現自己陷入越來越巨大的憂鬱，陷入越來越巨大的煩躁與憎恨。表達？真的有表達嗎？什麼是表達？又表達了什麼？

N：但並不是所有從事漫畫或任何形式的藝術的人都要表達自我。

M：沒錯！你答對了。我甚至會說這種人是稀有動物。讓我們把這個藝術家的概念延伸到所有的藝術上，甚至是把表達的概念延伸到所有人類身上。我們知道人類會說話，會使用語言和可行的溝通工具，而且終其一生，然而他們從來不會表達自己真正的內心。

N：必須承認，很少人把漫畫當成表達方式。我有說錯嗎？

M：沒有。漫畫本質上並不是為了表達而存在的體裁。害怕表達自我也很普遍，因為這是教育的一部分。矛盾的是，正是這種教育才創造了表達的需求和技巧。

N：這種恐懼也烙印在漫畫體裁的基因密碼中，打從一開始，我們就沒有把漫畫視為一種表達手法。許多作者仍然受到這種傳統約束。

M：因為漫畫起初是一種商業行為，是針對童年的世界，而探討童年是相當棘手的。但是你說的這種約束程度不一地存在於所有傳統藝術形式中，歌唱、舞蹈、戲劇、歌劇……只要是傳統藝術，就只會表達既定成俗的模式，往往和真實的表達毫不相關，因為後者總是令人不安、淫穢、醜惡、激動、歇斯底里，還有令人害怕的暴力，宇宙的暴力……因為說到底，要表達什麼？話題就要回到愛麗絲・米勒：我們需要表達內在小孩的痛苦和憤怒。兩歲的孩子不懂暴力的尺度，也不懂時間的尺度。他吼叫是因為他不知道無法用其他方式傳達他的痛苦、他的憤怒、他的恐懼。總是回到這些概念上讓我覺得很煩，但是目前和我的關聯太大了！我們是來做一本關於我的書，要討論畫畫和漫畫，結果我只顧著說表達，到底在搞什麼？

N：要是我們感受不到這一點，就不可能愛墨必斯。

M：啊！太好了。所以一切都很順利……

一波三折的騎行 — 一封圖文並茂的信　尚－克勞·梅濟耶爾

對於尚和我來說，荒野大西部是孩提時代的迷戀！我們都夢想著在遼闊的空間中，暢快無比的騎行。那時我們一天到晚只畫這些，直到我們在巴黎的裝飾藝術學院的長凳上相遇。尚輟學，前往墨西哥之後，會寫長長的信給我，告訴我那裡有多棒多美妙。信裡總會有一張圖畫和幾張照片。當然，尚在「墨西哥牛仔」（charros）

的照片讓我嫉妒得要命，同樣地，他畫給班上朋友的速寫也讓我很吃味。幾年後，換我永遠到「西部」，我把自己騎馬的照片寄給他，只是想換來為我感到驚豔。結果我就這樣變成《藍莓上尉》單行本扉頁的分身！後來，我在巴黎繼續探索浩瀚的星際空間時，總算成功拍下尚站在一匹駿馬旁邊的照片——那是他站在自己圖畫

的海報看版前！幾年前，我們終於在他於洛杉磯的住處再次見面。
唉！這次又錯過了，聖塔莫尼卡的地平線上連匹馬的影子都沒有。我親愛的尚啊，在我們變得太老之前，要趕快一起到荒野大西部進行這趟壯闊的騎行，否則就得等到再下次的相會，在印地安神靈的永恆綠草原上！

MŒBIUS
墨必斯

1975

N：為什麼筆名叫做墨必斯（Mœbius）？

M：這是來自莫比烏斯環，一種扭曲的環。因為我在畫扭曲的連環畫，這個名字太適合了！我說扭曲，是指我在漫畫裡畫的內容。而且當年在《虛構》還是《銀河系》（Galaxie）裡有一個新的漫畫連載提到莫比烏斯環，讓我很著迷。這個東西的字面解釋太震撼我了，而且幾乎無法解釋。

N：你認為影響你的有哪些？

M：首先是鮑希斯·維昂（Boris Vian），我是在當兵時認識他的作品，我驚訝到傻眼：太神奇了吧！簡直是美感的極樂。我很喜歡他的作品裡無法定義的一切。還有朱利安·格拉克（Julien Gracq）的《沙案風雲》（le Rivage des Syrtes），是一本驚心動魄的書。最後是雷蒙·胡塞（Raymond Russel），他對我的思想方式造成劇烈影響，深深改變我的創作迴路。墨必斯模糊難解的一面就是來自這一切。當然也不能忘記所有的科幻小說，對我造成很大影響……

N：也不能忘記《抓狂》雜誌……

M：啊！《抓狂》，確實，不能忘記這本雜誌。尤其是艾爾德。

N：傑克·戴維斯（Jack Davis）也有一點吧？

M：我喜歡戴維斯的地方，是他的活潑奔放和嫻熟技法。但我當時覺得艾爾德真的非常厲害，戴維斯只是出色而已。艾爾德真的很了不起。

N：你在《切腹》的出道過程如何？

M：當時我和尚－克勞·梅濟耶爾為阿歇特畫插圖，而且這份工作很棒，幾乎像手工藝：我們以不透明水彩為一套豪華百科全書臨摹或重現歷史場景，這套書根本賣不掉。我內心有畫漫畫的需要，也就是用圖畫說故事。在那個年代，我們兩人都是彼時創刊兩、三年《切腹》的粉絲，這本雜誌在國內還不普遍，比較像某種祕密結社。於是我帶著原稿去雜誌社，怕得要死，他們並不是很喜歡，不過他們同意我以畫其他比較符合出版社風格的故事。於是我交了一些漫畫，我當時很喜歡，直到有一天，啊！突然間我連一條線都畫不出來了……卡瓦納（François Cavanna）對我施以死亡威脅，跟我說這是一個重要計畫，我不該把時間精力花在某本蠢雜誌的西部漫畫上云云，但沒辦法就是沒辦法：我感覺自己不是墨必斯了，而且我整個迷上《藍莓上尉》！總而言之，停掉《切腹》的工作是非常正確的決定。這是我學習比較傳統嚴謹的風格的方式。如果我當時繼續畫墨必斯漫畫，就會錯失學習機會，技巧還不足就走得太遠，會從此停滯在那個格局裡。現在的墨必斯因為《藍莓上尉》而受惠不少。也許吉爾比較像我的表面，但這是非常好的風格練習，簡直可以說是禪！這就是為什麼如今我以墨必斯身分作畫的時候，瞬間就可以畫出來，幾乎毫無困難，無論在技巧上和風格上都沒有。這是自然流露的，多虧《藍莓上尉》我才能在這裡。

以上摘錄自《墨必斯先生與吉爾博士》，努瑪·薩篤爾著，Albin Michel 出版，1976 年，巴黎。

我在他家的時間，驚訝地看著他以破紀錄的速度，幾乎不打草稿完成一份精采的吉米・罕醉克斯唱片封套。

N：為 Opta 畫插圖的時期一定讓你進行各種探索吧？
M：當然，這非常重要，就像彼此不相干且持續進行的實驗室。米歇爾・德穆特（Michel Demouth）是這一切的開端，他鼓勵我，給我有用的建議。多虧有他，墨必斯才能在看似不再存在的情況下繼續創作。

N：說到底，你到目前為止畫的短篇科幻漫畫，並不是來自同一個墨必斯風格的宇宙嗎？
M：我是想法是，如果仔細看，這些作品其實都來自同一個宇宙。或者我應該說，同一個「假想宇宙」……不過我們必須區分兩種墨必斯風格：一個是《領航員》漫畫的風格，像是〈人類嚐起來可口嗎？〉（編註：收錄於《墨必斯漫畫精選集》，大辣出版）；另一種則是比較尖銳有惡意的風格，像〈巨根男〉或〈偏離〉對我來說就是切腹式風格的直接延續。〈偏離〉的腳本確實是在《切腹》時期完成的。只有達高出版的做品我才會署名吉爾（Gir ／ Gyr）。

N：真可惜〈偏離〉沒有署名墨必斯。
M：對啊，那是純粹的墨必斯風格，我錯失機會啦……那時選擇用了吉爾（Gir ／ Gyr）是因為我覺得吉哈（Giraud）不好聽。結果反而更糟！不過我很喜歡取筆名、變化筆名、讓筆名帶點暗示。

N：筆名很可能隱藏了什麼……
M：一定是，但是只做了一半。正確的態度也許應該要真正隱藏自己。其實我從來沒有用筆名掩飾自己的真實身分。

N：在凡森擔任漫畫老師讓你不得不深入思考這種語彙的藝術和技法。你可以向我們解釋你的雙重繪畫風格的本質嗎？
M：《藍莓上尉》的風格完全是假裝的，那是承繼美國和比利時的風格，一筆一劃精雕細琢，是被馴化的表現手法。墨必斯的風格，就像純然的舞步、是速度、是自我的風格。我有一種奇特的能力，不需要強迫自己就能徹底執行這兩種工作情境，我在兩種類型中都找到自己的方向。吉爾的風格對我來說還是比較不自然，因為作畫過程中必須參考圖像和文字之料。我為自己畫的時候，會本能地偏向墨必斯。不過我完全可以駕馭雙重風格，而且發現大部分的同行都局限在一種表現方式，感覺這樣就已足夠，而不尋求兩種表現法。然而，我認為所有的漫畫家都應該要追求多種手法。只要想做就能做到。

N：我發現你在色彩運用上相當豐富。
M：沒錯，我很喜歡，而且我發現上色工作極度重要。我認為每一個作者都不應該把上色視為浪費時間，當成「虧本」，而是應該要全心投入色彩！出版社應該付給上色師豐厚的酬勞，因為他們把這門藝術提升到意想不到的境界。在〈巨

我為自己畫畫時，會本能地偏向墨必斯。

根男〉裡，我其實不太注意人物和故事，主要把焦點放在背景，也就是房屋、古蹟、街道、進化的各個層級，就像在城市裡。我在這類案子中發現複雜性，這點令我深深著迷，我意識到真正適合我的其實是科幻！這個短篇我可以重複畫好多遍，因為我喜歡在巨根男住的城市裡閒逛，畫出店家：店鋪的正面、側面，商家販售的東西、多少錢等等。我真的超瘋狂的！其實就像在玩鉛製玩具士兵，而就目前的跡象看來，漫畫已經容許這類內容了，不趁現在畫就沒得畫了。而且向我們展現這種手法的也是美國人。

N：我覺得〈白色惡夢〉是很偉大的故事（雖然你寫成Cauchemard，多了一個d）。
M：那個故事啊，我不知道怎麼寫出來的！而且劇本和分隔的工程也非常浩大，我真的挖空心思。

N：也許〈偏離〉是你做得最好的。
M：啊！〈偏離〉也是為我帶來很多樂趣和享受的作品。我畫〈白色惡夢〉的時候同樣幸福，開心到飛上天！而且用閃電般的速度畫完。但是我搞不懂是什麼促使我寫出這個故事，這是唯一一篇這種風格的故事。或許我應該每一部漫畫都用不同的筆名！看看《亞薩克》，和其他作品都不像……

A. E. 范·沃格特（A. E. van Vogt）的《追尋未來》（*La Quête dans fin*）小說封面（1971），《科幻經典》系列，Opta 出版。

1988

筆名

N：讓我們回到你把筆名取為「墨必斯」，原因是「扭曲的環」，我覺得這個解釋有點短……

M：短，但是好啊。任何行為都有表面的描述和內在的真實。我用打趣的方式說：「因為扭曲的環」，我是在簡略描述內在真實的一部分。現在如果你想要外在的描述，我不太記得了。首先，我進入《切腹》的年代，取筆名在漫畫界多多少少是必要的，像艾爾吉、馬利賈克、吉傑……

N：吉傑（J.G.）一定會很適合你！

M：可惜已經有人用了……總之，這個從艾爾吉帶頭開始的系統在當時幾乎變成規則，而且至今仍是如此。為什麼要取筆名？為什麼畫畫時就要戴上面具？打從一開始，我就在《藍莓上尉》就用「吉爾」這個筆名，但是出版社堅持要在封面註明尚·吉哈。我從來不知道為什麼，他們應該要尊重我的署名。直到已經出了好幾本單行本我才注意到，但是已經來不及了。不過我最初在漫畫界出道時，署名是 J. 吉哈（J. Giraud）。我退伍後和吉蘭做了一本漫畫，我已經忘記是否共同署名，也不記得怎麼簽的。我只關注約瑟夫的教導，對署名的問題毫不關心。後來在阿歇特是以不具名的方式畫插畫。同時間，我開始在《切腹》刊登作品，署名變成真正讓人頭痛的事。我不知道後來會有《藍莓上尉》，也不知道自己的職業生涯即將展開。我只知道有機會跳脫傳統框架：在《勇敢的心》和《切腹》之間的世界還非常大！我想把發現《抓狂》雜誌和艾爾德的漫畫的喜悅付諸行動，我便自然而然浮現想要筆名的念頭。這是為了隱藏自己嗎？是對與《切腹》合作感到丟臉嗎？我不認為。《切腹》當時的發行量非常小，並沒有後期的強大力量。沒有任何人在乎我在阿歇特做什麼，我的父母不在乎，我的朋友也不在乎，所以並不是出於罪惡感的本能反應。我想要找一個好聽的筆名，但要我覺得翻電話簿找靈感實在太麻煩了。就在那個時候，我在《虛構》雜誌裡讀到一篇短篇小說，其中提到透過莫比烏斯環進行時空穿越……莫比烏斯環，多麼神祕、多麼美麗啊！我覺得這個字本身也看起來很有意思：O 裡有個 E，字尾是有拉丁文風格的 IUS，我覺得很有趣，就決定取這個筆名。當時我認為這無關緊要，只是用來畫一、兩篇故事的筆名，然後就會扔到一旁了。當時我已經想連續或同時用好幾個不同的筆名，感覺如此就能嘗試各式各樣的風格（即使以前和現在這都是和商業化反其道而行的態度）。在文學界，尤其是盎格魯·撒克遜文化中，這在過去和現在都是很常見的事：英美作家會使用不同筆名，取決於小說類型是驚悚、西部、恐怖、科幻或愛情文藝……當其中一個或另一個筆名開始變得有名，事情就有趣起來了，因為會開始出現誤會或混淆。這種誤會就發生在聖安東尼歐（San-Antonio）身上，他比菲德列克·德爾（Frédéric Dard）有名，有人對菲德列克·德爾說，他比聖安東尼歐厲害多了！我剛出道時鬧過一、兩次這種笑話。不過墨必斯和吉爾的身分很快就揭曉了。

莫比烏斯環，多麼神祕、多麼美麗啊！

這證明了辨讀書寫有多麼困難，可以瞞天過海。在文學中，很難證明自己的價值、加入一種風格，因為這很主觀曖昧。而在漫畫中，只要打開單行本，會不會畫畫是一翻兩瞪眼的事。

N：米爾·艾加和羅曼·加里就是很極端的例子。

M：贏得兩次龔固爾獎，同時還是所有評審的領頭！這個例子讓我們以奇怪的方式檢視什麼是寫作、閱讀、批評——整個體系都重新受到質疑！但在漫畫中沒辦法這麼做，或者很少見。我應該要守住這個祕密的，這樣沒有人會知道吉爾和墨必斯之間的關聯。絕對沒有人會知道，我很確定！

N：還有人不知道嗎？

M：非常少，但是我遇過。通常大家會心照不宣地微笑問我：「所以我現在正在和誰說話呢？是吉爾、吉哈、還是墨必斯？」這是法國媒體特有的現象。在國外從來沒人問我這個問題。

N：是沒錯，但是在美國或英國，你就只是墨必斯。在法國則容許這種多重性。

M：確實。但是這個問題很可怕。每次有人問我，我都會岔開話題試圖脫身，並不是很容易。對我來說，筆名的概念一度是有趣的事。不過，我可以再取一個筆名，畫些完全無法辨認作者身分的漫畫。如果試試看一定很瘋狂，對吧？

〈偏離〉

N：讓我們回到〈偏離〉的時間點。為什麼你的作品突然出現這個「偏離」？

M：出於生存所需。如果我任由自己適應《藍莓上尉》的舒適狀態，我最後可能會站著自殺，直接自爆。我會變成曾經看過的到了我這個年紀的某些職業漫畫家，神經緊繃、充滿怨懟，鬱鬱寡歡，必須靠酒精或其他鬼東西帶來慰藉。我十六、七歲開始畫漫畫的時候，就已經明白這一點了。當時的想法仍記憶猶新，我心想：「我對漫畫一定要很小心，尤其是如果我成功了，絕對不能讓自己變得麻木……」我確實看見漫畫的表現能力的極限，像《藍莓上尉》這類漫畫的明確限制又更多，因為它不容許任何僭越、逾矩、不允許絲毫偏離。

N：即使你之前畫過墨必斯風格的作品，而且就算〈偏離〉的署名是吉爾，這篇作品還是可以視為我們熟知的墨必斯的首次亮相。

M：這算是某種宣言。我開始畫《藍莓上尉》的時候，無法繼續畫《切腹》的墨必斯。卡瓦納很擔心我，覺得我背叛自己的宿命，對藝術家而言，我的行為簡直像自殺。不過他幾乎沒說錯！十年來，我畫得《藍莓上尉》產量之高，已經到了幾乎困住自己的地步……你很了解這種狀況：我們年輕的時候都有理想、不要就範的願望，到了四十歲，我們發現自己有老婆小孩，有車貸房貸、電視、失敗、恐怖和死亡……放棄理想，轉而折磨自己或他人以平衡內心。因為如果你不好過，那別人也別想好過。幸好世界上還有慷慨的人，他們沒有成功，卻竭盡所能幫助其他人成功。多虧這些人，人類才能繼續活下去。但假設我已經到

達極限，超過這個臨界點，我就會屈服於靈性和創造力的窒息。《藍莓上尉》讓我不愁吃穿，幾乎名利雙收……我常常說藝術家會面臨兩種危險。第一種是缺乏成功，這會造成沮喪、怨懟、拒絕。第二種也同樣嚴重，那就是因為成功而害怕危險，造成冒險精神的消亡。漫畫家的純粹，是被買來的。

N：因為是買來的，所以也可以拋棄……

M：我差點就要拋棄了！拯救我的是新世代的到來。我出生於 1938 年，打破漫畫界常規的潮流發生在 1968 年左右。我進入這一行的時候，法國仍在戰爭創傷的影響中。唯一能憑藉的手段就是沿襲前人的作風，也就是傳統流派的吉蘭之於我，即使當年他屬於顛覆漫畫界的成員。但是隨著戈特里布（Gotlib）、曼德里卡、佩特雪（Claire Bretécher）、德呂耶出現，他們為這種世界觀帶來全新的突破。這是夢想的到來，有惡夢，也有憤怒，無論是透過嘲諷，或是控訴。與這群人在一起讓我醒悟，也感到羞愧，因為有那麼一瞬間，我背叛了青少年時期的夢想，這個夢想如此明智有洞察力，絕對不會讓自己對體制就範。當我慢慢向體制就範的時候，他們拉了我一把，鼓勵我：「嘿，你可以畫自己的漫畫，你的點子超棒的，風格也很酷……何必只畫《藍莓上尉》？」他們不斷對我說的話，其實就是卡瓦納十年前對我說的，當年我有一股無法壓抑的慾望，想要證明自己能夠和吉蘭走同一條路。我花了十年才達到……這就是為什麼我真心認為應該在《黃金子彈的幽靈》之後就離開《藍莓上尉》，因為那是很理想的收手時刻，就像煙火，原本可以是最美麗的完結，是優美退場的最好方式。如果我真的夠自由夠大膽，就敢在那時候停手了！同時，我也思考如果做了這種瘋狂的事是否正確，因為我隨後又出版了其他單行本，每一本的品質都很好，全都別具意義。然而，我們還是會自忖這個問題。當時我應該要跟隨自己的感覺嗎？不應該，因為這樣一來就不會有《奇瓦瓦之珠》或《斷鼻》如此精采的篇章了；但也或許應該，因為我有可能會做出其他出色的作品，例如二十本《阿札克》……說到底，這些問題都沒有意義，畢竟我們沒辦法重寫歷史！沒什麼好後悔的，不過我現在可以說，當年確實強烈感受到這一點。由於沒有機會結合我學到的和夢想的一切，為此我已經夠痛苦了。我知道必須做些什麼以擺脫這種困境，但是我沒有做，光是知道、有意識，並不足以讓我掙脫自己的牢籠……因此，多虧在 1968 年那場運動的整體影響，以及與那些大膽嘗試的人往來，我也終於放膽一試，畫出〈偏離〉。

N：你署名吉爾，是因為還沒完全擺脫過去嗎？

M：沒錯！那時我對吉爾和墨必斯之間還沒有區隔出明確的概念。這種曖昧性可能因為我畫的是時事和幽默版面，因此我顯然不可能署名墨必斯。直到現在，我依舊只把這個筆名留給科幻作品，科幻漫畫是我的呼吸管，是能呼吸的表面與我之間的生存連結。就是因為這一點，我才得以追隨剛剛說的另一個世代的朋友們的榜樣，還有弗雷、卡畢、傑貝（Gébé）等人，對這些人而言，妥協沒有意義，而且從來沒有因為同樣的誘惑而試圖把自己塞進前人的框架。因此，〈偏離〉對我而言就是注入活力，而且更是放逐。更深層地說，這是一種編程，

如果細心閱讀，這篇故事其實有很多預示我未來方向的元素，尤其是碰上怪物、遇見未知和不同的人事物。

N：這篇還不是「自動性技法」嗎？

M：這比較像激動的自動性技法。這個點子在我腦海裡徘徊很久了，這個點子讓我很著迷，我也沒有試圖真正理解它。一家人想去某個地方，結果卻到了別的地方，就這樣。不是隨便某個人，而是一個普通法國人的平凡家庭。我有幾張《切腹》時期關於這個主題的畫：坐在一輛雪鐵龍（Citroën）2CV 裡的人們，這臺汽車象徵最令人安心的尋常事物。這些人突然被投射到令人不安的巨大奇怪的世界。繪製這篇漫畫的時候，我想到把自己和妻子及女兒一起放進畫面，就像當年她們坐在我車裡那樣。完成的結果比預期得還要強烈。真是神來之筆。

〈偏離〉的分鏡研究（1973）。

N：這個方法的迷幻之處有點像《黃色潛水艇》（*Yellow Submarine*）。

M：對，雖然以相當日常的符碼包裝，不過看起來還是相當讓人耳目一新，顯得很原創。

N：回過頭看，以個人方式呈現這個短篇似乎是必經的過程：畢竟這是你第一次真正表達自我，沒辦法以其他方式呈現⋯⋯

M：當時我正在疏通思路，這個短篇既是分野，也是私人日記。必須強調，這一切的發生不僅要歸功於我剛剛提到的那些人，也是由於當年的社會氛圍。所有法國年輕人都受到強烈表達的需求驅使，對當時社會形式的枷鎖做出反應。

N：後來，如果我沒有誤解，你就不再把自己畫進作品裡了？

M：我後來不再有這個念頭，而且也沒有這個需要了。除了我們為《漫畫手冊》（*Les Cahiers de la BD*）的第一次專訪。在《第三層記事》（*Chroniques du troisieme niveau*）的第一篇，主角叫做「藝術家」，這當然表示我把自己投射在角色上。我並沒有打算深入了解這個想法：也許這是新編程的開端？我不清楚，我也沒有預設，想法憑空冒出，我就任由它發展。看看它會產出什麼結果吧⋯⋯

《阿札克》

N：也許可以聊一下阿札克？你曾經說過他會出現在《伊甸納》系列：可以說得更明確嗎？

M：阿札克這個角色並不是以原本的樣子出現在《伊甸納》系列。不過可以說他從未消失，因為這個角色從創造以來就在我的畫中不斷變化重現。他和他的鳥經歷某些演變，從陰沉的戰士與死亡之鳥，轉變為泰然的精靈與威嚴的鳥，外觀更討喜，就像會飛的海豚。

N：其實在《印加石》中，這隻名叫「迪波」（pterodelphe）的水泥鳥再度出現。

M：對，就是牠。但阿札克並沒有真的回歸，然而也從未停止存在。我沒有寫他的故事後續，而且很確定不會寫。另一方面，我對這個故事有一些行銷的點子，有一個我已經提過的電影計畫，甚至考慮混合《阿札克》和〈偏離〉的世界觀，但故事還有待完成。這些都是為了榨出美金而不斷發想的嘗試，這在媒體中是很普遍的擴張方式。就我而言，我對這些漫畫沒有任何崇拜或特殊迷戀。我的想法是，無論以原作為中心做任何事以擴大收益，原作都不會因而受損。

N：古洛貝爾《致命將官》（*Major fatal*）系列還在繼續，而且是墨必斯最重要的創作之一。

M：在《致命將官》之前，我只畫過短篇故事，這是我第一次嘗試畫長篇故事，我用盡各種手段完成這個作品。《致命將官》和《密閉車庫》也許是最能展現我特色的作品。而且是離完成還很遙遠的作品。

N：不同於阿札克，古洛貝爾將官本人就出現在《伊甸納》系列裡。

M：沒錯，古洛貝爾（Grubert）變成布吉大師（Maître Burg）。這是人名的重組字（anagramme）。

N：比重組字更棒，這是迴文（palindrome）呢：Maître Burg 反過來讀就是「Grubert aim」。Grubert M，M 就是將官。但也可以解釋為 Grubert aime（古洛貝爾愛）：這樣很好，他是很好的大師，而且你愛古洛貝爾……

M：我在畫的時候就明白這一點了。不過我確實很喜歡他。這也是我自己的象徵投射。《致命將官》和《密閉車庫》都是以我從《阿札克》開始嘗試發展的自動性技法和腳本書寫方法來製作的故事，而且我覺得效果很好。

N：《密閉車庫》中的弓箭手，靈感是來自於你的「健康」讀物嗎？

M：當時我很可能已經讀了那本關於箭藝的書，所以這類主題才會出現在我的故事裡。當時我正在讀室利·奧羅頻多（Sri Aurobindo）的書，因此有一整頁引用奧羅頻多的話。

N：你讀過麥克·摩考克（Michael Moorcock）的書而創造出傑瑞·柯內流斯（Jerry Cornelius）嗎？

M：當然，他的小說帶給我將角色如此取名的靈感。

N：這個系列中我讀起來最開心也最有興趣的，就是有時壯觀、甚至過度華麗的畫面與幽默甚至戲仿的文字之間的混合與不協調感。

M：完全沒錯，就是這樣。

N：其中有一些段落的畫面非常輕盈、有很多留白，有些則密密麻麻又精雕細琢，讓人想到《藍莓上尉》。

M：對。看到《密閉車庫》的影響真的很有趣。有人對這部作品做了許多研究；有時候我會遇到珍視這部作品，將之奉為「神祕」作品的人，他們在其中感覺到一股神祕的張力，這股張力至今連我自己都很訝異。

N：因為作品有很多「你」嗎？

M：當然。不過你一定注意到，要寫出一本好書或是一齣好戲，光是鼓起勇氣是不夠的。還是需要實際去做，不要忘記對他人的愛，後者會化為以可理解的方式與讀者溝通的願望。從這個觀點來看，「自動性技法」必須非常精準。必須讓讀者想要陪伴你踏上情感和關係的旅程，甚至賭上深陷其中的風險，對他們說：「來吧，我帶你們進入我的內心世界，很有趣的，一點也不可怕。會發生很多有趣的事、費解的事，有時令人不安，但是旅程結束時你絕對會覺得不虛此行，不會帶著失望或殘缺的心離開。」因為那不是我自己想要的。我非常在乎這部作品，因此我已經從原本的故事中又寫了兩個故事。《第三層記事》是從《密閉車庫》延伸的作品，發想自《不可思議王子》（Le Prince impensable），後者不是我自己畫的，我在《第三層記事》中利用已經創造的世界和其造物主，也就是類似創世神的將官。另一個我可能會畫的故事就是〈奧特拉〉，是真正的續作，開頭緊接在《密閉車庫》結束的地方。

《致命將官》
（2007），壓克力。

《印加石》

N：我們來討論《印加石》吧。還有迪佛和印加石，誰才是主角？我覺得從第三集開始，主從關係就變得不太明確了……

M：對，確實有明顯的轉變。不過主角仍然是約翰‧迪佛。

N：總共不會超過六集嗎？

M：不排除哪天我和尤杜洛斯基在凡森的自由大道散步時會說：要不要讓約翰‧迪佛重新開始？

N：你為自己訂下每天畫一頁原稿的目標嗎？

M：對，而且我排除萬難，直到最後都遵守這個目標！我和尤杜洛斯基一起訂下五集的大致形式，標題從一開始就決定了。

N：劇本的架構比查理耶的更嚴謹嗎？

M：完全不一樣。查理耶會把劇本打成字稿寄給我，分格按照劇本逐步完成。尤杜洛斯基則會把整個劇本表現給我看。基本上他就是在我面前演戲，扮演所有角色，模仿各種聲音，他會跳到椅子上、沿著窗簾爬，很好笑而且令人印象深刻！我們兩人都很興奮，開始你來我往地討論。演完後，我們就會安安靜靜地回顧一切，讓我能夠用一幅幅畫面紀錄誕生的劇本，逐步加上對白，這些都記錄在寫有作品名的小筆記本裡。這樣一來，等到整理故事要作畫的時候，就

算已經過了一年，手上都有參考資料、對白，該有的都有。我很喜歡這個做法。和《藍莓上尉》不同的是，我很清楚每個角色何時該在哪裡，角色是否會再出現，或是三格後就退場等等。

N：我們討論過色彩。我說我的印象不好，你反對我的看法⋯⋯

M：不，其實仔細想想，我一點都不滿意，雖然有幾頁確實很漂亮。但我還是認為，問題主要來自於我的圖畫而不是色彩。

N：我正想跟你說這件事。一集集看下來，圖畫越來越洗練簡約，一開始是《致命將官》的精緻細膩墨必斯，最後變成《伊甸納》的飄渺墨必斯。第六集中有些薄弱的橋段，不太配得上墨必斯的名字，感覺有點隨便。

M：也許吧。但我畫得很開心。而且我很喜歡第六集。

N：你看原稿 16 和 17 頁（編註：積木文化出版《印加石》278、279 頁），幾乎有點潦草了。

M：不不不，畫面好得很！

N：沒有吧，16 頁下面太敷衍了！

M：才沒有！

N：太簡化了，這個迪佛簡直是速寫⋯⋯

M：不是，那是刻意的，這個畫面就是要很單純！

N：才怪！可以感覺這是急就章畫的！

M：一直都是啊！都是急就章畫的！

N：大概吧，但是某些原稿，尤其是開頭，就充滿精采的張力。但這裡只有技巧，而且連說是技巧都很勉強。

M：我清楚記得畫第 16 頁的過程，非常輕鬆順暢。這張原稿純粹是敘事，不該有任何搶風頭的東西。當然啦，下面那個迪佛的臉確實可以再明確一點，但是我覺得這樣表現很夠了。我故意把他畫得有點呆滯，這樣才能突現接下來的畫面。好吧，17 頁下方的人群確實可以再畫精緻一點，但是如果你要畫成千上萬的人，就得想辦法⋯⋯不對，仔細看就會發現這幾頁的問題出在其他部分，可能是顏色讓你覺得不順眼。銀幕前的人應該要用陰影呈現，最好是灰色，效果會更好。所有前景也應該要用單一色調，這樣色彩就不會顯得太雜亂⋯⋯不，這本單行本中還有更糟糕的部分，但當然也有很精采的部分。我很喜歡詭譎的轉變，28 到 33 頁全部畫得很棒（編註：積木文化出版《印加石》290-295 頁）。

N：這本（還有上一本）單行本中最驚人的是版面配置，這是充分領會美國漫畫而繼承的風格⋯⋯

M：我非常沉醉在作畫過程，而且畫得很開心！奇怪的是，並沒有普遍被書迷接納。很多人抗議，好像我做了什麼不該做的事。

N：因為和之前的篇章相比，轉變太突然了，讓閱讀的節奏大亂。

M：但還是很容易閱讀。否則為什麼有些讀者沒有表示意見呢？例如「ORH」的頁面，像是第 40 頁（編註：積木文化出版《印加石》302 頁）？

N：精采萬分！ORH 是上帝嗎？

M：一言難盡的問題！我不是很清楚尤杜洛斯基如何構思 ORH，我們從來沒有真正討論過，不過在我心中，這就是天父，就像打從一開始就被人類概念化的模樣。他是耶和華、上帝、太陽、宙斯、奧丁，每當人類賦予這個概念一個形象和名字的時候，就是創造出畫面中呈現的神的模樣，而在這個作品中他叫做 ORH。這就是為什麼我採用這種超級經典到幾乎讓人難以忍受的擬人方式。

N：如果 ORH 是上帝，那印加石就是祂的先知囉？

M：可以這樣認為。也可以說印加石是殺死舊神的人類之夢。

N：而且「incal」（印加石）有「incar-né」（譯註：incarné，直譯是「體現、化為肉身」，分成兩個音節唸起來則帶有「印加－誕生」的諧音）：祂是神聖實體的化身，為人類帶來訊息而降生。

M：而祂殺死了被創造的實體。舊神的死亡讓創造物爆炸，召喚出一個新生兒，他將成為新的宇宙，迪佛會是舊世界唯一留下的人，他的任務就是記住。

N：迪佛同時是上帝和印加石的繼承者。

M：對，他就是這個宇宙的新機會。他回到最初的原點，這件事既明確又模糊。他會重新開始他的故事。但他是否能夠改變結局，打破這個循環呢？

N：這不禁讓人想到《2001 太空漫遊》的結局，在這兩部作品的結局中，一個新的存在都為人類帶來希望。

M：這是意料外的巧合，我們沒有刻意思考這一點。

N：也可以嘗試以心理學詮釋：身為神的 ORH 代表超我，印加石殺死超我，也就是父親，這是自我的展現。

M：那又是誰允許孩子降生並出現意識？這個解釋很符合我現在的心境。

N：此外，為了消除所有疑慮，ORH 對印加石說話的時候，毫不含糊地稱它為「我的孩子」。

M：尤杜洛斯基擁有某種能力，可以看見我的內心，回應我的祕密期望。在這篇故事中，他很明顯從我身上接收到某些東西。所有和他合作的漫畫家都會接收到某種「訊息」。這就是我的訊息。

N：你的歐爾和戈特里布在《諸神俱樂部》（*Gods Club*）和《Rhââa Lovely*》第二集封面的朱比特有點像。

M：是因為濃密的長鬍子才給人這種印象吧。其實祂的鬍鬚就像水流的波紋、像海浪。

N：所以是水。原初的元素。波紋。

M：也可以是光波的波。還有波動現象的宇宙射線。

N：你覺得楊杰托夫的《少年迪佛》怎麼樣？

M：很出色而且很帥。楊杰托夫對作品的精神了解得很透徹，雖然風格上還有一點參差不齊，不過對年輕漫畫家而言很常見。

多變的墨必斯

N：稍微說一下《貓之眼》吧？

M：我為這篇故事嘗試了網點貼紙的技法，可以切割、刮等等，可以做出非常豐富的圖畫，有點版畫的感覺。故事的畫面很美，劇情也很奇特。是在《沙丘魔堡》不久後做的。但是尤杜洛斯基覺得作品不完整，認為極為殘酷的結局其實包含了他覺得更有意思的後續。未來某天我們一定會做續集（或是永遠不會）。

N：可以感覺到你在作品上花費非常大的工夫。

M：是漫長但很有趣的工作。

N：《世界殺手》呢？

M：已經開始了，但就像有些時候，我畫了一些圖，最後不了了之。然後我加進蘑菇的故事，因為我正在讀一本讓我大開眼界的書：《神聖蘑菇與十字架》（*The Sacred Mushroom and the Cross*，法國版 Albin Michel 出版，1969 年），這是文獻學家約翰・阿列佐（John Allegro）對精神作用植物（主要是毒蠅傘）與地中海盆地宗教的誕生之間的關係的研究。這個主題非常有趣，而且在宗教的官方歷史中完全隱而不宣。我的腳本是以這個主題東拼西湊完成的。那是我戒掉抽大麻的時期。

N：你是不是畫了一個關於消滅致幻物質的小寓言？

M：就是這篇，當作輔助。而且不只是在個人層面，也是在宇宙層面上。人類派遣一名殺手，前往身為源頭、主要神靈的巨大毒蠅傘。

N：殺手不知道自己是殺手：「你不曉得自己在做什麼……」

M：對，裡面充滿曖昧不明的事物。

N：不會，內容很明確：在《印加石》中已經能看見關聯。這株毒蠅傘代表上帝，而這句話則定義了殺手：「你不曉得自己在做什麼」，讓人想起耶穌在十字架上說的話。

M：當然！他來殺死上帝，而上帝也要我們吃祂的肉。好笑的是，如果連結到這樣的詮釋，就會立刻落入這類型的陳腔濫調！

N：稍微聊聊這些合輯吧：後來變成《觀星者》的《未來回憶》、《墨必斯 30 X 30》（*Mœbius 30 x30*）、《天界威尼斯》（*Venise céleste*）、《Made in L.A.》，這些都標示著你的進步……

M：這是顯露出演變過程。如果我是書迷，藏書中有這些作品我一定會很開心，這些都是純圖像書籍，在漫畫中幾乎是前所未見的類型。

N：在《觀星者》中，有一篇標題叫做〈伊甸納的命運3〉（*Destin 3 pour Edena*），這是預兆嗎？
M：某方面來說算是。這是我們在團體中的計畫之一，想要以馬塞多的方式建構故事。

N：意識形態的倡議、團體的宣言嗎？
M：對。我沒能完全臣服。我努力過了，但是感覺這不是我真正的故事。

N：你不適合當團體的代言人嗎？
M：也不適合當政黨的「官方藝術家」！

N：這些稱為《觀星者》的頁面代表些什麼嗎？
M：不知道。每次我畫頭戴帽子的人物時，就會發現那是變得更精緻的亞薩克。在洛杉磯成立觀星者公司的時候，主要是為了發行兩張有這個人物的絹版畫，他有點雌雄莫辨，帶著神祕的態度出現在神祕的情境。這個戴尖帽的人有點像是商標了，他就是 starwatcher，觀星者。

N：有點像你嗎？
M：是我的其中一個面向。

N：這就像你的口號：「藝術家永遠在尋找新的感覺！」
M：這口號看起來很蠢，但實際上非常精準：我就是用自己的方式當一個觀星者。這些合輯是尚‧安斯戴的點子，他在我的小世界中漫步，想要將他的喜悅分享給讀者。我覺得這個點子很棒，我很喜歡聯手合作。跟尚的合作就是很好的合作。如果我們一起做某件事，那就是你和我聯手，我們會為彼此盡心力──不就有點像我們現在正在做的事嗎？

N：總之，這些合輯得以將你那些看似四散的個人拼圖拼起來，從很多面向都能看出統一性，即使你給人一種隨著（不存在的）巧合遊走的印象。
M：我也是這麼認為的，而且在我們所有人身上都說得通。我很開心你抓到這一點。我清楚地看見自己像一株從種子長出的植物，當然枝葉看起來像雜亂生長，但目的是創造穩定豐富的植株，任種子乘風而去。

N：如果耶穌是神造的人（Dieu fait homme），那你就是多產的人（homme fécond，譯註：諧音「人造的笨蛋」）！
M：哈哈哈哈！說得好……對，我認為我們應該要笨蛋，畢竟笨蛋是創造生命的母體。

N：艾爾吉常常說，要創作作品，必須要傻一點，忘掉理性，不要過度分析自己。
M：這話到現在都還是非常正確：當「傻子」（bête）就是信任自己的動物性，也就是本能。

N：就像當孩子那樣。

M：沒錯。動物就是人類的孩子。或是人類的父母……

N：《天界威尼斯》裡有一些值得注意的東西：你的署名有時候是墨必斯，有時候是 J.G. 墨必斯，有時候是墨必斯尚·吉哈……這些署名的變化清楚展現出你正處在一個重整四散的拼圖片的時期。

M：有意思，我之前沒有注意到。總之那是我在人生中遇到身分認同難題的時期。

N：《火城》就很有意思……

M：《火城》是另一個尚·安斯戴的瘋狂點子：結合墨必斯和吉奧夫·達洛。我對這項合作很開心。我在洛杉磯拍攝《電子世界爭霸戰》的時候認識吉奧夫·達洛，他以書迷的身分來找我，我覺得他非常友善也很有天分。幾年後，他的圖畫水準成熟了，和他一起工作的想法也自然浮現。只不過我原本以為會是輕鬆簡單的合作，一個星期就能完成的工作，結果他神祕兮兮地丟給我一大堆原稿，全都密密麻麻的，有點杜布（Albert Dubout）的風格！我看到的時候，我說好，我們來大幹一場吧！

N：你們怎麼進行的？

M：我給他一些很模糊的指示，來自《內在轉移》的相似世界觀當參考，吉奧夫用鉛筆畫了插圖，尺寸和出版後的規格差不多，然後把圖給我。接著我採用他的繪圖方式：在他的鉛筆稿上疊一張描圖紙描墨線，為達洛的圖畫增添墨必斯風格。完成墨線後，把線稿印在紙上，然後我在紙上上色，就像直接上色法。這些是我最精美的上色！面對吉奧夫，我真的接受了挑戰。而且總不能說我的風格偏簡潔了吧！

N：你還會再做這類嘗試嗎？

M：不排除。我很喜歡漫畫家之間的合作、交流、英雄的改編。從這個觀點來看，我甚至很享受《銀色衝浪手》的工作過程。例如我想要嘗試以現代背景改編《懶惰鬼》（Les Pieds nickelés）。或是《幻影俠》……

N：你和卡德羅不是有共同計畫嗎？

M：依舊是《內部轉移》宇宙的觀點，我想像了一幅火／水晶的二部曲，《火城》的部分和達洛合作，《水晶城》（Cité cristal）的部分則和卡德羅合作。但後來沒有做，因為艾旬納出版社沒了。

N：現在來簡單聊聊你和馬克·巴蒂（Marc Bati）的合作吧。而且署名全部都是吉哈。

M：這再次表明了，我其實不關心使用哪個名字，不是很注意。我很喜歡馬克的作品，他的進步很驚人。我在團體裡認識他的時候，他的圖畫還很粗糙。開始和他一起合作《星之夜》（La Nuit de l'étoile）的時候，我不得不扮演老師的角色，費盡力氣才展現出一些東西。馬克也非常努力，成果有目共睹，我對水晶系列很驕傲。

粉絲的回憶　菲利普·曼納弗（Philippe Manoeuvre）

孩子們，我要說九個保證毫無虛假的故事，以金屬年代倖存者的性命作擔保，這些故事全部都是關於神奇藝術家墨必斯有多麼特別……

1. 我的少年時代與墨必斯： 如同美國男孩，在 1950 年代大量出現的迪士尼作品中，注意到偉大的卡爾·巴克斯（Carl Barks）隱約的足跡，他們自然而然稱他為「good artist」。在《狂嘯金屬》雜誌之前的墨必斯，只存在於寥寥幾本 Opta 出版的科幻小說封面中。那些被關在馬恩河畔沙隆（Châlon-sur-Marne）高中住校的朋友們大量閱讀這些科幻小說。我們就這樣因為墨必斯的封面而認識了《錯誤戰略》（*Tactics of Mistakes*）、《星際之狼》（*Starwolf*）和羅伯特·布洛克（Robert Block）……Thank you, good artist！

2. 認識墨必斯： 要感謝人形聯盟，否則許多人永遠都不會有機會與他的作品拉近距離。入手第一本《狂嘯金屬》，然後第二本，然後是第三本。阿札克和亞薩克（Arzach、Harzak、Arzak）的名號之間上演大亂鬥。突然間我明白了，《莽原回聲》（*L'Écho des savanes*）裡的〈白色惡夢〉是同一個作者的作品嗎？那《黃金子彈的幽靈》呢？還有 Glénat 出版社的 H. P. 洛夫克拉夫特（H. P. Lovecraft）的《阿卡漢的來信》（*Lettres d'Arkham*）封面也是嗎？哇喔！

3. 見到墨必斯： 是出於巧合，是在朗克里街（rue de Lancry）上的一間辦公室裡。你會驚覺自己正在用眼角餘光找尋小小的花序梗、紫紅色的斑點、蹼掌、任何東西，試圖將眼前正在笑咪咪聽維奧內說話，認真翻閱第四期《狂嘯金屬》的吉哈先生與微微推開宇宙大門的萬象漫畫家連結在一起。然後看見光環。

4. 為墨必斯工作： 是天上掉下來的禮物。面對如此美麗的心靈，只需完全打開感知，注意這些表達，雖然一閃即逝，卻能做為長久的精神使用，同時也是大師所習慣的。這些年來，即使我從未明白真正的意思，不過還是記住了幾條大師的宗旨。因此我學會對留心熱愛惡魔與神祕學的狂熱分子，他嘲笑他們是「地獄的大釜」，還會嘲諷地說：「大比爾布魯斯（Big Bill Broonzy）死啦？哎呀，那只要燒掉吉他就好了……」還有，現在經過巴黎聖母院前的時候，總會記得他的評論：「看看這美麗的火箭。」

5. 採訪墨必斯： 最輕鬆的事情之一。墨必斯是一名大師。就像卡斯塔達面對唐望。只要坐下來聆聽就好。大師的教誨會隨著年齡和年代，隨著季節和月亮陰晴圓缺而變化，這是都是最基本的。我訪問過超過六百六十五個媒體人、搖滾明星、漫畫家、（大或小）銀幕明星。墨必斯是我願意隨

N：你在共同作品中的參與多少？

M：最後的參與程度相對很少，畢竟這主要是馬克·巴蒂在我幫忙下的作品。我和他一起編寫或重新檢視劇本，重整分格，因為他的分格問題很大。我也修正了構圖配置，重畫一些稍微複雜的畫面（例如有飛馬的部分）。不過他做得還不錯。而且上色也很棒。

N：也許是因為你只參與他的單行本，所以你沒有署名吉爾或墨必斯？

M：也許吧。計畫好的續集，我寫了劇本，也會監督分格。是以通信的方式，他留在大溪地的團體，所以工作並不容易。

N：前面提到你不特別在意他人對你的看法。如果在意的話，你也就不會在未必是好作品的《動物農莊》上署名了。我稱之為欺騙讀者！

M：可以這樣說。也可以說這不是欺騙，畢竟書沒有封起來，讀者在購買前有權翻閱，如果他們買了，那也是在完全了解前因後果的情況下。我認為喜歡我的

時再度交手的前三名。那另外兩人是誰？這也是個好問題。

6. 逮住墨必斯小偷：某天，墨必斯穿越朗克里街，帶著一堆精美的原稿，這些畫稿是位 Albin Michel 出版社的一本關於心電感應的書繪製的。這是他第一次全心投入網點技法。畫面的密度、狂放、強度，整體相當驚人。總共三十張原稿，同一天在墨必斯停放在香榭麗舍大道上的車裡被偷走了。當然，墨必斯重新完成了畫稿。只是成品沒有超越、甚至不及第一次嘗試。這些原稿在哪裡？有可能重見天日嗎？如果時代還沒準備好呢？而看到被盜原稿的我，又會發生什麼事？等等。

7. 捍衛墨必斯：因為當時新人漫畫家輩出，如流星劃過澳洲的天際。嗡嗡嗡……咻——啪嚓……人們期待那不可言說、那個將超越墨必斯的人，一如墨必斯超越吉傑！我記得他的妻子

以西部最強神槍手的妻子的方式告訴我，她是如何懷著各種不安，等著某個渾身塵土的少年，有一天他將會在地平線盡頭現身，前來打敗老槍手。至於墨必斯，他沒有這些煩惱，無憂無慮到甚至本人向迪奧內推薦坦尼諾·利貝拉多雷（Tanino Liberatore）這樣的強勁新人。

8. 見證墨必斯的勝利：而且就在他身邊！那是在盧卡國際漫畫節（Lucca Comics & Games），我們在一座巴洛克小劇院裡，我的天！墨必斯和我在包廂樓層，我們在精緻的威尼斯風格包廂中冒出斗大汗珠，因為正在頒發漫畫界的奧斯卡，有本月分、本年度和本世紀最佳漫畫家。我們就是這樣看見科爾本經過，他的頸部粗如公牛，一身堪比健美選手的塊塊分明的肌肉……然後突然間輪到他！最佳作品畫面獎：《密閉車庫》——墨必斯！他以超級星際之狼那精靈般的靈活身

手前去領取獎盃，受到整個漫畫界高聲喝采，就像《星際大戰》的結局那般美好，只不過一切才剛剛開始！

9. 家中一定要有一幅墨必斯的畫：這是我的格言。既然如此，絕對是《密閉車庫》的其中一張原稿，美極了，是這本畫冊的七頁中最神奇的一幅，然而畫冊並不會少了這一頁就失色。墨必斯日復一日、不假思索地努力創作致命將官的冒險，某天以《Rock & Folk》雜誌中的帕蒂·史密斯（Patti Smith）肖像為靈感。收到稿子的時候，我立刻注意到了：「這……傑瑞·柯內流斯！」原稿從印刷廠送回來時，墨必斯告訴我「這張原稿是給你的」。我要利用這篇文章再次為此感謝他。當我打出這些字句時，牆上那幅來自宇宙的謎樣傑瑞正在對我微笑。

1989 年 10 月

作品的人都是負責任的成年人，不然他們也不會喜歡我的作品！所以他們不會讓自己陷入這種狀況，他們不會盲目購買，我不接受這樣的書迷！

N：關於《動物農莊》，也許你高估讀者了？
M：沒有，既然我已經盡力而為，那我也信任讀者。而讀者也應該把動物農莊式的錯誤歸因於我。如果我變得習慣這麼做，就會明白為什麼人們不再信任我。編輯覺得歐威爾年（1984 年）大有可為，想要及時利用。我拒絕這麼做，不過把作品交給馬克和團體中的朋友處理，讓他們負責上色。

N：那你在這個「東西」裡做了什麼？
M：我的工作很簡單：播放動畫錄影帶，看到感覺有意思的畫面就暫停，把畫面畫成簡略的草稿，是萊斯利·查特里斯（Leslie Charteris）的「聖人」風格。工作時間連兩天都不到，收入還不錯！我把這些極度簡化的草圖交給馬克，他快速畫了比較精細的鉛筆稿，接著交給不是漫畫專業人士的友人。

Casterman 出版的《伊甸納》
第一卷,《在星星上》的封面。

N:所以這不是吉哈,不是巴蒂,不是任何人的作品!
M:不,這是沒有固定形狀的混合,經過無數或多或少有經驗的人之手!而且編輯很開心。至於我,這不太困擾。

N:你就是錯在這一點!
M:沒那麼嚴重。只是一本由年輕人帶著率真和熱情,開開心心創作的單行本。

N:一定有些買書的人從此不再上墨必斯的當!
M:喔,這可不一定。他們光是翻開書本比較一下就夠了。我想要挑剔的書迷,不是那些只要掛上墨必斯大名就買的人!

《伊甸納》系列

N:《伊甸納》系列會有幾本單行本?
M:我不知道。我知道這系列會完結,但是有可能是四本,也有可能是十本。

N:為什麼伊甸納(Edena)首是 E,而艾甸納出版社的拼法則是 Ae?
M:因為出版社原本應該要出版伊甸納,顯然沒有成功;或者說,在某種程度上書出成了,但出版社也倒閉了。我不希望出版社和這個概念的連結太緊密,這就會是危險的連結,會是幻象。

N：構思很有意思：一個廣告案子變成作者的系列作品。

M：確實很有趣，一切都是從雪鐵龍請我畫廣告的案子開始的，而且怪的是，這個案子本身後來失敗了，或者說重生成一則真正貼近我內心的故事，能夠帶來許多豐富的發想。

N：第一集和第二集之間的變化相當明顯。這是因為這段期間不再有雪鐵龍的限制嗎？

M：我對雪鐵龍的限制並不會感到可惜，為了讓這部廣告作品合情合理，我找到一則令我感動的故事。有時候我會給自己一些限制，那何不接受這個限制呢？如果不拘形式地接受限制，那限制就未必不好。

N：《在星星上》中沒有任何強制的角色嗎？

M：唯一必要的就是和雪鐵龍有關，而且要露出品牌的雙 V 標誌。但是對主題和頁數或其他部分都沒有限制。這份廣告原本僅供內部使用，不會出現在雪鐵龍公司以外。我們從一個篇幅四到六頁的簡短案子開頭，故事自然浮現，劇本幾乎自動從我指尖流洩而出。原本沒有打算做這麼長的故事，結果故事這麼長。原本沒有打算做成單行本，結果我們做了一本單行本。原本沒有打算做成系列作品，結果變成一個系列。在第一集的結尾就浮現了續集的念頭，我讓尚・安斯戴讀了法墨（Philip José Farmer）《走向你四散的軀體》（*To Your Scattered*

Bodies Go），他明白我想要延伸在雪鐵龍作品中描繪的世界觀，於是要我為艾甸納（系列名稱由此而來）畫續集。這本書已經出版過五種不同形式的版本（其中兩版是豪華版）。我很少看到自己的漫畫被這樣製作，而且還沒結束呢，Casterman 必須重新出版無數次才能完整收錄《伊甸納》。

N：《在星星上》裡簡短提到了伊甸納星球。那裡是一切的開端嗎？

M：的確。我有兩種方法讓《在星星上》收尾。故事在人物離開樂園的時候結束。所以，要嘛可以停在這裡，讓讀者自由想像這個樂園，要嘛我以作者的身分正視這個難題，冒險描繪這個被發現的樂園。然後，我發現本能飲食法和最初的樂園的概念之間產生出乎意料的碰撞，因為本能飲食法從頭到尾就是關原初食物。在我的腦海中，樂園行星（也就是人間天堂）和本能飲食法（原初食物）產生了交集。

N：於是變成一個標題可以叫做「亞當和夏娃的回歸」的故事……你把本能飲食法和對人間天堂的探索相提並論，其中的意義值得探究。不過做為花園的主人，免不了會遇到園丁：布吉大師（Maître Burg）不僅是古洛貝爾（Grubert）的迴文，也是伯格（Burger）的重組字……有趣的交會，對吧？

M：這個巧合真是太難以相信了！

N：真的是巧合嗎？ Maître Burg － Maît Burger － Mit Burger（譯註：mit 即德文的「在一起」）你真的是「和伯格在一起」！

M：這個在我寫下的時候立刻就發現了：Gruber(t) 的重組字中出現了 Burger ！在探討本能飲食法的故事中，這簡直太瘋狂了，就像靈光一閃似的出現！整個過程是這樣的：在我認識伯格之前，Gruber 就已經是 Burger 的迴文！不過我還是猶豫了一下，因為這樣似乎太明顯了，甚至有點太粗糙！那就粗糙吧，總之我保留了這個名字，就這樣，就這麼簡單！

N：布吉會留在續集裡嗎？

M：當然，他是常設人物，是在幕後操縱一切的人。他也會經歷自己的殞落。不，伯格只是單純的巧合，其實他真的是古洛貝爾。不過這個巧合傳達了一個事實，畢竟伯格曾是我的「布吉大師」，這件事是無法否認的。

N：從這個角度來看，《伊甸納花園》簡直是本能飲食法的宣言，幾乎是信仰誓言，幾乎像一門課程。

M：對，但很合理。這正是令我興奮不已的地方。原則上，第二集會包含並總結整個故事，劇本已經寫好了，會解釋金字塔與困在其中數千年的住民的祕密。不過我突然意識到，走向這個解釋證明了如人間仙境的純淨星球、與這個世界的和諧共存的自我重新教育的觀點，而這些內容已經遠超過單集漫畫的範圍。我開始考慮，想像故事的發展，從容地提出原則，人物會依照這個原則擺脫掉某種形式的自發性，也就是生物特有的動物性。

N：簡單來說，這是對已經發生在人類身上的事的極端觀點嗎？

M：沒錯，我用極端的方式呈現。我從現代醫學切入主題，現代醫學認為人體是不完美的機器，因此所有部位都可以而且必須更換。斯迪爾和阿丹真心相信良好的健康在於良好的移植。這是人類完全與自身根源斷絕的觀點，尤其是性。這就是故事變得讓人意外的地方。突然間我意識到自己在不知不覺中，從雪鐵龍的廣告建構出一部精采的宇宙巨作！斯迪爾和阿丹分別是男性和女性則是另一個發現；一開始我並不知道！我下意識地把斯迪爾畫得男性化，阿丹的身形比較女性化。但是在語法中並沒有使用陰性，我的文字呈現的是陽性世界，也就是中性、無性別的。從某方面來說，我感覺自己彷彿表達出當時深植內心的某種東西：我的男性氣質和女性氣質之間沒有分別。於是，從第一集開頭的故事靈時變得無比清晰──我透過食物展現了從完全人工到完全自然的狀態，包含阻塞、恐懼和抗拒。接著就是結果、蛻變、重塑自我。

N：我們感覺阿丹是透過這個星球的力量變成女人的。

M：同樣的力量則讓斯迪爾變成男人。這不僅是星球的影響，也是由於從某個環境、某種設定條件脫離的影響。這種脫離，再加上星球，令他們經歷了過去只以抽象方式了解的事物，像是蘋果、性等等。這是重新平衡，讓書本的知識與真正的實踐重新同步。如你所見，我讓事物自然成形，就像第一集，然後某些設下的謎題將找到解方。我對整體計畫的概念相當明確，但漸進發現隨著發展奇妙地改變了謎題的解方，不斷帶來新的元素。我投入這項計畫，在接下來的幾年中將會迫使我盡全力改變。

N：是否可以說《伊甸納》就像過去的〈偏離〉，是以私密日記方式進行？

M：我不知道。《伊甸納》的敘事更清楚。當然，這是隨著我發現本能飲食法製作的，不過這樣是否足以稱為私密日記呢？總而言之，我們總是會把無意識邊緣最關心的事物放進故事裡。

N：和《致命將官》或《密閉車庫》相比，《伊甸納》事先構思的程度到哪裡？

M：構思完成，儘管有些時候難免要編造一些接下來要發生的事。《伊甸納》裡，不再像我畫《致命將官》時在故事中自己加上的限制：每次都要打破敘事，避開明顯的意義，去找出隱藏的意義，這就是《致命將官》和《密閉車庫》的核心。現在我不再需要訴諸這個方法，因為我的隱藏意圖變得更加清晰。也不再需要「自動性技法」了。

N：除了布吉大師現身，我們可以把伊甸納和致命將官系列連結起來嗎？

M：《伊甸納》和《致命將官》的關聯非常緊密，我最後終於意識到這點。將官在做什麼？他試圖利用機器拓展一部分我們的世界，進而創造一個宇宙；他找了一顆小行星，裝滿天馬行空的科技：二十三個古洛貝爾效應產生器！透過我以前讀到關於莫比烏斯環的相似訣竅，引發時空膨脹，將之變成共有三層的奇

異宇宙。那在伊甸納上發生了什麼？其實是一樣的事，只不過他們沒有藉由科技輔助的造物主。我們在伊甸納看到每個人都有穿越平行宇宙以創造世界的能力，不是藉助機械義肢，而是透過一種近乎魔法的力量，透過夢的力量。

N：這是啟蒙方法嗎？
M：對我來說，在努力意識到我的信仰和我的存在同時，創作《伊甸納》系列應該要為我的某些問題帶來答案，隨著故事進展，答案和問題也逐漸浮現。

N：就是在這層意義上可以稱之為私密日記。
M：在根本上確實是。某種程度上，日記的作用是提出問題和答案，以及試圖釐清一切。

N：所以從這個角度來看，和《致命將官》不一樣囉？
M：完全不一樣。中間發生了變化。畫《致命將官》時，我知道自己不想要什麼，但卻不知道自己想要什麼。在《伊甸納》系列裡，我很清楚自己想要什麼。例如我已經知道故事的結局。

N：當然，你不會把結局告訴我們吧？
M：喔！你想知道的話也無妨。不要好了，我的意思是，我知道結局，但是我感覺結局還有點游移不定。我不想要把結局固定在腦海裡，我要保留中途隨改變方向的可能性。

N：我就知道你會改變話題逃避問題。
M：才沒有，我向你保證，這些東西很棘手！

N：還是很可惜，這本書又要多一個長達十五年的空白了！
M：這樣大家才會買單行本看後續啊！這是在運用說書人的藝術，也就是對觀眾賣關子。希望讀者買漫畫不是只為了我的圖畫啊！

N：說到這個，來聊聊圖畫吧。你說你想要在《伊甸納》系列裡達到一種「不帶自我痕跡」的風格。
M：一開始，我對這種純粹客觀的圖畫概念興致勃勃。但現在我發現我在這方面失敗了——這是不可能的，這個概念一定是空想。但是我並不後悔嘗試，因為我從中學到寶貴的教訓

N：你在《印加石》中也嘗試過嗎？
M：其實在最後兩集中，我讓自己稍微放鬆一點。我認為劇本需要豐富效果時還採取節制的畫法很愚蠢。

N：但從《印加石》以來，整體來說，你的風格已經演變為更簡約的形式了。
M：兩者毫無關係：我們在簡約的同時也能達到效果！

N：但你提到去除自我的圖畫時，難道不是這個意思嗎？
M：不完全是這樣。是指以冥想式的純淨線條繪製的去除自我的圖畫。完全沒

有自我的圖畫就像用圓規描成的圓。這並不是漫畫的目的，因為漫畫的目的主要是說故事。其實，我喜歡的是用符合自己個性的調性敘事，找出中庸的效果，同時仍能引導讀者，不過是以細膩沉著的方式。這很難解釋，但是在艾爾吉甚至安德雷・朱亞（André Juillard），那些透過誠實而吸引讀者的作者的作品中都能見到。

N：說得很對。而且你最後也的確讓線條變的乾淨、運用極少的效果。
M：變得很簡潔。但這可不是艾爾吉的風格。

N：你因為這種簡化、這種在圖像和心理層面轉向伊甸納形式而受到許多批評。你對有時候會冒出的失望有什麼想法？
M：我認為要引起感官刺激，我們需要一定程度的重口味。

N：像是墨必斯之前給讀者的東西嗎？
M：也許吧。現在我想要擴大感官、敏感度，進一步打開注意力的渠道，而不是一味過度調味⋯⋯這讓人聯想到食物的問題，要嘛追求提升味道的強度，要嘛提升自身的感官能力。我不要讀者對強烈刺激感到興奮，而是給他們微弱的刺激——可以說是順勢療法漫畫！如果他們能夠接受，就會發現細微的樂趣，接受越來越細膩的全新感受。我的立場應該是很公平的，因為我收到讀者的意見表示他們滿意。因此我們的體內還是有能夠回應順勢療法要求的區域。

N：問題永遠在於這些讀者，他們無法忍受作者的演變與他們的期望「反其道而行」。
M：有些讀者希望看到我在感官和效果方面變得繁複無比嗎？那抱歉啦！在方面《藍莓上尉》是我的出口，一直都維持同樣的繁複效果。我曾經試過把藍莓拉向墨必斯這邊，減少效果，但我現在很清楚察覺那是錯的。

N：那你不再追求沒有自我的圖畫囉？
M：我認為這對我來說是不可能的。這個概念在傳統的啟蒙框架下很有趣，例如佛教，但是對我們西方人而言，這就像透過練習畫圓形和方形得到樂趣。也就是說，我們在學校裡用炭筆在大開紙張上不斷臨摹柯林斯式柱頭或米開朗基羅的頭像複製品做到這點——我們透過這個方法學到很多，尤其是在分辨圖畫中哪些來自自己、哪些是客觀的。這很不得了，因為接下來你就會知道自己能走多遠，不斷進行各種嘗試。弗朗坎永遠在他畫的任何東西中不斷嘗試：汽車、動物、場景，他確實嘗試在呈現世界時加入自我。而且非常出色：他把一切都轉化為弗朗坎，整個世界都變成他自己！艾爾吉的做法正好相反，他是抹消自己，畫出一個沒有自己的世界。我比較偏向艾爾吉的手法。不同的是，我畫的是想像世界，只有我能夠進入。

N：然而你從來沒有畫過自己不存在的畫。
M：這不是刻意的。在畫中出現的其實是無意識的過往，某種超越意圖的東西，更私密更真實。例如，我對抽象圖畫的嘗試值得推薦給所有藝術家。透過抽象

完全沒有自我的圖畫就像用圓規描成的圓。

摘錄自《伊甸納》第一卷《在星星上》第 24 頁原稿。

形式，目標是試著轉化而非刻意呈現深層或淺層的情感：我們憂鬱低潮的時候、快樂的時候、狂躁的時候，會出現什麼？畫出來的成品總是會顯露內心。我甚至會說很有治療效果。

N：在《伊甸納》裡，從角色開始探索開始，讀者會發現圖像風格徹底改變了：畫面突然間變得非常華麗，從艾爾吉變成弗朗坎。

M：首先，這純粹只是技法的問題。所有第一部分直到原稿第 24 頁（編註：積木文化出版《伊甸納：星際修復師的奇幻迷航》第 58 頁），是在東京的旅館房間中完成的，二十天內就畫完了。繪製速度之快，以及為了如此快速繪圖而必須採用的風格簡直讓人難以相信──有時候我一天能畫三頁呢！其餘的部分是在回到美國後畫的，比較有餘裕，也比較慢。作畫方式與故事的核心不謀而合令人心慌，因為一切都不是刻意的，但都這麼剛好！是「宇宙計算機」決定的，超棒的，對吧？

N：這樣讀者就不能再怪你的圖畫變貧乏了。

M：讀者會發現漫畫家才是故事真正的主角，他遵循自己的旅程、自己的改變，隱含人物的變化。對我而言，感受到這種轉變的發生而且和敘事如此契合，真是至高的欣喜。這就是我的恩典！

N：提到把鼻子當成性的象徵，我們可以說斯迪爾發現他的鼻子的同時也發現了陰莖，在這部分，我發現你的作品中竟然沒有情色層面。為什麼？

M：不知道。但另一方面，可以看到一些以往不存在的事物，也就是感情層面。《伊甸納》和《印加石》中都有彼此相愛的角色。讓我非常好奇的是，除了從嘲諷的角度之外，我從來沒有描繪過愛情。現在我的角色不僅有「愛」的情感，而且這些情感更成為推動故事的力量。斯迪爾和阿丹的愛情再清楚不過。不過起初浮現的是性慾的層面，而不是情色或愛情。

N：墨必斯過去的某些作品中都帶有一定程度的情色，但是這十年來卻消失了。
M：有時候，漫畫家喜歡用特定事物來衝擊讀者，因為實際上我們自己就需要受到衝擊。

N：我在你的漫畫中從來沒注意到什麼驚人的衝擊之事。
M：在我的印象中倒是有，我甚至記得自己總是想要讓讀者震驚。在《致命將官》裡，某次古洛貝爾說：「墨必斯最愛引起公憤。」（原稿第 10 頁）。沒錯，我就是這樣：我就愛在故事裡引起公憤，但不是在習以為常的層面。我喜歡帶來衝擊，但不是建立在利用他人對性的恐懼或在挫敗上。

N：甚至不是建立在你自己的恐懼和挫敗上，因為無論如何你都會毀掉你的情色圖畫！
M：我們可以暗指情色的基礎就是挫敗 、背棄承諾。我們在漫畫或故事中展示越多性行為，或說性幻想，就越讓讀者感覺到對現實的殘酷幻滅。讀者會發現原本以為可以沉浸在圖畫中享受，結果從頭到尾盯著的卻也不過是圖畫而已。

N：對畫的人來說也一樣，對吧？
M：一樣。真正的性快感並不在圖畫裡，而是在我們和男人或女人，和另一個人在一起，體驗快感的時候。說到底，如果畫情色圖畫，那是因為我們對體驗不滿足。

N：這是一種詮釋，未必適用於所有的人。
M：也許我並沒有想詮釋。也許我在辯解——就我銷毀的色情圖畫而言，它們是用來彌補我在現實中無法實現的衝動。我的衝動包含許多我不希望存在的事物，這些事物只能透過剝削、折磨，甚至謀殺異性而存在。我一直認為畫出來或寫下來好過實際體驗。這些衝動通常非常淫穢下流，太恐怖了。

N：為什麼要銷毀這些圖畫？
M：理由相同，因為它們太恐怖了。

N：你抹去會危害名譽的痕跡是嗎？
M：大概吧。我不是色情圖像狂。或者說，如果我喜歡色情圖像，主要是為了圖像！總之，一切都還沒成定局。我的人生還沒結束，還有許多緊閉的大門和隔起的走廊。但是目前我以和諧自在的方式感受我的性慾。我會追隨我的夢想直到最後，因此這些都會透露在《伊甸納》。其中有些性愛場面，因為那是故事的推動力。也許不久後，故事和我的實際經歷也會需要情色。

2000
Cagnes
卡涅

補充，二十年後

2011
Paris
巴黎

經過數十年

N：過了這麼多年，還在思考大道理嗎？

M：當然，這毛病可不會隨著年紀改善！

N：這些年來，你是否被迫跟上你從事的各個圖像領域中的變化？

M：有一點。我從來沒有拋棄過任何人事物⋯⋯也許除了朋友吧。而且也不是我拋下他們，是人生讓我們漸行漸遠。我從來沒有刻意離開，不管是人還是體制。更不用說體制了。比如我從吉爾變換到墨必斯，然後從墨必斯變成吉爾，我從來沒有放棄曾經涉足的地方。開始成為墨必斯的時候，我繼續畫《藍莓上尉》，而且從中得到樂趣。

N：你一路以來都是雙向發展啊。

M：啊，對啊，我在編織！一方面這樣可以避免我倦怠，再說我也不想放棄自己的地盤。

N：對，這是發散，但同時也是一種不畫地自限的意願。

M：發散但同時保持一致性。

N：一致性是位於中間的你嗎？

M：沒錯，就是這樣。

N：但是你自己的一致性，我們都知道那有點⋯⋯「異質」。

M：沒錯，這是形式不穩定的結果。重點是要確保這最後不會變成阻礙。因此，我盡我所能地欺騙命運，讓我的不穩定看起來比較像整齊的舞步。

N：也為了讓你的不穩定性到哪裡都能保持一致性嗎？

M：完全沒錯。要在其中保有一致連貫性，就必須賦予事物意義，充分接納許多內在空間、精神空間。這看起來沒什麼，但是思考這些不規律的動態，找出其中的意義，從表面的混亂中定義出一條軌跡，並為其找到主線，已經是很了不起的事。

N：主線不會自己形成嗎？

M：不，這點是要花心力的。這種心力常常是其他人在當中發現一些重要又有趣的事物時完成的。一般來說，這是在藝術家過世後才會發生。我不知道該怎麼想。我不是那種認為自己不重要的藝術家，光是發揮功用、完成自己的工作就感到滿足，而且毫不擔心其他人是否喜愛自己的作品。這是關於「正派」藝術家的迷思。我一點也不想變成那種藝術家。然而我就讀藝術學院的時候，這個迷思很流行。我們多少都被教導這種藝術家的風骨，在我的朋友中多少有點氾濫。

N：這種風氣改變了嗎？

M：當然，改變很大。但是我那一輩的人受到教育的影響不小，像流行傳染病一

樣。我很快就對此做出反應。首先，我認為藝術家必須要仔細審視自己的作品，試圖理解。我覺得任由他人詮釋作品是很愚蠢的，大部分的時候都是徒勞，因為就算你的洞察力再敏銳，也永遠比不上置身創作內部的藝術家。

N：這也是當時漫畫中固有的，沒有思考太多就決定做個有點笨的漫畫。

M：這就是流行病的另一個部分，不過這不會出現在「高貴」藝術家的身上，而是在商業藝術家。後者不需要打造一種高高在上的態度、某種藝術的合一主義，但會導致同樣的結果。這種惡還有其他的根源，而且正好相反，傾向於認為自己無足輕重。另一方面，奇怪的是，這又與極為強烈的自豪、受大眾推崇方面得到強烈讚賞有關。一種自然的同理關係，很奇妙。某些藝術家就很能代表這股現象。就我看來，其中最具代表性的就是烏德佐，他非常親切同時又極為憤怒，不過那是天生自然的情緒。

N：但烏德佐繼承了漫畫家不自認為藝術家的那個年代。弗朗坎就是這樣。他們都覺得自己比較像工匠。

M：我不了解他，但是我還是相信弗朗坎有點不一樣。

N：其實沒有。只是他努力追求，讓自己的選擇變得多樣，進入新的領域……也許是因為弗朗坎最後意識到了這個問題？

M：對。烏德佐則是極度嚴守唯一相同的意圖：拒絕作品的隱藏慾望，拒絕表現單純的娛樂之外的其他事物。此外，他說自己是工匠，不是藝術家。我呢，我認為這種態度很動人、很美好，也很有意思。這是在這個世間站穩腳步的方法，讓自己能夠處理不幸與幸福。但這不是我選擇的路。我毫不猶豫選擇……

N：繞遠路？

M：對啦，要這麼說也行，但是是藝術的遠路！也就是說，我讓自己完全進入偉大藝術家的家族中！在字典裡，你會看見林布蘭和堤香並列，然後是巴泰耶（Bertrand Bataille），然後是學院派畫家，那些華麗浮誇的畫家（Pompiers），而我就名列其中！

N：烏德佐是「變身怪醫」（Jekyl／Hyde）症候群的好例子，影響了吉爾／墨必斯：他也這麼做，在《譚奇與拉維杜》的寫實風格和《高盧英雄》的搞笑之間切換。

M：所以這表示這麼做不會發瘋。約瑟夫‧吉蘭也這麼做。

N：那你呢？你會繼續多方發展到底嗎？

M：對我來說，這種多方發展是有極限的。例如不同於烏德佐，我沒辦法以真正徹底的方式創作名副其實的喜劇風格，也就是創造一個完全連貫的喜劇世界。我有一些略帶幽默風格的作品，但從來沒有真正找到自己的幽默路線。

N：你是指比較偏向精神上，不是風格層面嗎？

M：沒錯，就是精神上，幽默並不是完全依賴視覺建構和技法上的掌控。

N：所以在第一次合作多年後我們再次見面……

M：是第二次合作！

N：第二次，你說得對。這些年來你的創作、變動、嘗試的程度真的太驚人了！

M：這個時期的特點是與伊莎貝相遇、有了孩子、結婚。是一個新的開始，一個長久時代的結束，因為我和珂洛婷的關係持續了超過二十年，我整個生命的一部分都隨著分手改變了……不，甚至不能這麼說，因為「分手」是負面的意思。我有一種相當怪異的空洞感。然後很快我就遇見了伊莎貝。記得我們1989年為了你的書再次見面的時候，我已經和伊莎貝在一起兩、三年了，連拉菲爾都出生了，但是我沒有提這些事，因為這對我來說是一場真正的冒險，代表一個嶄新的世界。最後我們幾乎沒有提及，不過當時我心想，如果要對此說些什麼，那也是十年後的事，對我來說，仍然是個謎。我到底想做什麼？為什麼要在五十歲的時候人生從頭開始？而且還生了小孩！顯然這些問題有點像「名人八卦」，但我真的很想知道原因。起初小拉菲爾德的到來有如上天的驚喜，六年後娜烏西卡的出生更證明這一點。對伊莎貝而言，沒有第二段婚姻，這就是她的婚姻。但對我來說則有分手和連接。

N：很久以後的現在，你發現眼前的生活已經變得和前半段人生一樣重要了嗎？

M：我前半段人生非常重要。不能說現在更重要，但現在這段婚姻關係讓我實現的事物，把我和自己的人生混合在一起的方式真是太瘋狂了！首先當然是伊莎貝的個性、她的本質、她的特點、她對於我的反應方式，但也來自於我與男人的歷史恰好重疊的奇特情況。很少有男人會在五十歲的時候重新建立家庭。至少不是因愛情而構成的家庭。傳統上就像我們在巴爾札克的書裡讀到的，五十多歲的男人已經行將就木，像重回平民生活的軍人，迫切地想要做些什麼，他們與年輕女子組家庭，有可能會變成愛情故事，但結局往往很可悲。

N：所以你認為自己重新建立了一些嶄新的東西嗎？

M：對，但這不只是我，而是我的世代。有許多和我同世代的男人重新組成夫妻關係，很晚才生孩子，以較不傳統的方式經歷結婚生子。這已經不再關於女人被送入虎口，也不再是用金錢收買。都不是，這是關於真正的愛情故事：三十歲的女人愛五十歲的男人！真是太驚人了！我個人覺得這很動人，真是太棒了！

大師的時代

N：十年前你還在尋找大師呢。

M：啊，對，現在已經完全不會這樣了。

N：真的嗎？

M：真的。我和尤杜洛斯基仍然保持很好的關係，但是我不會說他是我的導師。

N：那他曾經是嗎？

M：某天我問他：「你願意當我的導師嗎？」他回答我：「好啊，有何不可呢？」

與伊莎貝、娜烏西卡和拉菲爾
的全家合影。

與伊莎貝、娜烏西卡和拉菲爾

墨必斯辭世前幾個月,榮獲國
家騎士勳章。

不過我們是在說笑。他知道這不是什麼莊嚴肅穆的小說情節,但我們玩了這個
遊戲許多年,是以相當恰當、隨性、輕巧地進行。也就是說,我和伊莎貝結婚
的頭四、五年,我們定期去聽他說話,一個星期至少去一次他的講座。

N:不用把他當成教主也可以參加講座嗎?

M:對,重點就在這裡,我完全不覺得自己把他當成教主。我甚至不覺得自己需
要受教。

N:你有一次和保羅·科爾賀(Paulo Coelho)合作,我心想你是不是又找到新
的大師了。所以情況不是這樣?

M:完全不是。這次合作從頭到尾都是由出版商打造的,是關於製作一款電玩
遊戲,他們想要打鐵趁熱,利用第一本書《牧羊少年奇幻之旅》的買氣帶動《朝
聖》(*O Diário de um Mgo*)。我是出於好意才參與的。我想我大致了解保羅
參與的體系,如果在 1960 年代,我可能會有興趣——也許這是我給自己的考驗,
證明我確實已經擺脫這一切吧?但這次合作真的是全然的專業關係。說到這個,
我和尤杜洛斯基一開始也可以是這樣的關係,如果我沒有和他建立起真正的關
係,我可能會拍一部電影或做一個電影案子,然後就拍拍屁股,掰掰啦!這就
是我和保羅合作的情況。

N:既然說到這個,我們就繼續聊大師和宗教團體吧:有如禪的消息嗎?

M:喔,尚－保羅·亞培－蓋里依舊在自己的小世界裡。幾年前我又開始見他。
有時候我會遇到教徒,其實只有「一些教徒」,就是一些人、一些男男女女。

N:所以教派還在繼續中?

M：對，還在運作中。我不知道他是不是做了什麼該受到制裁的事。我是不相信啦。但在性方面他確實有過錯，這是無庸置疑的。

N：容我說，顯然人有那些手段就會做壞事！

M：尤其是我們自己打造這些手段的時候。他常常對我說：「你知道嗎，這一切是很不容易的！」他的小世界必須維持在興奮、期待、需求、滿足的狀態……而且團體中大部分的人都不笨。往往都是非常聰明的人。

N：和很多邪教組織一樣。

M：要達到這一點，需要費極大的心力。我們在報章雜誌上閱讀邪教團體的報導時，總是以為有個騙子在小房間裡閉關，這傢伙心想：「到底要做什麼才能賺幾百萬？好，決定了，我們來搞一個教主計畫吧！」當他真的投入教主計畫的時候，就會發現實際上是怎麼一回事！那要布局很多很多年！然後教派必須建立在某種真實的東西上，就算很瘋狂，他還是必須創造現實，建構、編織這個現實，這要投入很可觀的心血！人人都有開始當教主的自由，但有多少人先有這個想法，然後有能力堅持到底？我認識一個嘗試過的傢伙。他身邊的人從沒有超過六個，而且永遠都是不同的人！

N：你還要告訴我們另一個人的消息：紀－克勞·伯格的狀況如何？最新消息是，他因為戀童而被判處十五年徒刑。

M：伯格從法律上來看是罪犯，但這會影響他的研究水準嗎？

N：你的意思是，這是兩碼子事嗎？

M：都是同一個人做的，但還是很怪。

N：你的意思是，他可以同時是壞透的罪犯，也可以是好丈夫和好爸爸？你最好是可以當納粹的酷刑手，又可以對自己的小孩非常溫柔啦！

M：你現在是想要認真辯論嗎？

N：就是啊！

M：好吧，你可以這樣說。但我覺得你舉的例子不太恰當。我想說的是，伯格花了二十年間完成的研究可以被視為科學。除此之外，他的妄想也強烈到變成嚴重病態，也就是我們所說的戀童癖。也許這種興奮和他的研究內容有關？

N：太超過嗎？

M：不只是太超過，他毫不猶豫地跨越界線。對我來說，這強烈到無法理解了。我感覺其中有某種極為複雜的東西。（伊莎貝想要插話。）伊莎貝，等等，我只見過伯格四、五次，就這樣。不過我費了一番力氣，實行本能飲食法足足五年。

N：你不在本能飲食團體了嗎？

M：不在了。讓人無法忍受之處在於伯格讓飲食法變得很不值。不只是公開指控的部分，我認識和他一起工作的人，他們發現伯格這傢伙根本不擇手段。可以說本能飲食法解放他內心所有的瘋狂。

N：所有投入這個立場的人，不管是不是自願的，最後都變成教主。他們最後多少都會發神經，不論是對小孩、對女人、對男人、對狗⋯⋯什麼都可以。

M：不不，如果他在對他的研究認真負責的正式機構裡，他就不可能這麼偏差。例如政治人物，等級很高的那種。

N：那種有些也越界了！

M：確實有。但是他們都非常謹言慎行，因為他們代表了要求他們表現嚴肅的體制，否則他們就會被踢出去。

N：政治人物有很多考量，所以必須很小心。

M：對，伯格就不需要考慮社會觀感。他只要考慮像我這樣的人──他的信徒就好。也因此，我們都非常受傷，這就是為何我對本能飲食法失去動力。於是我也和蒙特梅（Montramé）的人失去聯絡。

N：組織還在嗎？

M：我不知道。我很害怕得知更多可怕的事。要實行本能飲食法，必須和蒙特梅聯絡，那裡會發放產品等等。而且還有一堆飲食法的新知、小報，這種做法就是讓大家變成緊密的小家庭⋯⋯實行本能飲食法真的是我個人做過最瘋狂的事，因為這牽涉到食物！舉個例子吧，本能飲食法就是螃蟹要放個四、五天，像乳酪一樣開始發臭了才吃⋯⋯任何正常人看到本能飲食法都會退避三舍！

N：伊莎貝（以下簡稱 I），你和孩子們也一起這樣吃嗎？

I：從來沒有！

N：或許你還記得，他為了上一本書到我家的時候（最後妳也來了），我也開始像他一樣吃。我很開心地品嘗生魚，在餐桌前嗅聞蔬菜和水果，我還試了生肉，但沒有成功⋯⋯你記得我們早上一起去逛菜市場嗎？總之，有些事留下來了。我沒有變成素食者，但也相去不遠。

M：你看起來不像吃很多的人。

N：後來有段時間我和一個吃素的女生訂婚，多多少少還是影響了我。

M：素食也是很有趣的自願性的行為。

N：那你們現在是「正常」飲食嗎？

M：對。我只會避免穀類和乳製品。不過偶爾我還是會受不了誘惑而吃一小塊乳酪！

N：和孩子在一起，你們是否必須採取不同的日常飲食？

M：孩子們完全反對！我想著該如何讓孩子們吃得適當，因為小孩會直接選擇最糟糕的食物。我仍然認為本能飲食法不僅是有趣的飲食法，而且是真正的未來。大概是非常遙遠的未來吧，但⋯⋯

N：總之，就算你還在執行本能飲食法的時候，有必要的話你也會和大家吃得一樣。

M：有必要的時候會。但我意識到，要實行本能飲食法，必須以非常嚴格的方式執行，會引來一堆反對，被指責是基本教義派、瘋子，而且沒有人懂你。

N：這是在質疑每個人的生活。

M：對，這就像一根質問的手指。例如我開始本能飲食法的時候，我嘗試過把這個方法帶回家，結果全家都覺得我瘋了，於是我只準備自己的食物。不過他們都深信我會強迫他們一起進行。

I：我真的以為會那樣！

N：我也是。你的眼角餘光一定含有某種指責的意味！

M：才沒有，聽我說……本能飲食法不是三言兩語就能解釋的。必須引入很多背景，包括生物、人類史、文化史……然後人們突然間變得興致高昂，聽著你說這一切的時候眼神發亮。

N：所以本能飲食法結束了？

M：我心中永遠有一個小小的念頭，認為自己未來會重新實行本能飲食法，但我不知道怎麼做，目前仍是一顆光明的小種子。不過必須說，我放棄本能飲食法後，胖了整整十公斤。

N：確實，而且這樣很好看。你當時太瘦了。

M：對，我當時很瘦。但看到當年的照片時，我比較喜歡那時候的身形。

N：當時你不喝酒，也不抽菸了。

M：有抽啊，雖然我在實行本能飲食法，不過又開始抽大麻了。

N：我想說的是，你不抽香菸了……

M：啊！沒有，我不至於在六十三歲的時候又開始碰菸毒啦！

N：1996 年時，你在叫做《蜥蜴》（*Le Lézard*）的刊物裡和路易斯‧通代（Lewis Trondheim）進行一場聯合採訪。是不愉快的經驗嗎？

M：對，因為路易斯是一個非常強大神祕的人。於是我有點發神經，事後覺得很差愧。我放肆地用各種言詞指手畫腳，而他就像一隻大貓靜靜看著。

N：是他想要和你訪談嗎？

M：是他和他那群朋友。我認為那多少是想對墨必斯致敬。整個協會，整個世代的藝術家，雖然沒有說我影響了他們，卻把我視為影響他們的根本之一。

N：是在精神或態度上嗎？因為從圖像方面來看，這些人並沒有你的影子。

M：完全沒有。但是在態度上、學習手段上有。在個人投入的心力方面也有。

> 整個協會，整個世代的藝術家……把我視為影響他們的根本之一。

N：他們以隱晦的方式認可你的影響嗎？

M：對。你讀過訪談了嗎？你怎麼想？

N：我看不出來你們的訪談方向，很怪但很有趣。你們在採訪中提到一個叫做《Philographie》的雜誌。是真實存在的刊物嗎？

M：原本可能存在，但從來沒有存在過。

N：所以你本來有計劃要做刊物？

M：對。但這樣說好了，管理者和藝術家之間沒有共識，缺乏可以擔起團體命運的人，缺少擁有某種魅力為這個刊物注入生命力的人。我們需要有這種才華的人，像迪奧內或戈西尼那樣的人。尤杜洛斯基躍躍欲試，他是有力人士，但完全不是做刊物的料。管理團隊要有無私奉獻的精神。

N：不過這個計畫看起來當時進展得很不錯。

M：我們討論過。開過幾次會，但主要是為了稍微認識彼此，鞏固了同世代的幾個重要漫畫家。像是布克、羅西、馬克斯‧卡邦（Max Cabanes）這些人，還有像米歇爾‧杜宏這樣無拘無束的人……

回歸法國和商業

N：從美國回來後，你離開觀星者另外成立新公司了嗎？

M：我只和伊莎貝買回在 1990 年代初期成立的 Stardom 的資金，如今改名為「墨必斯製作」。我需要一個理想的背景繼續創作。

N：Stardom 和觀星者相比，定位是什麼？

M：差別在 Stardom 是家族經營的公司。

N：有一件事引起騷動，就是吉米‧罕醉克斯的唱片封套和某個名叫尚－諾艾‧柯傑（Jean-Noël Coghe）的人的事……

M：這又是一個高潮迭起的故事。為了重新繪製《你體驗了沒／軸心：大膽如愛》（*Are You Experienced / Axis : Bold As Love*, 1975）重新發行的唱片封面，Barclay 公司的人寄給我一堆照片。其中有一張很怪很不好看的照片，拍下正在吃東西的吉米‧罕醉克斯，我就是以這張照片為方向創作。我重新設計畫面，把它放進不同的背景脈絡中，變成經典封面。於是這張照片也跟著聞名世界。

N：是尚－諾艾‧柯傑的照片嗎？

M：沒錯。隨著時間過去，後來辦了一個展覽，這張照片被放大，展示在同樣被放大的唱片封面插圖旁邊。尚－諾艾‧柯傑當時失業了，他心灰意冷，然後踏進這個展覽，看到他的照片和我的圖畫。那時他和一個律師朋友一起來，於是他開始抱怨：「你知道嗎？這傢伙因為我的照片而出名！」他的律師於是表示會處理這件事。然後，我就收到了抄襲的傳票，索賠金額一百五十萬法郎！

風格多變的的吉米‧罕醉克斯（1998）。

N：那是什麼時候的事？

M：四、五年前。對我來說，這就像被雷劈到。我和著作權律師尚－克勞德‧齊貝斯坦（Jean-Claude Zylverstein）談過，他覺得無能為力。其實該負責的是 Barclay 公司，但我是唯一在法國的人。於是我出庭了，而且我勝訴了。

N：克服萬難嗎？

M：我的律師解決了這個燙手山芋，否則我就得付一百五十萬，會破產，還得把房子什麼的都賣掉！你知道的，因為我從來不存錢。多虧有「戲仿例外」條款（編註：創作中借用他人作品以達調侃或致敬目的，在法律中可不視為抄襲。），對方的律師敗訴了。他很不高興，宣稱要上訴。漫長的訴訟程序讓我心情很低落，真的是惡夢一場！然後我去見尤杜洛斯基，告訴他這件事。他跟我說：「只有一個解決辦法，就是採取心理魔法。」也就是說，如何找出可以改變現實的方法解決這個衝突。他想了大約三十秒，然後對我說：「原本的圖畫將會是系列作品的第一張圖。」當時我們剛接手 Stardom。伊莎貝建議打電話給尚－諾艾，向他提議重新發行有爭議的照片，並加入其他照片，而且幫忙他編輯進行中的回憶錄，後來由 Le Castor Astral 出版，書名是《報導者藍調》（*Le Blues du reporter*）。我繼續使用他的罕醉克斯照片，以第一張照片的方式重新演繹，讓照片本身變成一則故事，一件作品。這確實是個解方。尚－諾艾的律師也認為這個點子很棒。我去見他，奇妙的是，我們一拍即合，尚－諾艾其實是非常好的人；我執行這個計畫，最後變成我很喜歡的作品！但我的內心深處並不高興。事件中我稍微忍氣吞聲，但我寧可毫不妥協。容我提醒，這件事是 Barclay 的責任，而我基本上就像是被卡車撞了。我不會要任何人對這件事負責，這是公司的意外事件，但任何漫畫家都可能一不小心就落入類似的處境！

N：心理魔法的手段解決了問題？

M：對，因為尚－諾艾樂意這麼做。但確實在我的漫畫家職業生涯中，我用了大量照片。我從吉蘭那兒學到的方法是從真實世界取材，讓圖更好更豐富。例如在動物園畫動物的速寫、到咖啡店的露天座速寫、都市景觀、鄉村景色的速寫、畫朋友等等⋯⋯然後最主要是從報章雜誌中找照片，為圖畫增添力道。吉米‧罕醉克斯的例子有點不一樣，因為照片是唱片公司發給我的。但在《藍莓上尉》裡，在所有我的圖畫裡，都有數不清的照片！你可以宣布：來吧，攝影師們，仔細看看你們就會發現啦！後來也確實發生過：有個傢伙發現照片被我改編成圖畫，他打電話跟我說要殺了我！

N：就這樣？

M：我回他：「來殺我啊，您想要我說什麼？」我無能為力，事情就是這樣。我是漫畫家，世界就是我的靈感來源。假如我畫了張巴黎街道，結果所有蓋房子的建築師、艾菲爾（Gustave Eiffel）的後代，全都要跑來向我追討權利嗎？我在咖啡店露天座畫了某個人，如果畫得很像，他認出自己，他要來追討權利嗎？如果我的畫中男女穿著聖羅蘭的服裝，難道聖羅蘭要向我追討權利嗎？

N：在藝術模糊地帶制定的法律開啟了利潤可觀的市場，於是大家全都⋯⋯

M：沒錯！我要藉這本書昭告天下：來呀，我的戶頭裡還剩一點錢！放馬過來吧！哇哈哈哈哈！

N：未來一定要好好釐清著作權的問題。

M：還有漫畫與照片關係的法律問題。目前一切都不清不楚。法官完全不懂這種事，也沒有判例。

N：在漫畫界大家都這麼做。

M：確實。但是世界變得很危險。對我而言，這十年是充滿危險的十年。我現在變成標靶，或者是我讓自己變成標靶。因為我的人生哲學沒有改變，是要創造自己的生命。

N：你別變得怕東怕西就好。

M：不會，我沒有變得怕東怕西或刻薄。但確實有那麼一刻，我意識到自己的脆弱和無力。

N：而且這很可能沒辦法解決。

M：顯然如此。但同時間，世界各地對我作品的喜愛、認可、喜歡我的畫作的人變得好多，他們都很開心，而且會讓我知道，這是永遠不會消失的事。每天我都會收到善良體貼的字句，有時候是來自數千里外的人⋯⋯不過我想，對所有的漫畫家來說都一樣。能與危險抗衡的正是這些善意。

N：那經濟方面也能平衡嗎？

M：可以。這形成一群買家，讓我面對出版社有一定的銷量保證，因此能夠出單行本。

N：所以後來出了這本墨必－柯吉（Mœb-Coghe）作品集？

M：出了，書名是《吉米·罕醉克斯。強烈情感》（*Jimi Hendrix. Émotions élétriques*，Le Castor Astral 出版，1999），我們找到他的接觸印樣，從他的照片重繪而成。我們一起分了合作的利潤。尚－諾艾根本不是貪婪的人，他只是想要被世界小小認可。

傳記與訪談

N：1998 年時，你出版了回憶錄。

M：嗯，比較像「有人協助的自傳」，書名是《墨必斯·吉哈。關於我的分身》（*Mœbius Giraud. Histoire de mon Double. Éditions N˚1*）。很好笑。

N：不該說「好笑」吧……我覺得其中有些非常精采的段落，關於你父親的離世、你和他的關係。寫得很美。

M：我們在這本書上花了相當長的時間，將近一年。

N：但是書裡有一大堆沒修改的錯誤。

M：我告訴你，我不知道，因為我根本沒有認真重讀！

N：太扯了！

M：我覺得這些小錯誤才是樂趣所在。

N：胡說！你當然只會挑好事說。

M：我覺得這樣別有一番趣味。另一方面，這本傳記也是有它的神祕之處，我沒有真正重讀就是證明。我沒辦法讀超過第十頁。

N：其實這本傳記正好補充了我們一起做的訪談。

M：不同的是，這是我們一起做的書，我一讀再讀！

N：你在《Rock & Folk》裡說聲稱自傳裡有些事是你甚至不敢告訴我的。這話說得不對：我沒看到什麼新鮮事。

M：一定有些我跟你說過，但你沒放進我們的書裡的內容。

N：我想我幾乎都放進書裡了。有些故事我只是概述，而你在自傳裡大書特書。我們的書裡什麼都沒有隱藏。

M：那本也一樣：這裡錄兩小時，那裡錄三小時，錄成錄音帶，我可以永遠錄下去。我好愛錄音，我可以說個沒完沒了！

N：成果真的很有意思。但要是出新版，你最後還是得讀這本書，而且修改所有錯誤……

M：一定會！

N：關於之前的對談，有次你提到你利用合作夥伴的方式，並且心想你是如何利用我的。現在我要來問這個遲來的問題：你在哪個方面利用我？你知道嗎？

與分身的對話。摘錄自《墨必斯雜想錄》第五集（2004）。

M：其實我自己都不知道。我對正在發生的事物相當敏感，問題向我迎面襲來，但我並沒有所有問題的答案，答案不會自動出現。

N：你的一生都在提出自己未必能夠回答的問題。

M：不一定。有時候答案會出現，有時候不會。有時候答案會改變，會變化。有時候也會淘汰。有時候事情懸而未決。總之我會利用所有有關係的人，稍微有交情的人，重現情境、事件、先後順序……甚至常常會在短暫的記者問話或快速訪談中，在簡單的對話中讓我隱約看見意義的泡泡。而且我意識到主要利用的對象，大部分都是和我一起工作的人，他們會以一種奧妙的方式找上我，對我的故事提出問題。很少有人會發現置身在這種狀況中。我們必須將之視為正面的情境，像上天給的禮物，而不是避之唯恐不及的煩人事。其實你必須回應人們。我的目標就是利用這些提問者大軍，無論是為了工作而來，或是出於愛、興趣或好感而來，都無所謂，我都會以他們前來的原因利用他們……

N：意思是？

M：意思就是找到答案以外的答案。首先要找到對我提出的問題的答案，但大部分的時候，這些問題都很平凡無奇。另一方面，在問題背後的問題……

N：意思是，即使是隨口提出的無聊問題，也可能會有好回答，是這樣嗎？

M：就是這樣！這就是我想說的！因此我總是非常小心，盡全力思考琢磨、找出答案後回答。

N：我想，這就是很多人覺得你話很多的原因吧。

M：大概吧，但無所謂。這些人來工作，面對的是一個經歷大風大浪的人。並不是人人都有過這種經驗。

N：你做得很不錯啊。

M：我在其中找到合理性和樂趣。但是我對文字轉錄有點失望，因為我發現自己的法語有時候太模糊，我的思考結構有時候也很混亂。每次要開始訪談的時候，我都會默默心想：這次我一定要努力表達得簡潔清楚，要好好說話……最好是！我每次都失敗！

活動與電影

N：我想特別提 1997 年 8 月在瓦爾（Var）的索里耶漫畫節（Solliès-Ville），你多少是那屆的主角，因為前一年你抱回金太陽獎（Soleil d'Or），那年還有「藍莓上尉特展」。從上一本書到現在，中間還發生了哪些事？

M：「墨必斯製作」籌辦了很多精采的展覽，在義大利、安古蘭、巴黎、德國、芬蘭、比利時、韓國、日本（讓我因此得到一趟美好的京都之旅）……可以說漫畫家變成展示動物了。而且很美好很有趣。人們很喜歡看故事之外的原稿頁面、裱框畫、小東西、小細節之類的。

N：1996 年在安古蘭，你做了一塊水泥板。這是關於什麼的？

M：每個人都做了一塊水泥板。很不錯。

N：像在好萊塢星光大道留下手印嗎？

M：沒有那麼單純啦。至少手印或腳印不太會出錯。我為他們畫了一個小人物。在新鮮水泥上畫畫可不容易，因為那是直接在水泥上作畫，沒有草稿，要用鏝刀、用水泥工匠的工具……

N：你為法國國立漫畫與影像中心（CNBDI），即如今的 CIBDI 設計了信頭紙。

M：對，這是他們常用的紙。而且在機構內放了很多。

N：這份案子有酬勞嗎？

M：沒有，我是無償做的。是友好的象徵。

N：電影部分，有《第五元素》這類大片，也有楊‧庫南（Jan Kounen）備受爭議的《藍莓上尉》、《小尼莫》……

M：1999 年時，我以演員身分參與羅虹‧布尼克（Laurent Bouhnik）的《瑪德蓮》（Madelein）其中一個片段。雖然說是「演員」，我也不過就是走在街上，從地上撿起東西，然後就走掉了……但我開心死了！你一定早就注意到，我很愛現，想輕鬆自在地展現自己。而且，我還非常虛榮。我覺得自己很帥氣，想要全世界都覺得我很帥，想要得到電影角色，讓我可以演出壯觀的場面。但同時這也讓我害怕到腿軟。

N：你這樣的外貌，我很意外竟然從來沒有人對你提出邀約。

我覺得自己很帥氣，想要全世界都覺得我很帥，想要得到電影角色

M：有人約我拍戲的那次，我害怕到逃走了。莫里斯・杜格森的電影，《費爾班克斯的費》（*F comme Fairbanks*）。我要演出的角色很重要。我不但沒有回覆，反而跑到鄉下躲了一個月！我逃跑了，真是太丟臉啦！但同時也很開心逃過一劫。還有一個朋友覺得我應該在他的電影中演出。雖然我同意了，但是我也因為他找不到資金而高興得要命！我本來要和艾瑪・湯普遜（Emma Thompson）一起演戲耶，很誇張吧？所以說，在電影方面，我繼續當「製作設計師」，但要是說我在「做電影」那就太超過了……

N：那你真的有在《第五元素》裡工作嗎？
M：有，和尚－克勞德・梅濟耶爾一起。必須說他去的次數比我多太多了。我的女兒艾蓮也參與工作團隊。希爾凡・德斯佩斯（Sylvain Despretz）受聘繪製分鏡。他和雷利（Ridley Scott）做了整部《神鬼戰士》（*Gladiator*）。他做為分鏡師的第一份大案子是《密閉車庫》，這個最終沒能完成的 1980 年代計畫。

N：你在《第五元素》中被列為「美術設定」。
M：當然，我還是有做事的。一些我的元素被用在電影中。有艘飛船完全按照比例縮小製作，我在洛杉磯看到，真的非常驚人。

N：這是你十年來最大型的「製作設計」的工作，對吧？
M：我也和索尼（Sony）的人共事不少，為街機遊戲設計關卡。而且不只遊戲，還有搭配的一切，包括遊戲間的設計。

N：街機遊戲是什麼？
M：這是特殊類型的電玩。是線上遊戲，為三十二名玩家設計，讓他們置身虛擬空間，遊戲中的三十二個小人可以在空間裡即時體驗冒險。索尼的街機空間中有三十二臺機器放在框體裡，所以你左轉的時候，框體會往左傾斜，右轉的時候框體就會往右傾斜……

N：這在哪裡？
M：舊金山。營運沒有超過一、兩年，街機就遇到退潮危機，遊戲技術也往預料外的方向發展。不過我曾經參與兩款經典遊戲：1995 年 Saturn 主機版的《飛龍騎士》（*Panzer Dragoon*），還有 1997 年的《朝聖者》（*Pilgrim*），是依照保羅・科爾賀的劇本製作的電腦遊戲。我創作角色，並在 bonus 光碟中附贈原畫。

N：動畫方面有波多正美和 W.T. 賀茲（W.T. Hurtz）的《小尼莫夢鄉歷險記》（*Nemo : Les Aventures au pays de Slumberland*, 1992）。
M：最後終於做出來了。不過其中沒有太多我的作品，整部動畫重新製作了。

N：而且很不錯。漫畫也緊接著推出。
M：由布魯諾・瑪爾尚（Bruno Marchand）繪製。他和我做了兩集，然後獨自完成其餘兩本，不過我想他後面一定畫得很辛苦。因為那是我為電影寫的腳本，但沒有全部被採用。

N：很不錯，而且圖畫也有潛力。

M：有點像我和馬克‧巴蒂的另一部作品，我們排除萬難慢慢完成了。馬克的畫有缺點也有優點，但重點是作品問世了。

N：達高出版的《阿爾托》（*Altor*），共七集。

M：現在已經完結了。我們畫了前兩集後，故事就開始發展，這是我第一次親自編寫整部劇本，而不是給馬克指示。

N：我發現在《小尼莫》中，你在工作人員名單中總共出現兩次，分別是「腳本」和「概念設計」。

M：關於這個，你得知道，我畫的圖畫完全淹沒在其他圖畫中，不過因為我收到酬勞，名字自然就出現在工作人員名單上。就像雷‧布萊伯利（Ray Bradbury）的名字一樣，他寫了劇本，但沒有被採用，不過他已經拿到酬勞，所以就保留他的名字啦！

N：所以是否會出現在工作人員名單上，是以收到酬勞與否決定嗎？

M：其實要看狀況。如果是沒沒無名的人，就算是業內人士，也不會列出名字。但要是可以幫工作人員名單增添一丁點光環，那就會保留。

N：2002 年的《阿札克狂想曲》（*Arzak Rhapsody*）呢？

M：我對這個原本為網路製作的小系列非常滿意。整體很樸素，是很簡單的小作品。花了我很多時間、很多心力，但很樸素。我製作了十四集，每集三分鐘。

N：人物的名字經過幾十年來的各種拼寫變化，終於定案了……沒有任何一集是改編自漫畫嗎？

M：沒有。我們透過限制取景和設計場景，讓故事能夠適合 Flash 繪圖軟體、簡略的造型。我們也發現讓作品去適應隨意瀏覽網路的網友是明智之舉，因為他們就是潛在觀眾，因此阿札克也用自己的方式，一次又一次和網友相遇。從那時候開始，我全部用電腦作畫。每集有上百張彩色圖畫。

N：其實你對現代繪圖技法的掌握技術和硬筆、鉛筆、沾水筆、軟筆等傳統技法一樣好。

M：你這樣說就太誇張了。我來沒有像弗雷‧貝爾特蘭（Fred Beltran）或尚－米歇爾‧彭齊歐（Jean-Michel Ponzio）那樣真正投入動畫或 3D 影像製作。我會用 Photoshop，但就像一個工具身兼鉛筆、橡皮擦、沾水筆、筆刷那樣。我使用繪圖板的方式極度傳統，把它成紙張的延伸，如此而已。我運用顏色的方式就像筆刷或噴槍。我很少用內建的效果，比較喜歡自製的效果，使用線條而不是電腦運算的漸層或其他方式創造起伏立體感。

N：這更花時間，但是效果絕對更接近在紙上作畫。

M：這樣可以避免討厭的意外。但是也少了美好的意外，因為專業上色師，尤其是部分美國創作者，總是能做出令人瞠目結舌的傑作，美到讓人佩服得五體投地。但總之我沒有做到這個程度的技術能力，也沒有時間去學。

N：那《藍莓上尉》的電影呢？

M：這案子一度被洛杉磯的一名獨立製作人買下。那幾年間他努力想把故事賣出去，差點賣給華特·希爾（Walter Hill），做成某個美國有線電視臺的電影；後來電影沒拍成，我取回版權。回到法國後，我認識了楊·庫南，因為他和《狂嘯金屬》的好幾個人都是朋友，尤其是當年仍與居內（Jean-Pierre Jeunet）工作的卡洛（Marc Caro）。版權回到我們手上的那天，我和安·卡利列（Anne Carrière）的兒子、科爾賀的編輯正在機場，我們準備去斯洛維尼亞與製作《朝聖者》遊戲的電腦繪圖師見面，這款遊戲是在斯洛維尼亞的工作室製作的。就在同一天，我在機場巧遇楊，向他宣布版權釋出，事情就這樣開始了。

N：你有參與這部電影嗎？

M：完全沒有。我只給劇本一些指示，就這樣。劇本大致上改編自《失蹤德國人的金礦》，由楊和傑哈德·布拉赫（Gérard Brach）撰寫，後者真的是非常出色的作者，他拍的電影都很有個性。然後他面對的是一個冒險的作品，便全力以赴。劇本中有些非常出色的部分，有些甚至提升到不同的境界。既有幾乎戰前的西部景象，也有非常過時的情境原型，有點混亂，有點粗俗的法國風格，還有近乎挑釁的進展。這是很棘手的工作。楊在沒有我的情況下，走出自己的路是完全正確的，而且他甚至在薩滿信仰方面做出令人驚豔的成果，因為他決定把這部片的主軸放在薩滿信仰上。

《藍莓上尉》：漫畫與衍生系列

N：你當時不是正好計劃把系列漫畫轉向這個主題嗎？

M：這真的很奇妙：當時尚－米歇爾·查理耶的兒子也出現一個大爭議，是關於一部名叫《藍莓上尉1900》的腳本，其中也有薩滿信仰！當時菲利普·查理耶（Philippe Charlier）反對製作這篇故事，因為他認為這比較像墨必斯而不是查理耶。

N：這樣說並沒有錯。

M：當然。但是我的共同作者過世了，我不懂為什麼我無權僱用墨必斯當腳本作者！再說，如果有天故事出版了，我一定會註明：墨必斯／腳本，吉爾／作畫。

N：這會是新的《藍莓上尉》嗎？

M：完全不是。這是我想和法蘭索瓦·布克以漫畫家身分一起創作的故事。一個獨立的故事，系列的番外篇，就像威廉·萬斯（William Vance）的《藍莓元帥》（*Marshal Blueberry*）。

N：《藍莓元帥》很怪。

M：《藍莓元帥》就是沒有充分考慮品質方面的出版與商業行為的好例子。我在尚－米歇爾過世後，大概1990到1993年時，為了美國的電影計畫寫了這部腳本，

但最終沒拍成。我想要表現我們能寫出比他們更有趣的腳本。然後我就一頭栽進去，心想：嘿嘿，我要看看自己能否寫出查理耶風格的故事。於是我寫了這部腳本，還不錯，但很傳統，很經典。我不知道是否要自己畫，便拿給人形聯盟看，因為當時《藍莓上尉》的版權在他們那裡。他們告訴我：「嗯，效果很好，我們會幫你找個漫畫家！」然後他們從百寶箱裡變出威廉·萬斯。當下我不太積極，我覺得威廉的風格很吸引人，但有時候有點賣弄技巧，某部分有點太紀實了……然後我想了想，覺得他的風格帶來某種比較世俗、花俏的感覺，也許正是這個系列所需要的。於是我同意了，然後立刻就出現第一個問題：這個故事一開始是以兩部分為架構寫成，堡壘的部分和城鎮的部分，然而人形聯盟的政策是放棄長篇幅的高價單行本，回歸四十五頁的傳統規格，於是，我們不得不把故事分成三本單行本。故事的結構都被破壞了，真是一場災難！我努力反抗，但無能為力。第二個問題：萬斯在畫完第二本之後發現自己忙不過來，但他一直壓抑不提，結果故事因此卡了將近四年。我必須承認，儘管威廉身上有各種不討喜的小毛病，第一集真的讓我很驚喜，畫作優雅真實，非常出色。第二集沒那麼好，分鏡不太流暢，劇本顯得有點倉促，有些場景不太好理解，比較不有趣，作畫方面也比較不用心……然後到第三集，威廉崩潰了。我不知道他怎麼了，我也不想知道。總之，第三集一直拖，最後找米歇爾·胡吉幫忙。他表現得很出色，但這部作品仍然是四不像，真是災難。因為前兩集是萬斯畫的，第三集是別人畫的，這不像話啊！畢竟萬斯的風格太特別了。

N：太慘了！
M：超級慘！唯一好笑的可能是我自己動筆畫吧，但這還是會讓作品有缺陷。

N：最重要的是，這樣就一點意義都沒有了，根本只是《藍莓上尉》的翻版。
M：完全沒錯！這次對我來說真的是不太滿意的經驗。

N：這段期間，一切都回到達高了嗎？
M：達高在最困難的時候把所有版權都買回去了。這樣很不錯，達高在編輯方面積極多了。我在人形聯盟的時期，完全沒有接到任何一通電話叫我開始工作。當然我也好好利用了這段時期……應該說生命善加利用了這段時間。如果《藍莓上尉》留在人形聯盟，到現在都不會有新的單行本。達高的已故總編輯紀·維達（Guy Vidal）是非常稱職的系列漫畫總監，積極好強，會持續注意系列漫畫的進度。由於我只求有進展，於是有了《藍莓先生》（Mister Blueberry），後面是《墓碑鎮》（Ombres sur Tombstone）和《傑羅尼莫》（Geronimo）……我盡力而為，我不會說全部都很成功。我承認有些段落在腳本上或作畫上有些驚人之舉，但它的優點就是不守常規！

N：你現在說的是什麼？
M：在說我自己的《藍莓上尉》啊！

N：啊，我開始搞混所有的「藍莓」了。

M：對啊，就是有這種風險，我不太清楚之後要怎麼走。但是我體驗到的感受對我來說是真正的感受。這證明了作品本身是有生命力的。回到《藍莓上尉1900》，即使菲利普・查理耶反對，這個故事真的對我別具意義。他的反對理由是：「我父親絕對不會這樣寫」——真意外！其實在《藍莓上尉1900》裡，是夢境般的極度奇幻世界，而且還有幽默，至少我認為是幽默。好吧，查理耶也盡其所能地耍弄幽默，但是奇幻呢，他甚至連淺嘗都談不上。我比較想大快朵頤奇幻，而這件事確實會引起問題！有點像《彎刀吉姆》的狀況。

N：《彎刀吉姆》，只有一集是由查理耶和吉哈合作，後續則是吉哈和克里斯提安・羅西，共七集，1979到1999年間由Casterman出版。

M：《彎刀吉姆》原則上應該要繼續的，但後來克里斯提安・羅西那邊沒有太多消息，我不知道我們的進度到哪裡。無論如何，大眾對這個系列的反應不太有說服力。所以說《藍莓上尉1900》這個名字很重要！評價還算不錯，我個人覺得是個好故事，但是反應不好。

N：《彎刀吉姆》算是奇幻？

M：《彎刀吉姆》在我加入活死人、殭屍、穿越時空的巫師、這些那些的時候，這個系列就已經徹底變成奇幻路線了。有一幕是彎刀看見了未來，他預言未來有個美國總統會是黑人。你明白嗎？

N：這預感很有意思！查理耶的受益人仍然有權過問你對作品的作為嗎？

M：這算是我們衝突的核心。我呢，我以為沒有。我和尚－米歇爾簽的合約裡，我們只同意活著的那一方接手該系列，就這樣，沒有別的。尚－米歇爾過世時，我把菲利普當成朋友，他是他父親的兒子，很開朗、很親切，看起來很想要繼續做這系列。結果我根本搞錯了，他一點也不想工作。他想要的是股利，一副手段強硬的管理者姿態，只關心結果。他沒有主動作為。此外，考慮到菲利普的苛求，我甚至提議在《少年藍莓》之類的系列中取消我的份額，以便支付漫畫家和腳本作家；他呢，面無表情地批准這項原則，彷彿這是普普通通的事似的！這種態度當下沒有讓我太震驚，但最後我非常火大而且反感，現在我跟他不是朋友，我只想把話說清楚，用非常徹底的方式重新定義我在這件事裡的立場！但我不可能同時做所有的事，所以這一切就有點懸在那裡。

N：我不清楚菲利普・查理耶的為人，但除了《藍莓上尉1900》，從你獨力接手這個系列之後，藍莓很明顯偏離了原本的設定。

M：確實，完全偏離了。而且反應很好！結果很奇怪，這引起原本在《藍莓上尉》讀者中不存在的兩大流派。一派認為，而且很幸運的這些人是多數，都是我的支持者，另一派則有反對聲浪。在網路上看這些討論很有趣，你會注意到某種劃分，奇妙地與法國所有議題的現象不謀而合，包括政治、經濟、藝術：有守

隨筆畫，顯出藍莓老年的臉孔
（日期不詳）。

舊派和現代派，有充滿冒險精神的和謹慎的。因此，我在謹慎派那方面引起不少擔憂。但即便如此，雖然這系列從根本上產生爭議，其形式上仍然非常貼近西部漫畫，是冒險系列，所以讀者買單，效果非常好，甚至可以說從我接手後銷售量就上升了。但我不知道這是由於品質，還是因為出刊頻率提高。

N：那反對派通常指責你什麼？
M：指責我不再單純展現置身冒險而且主動的藍莓。確實，最近他的狀態變成完全被動。

N：他變得有點像約翰·迪佛，對吧？
M：並沒有，約翰·迪佛不斷在動，藍莓現在則完全靜止。我和尚－米歇爾的不同之處，在於我編寫腳本的態度更加「微觀」：我會描寫動作，然後讓時間靜止，尚－米歇爾會加上「一個月後」，然後我們就會看到藍莓已經康復，拄著拐杖到處走，而且不得不跳上馬鞍繼續新的冒險。這是觀點問題。確實，在這個系列中，西部主題是我的焦點。這是尚－米歇爾沒有做過的事：他做的是純粹的西部作品，和牛仔和印地安人一起冒險。但在我的腳本中，不僅對西部作品，對藍莓本身都拉開一些距離，突然間我們會發現一切都攤在陽光下，藍莓不再完全在陰暗地度過他的經歷，之後他會再度回歸做些見不得人的勾當。藍莓所面臨的危險在於媒體影響，你可以看出帶我走上這條路的兩、三部電影的影響：克林斯伍德（Clint Eastwood）的《殺無赦》（*Unforgiven*, 1992），柯斯馬圖（Cosmatos）的《絕命終結者》（*Tombstone*, 1993）。

N：和第二部電影的關聯很直接，你甚至直接沿用片名《墓碑鎮》。
M：我對尚－米歇爾過世的反應很多不同解釋。有些人認為我利用他的死來算總帳，彷彿是我殺死或是摧毀他。我的想法正好相反，「假裝」的態度才是錯的——假裝他沒死，繼續這個系列，假裝什麼都沒發生，才是很粗魯的行為，而且在這一行中相當常見。我沒有這麼做，而是試圖表示有某種錯誤，以及我們正處在一個時代的終結。如果認真讀，藍莓以他自己的態度、他的肉體反映出這種消亡，我們感覺到他對死亡的抵抗。此外，在第一集的結尾，他死了。直到第二集開頭我們才會知道他其實沒死。他前一晚死了，而今天早上卻他沒死！沒人察覺到這一點，但對我來說這件事很重要。某方面來說，藍莓死而復生，這就是一個謎……所以這個系列才叫做《謎之藍莓》（*Mystère Blueberry*，譯註：法文 Mister 與 Mystère 同音）啊！

N：你覺得未來是否會在《藍莓上尉》中明確地融合西部風格和夢境感，吉爾和墨必斯？

M：會。如果我完成《藍莓上尉1900》，就會標註「劇本／墨必斯」。菲利普‧查理耶告訴我這個故事不是他父親的風格而是墨必斯的風格時，彷彿突然間就找到了一個正當理由拒絕我。我知道這件事其來有自：這是因為尚－米歇爾自己就討厭我的墨必斯作品，他一定告訴家人了。但是對我來說，菲利普並沒有任何阻止我這麼做的合法性。我大可要求身為這部系列作品尚在世的共同作者的完整權利！

N：我們也可以猜想，尚－米歇爾要是還活著，事情一定也會出現變化。

M：尚－米歇爾表現的思想遠比他兒子想像得更開明。但算了，這只是我自己這麼認為。

N：你開創的《藍莓上尉》衍生系列單行本，菲利普‧查理耶也有權利嗎？

M：這部分也有些問題，根本插手得太過分了，因為他自認為在財務和決策方面和我平起平坐，而我無法接受這一點。他只是作者的兒子，他不能把自己當成作者。這部分的法律條文很模糊，必須好好釐清。

N：以《藍莓上尉》為主題的衍生系列中，還有法蘭索瓦‧柯堤吉安尼（François Corteggiani）和米歇爾‧布朗杜蒙（他在柯林‧威爾森後接手作畫）的《少年藍莓》。已經出版十九集。

M：這系列不是很讓人滿意。協會不太靠得住。米歇爾‧布朗杜蒙接手作畫，看到這種優秀作者被迫接次要系列作品，真的讓我很痛心。第一，該系列是在不太健全的環境中建立的，尚－米歇爾之所以延續這個系列，是想要懲罰我在墨必斯作品上花的心力，他覺得我發展墨必斯是一種背叛，害《藍莓上尉》無法充分發揮商業利益。第二，第一集的腳本是我寫的，所以一開始我創作起來相當愉快，都是些小故事；然而當他和柯林‧威爾森接手之後，《少年藍莓》變成傳統的單行本出版品，就開始有種重複感。

N：確實，後來和《藍莓上尉》很重複。所謂的「少年」藍莓也沒那麼年輕。如果能敘述他的童年，那才會真的有所區別。就像《小斯皮魯》（Le Petit Spirou）和《斯皮魯》，應該要這樣做。

M：南北戰爭沒有被認真看待。柯堤吉安尼接手腳本時，一開始我不滿意他的處理手法，因為有邏輯錯誤和劇本方面的漏洞。甚至某些情節的輕率處理讓我很氣憤。但總之整體而言，他算是相當遵循尚－米歇爾建立的氛圍，也有一些很棒的點子。其中有有趣的想法、有獨到見解、有人物等等。但讓我難過的是，布朗杜蒙從主要系列《強納森‧卡特蘭》（Jonathan Cartland）來畫一個根本不是他自己的系列的續作！

N：你不能控制這方面嗎？

M：我不想以獨裁方式對所有人施加壓力。但有時候我很想停掉這個系列，因為我覺得這個系列不合理。對於《少年藍莓》系列我有更好的想法，尤其是在《亞利桑那的愛》和《藍莓先生》之間的時期，這段時期對我來說更豐富，更有意思，能夠讓故事離開南北戰爭，構思藍莓成為在美國各地流浪的職業撲克牌手的故事。有點像李察·唐納（Richard Donner）的《超級王牌》（*Maverick*, 1994）。我聯絡了一位腳本作家，想到幾個漫畫家，但實在沒有時間和精力。至少我變得像尚－米歇爾那樣，像是系列漫畫的旅行業務員，那得真的全心投入所有時間精神。

N：《少年藍莓》系列賣得好嗎？

M：你問到重點了，賣得好。但我認為像《藍莓上尉》這樣的系列一定要走在商機的前面，否則就會變得很單調乏味。某方面來說，《少年藍莓》中的這場南北戰爭已經變成家常便飯了。我想要以更激烈的方式呈現，也就是讓故事有個架構，描寫出軌跡，然後結束。而且要給劇情一個非常戲劇化的高潮，解釋為什麼南北戰爭結束後，藍莓要回到被摧毀的西部，還有，為什麼他喝酒、為什麼他不快樂……總有一天必須交代這些！

N：這個系列不能就這樣原地打轉，沒有結局，你的意思是這樣嗎？

M：就是這樣。現在變得很怪。問題是我一心多用，有好點子但沒有時間或精力把想法整合起來。

墨必斯出版品

N：繼我們的上一本書之後，你在 Casterman 又出了幾本新的墨必斯作品。

M：對，我和 Casterman 合作的書分成三類。一個是《吉姆彎刀》系列，我們剛剛討論過的。另一部分是藝術書籍——「藝術」不是我自稱的啊！這個系列叫做「旅程」（Trajet），包括《Made in L.A.》、《Fusion》。

N：那第三種呢？是什麼？

M：《伊甸納》。這就有點煩了，因為我之前實在有太多其他工作要做，搞到這個系列都有點被遺忘了。但我收到很多詢問，很多人寫信給我，打電話給我，對對對，都是為了後續。

N：我們實在太久沒有《伊甸納》的消息了，後續呢？

M：《伊甸納》這件事情呢，是這樣的：我從 2001 年開始畫這個作品，那真的很好玩。目前已經完成大約二十多頁了，但它的命運有點像《西古力星人》（*L'Homme du Ciguri*），那本《致命將官》的系列作也是遇到卡關，而編輯沒

有盡職。我想編輯的工作應該是要給作者某種形式的壓力，好來引導作品完成。你懂我的意思吧？

N：說到這個，我們來聊聊人形聯盟吧。

M：我在人形聯盟出版了《王冠之心》（*Coeur couronné*，1992 到 1998 年，共三集），但已經結束了。還有《密閉車庫》，這是導致合作不愉快的小衝突之一，因為編輯的決定和我相左。我不是要說自己有什麼很強的編輯能力，但我希望這本書是《密閉車庫》的續集，標題就叫《西古力星人》，製作規格要和第一集一樣，也就是約一百頁的黑白內頁，印製約五千到六千本，符合法國國內的忠實書迷數量，也有再刷的可能。但他們沒有這麼做，而是選擇標準的四十五頁單行本，沒有提到《密閉車庫》初期的故事，讓故事中斷、上色，而且還印了暢銷書分量的一萬五千本！這和他們對《藍莓元帥》做的事一樣！於是我剛剛提到的忠實書迷方面搞砸了，最後有八千本賣不出去！真是糟透了！

N：這就是我們遲遲沒見到第二部分的原因嗎？

M：對。另一方面，我不認為這個故事完成了。我對《西古力星人》還有疑問。

N：這很正常，期待往往比結果強烈。

M：對，一開始這個想法很誘人，但最後……

N：我們可以討論像這樣的迷思嗎？

M：這個問題很好。這裡的例子就是想要重現某個東西的意圖無疾而終。《密閉車庫》和一個時代有關，是和一個非常特殊的編輯狀況有關。我屈服於重新創作的誘惑，事先沒有給出任何解釋。但失敗也很有意思。

N：所以你覺得我們看不到後續了嗎？

M：不知道。墨必斯製作計劃重現第一集，我希望以黑白呈現續集。但畫完需要時間，要好幾個月才能完成第二部分。我的時間不多，但誰知道呢……

N：你和人形聯盟的合作狀況如何？

M：結束了。我和尤杜洛斯基開始了《印加石後傳》（*Après l'Incal*）。我覺得這個工作形式很相當輕鬆快速，然後將上色交給弗雷·貝爾特蘭的團隊，他們賦予了漫畫新風貌。我們原本預計製作三集，但現在看來不太可能繼續下去。

N：目前出版的只有《新夢境》（*Le Nouveau Rêve*, 2000）。而且尤杜洛斯基不是迫不及待要和你一起製作《印加石》世界的其他故事嗎？

M：他當然試過，但每次我都拒絕了。不是出於原則拒絕，而是沒有時間。有太多事情吸引我，太多各式各樣的渴望，突然間，我再也沒辦法像真正的傳統職業漫畫家那樣全心畫畫了。

畫中畫：《墨必斯雜想錄》第五集（2004）中的鏡像作品。

N：那你的《密閉車庫的世界》（*Monde du Garage hermétique*）延伸版美國系列呢？

M：畫了四集後我就喊停了，因為我們在那邊負責翻譯的代表過度干涉腳本，讓我沒有轉圜餘地。

N：你這方面不夠堅決。

M：其實是因為我也沒時間。回法國對事情更是毫無幫助。另一方面，他們選的漫畫家我不是很喜歡，但我在這部分也不夠堅決。你知道我骨子裡不是當系列漫畫總監的人。

N：你和沙諾爾（Eric Shanower）合作的《不可思議王子》開頭就很不錯啊。

M：就我來看，我覺得沙諾爾非常好，因為他帶有一點樸實的特質，大概吧，但畫面還是相當漂亮。雖然有些元素對法國讀者來說有點難接受，但還是有可看之處。不過沙諾爾被一個美國漫畫老手取代了，這傢伙對待他單行本的態度讓人不敢恭維。

N：那個人是傑瑞・賓漢（Jerry Bingham），不用說也知道。

M：賓漢的作品我一點也不喜歡。他的作畫方式懶惰又墨守陳規，因此我不想繼續合作了。雖然第三集的腳本已經完成，但我沒有寄出。總之，在法國由人形聯盟出版了，但反應不好。反正這就是幾乎會以災難收場的經歷，而且結局可想而知。可以確定的是，某個時刻的編輯獲利體系和我相當特殊的創造力之間會決裂。你應該已經發現我的作品不算是非常有商業性吧！

某個時刻編輯的獲利體系和我相當獨特的創造力之間會決裂。

N：當然，這些關係在商業中，可以說很「特別」。在電影圈一樣，堪比尼斯湖水怪再度現身……

M：其實原因很單純，很多人都對我那些看得見的潛力感興趣，但是我太專注在圖畫裡，只會埋頭畫畫，沒辦法即時對這些期待做出回應。最慘的是，我和這些專業人士踏進辦公室裡時，總是會口若懸河地講出動人的話，我非常擅長在談話中畫大餅。結果，他們對我的印象是貨真價實的專業人士，但談話結束後，我就已經全部忘光光，重新回到圖畫裡！目前我越來越喜歡的是「自由」作畫，也就是跳脫漫畫的框架，創造不同的東西。

N：你一直都在做這樣的事。

M：我越來越想這樣做。例如我認為我筆下最有趣的作品是《B 沙漠中的 40 天》（40 days dans le Désert B），這是 1999 年由我們出版的畫冊。在兩千年末，就我來看，這本畫冊確實不亞於《密閉車庫》。這是以非典型的方式畫成的作品，完全自然即興，有點奇妙魔幻，是奇特但非常強烈的作品。這不是漫畫，而是一系列圖像，橫式開本。不過其中是有故事的：是冥想。沙漠中人物的冥想與他的心像在他周圍逐漸成形。我們不知道眼前所見究竟是真是假，這點非常奇妙，也相當神祕，令人著迷。這些是非常精美的圖畫，全都是「快速」完成的，不是一般的硬筆畫作。七十張圖畫中，只有三、四張稍嫌平淡。其餘的都非常精采，墨必斯的得意之作！

N：1990 年代時，你有個很大的成就：《Quatre-vingt huit》。

M：這個畫冊很有意思。本來可以更好的，因為主要作品稍嫌不足，只有七、八幅非常用心的作品，其他是一大堆有點「自以為是」的小型畫作。

關於異卡力計畫
以下摘自谷口治郎與墨必斯的《異卡力》第一版前言，Kana 出版，2005 年。

N：《異卡力》（Icare）是有趣又美麗的作品。

M：那當然，谷口是大師啊！

N：你是另一名大師！為什麼會有這場合作呢？

M：這是故事太曲折了，我會盡量長話短說。一開始，我們想到一個腳本的雛形：一名在診所出生的男孩，在醫學界的震驚目光下飛走的冒險故事。我已經寫好故事整體接下來的合理發展：如果政府碰到這種事情，會採取什麼立場？我立刻就知道這個題材要怎麼寫了。

N：該怎麼面對這個突變的孩子？

M：要以「國防機密」為名把他藏起來嗎？政府可以從他身上得到什麼，或是試圖得到什麼？我的眼前立刻浮現精采萬分的畫面！這是非常大的議題。我寫了相當詳盡的劇情概要，把概要和一大堆其他「代辦」計畫放在一旁。這是我在某個時期寫的東西的一部分，當時我有不少腳本的點子，多少會記錄下來，然後可以在抽屜裡放個好幾週或好幾個月。接著，日本那邊出現了合作機會。

N：可以給我年代嗎？

M：大概 1989 或 1990 年。

N：那你沒有打算自己畫這個計畫嗎？

M：沒有。我想向日方展示這個計畫，看看他們的反應如何。我拿出這個劇本大綱給他們看，他們愛死了！

N：你先給誰看？

M：講談社。漫畫家的人選還有待討論，因為我們還不太清楚誰要來畫這個故事。我們的想法是要非常完整地編寫腳本。當下我做不到，一如往常，我的動作很慢，而且有點懶散，主要也是因為我忙著畫自己的漫畫，《藍莓上尉》和其他東西。

N：所以可以說，《異卡力》從 1990 年就開始拖延，直到 2005 年出版！

M：我會盡量長話短說。總之，當時我實在太忙，沒辦法專心寫完腳本，我常常去找尚‧安斯戴。他成為腳本合作者。我們從相當簡短的第一版開始，大約等於四、五集單行本，採用歐式分鏡。日方告訴我們，他們習慣收到腳本和非常詳盡的情節，非常日本作風，總之完全是另一回事……我提醒他們工作時程可能會有點長，但他們不介意。確實，為了讓故事發揮最大效果，我想像的是橫跨二十年的過程，畢竟故事中的主角是從出生到二十三、四歲。他整個人生的開頭，身為一個年輕人，承受各式各樣的實驗，被藏起來，然後他逃脫了，冒險就是從他逃脫的那一刻展開。其實雖然工作非常龐雜，在尚‧安斯戴的幫助下，我寫了無數頁的腳本！

N：不是吧！

M：真的！足以畫成長達十五集的傳奇故事了！但我們並不擔心，因為日本人很習慣這種做法。

N：然後呢？

M：我們收到酬勞，最後交出一份完整的故事。劇本很龐大，其中有不少離題的部分，顯然尚‧安斯戴也加入自己的想法了。確實，故事往好幾個方向發展！因此交稿的時候，日方面對這個東西顯得有點困惑。

N：當時已經找到負責的漫畫家了嗎？

M：找到了，這段期間，我們選擇了谷口治郎。

N：是誰選擇他的？講談社嗎？

M：不是，是我向講談社建議的。我已經認識他的作品，讓我很著迷。

N：但是決定人選的過程究竟是如何？

M：詳細地說，出版社列出了一份可能的漫畫家名單，我可以在上面選擇。我和尚・安斯戴立刻決定聯繫谷口。他對我們的案子很感興趣。於是他和他的總編輯開始細讀我們的腳本。他們大概也感覺到腳本裡有些東西太歐式了，經過許多摸索後，他們決定自己重新畫分鏡。簡單來說，他們放棄我們後來加入的內容，回歸我提出的第一版腳本。

N：谷口改寫很多嗎？

M：當然，他為改編下了很多工夫。但是他改編的其實只是故事的開頭。

N：所以他們「壓縮」了整個系列嗎？

M：對。我們為這個開頭所加入的冒險全部都被拿掉了。1997 年在《Morning》週刊首度刊登，但是迴響不如預期。

N：怎麼說？

M：你應該知道，講談社和《Morning》週刊的運作方式就像當年的 Dupuis 出版社和《斯皮魯》週刊，也就是說，讀者會填寫問卷，每週都會有最佳故事排行榜，當然會有後果——這表示《異卡力》離開「前排」，被放到週刊的最後面！

N：不會吧！

M：就是這樣！這篇漫畫讓讀者不知所措。但是我自己對這個反應也很意外，因為這是可以毫無困難地閱讀的漫畫類型。谷口和他的總編輯做得很好，而且畫面也非常精美。我真的不懂怎麼會不受歡迎。

N：對於出版社沒有努力推薦這部漫畫，你覺得可惜嗎？

M：會。我覺得最可惜的是讀者對漫畫不滿意，這是非常優質的作品。而且雖然出版過程很順利，進行了大約三分之二，但是日本卻出現法國漫畫的小衝突：某種衰退導致《Morning》週刊銷量開始下滑。大出版社認為有必要認真重整。該週刊的團隊被整批換掉，新上任的管理者的第一個動作就是切斷所有與國外的合作。當時日本對法國很開放，巴魯（Baru）、波端（Baudoin）等許多法國作者都為日方工作。這些作品非常出色，非常有意思，作者們也因為日元的匯差而得到豐厚稿費。出現在世界的另一頭的漫畫帝國，是真正的享受。這一切突然就被腰斬了，我也是其中之一，由於我的系列和其他法國作者的系列很難站穩腳步，因此終止合作就更容易了。其實這是需要長期政策的，雖然在文化層面上有意義，但在編輯層面上卻是自殺行為。可以說，他們為敵人開專欄其實沒有好處，更何況日本的政策整體向來是相當保護主義的……總之，《異卡力》讓我成為文化特例！

N：《異卡力》還是在《Morning》週刊上連載完了吧？

M：是連載完了，但沒有後續和單行本。谷口努力想讓漫畫繼續下去，但無濟於

事，這個系列就這樣沉寂了好幾年。然後另一家叫做「美術」的出版社買下了版權，單行本於 2000 年 11 月出版，非常精美，是豪華版，有點不同於一般日本漫畫。

N：這本單行本收錄所有在《Morning》週刊上連載的內容嗎？

M：對，全一冊，正好碰上日本漫畫在法國大流行。然後，這部原本在《Morning》週刊上沒人關心的作品，突然間大受歡迎，顯然世界各地的編輯對單行本的關注程度超過週刊。義大利人、法國人、英國人、美國人蜂擁而上，大家都想出版《異卡力》！

N：那麼單行本賣得好嗎？

M：確實在日本賣得還不錯。話雖如此，印量卻相當保密。不過美術出版社很有品味，這些人知道優質作品最終還是會勝出。而且我認為他們已經準備好出版後續。多多少少談了一陣子了。總之，我們和谷口討論了這個可能，我同意他繼續做。他還有一大堆腳本可以畫呢。

另一個腳本

N：但是你被視為唯一的腳本作者。

M：畢竟我是原作者。我和尚・安斯戴是這樣合作的：每週我給他兩次摘要，大概兩小時；他全部記下來後寫成腳本，三天後我們會見面，然後我修改他寫的東西，讓他重寫到我滿意為止，同時給他下一批內容。我幾乎處於通靈狀態，簡直像被附身！我從來沒有對腳本如此毫無遲疑，太不可思議了！就像《藍莓上尉 1900》或《吉姆彎刀》那樣，劇本自動從天上掉下來！

N：那和谷口呢？

M：我被視為唯一的作者，因為這顯然依舊是我的故事，但確實我和尚・安斯戴一起合作、而且我們非常自豪的原創故事已經不在了。再說，我覺得這個故事沒有問世的一天。

N：就算以小說形式也無法嗎？

M：我們的故事真的非常「成人」，尤其在性愛方面。不過在冒險方面也是：彷彿《XIII》或《拉戈・溫奇》（Largo Winch）風格的各種高潮迭起，有讓人眼花撩亂的科技，並且以相當未來感的觀點描寫日本。由於我們和日本人合作，我們把整個場景搬到日本，描繪一個瘋狂無比的幻想日本，被法西斯政權統治，遭受多場革命和反革命的摧殘……其中有兩、三次非常殘暴的政權更迭，權力層面的介入，很多政治小說元素。還有變種人的主題：以體外方式繁殖人類，開發各種獨特能力……這些稍微出現在最終版的腳本裡，但不像我們的版本講得這麼深。

N：性愛也少很多。

M：那當然。我們的版本對性愛的描寫很狂野。異卡力原本要面對的角色之一是一名女同志，這個角色非常精采，是虐戀風格之類的時髦女同志。在那個社會裡，虐戀已經成為習俗。例如白宮舉辦的大型晚宴上，男女總統會穿上皮革拘束具走進地窖，發生超乎想像的情節！

N：你怎麼安排這種情境下的異卡力？

M：在我們的版本裡，異卡力的角色就是因此殞落。他的殞落是象徵性的，不是因為太陽的高溫，而是因為暴露在他自己的性慾光芒下。他逃脫的時候，身心處在一團混亂中。日方那邊完全改掉劇本，因為他最後和一名護士逃跑。而在我們的版本裡，他逃跑的時候無法帶著她，自己像小木偶皮諾丘一樣在大都市裡遊蕩。由於被追捕，他便躲進一間特殊情趣用品店，店內專門提供 3D 模擬服務，客人待在小房間裡帶著虛擬眼鏡等等。這是他唯一的藏身處，他進入一場非常硬核的性愛情境，和兩名女人進行排泄物虐戀遊戲⋯⋯

N：確實和谷口的版本完全不同！

M：關於虛擬色情情境的描寫也不少，尤其是多人程式。四、五個人聚在一起，程式直接連接到他們的幻想、最狂野的意識，製造出一致的集體故事以回應他們最私密的需求。

N：那麼該以另一種形式重新製作這個故事嗎？

M：不，現在已經結束了，我的心思已經不在那上面！

N：這部漫畫的對白不多，這點讓人意外。你們的腳本原本就是這樣嗎？

M：不算是。尚・安斯戴通常會讓角色說很多話。現在的版本確實不多話，這是日本人的喜好，尤其是谷口本人的喜好。

N：少說多做。

M：對，就是這樣。總之，就這樣吧，我對最終結果相當滿意。

墨必斯風格的日本漫畫

N：另一件事：谷口的圖畫非常奇特，是嚴謹的日式傳統和充分內化的墨必斯風格混合而成的漫畫。

M：對，很奇異，有時候極富裝飾性。而且他以有意識、刻意的方式融入墨必斯式的元素。完成品非常美妙。看看異卡力的臉，真是不可思議：這個有點病弱受驚嚇的孩子，長著一張小嘴，真是太棒了。我想像的異卡力不是這樣。

N：你會怎麼畫異卡力？

M：我想像中的異卡力長得像天使，有點野的天使。我會這樣畫他，或是會試圖

把他畫成那樣。總之，谷口以他的方式畫出異卡力，這是他想像的模樣，他也畫出來了，結果很出色。

N：比較能與谷口相比的是大友克洋，尤其是受墨必斯影響的關聯方面，我認為腳本裡有些東西和《阿基拉》很相似。

M：對，有一點。

N：不只一點吧：被政府抓住的突變超能力小孩——阿基拉也是這樣。

M：這種主題已經出現很久了。

N：多少還是有相似之處：故事關於一個「不一樣」的孩子，帶來希望或恐懼，可以是非民主政府的敵人或盟友。

M：在我的第一版腳本中，故事發生在法國，很多事情都圍繞著政府努力抹去這個孩子存在的痕跡：事發的診所消失了、醫生們消失了、護士們、所有多多少少見到他的人，無論遠近，全都被抹消了。未必是被殺掉，但總之被安置在遙遠的地方。但你說和《阿基拉》相似，我不這麼認為。

N：主要是作畫產生相似的感覺。大友克洋也確實受你影響。

M：還有其他風格更接近大友克洋的漫畫家，原本可以接這個案子，以這種漫畫風格作畫啊。

一次又一次，飛行的藝術，《墨必斯雜想錄》第四集（2004）。

N：谷口的畫貼近你的風格，這很耐人尋味，為作品帶來混合面向，增添特色。

M：谷口是個人特色最鮮明、最有辨識度的日本漫畫家之一，這點真的很棒。可惜的是，腳本和我原本想像的天差地遠。我寫的是真正實驗的路線，嘗試玩玩看寫實政治風格的科幻故事，會接近湯姆·克蘭西（Tom Clancy）的小說，或是范漢姆（Jean Van Hamme）的故事，不過我的故事有比較多奇幻成分，結局也是真正的「玄奧」路線：異卡力的角色在悲慘境地中，遇到一個有點像他的天使的存在……

N：啊！終於說到了！這部分完全是你的風格，這樣我就能繼續《異卡力》裡的飛行主題。

M：當然。其中還是有關聯的。

墨必斯的飛行

N：從這個觀點來看，《異卡力》的腳本很接近你平常的作品。你經常讓人物會飛，就像《印加石》裡那樣。

M：阿札克也會飛……啊，確實，飛行的主題很貼近我的內心。

N：而且觸及的範圍很廣：畢竟你還畫了站在衝浪板上飛行的《銀色衝浪手》、《時間之主》裡有空中精靈……連你不是作者的作品，你都想方設法表達這個主題。你更常畫不斷飛行漂移的球體或機體。

M：那當然，那是我的代表。目前我正在畫一部漫畫，其中就有飛行的主題，以及所有其他主題。在這個故事裡，我把自己和所有我筆下的人物都搬上舞臺。非常好笑，我目前（2002 年）畫到第四集，已經有四百頁了！

根據精神分析的說法，鼻子是陽具的象徵。《墨必斯雜想錄》第六集（2004）。

N：這部作品叫做《墨必斯雜想錄》。你什麼時候畫的？你哪來的時間？

M：我畫這個是為了放鬆，晚上工作結束後畫的。我隨身帶著這本漫畫。去購物時，在車裡等待的時候就會拿出小本子添幾幅畫。我戒掉大麻的時候開始畫的。當時我想畫一個自己正在戒掉抽大麻的故事。那個計畫很瘋狂，我畫得很開心，於是就繼續畫到現在。裡面有我筆下的所有人物，藍莓、印加石、古洛貝爾將官、瑪維娜（Malvina）、斯迪爾和阿丹……

N：算漫畫自傳嗎？

M：對，很自傳式，而且偏心理層面。

N：精神作用？

M：對，就是精神作用（Psychotropique）！但「精神」（psycho）成分比「熱帶」（tropique）大多了——瘋子墨必斯（Mœbius Psycho）！

N：這會是個好書名。可以說你就像異卡力，一直在翱翔。

M：事實上，其中一個反覆出現的主題就是我想要飛得很高的野心。有時候會成功，有時候會搞砸而摔得灰頭土臉。

N：最初在你的童年，天使這個主題是否以某種方式讓你留下深刻印象？

M：沒有，我不認為，這些都是在我三十多歲時發生的，準確地說是在三十五到四十歲之間，我必須說，在伊歐斯·亞培－蓋里的如禪團體經歷的時光對我有很深刻的影響。他們向我灌輸這些精神！我想想，童年時發生過什麼事嗎？沒有，什麼都沒發生。我是個內向的孩子。

N：透過沉思跳脫現實嗎？

M：透過注視跳脫現實。我常常會盯著東西看，然後抽離事物的意義。舉例來說，如果我盯著一棵樹，到了某個時刻樹的意義就不再存在。

N：你可以說得明確一點嗎？

M：樹在文化上是富有含意、定義明確的概念，屬於樹的集合的一部分；我們知道它的由來，它是什麼等等。所有事物的整體也一樣。然而我在很小的時候，很早就會觀察事物，試圖甩掉事物的所有定義，只留下純粹的形體。

N：你試過把這個感覺畫下來嗎？

M：沒有，這個感覺太個人心理層面。通常我達到這個狀態時，突然間會進入奇異的地帶。該怎麼說呢？這種狀態卡斯塔尼達有稍微描述過。有點像是像潛入另一種感知。

N：超越感知嗎？

M：超越和未達……也許比較像未達感知吧。

N：感知是一種過渡嗎？

> 我常常會盯著東西看，然後抽離事物的意義……進入奇異的狀態。

M：對，某種程度上是，透過調節這種感知的結果。這很難解釋啦！我從來就不想把這件事變成理論，但你關於天使的問題，提到我的童年，讓我回想起這件事。除此之外，就飛行本身而言，我做過飛行的夢，讓我留下很強烈的印象，和大家一樣。夢的飛行……抱歉，飛行的夢！

N：墨必斯式的口誤！

M：但現在，我還是稍微調侃了飛行的主題，因為我感覺自己對這方面最狂熱的時期已經結束了。有時候會緬懷那段時期。你可以發現，我終於甘願當個普通人了！

N：此外，在《異卡力》中相當讓人震撼的，就是近乎「規格化」的情感。這個沒有母親的男孩找到一個也能當母親的伴侶，太多愁善感、太狗血了！

M：啊，最初的腳本裡就已經這樣寫，不過谷口進一步發揮。故事中的人類失去性慾，但情感方面更豐沛一些。話雖如此，我們可以感覺到異卡力是一個充滿性慾的角色。在我眼中，他只有一個慾望，那就是做愛！

N：為本篇收尾的最佳結語！

癌症與輔助醫療療法

N：今天是 2009 年 6 月 21 日，你的斷食結果如何？

M：我最近做了一次掃瞄，看看我的淋巴結在斷食療法期間變大還是縮小……最後我覺得療法其實沒有什麼用。病情沒有惡化，但是或許讓狀況穩定下來了。

N：這個奇怪的抗癌療法，理論上是要把癌細胞餓死？

M：就是這樣。所以我很失望，充滿疑問。我會了解一下過程，試著下次改進。我和醫生討論過，他說傳統治療延後幾個月沒有問題。我想再斷食一次，因為這次斷食中，有些條件我沒有達成。例如療法建議要多運動。必須走路，要讓身體獲得新鮮空氣，要在對健康有益的自然環境中多多呼吸……我認為這些很合理，而我大部分的時間都待在家裡工作。

N：可是你像這樣延後化療，不會有風險嗎？

M：醫生跟我說不會有問題。但我也不能拖太久。最麻煩的就是如果我拖太久，我就會因為年紀太大而承受不了治療。而且這是第二次，不能再用第一次的療法，這次是不同的療法，是自體移植，對身體負擔更大，需要住院的時間更長，而且全身都會變虛弱。

N：除了年紀的問題，斷食和只喝蔬菜汁不會讓你變得更虛弱嗎？

M：不會，斷食本身不會讓我變得衰弱。當然啦，不可能斷食結束兩天後就去做治療，但半個月後我就會恢復體力，狀況比開始斷食的時候更好。要知道，斷食不管怎都可以幫身體排毒。雖然排毒的效果沒有我希望得那麼徹底，但我還

是相信這條路可行，只是我沒有探索所有可能。話說回來，我的醫生不相信斷食療法。他對我說：「四、五個世紀以來，人類一直在尋找癌症的解方，您認為這類方法有效的話，我們早就知道了！」我當然可以給他一些答案，但是我不想和他爭。他還有別的事情要做。他每天都在忙這些。不過，我確實再度犯了驕傲的罪：我心裡偷偷想要證明他是錯的，想讓他難堪。這個事件中我確實有一點壞心眼。這證明了我們有時候因為莫名其妙的機制而做出一些事。

N：你什麼時候會開始新的斷食療法？
M：不能和前一次距離太近。我想給身體時間完全恢復精力。我會先恢復正常生活幾個月，然後夏末左右再開始斷食。

N：這段時間裡，你預計繼續工作嗎？
M：當然，我會利用這段時間有進度。讓你知道一下，是我想要工作，而且我感覺狀況還不錯。

結果：2010 年 7 月和 8 月，進行四十二天的斷食……

《墨必斯雜想錄》和《40 天》

N：我們來聊聊你的作品吧，更明確地說，是上次錄音時還沒出版的《墨必斯雜想錄》。你把人生所有時期的不同東西全部放進去了。第六集甚至還有美極了的伊莎貝的肖像。這是我第一次在你的故事中看見她的形象。這個嘗試是來自我們以前用漫畫形式在《漫畫筆記》中呈現的第一次訪談嗎？
M：正是。荒廢幾個禮拜後，我找到一本已經動筆、要當作《墨必斯雜想錄》內容的速寫本，心想：「有意思。」於是我想繼續畫。漸漸的，我發現對風格的追求消失了，取而代之的是更隨興的圖畫：點子一來，我就快速畫下。突然間，我發現熟悉的氛圍，立刻認出來：「可惡，這不就是我和努瑪一起做的漫畫嗎？」這就是為什麼那個時期的「我」的角色和當時我筆下的我們長得一樣。

N：那你是怎麼做的？採用當年的圖畫，還是決定以新手法畫？
M：在所呈現的世界和故事開展方式的手法很相似。不過在圖畫方面，我是在1998 到 2004 年間在速寫本上畫了《墨必斯雜想錄》，是在我們共同創作很久以後。我從草圖開始，重新用繪圖板作畫。第六集的故事有點不一樣。我沒有畫完第六本速寫本，因為某天在海邊時，速寫本掉進水窪裡了。就像某種句號，彷彿是一個手勢、一個訊息，告訴我「停」！然而，當時我已經開始畫另一本速寫本，原本要當作《墨必斯雜想錄》的第七集，這本是以另一條原則為基礎，介於《墨必斯雜想錄》和《40 天》之間，是某種全新的、前所未見的東西……

我還是把自己當成筆下的角色，但是不再有對白和言語。只有圖像情境不斷滑翔，要嘛飛往夢境，要嘛飛向純粹的圖像癲狂。然後，才畫到速寫本的一半，我的點子就枯竭了：我不想繼續了。於是我對著手上兩本沒完成的速寫本發脾氣……伊莎貝對我說：「為什麼不把兩本合成一本呢？」我看著她，彷彿當頭棒喝。這不是顯而易見的事嗎！於是我提筆作畫，把兩個故事結合起來，而且銜接得相當成功。

N：又是一個心理魔法的行動！總之我在此確認：《墨必斯雜想錄》第六集以非常優美的方式為整個系列畫下句點。這個系列的精采之處，在於你不帶任何預設開頭，而我們總是看著你巧妙地擺平一切，墨必斯總是會適時檢視細節。
M：我很擅長創造平衡。而且我不是唯一一人，這在漫畫中很常見。確實，我沒有計畫就動筆，但是你知道的，我學會要相信自己。不是相信自己的意識，而是無意識的部分。

N：對，就是「原力」。你願意傾聽「原力」。
M：我們可以相信自己的直覺和突發奇想，就像我們感覺我們愛上對的人。說到底，我認為真正的自由就是要相信自己的直覺，擺脫我們對自己的既定想法。直覺是一種突然的東西，難以解釋，有時候還與邏輯背道而馳。否則那就不叫直覺了。

N：所以說，我們該相信自己的無意識，因為它知道該往哪裡去？
M：沒錯！我認為，我的無意識某方面來說就像天使

N：但現在你的作畫方式中，還是有某種技法。
M：單純是因為我的意識和無意識之間的連結很發達，我是培養出來的。只要我在紙上開始作畫，兩者之間很快就會形成交流渠道。這是花一輩子打造出來的。這就像一門學科、一項技術。《墨必斯雜想錄》中展現的是多年來的研究成果。以《40 天》為例子。這是很重要的一步：《40 天》是不經過鉛筆稿直接將直覺轉換為圖畫的系統建立的里程碑。以前我沒有想像過自己可以畫出這樣的作品。因為鉛筆稿乍看人畜無害，扼殺力卻非常強大，每個漫畫家都知道。

N：那你在《墨必斯雜想錄》裡沒有畫鉛筆稿嗎？
M：沒有。從第二本速寫本開始，我意識到這些東西可能會出版，這不是我原本的目標。但我順勢畫下去。正是因為我不畫鉛筆稿，因此有時候一個小時內可以畫三、四張原稿。

N：你的速寫本是什麼規格？
M：21x27 公分。幾乎等於 A4 大小。

N：這是出版的規格嗎？

M：對。而且是用原子筆畫的。順帶一提，是百樂牌（Pilot）原子筆。很有趣吧，循環回到原點了。

N：在認識伊莎貝之前，你能想像有一天可以相信自己的直覺到這個程度嗎？

M：我不知道。也許是我目前的生活方式讓我的情緒和生活穩定，讓我能夠相信自己吧。

N：顯然如此。現在你能夠完全放手去做了啊？

M：不能說完全可以。但我當然會在能力內放手去做。怪的是，我從來不清楚自己有能力做什麼，一切都有待發掘。我總是不斷探索自己能力的極限。現在，隨著年紀而來的問題越來越多，我有辦法工作到七十五歲嗎？八十、還是八十五歲？這就是挑戰。我能繼續畫出很精采的圖畫嗎？還是會變成：「喔，可憐的老傢伙，他還能畫，但太拼命了吧……」我動了白內障手術，現在左眼像全新的一樣，真不自然。

N：終於動手術了，你兩眼都要做！

M：不，最後我決定要保留右眼。雖然近視，但它好得很。它讓我對紙上的畫面有一種感知，多少成為我的特色。這隻眼睛是不折不扣的放大鏡，另一隻之前也是。我畫畫的時候，臉會幾乎貼在紙上，距離畫紙只有十公分，大家都覺得很好笑。但我能看見紙張的每一方寸和每一道筆觸……所以我要保留我的右眼，左眼的人工水晶體就要努力跟上啦。

N：我們回到《墨必斯雜想錄》，還有大眾的反應。希望這個系列賣得好。你跟我說過，在安古蘭賣得很好。

M：對，但搭配簽名會的話，什麼都賣得掉。我甚至做一本電話簿都賣得掉……在安古蘭之外，這個系列的話題性不大。有時候有人會打電話跟我說，他們無意間在書店發現其中某一集，之前都不知道有這個系列……那一輩的人，除了忠實讀者和專家，沒有接收到太多資訊。我們沒有在報章雜誌裡對《墨必斯雜想錄》打廣告，總之廣告的時間沒有長到讓大家都看見。因為印量小，我們在投資行銷之前必須仔細考慮。

N：但是這個系列的潛力很可觀，應該要和《藍莓上尉》一樣出名。

M：我希望效果是長期的，靠口碑傳出去，是更長久的穩定銷售。但是也可能會搞砸啦，因為目前在行銷方面看起來沒什麼效果。我們正在慢慢走向出版品的極度不穩定，印量越來越低。真的是變成利用完就丟！我不依賴需要庫存和營利的出版社。長遠來看，「墨必斯製作」可以制定正面或反面的經營政策，不至於變得荒腔走板。

N：那《藍莓上尉》呢？仍然被擱置一旁嗎？

M：遺憾的是，我不得不跳過《藍莓上尉》。我沒辦法什麼都做。這個系列對我來說變得越來越不明確，因為我們辦活動、展覽、《阿札克》……別忘了還有將官。我有一本在卡地亞基金會展覽期間推出的小冊子，而且和《墨必斯雜想錄》很像，只不過主角是將官。我還要稍微照顧我的母親，她還在，但狀態很差。我沒辦法什麼都做，一天的時間也不會變長。最近亞莉安·穆盧金（Ariane Mnouchkine）在電視上受訪，被問到為什麼她從來不執導歌劇。她說：「喔，我和那些晚上六點就下班的人絕對處不來！」我沒辦法像那樣工作，太恐怖了！她還補充說，這會讓她想放火燒了歌劇院！她很偏激，但我懂她。

《XIII》

N：我們來聊聊《XIII》吧。這可是件大事。

M：這件事說來好笑，我是以相當墨必斯的精神畫這部作品的。不是出於挑釁，而是出於譴責事物的分類。有點像我做《銀色衝浪手》的心態。那是一次專業的圖像經驗。

N：這幾乎像是另一個人的作品了，這算是風格練習嗎？

M：沒錯，就是這樣。《衝浪手》還比較有滿足感，因為那觸及超級英雄的世界，無論如何都是有點奇特的世界。我們置身神話裡，是超乎想像的奇幻世界。站在衝浪板上飛的男人……這個點子實在太蠢了！

N：「美式」點子嘛。但是其中提到許多生死、神性。

M：還有一個站在衝浪板上的傢伙！神話層面混合社會現象引誘我幼稚、青少年的一面，以有點半哄騙的方式讓我做這份差事。

N：像《XIII》這樣的系列，不也帶有想像的層面嗎？

M：只有這部作品的愛好者才這麼認為。《XIII》是歐洲漫畫商業性讓人有點不放心的作品，所以不是很讓我期待。但我覺得好玩的是，故事發生在相當平凡的場景中。我立刻就發現了難處、挑戰。這場體驗超現實的一面、揭密的一面……在這之前，我連一本《XIII》都沒讀過。而且我對萬斯有疑慮，畢竟他丟下《藍莓元帥》第三集，這種事情是我們打從心底認為無法原諒的……但是我還算擅長在必要的時候把這種恩怨放在一邊。我見到威廉的時候，對彼此都很親切。我們倆都很開心能夠聊聊。但我現在可以說，這種不信任感一輩子都不會消失。就像尚－諾艾·柯傑，和我一起做了罕醉克斯專輯的那個攝影師。我們見了三次面，他很討人喜歡，我們最後也彼此理解。但是在另一個地方，某種沙漠 C，我不知道，或是沙漠 T，他就在威廉·萬斯的旁邊！因為我知道這種怨恨永遠不會消失，我決定把一切都放到那個地方，然後關上門。這樣不錯，可以避免荒唐事！

N：萬斯對你打破銷量紀錄而且超越他的《XIII》一定很生氣吧？

M：一點也沒有。我們兩人都打破銷售紀錄。而且他根本不在乎，他三十多年來一直在破紀錄！

N：所有《XIII》系列中，你的銷售量依然是最高的啊。

M：對，但也就一萬本左右，這不是什麼特別驚人的數目。尤其是我，在這件事中除了《XIII》原本的受眾，還有喜歡墨必斯和《藍莓上尉》的好奇讀者。吉哈出版現代犯罪漫畫，這可不尋常。而且要畫出來相當不容易呢。

N：你一定得讀其他集，好搜集資料吧？

M：我讀了將近三分之二。而且驚喜的是，我在這系列中發現很多很棒的東西。甚至威廉的畫也是。我看見他的缺點和優點，但整體而言真的非常厲害！因此，我很清楚門檻相當高。而且我認識了尚·范漢姆，他確實很有本事，為我寫了精采的腳本。

N：而你忠實遵循腳本？

M：就像我跟尚-米歇爾工作時一樣。此外，有兩、三次我想讓他改一個字，他立刻叫我謹守腳本。我就明白他不是開玩笑的！不過這樣很好，沒有什麼需要修改的，一切都很好。於是我卯足全力畫畫。而且對我來說，整件事算是成功圓滿地結束。單行本還不賴。我最近又重看了一遍，可以說故事還算讀得下去。有些部分明顯有點用力過猛，而且我不像法蘭克（Philippe Francq）在《拉戈·溫奇》裡那麼有餘裕，甚至不像畫《I.R.$.》的年輕人那樣輕鬆。好吧，我拚了老命才做完，但是我成功了。這輩子第一次做出暢銷書，印了四十萬還五十萬本！而且全部售出，真是太不可思議啦！我體驗到賣出很多漫畫的感覺了。

N：這些對你來說一定是強力宣傳吧？

M：很多人在討論。舉辦過很多場慶祝會，會場裡的小點心比《藍莓上尉》的慶功宴大多了，而且場地也更高級：夾板和空心磚少了，石塊和絨布變多了！我真的開心地經歷這一切。我很喜歡事情運作順利和成功。

N：是你表達想要畫《XIII》的意願嗎？

M：完全不是。這是伊夫·史烈弗（Yves Schlirf）的點子，他是你和弗朗坎合作的書的編輯，有很多精采的想法。而且是個有意思的傢伙。伊莎貝「十三分」有興趣……她認為這是一個絕妙的點子，鼓勵我去做。

N：那，有人緊接著提案要你畫同樣風格的作品嗎？

M：沒有。我多年來的夢想是畫《布雷克與莫蒂墨》（Blake et Mortimer）。我心想，能夠畫雅各斯的作品一定會很棒，簡直是用鋼琴演奏巴洛克風的曲子！

N：就像做《銀色衝浪手》。

M：畫《銀色衝浪手》的想法是要創造風格，但《布雷克與莫蒂墨》不同，我想做純粹的雅各斯風格。這是不同的練習：不是要扮演角色，而是要扮演作者。

對漫畫家而言，這是一場豪賭，絕少有人一生中能體驗一次。例如，目前很多人喜歡做的就是各式各樣的《斯皮魯》。弗朗坎放棄後，這個系列就在絕望中。然後突然間，埃米爾·帕佛（Émile Bravo）成功讓《斯皮魯》復活，真是傑出的一手。

N：難道你沒有興趣畫你的《斯皮魯》嗎？
M：墨必斯風格的《斯皮魯》嗎？我倒沒想過呢⋯⋯應該會很有趣！幾前年我有過畫《懶惰鬼》的念頭。當時我很想畫，但最後體系不夠強大到能順利推動這件事。不過我仍認為那些是可以解決的。現在要做的話，這個系列確實需要創造一些東西，不能重複佛爾頓（Louis Forton）或佩洛斯的風格。要像埃米爾·帕佛處理《斯皮魯》那樣。以深入的方式重新接手主題。

N：徹底的再挪用。那《布雷克與莫蒂墨》有進展嗎？八字有一撇了嗎？
M：我和所有相關的人都提過了。他們一定關在辦公室裡開會說：「噢，不不不，不能是他⋯⋯」哈哈哈哈哈！我沒收到回應，但我感覺目前這件事不符合編輯政策。沒關係，我的渴望不急迫。現在我手上關於系列漫畫的計畫已經超出我的合理壽命，所以啦⋯⋯

阿札克和將官

N：說到這個，《阿札克》是你持續經營的系列。
M：這個系列在我的腦海中存在感相當強烈。好幾個製作人向我提議做動畫長片。每次我都推薦《阿札克》，他們都似乎很喜歡。甚至有個提案最後我都寫好腳本了。然後案子就一拖再拖。我不知道是不是因為我的腳本⋯⋯希望不是啦！哇哈哈哈！於是我手上拿著文字稿心想：「我真的很想畫呢。如果做不成長片，那或許可以做成漫畫。」我畫了兩集。

N：所以沒有電影的影子？
M：這個嘛，這段期間，另一個製作人找上我。於是我寫了另一份稿子。有時候我會想寫作，做一本插畫小說。

N：這個計畫你很久以前就說過了。總之，你告訴我你想寫作已經好一段時間了。
M：對，寫一本搭配很多插畫的小說，也許每一、兩頁就搭配一幅插圖，圖畫有大有小，然後也有裝飾、小小的圖、小東西，總之充滿各式各樣的圖畫。

N：對單行本而言，第一集的《飛行測量員阿札克》（*Arzak L'Arpenteur*）和下一本之間有連續性嗎？
M：沒有。在第二集中，阿札克敘述他的誕生，以及他如何成為阿札克。

N：古洛貝爾將官方面，你有什麼計畫嗎？
M：古洛貝爾將官在《墨必斯雜想錄》露面，然後還有《獵人的憂鬱》（*Le*

chasseur déprime）。故事是以無鉛筆稿的圖畫開頭的，和《墨必斯雜想錄》一樣。前十頁來自我最近在抽屜深處找到遺忘多年的速寫本。我心想：「那我就繼續畫吧。」顯然我沒找回當時的感覺，那是有點秉著《40天》的精神畫的，沒有鉛筆稿，不過還是畫得非常細緻。有點地下風格，有點嘲諷。

N：為什麼沒有找回感覺？
M：從我決定把這些圖畫變成有故事的腳本的那一刻起，我就無法假裝在速寫本上天馬行空了。在夢的世界裡是不能造假的。

N：所以就必須做出抉擇：做一個故事，或是沒有特定目的的白日夢。
M：沒錯。我還是做了一點更動：例如開頭時，將官會發現甩尾女。他們上了車，前往一個我不知道的地方……這時我想起多年來我到哪都帶著速寫本，我去美國的時候，或是旅行時。這些速寫本以夢境為主題。整體而言，圖畫是我有時會運用的精心雕琢的風格，到處都是細長蜿蜒的造型和沒意義的東西。有點自動性技法的圖畫，我稱之為「傳聲圖畫」（*dessin téléphone*），不過我把這些圖拓展成一個真正的世界。所以就是像這樣的圖畫，有點自由、有點抽象，混合一大堆各式各樣的東西。只不過我已經養成習慣在畫面中央或角落畫一張正在睡覺的臉孔或側臉。我的想法是要畫成一個系列，就叫做《夢的速寫本》（*Carnets de rêve*），但是我只有二十幾張圖畫，還不夠成書。我想：「把這些圖畫放進將官的故事裡吧！」於是當將官遇見甩尾女，她把他送進夢的世界時，他就會置身在這些圖像中，不過，效果普普通通。所以我想出博物館的故事，他們在博物館裡，看著巨大的畫作，進入其中……這些畫作就是被我加入故事裡的圖畫。我不知道這樣好還是不好，不過總之這類拼貼效果就我看來，在將官的世界裡很合理。

N：你打算就此停手，或是以這條原則做其他單行本呢？
M：看看吧，這類圖畫我還有六、七張，而且我想畫《獵人的憂鬱》的第二部分。我的時間不夠，但還是有機會做的。

伊莎貝・吉哈，原姓尚佩瓦

N：我們稍微聊一下伊莎貝吧……因為她有很多優點……
M：啊，她很有勇氣！能和像我這樣的傢伙處這麼久！

N：從她認識你以來，她就很有勇氣，大家都知道！
M：夠囉，我也沒那麼難搞！

N：可以說你們很適合彼此。
M：和她一起生活二十四年，可以說我的人生分成遇見伊莎貝之前和遇見伊莎貝之後。和她相遇徹底改變了我的人生。我們一起做上一本、也就是第二本書的時候，你已經認識伊莎貝了，但我卻還停留在之前的人生。當時，我歸納了一下人生，意識到其實每個故事都會結束，然後發生其他事情。這點得到了證

Survirage hermétique

夢境的鑰匙就在創造者的手中。《墨必斯雜想錄》第六集（2004）內頁。

我以某種神奇直覺的方式，走向一個將成為所有計畫關鍵的女人……

實，二十年後我們又一起做第三本書。我已經是另一個人了，老了，但同時也有了新的家庭，兩個孩子已經長大。我的兒子拉菲爾很有個性，長得很帥，在做音樂，我還有一個小女兒娜烏西卡，她不斷不斷成長，個性也很強烈有趣。當然還有伊莎貝！我試著檢視自己的人生時，我想我在五十歲的時候需要一個新的伴侶。我和珂洛婷結束了我們的旅程，某方面來說是雙方同意的。當時我正處在擁有強大力量的時刻，但要建立另一個層次。我以某種神奇直覺的方式，走向一個將成為所有計畫關鍵的女人——這當然很神祕，因為我只是以直覺、情感、感官的方式行動。這是一股吸引力，就像青少年遇到一個漂亮女孩，我戀愛了。但隨著時間過去，我意識到，一如我們戀愛的時候那樣，這時我們會以戀愛的雙眼，也就是宇宙的雙眼看出去，超越時空，我們會到發現遠超過感官所透露的東西。二十年後，這點真的以某種明確漸進的方式證明了。

N：你們的融洽並不是註定如此，畢竟你們的個性截然不同。

M：確實，但伊莎貝的個性很適合和藝術家交往。當然雙方都需要一些犧牲。我犧牲了一些東西，但我不知道是什麼，因為都是間接的。伊莎貝的犧牲比較明顯，她原本可以成為建築師，為了承擔我在無意識中強加給她的角色，她放棄了職業。有時候這讓我們的關係變得有點緊張。關係固然是極為互補的，但有時候就像藝術家與經營者、公司、品牌、劇場、管理人……等所維持的關係。總之，就是所有現實中，或是我們認為在現實中的角色！這些角色是現實生活的一部分，是機制的現實。伊莎貝必須負責這方面的事。我們必須做和想要做的事情之間的衝突，在我們之間祕密地進行。這非常困難，因為就算我激烈反抗，我必須永遠記得我的伴侶不是外人，不能對她說：「你滾吧！」

N：當然，那是你的半輩子。

M：這是我的半輩子，而且這也是某人砍下自己的半輩子。我不知道我們是否該在書裡討論這種事，但是這非常重要。

N：可以說她成為你的生命的基礎，支持著你嗎？

M：完全可以。是基礎、外殼，也是軸心。依不同時刻，有時候身兼好幾種角色：她可以很蠻橫，也可以脆弱得像雛鳥。我們兩個在各種階層、所有層面上隨時可以交換角色，配合得很好。

N：可以說你終於找到最後的大師了嗎？

M：這不算真正的大師。

N：你一直尋找能夠體現你心中父親形象的人。伊莎貝是這個角色的化身嗎？

M：是，這點很肯定，而且我很久以前就知道了。我向伊莎貝確認了這個角色好幾次。我告訴她的時候，她沒有特別的反應，但我相信她有意識到。某方面而言，她因此變得完美無缺，而且要求很高。

N：這能讓你自發性地變得比較不做自己嗎？

M：當然不能。話說回來，這有點棘手。我現在已經七十幾歲了，我知道自己的缺點不太有機會在一夕之間解決。這完全是妥協的問題，以及有時候無須言語的妥協。伊莎貝對某些事情仍然很要求，而她非常清楚就算要求也不會有多少進步，而我也繼續對自己、對她和對全世界保證我會改變，或是我會努力改變……事實上，這些都是許多緊張的結果。這裡的緊張不是壓力的負面意思，而是一種努力，就像單純站立所需的力氣。要站立，就必須讓全身肌肉運用這種低度張力的基礎以維持平衡。所以我和她之間的這種張力，其實就是透過各種小狀況和妥協，在心理上維持垂直和傾斜之間的站姿！如此才能前進。這些比喻可能太有畫面了……

N：你的工作不就是畫面嗎！藝術家在迷濛地帶漂浮，而她把你帶回現實，這沒有鼓勵你繼續翱翔嗎？當你知道總有一處立足之地可以讓你稍事休息？

M：在藝術中採用飛翔的畫面，這是我在《墨必斯雜想錄》中多次運用的比喻。飛翔是一種方法，可以表達存在的感受，並在觀看、辨識未來和過去的能力中純然享受、擁有超人的感覺……但我用這個方法展現自己的時候，並不是把自己描繪成老鷹般以傲視一切的勝利姿態翱翔。而是表現成想望、誘惑、慾望……

N：而且你常常摔得灰頭土臉。

M：沒錯！通常不會成功。最棒的是，我把自己畫成一個對失敗很健忘的角色。

N：要嘛你很了解自己，要嘛你有一股直覺。

M：我對自己有直覺式的了解，因為人沒辦法完全了解自己。我們沒辦法完全從外在展現自己，除非在虛構的內在展現自己。所以這套書才叫《Inside Mœbius》（墨必斯雜想錄）嘛！

N：如你所說，隨著年歲增長，你終於意識到自己的某些缺點。你不僅無法全盤改變，甚至你未必有意願改變。

M：不，我已經無意改變，甚至沒有力氣了。話說回來，我倒是有力氣和意願帶著快意的寬容看這些缺點。同時我也意識到這些缺點的殘酷面。

活動、展覽

N：你總是活動滿檔。

M：我很喜歡每天早上起床，然後走到我的工作桌前！

N：有時候到比工作桌更遠的地方，2009 年你為一場展覽去了京都。

M：對，我受漫畫大學的邀請，這要感謝兩位傑出人士。首先是腳本作家尚－大衛・莫凡（Jean-David Morvan），他人非常好，還有另一名腳本作家佛羅宏・傑曼（Florent Germaine）。我們和京都漫畫大學美術館館長見面。他很有趣，非常熱情，好像艾爾吉筆下的人物。因為那天是我的生日，大家都希望讓我開心，所有的漫畫家都來了——大友克洋也來了，而且我很驚喜能見到吉奧夫・達洛，他正在東京做一部動畫。他和華卓斯基兄弟（Wachowski）一起來，兩人都親切得要命。

N：你在日本待得久嗎？

M：不到十天。京都六天，東京三天。

N：這場展覽的內容是什麼？

M：那是個小展覽，展出非常精美的複製畫。我有點順著本能行事。你很清楚，我在這種情況下會有點得意忘形，飄飄然的：我很重要，大家都向我表示友好，大家都看著我，雖然我有點尷尬，但我就配合……

N：沒有人找你去畫漫畫嗎？

M：啊，沒有，不至於這地步。總之，我已經不是那個能夠輕鬆在不同風格之間遊走變換的人了。現在不行了。

N：我看到你還出現在普瓦捷（Poitiers）的未來世界（Futuroscope）的遊樂設施。是新的嗎？

M：那項遊樂設施在 2008 年啟用。那是我的漫畫家工作中的妙事之一。營利的方式總是千奇百怪。說到這個，兩天前我找到一件舊金山「Metreon」的 T 恤。那也是意想不到的經驗，一場關於網路遊戲的會議，但形式還不確定，畢竟真正的線上遊戲是在網路上。他們有很多概念，對此很有信心。總之，這還是在十年間養活了很多人，也讓我能夠做很多其他事情。如果你畫漫畫，也有不錯的國際水準，提案就會自動上門。有人打電話給我們：「請問您有興趣做這個，您有興趣做那個……」有時候我們心想會是曠世巨作，結果小的要命；有時候我們以為大概沒搞頭，結果成果驚人。但參與國外的案子總是很愉快。

N：伊莎貝對這些案子都有發言權嗎？

M：現在有了，當然。伊莎貝對每一個和我有關的案子都是完全的利害關係人。別忘了還有她的妹妹克萊兒‧尚佩瓦（Claire Champeval），每天都在這裡和我們一起工作。以前的做法非常單純：我說好，然後我就開始了！

N：但你總是什麼都不想就一口答應。

M：我確實有這個傾向。現在很少這樣了，首先是因為我做不動了，再來是因為伊莎貝會給我建議。但比如說，我在幫《異形》工作的時候，沒人認識雷利‧史考特，除了看過《決鬥的人》（The Duellists）的人——我就是其中之一，所以我知道他有潛力，但我沒想到《異形》後來會到這個地步！我在兩個星期間總共花了幾個小時工作，然後這件事就跟著我一輩子！

N：真不知道吉格爾會怎麼說！

M：啊，他啊，從骨子裡完全變成異形啦！

N：我們回到未來世界的遊樂設施，靈感來自《密閉車庫：暈眩要塞》（La Citaelle du vertige）。

M：未來世界有很多高科技的遊樂設施，非常驚人，但有時候有點無趣。魔術師傑哈‧瑪札克斯（Gérard Majax）為此製作了一個超級簡單的方法，是很傳統的魔術手法，使用鏡子之類的。這個設施會讓你置身在壯觀的視覺錯覺，彷彿走在空中。雖然這個設施的運作方式簡單，但他們還是需要一個主題。他們找上我，我建議他們運用《密閉車庫》。我給他們看了單行本、圖畫，他們覺得是個好點子，於是我們就動工了。我畫了一些圖、一些情境，我們還是下了不少工夫才終於有今天這個受歡迎的遊樂設施。另外，我要推薦你：如果你想像身歷其境般在車庫裡閒逛，這設施就會非常有趣！

N：我記到待辦清單上了。你們在巴黎的墨必斯藝廊狀況如何？

M：依舊很活躍，那是個很棒的地方，有漂亮的店面，畫作也常設展示。我很想在那裡多舉辦一些展覽。

卡地亞基金會

N：我想卡地亞基金會也是你最掛心的事之一。

M：對，這場展覽很重要。艾維‧尚戴斯（Hervé Chandès）向我提議辦這場展覽的時候，我真的很想做某種回顧展，其中有很多圖畫是關於形體變異，畫中的人物都變形了。我心想這一定會是很有意思的主題，總之很能代表墨必斯的作品。最後，經過幾個月，這個單純的想法變得很豐富。

N：你和平常一樣，在展覽的預告片中很上相。

M：你覺得嗎？達米安‧佩堤格魯（Damian Pettigrew）為展覽拍了一支關於我的影片，我覺得自己在片中非常不上相！看著看著我都窘到臉紅了。

N：2010年10月到2011年3月，在卡地亞基金會為期六個月的大型展覽，前所未見。

「墨必斯回顧展」海報（2010），卡地亞基金會當代藝術主辦。

M：對，確實前所未見，準備展覽的過程也很繁重，基金會就像一臺不好駕馭的壓路機。我和伊莎貝與克萊兒在墨必斯製作也賣力準備展覽，開幕當天的壓力很大，還有開幕酒會的日子與接下來的幾週，從布展到宣傳我們都沒停下來過！

N：無論如何，展覽很成功，完全沒有辜負這個主題！

M：沒錯，展覽很棒，大家都很高興。

N：我們剛剛提到的紀錄片就沒這麼成功，請容我這麼說，某些地方有點冗長。

M：對，確實有點冗長。例如我讀文字的那一段原本可以短一點。不過我很喜歡飛行然後摔得灰頭土臉那裡，而且那是我的點子！迪奧內對吉爾和墨必斯的兩個「我」的採訪，也是我的點子。不過拍攝我正在打太極拳的時候，可以看出我練得不太夠，因為我的腳有點抖⋯⋯

N：展覽中展出一支 3D 動畫，是《星球仍在》（La Planète encore）裡的斯迪爾和阿丹，由墨必斯和巴芬（Buf，本名 Pierre Buffin）製作。真是太美妙了，是純粹的墨必斯！而且這只是前導預告，接下來會做成長片呢！

M：啊，對，真的很精采，我完全同意！我認為這是我們第一次真正在銀幕上看見「墨必斯」，無懈可擊。

N：這真的是你們共同執導的嗎？

M：真的。製作過程的每個階段我都積極參與。我立刻建議要非常一絲不苟地遵循漫畫，所有可用的點子其實效果都不好，我們最後總是發現同樣的結果：最初的嘗試就是最好的。

N：你對斯迪爾和阿丹這兩個人物的感情仍然很深嗎？

M：他們太黏了，我實在甩不掉！不，說真的，故事就在那兒，也很成熟，非常適合改編成像這樣的電影。這是所有墨必斯式主題的濃縮。復興行星的主題完全就是過去我本來要做的《觀星者》，雖然拉長成一個半小時，但一模一樣。

N：以墨必斯調性為這部分收尾：展覽的開幕酒會是在 2010 年 10 月 10 日，也就是 10－10－10⋯⋯這是刻意的嗎？

M：我跟你說，我不是故意的，但太棒啦！那天我所有的簽名上都有三個 X，就是三個羅馬數字的「10」，太美妙了！這不是刻意安排，但這個巧合多驚人，簡直像魔法；「10」很特別，很神祕。然後隔天就沒了，獨一無二的活動！

N：做得好！墨必斯將持續轉動環帶直到這本書的最後！

孩子的教育與父親的角色

M：我沒有父親的指導，沒有父親引導我、帶領我。父親的存在對於家庭而言確實非常重要。伊莎貝怪我太放任拉菲爾和娜烏西卡，沒有引導他們。這是因為我沒有這種教育，所以我也沒有試著彌補。

I：你父親不在不是藉口，你在啊！

M：對，我在啦，但……

I：你人在家，心不在！

M：感覺我刻意不要太嚴加管教。

N：教育就是要給予框架，否則你就會養出野孩子。
I：拉菲爾就真的很野。

N：所以教養就會透過相處、朋友、在學校上課養成。而且伴隨著風險和不便。
I：對嘛。如果你沒有受到父親的影響，就會向外尋求指引，必然會變得很容易被影響。而且取決於你碰到的對象。你超級容易被影響，拉菲爾可能也是。
M：這些也是優點。我很喜歡容易受影響的人，因為這表示他們可以被改變，當然可能變壞，但也可以變好。死板的人才該避免。

N：在容易被影響和死板之間，有一些空間和一個充滿可能性的世界！
M：對，確實，你說得有道理……你們兩人都有道理。話雖如此，我看自己的作品時，不會發現有個顯眼的風向儀隨風轉動，仍然能看到方向很明確的東西，範圍確實有點廣，但不是四散沒重點，也不是偏執。

N：至少你在工作上的方向概念很明確。你在生活中就不是這樣，因為你很容易被影響。說起來你的直覺很準。
I：沒錯。
M：身為容易受影響的人，我還算穩定的！我有過兩個家庭，第一個在該結束的時候結束了。我把自己放進對穩定有幫助的架構裡，我有一股直覺促使我用這種方式和我的不穩定互補。

N：希望你的兒子也一樣。
M：有可能啊。他很有方向；他在音樂上的方向很穩定，也有一致性。

市立學校和文憑

N：我們要修正第一篇文章的細節，關於 1970 年代的。特別是本書的第 16 頁。我們三人加上克萊兒‧尚佩瓦，對於「市立」學校和年齡進行了漫長激烈又有趣的討論。你不可能在十四歲的時候通過文憑。這在算數上不可能。所以要嘛你落後三年才通過，要嘛就是你搞錯年代。
M：晚三年是不可能的。注意啊，我可不是笨蛋。我甚至是在「好」學生那邊，但我就是管不住自己，也沒辦法尊重大人的權威。中學時，老師在我的聯絡簿上寫了「徹頭徹尾的搗蛋鬼」！

N：所以已經幫你畫好未來了：你就是要成為藝術家！
M：話雖如此，我還是以全縣最高分拿到證書！這種枝微末節的事，在我們的書

裡有意義嗎？這是個大問題：我可以探究自己的人生到什麼地步，同時又不會讓讀者厭煩？

N：對，不是太多就是太少。也許要多累積細節？基本上，可能要計劃好幾集才能做到像《追憶似水年華》（*À la recherche du temps perdu*）那樣……

M：沒錯。不過這場關於學歷的對話太棒了，正好可以提出這個很基本的問題。所有的發言者，你們把我逼得說不出話，無法反駁，太厲害啦！

N：主要是你拒絕被當成落後的人。

M：啊，這我無法忍受！

N：不過問題不在那裡，麻煩的是日期很混亂。

M：也許吧，但我無法忍受。其實我拒絕兩件事。第一，我不可能搞錯年分到這個程度，因為我記得很清楚，是確認過的。

N：那你無法接受的第二件事是？

M：暗示我學力落後，我才不是落後的傢伙，我甚至超前進度！

團體討論延長，最後伊莎貝以無法辯駁的論證證明年分的錯誤。他終於承認錯誤，我們也可以更正了：他不是在十四歲取得學歷，而是在十一歲。

M：喔，我很高興把事情搞清楚了！

N：然而你堅信自己的事實……

M：我堅信我的事實。而這件事我已經用腦袋擔保了六十年。啊，感覺好怪，好像有一大塊石頭正在從我身上鬆脫，太奇妙了。

N：你現在一定覺得輕鬆多了吧。

M：我感覺輕鬆多了。多年來我和伊莎貝一直各持己見。呼！感覺真好！

自我形象

M：由於這條關於日期的插曲，我意識到自己其實對時間沒概念。不得不承認，我在這個觀點上看得並不清楚，對自己的形象不清楚。

N：是不清楚如何經營這個形象。所以你必須仰賴其他人。

M：你知道嗎？有天分會讓你處於很奇特的狀況，會讓你和別人不一樣。得癌症讓我了解到這一點。因為癌症很平等，是「至高平等器」，沒有特殊待遇，就算你是世界之主也逃不過癌症，生病就是生病！然後所有特權、插隊的計畫等等，都行不通了。好，我知道這些是微不足道的特權，但有時候我就是在這些特權上建立自己的神話。事實上，不斷受邀到漫畫展，到日本、阿根廷，這些沒什麼，但在我的神話裡，我看到的是有人幫我付旅費、住宿費，有人歡迎我、

寵溺我。即使這種寵溺一大部分是透過定期從我身上搾出的利潤來補償，我依舊對這一切感到受寵若驚，那些都會持續滋養這個想法：我很重要，我不會遭受共同命運，我不用和大家一樣排隊……而這個想法是從我的外婆向大家展示我的畫開始的，然後在我服兵役的時候以一種難以想像的方式在我的腦海紮根：我出現在這本軍中期刊，突然間我的待遇和其他人不一樣了。我的心裡還有畫畫帶來的特權的殘影。這是個大毛病。這就是我尋找替代醫療、斷食、尼可夫斯基（Lakhovsky）的振盪器等等的原因——我深信自己可以擺脫病痛，因為我的命運不一樣！我特別把這一切和畫畫連結，但最主要是和命運連結：我的命運就是免於所有凡人的共同煩惱。

I：致命將官可以甩開一切，只要「嘿」一聲就可以換個世界！

M：對，每當他碰上難題，他就推開門進入另一個世界。

N：從這個觀點來看，你很一致。
M：但這種一致性終究建立在不真實的事物上。

N：硬要說的話，就是神經質。
I：牆就是牆。這就是問題，你確實很喜歡找障礙物，以為自己可以輕鬆度過。但牆是真實的，你會迎面撞上。
M：要是以這個當主軸寫傳記，一定會很好玩：「論天賦對人類潛在的毀滅性影響」……而且現在就像在做精神分析，太棒了！你要怎麼把這一切寫成書啊？

死亡

N：讓我們聊更深一點。你和大家一樣思考過死亡。現在你近距離面對死亡，你怎麼想？你怎麼打算？你如何經歷？
M：在這件事上，我有很多要做的。許多理論認為，雖然死亡是回歸到無差別狀態，但並非空無一物，仍然能夠創造，因為能量會透過生命而產生。

N：你是要說人生前的思想會長存？
M：沒錯，個人思想和集體思想。一代又一代的人類思想所創造的實體很可能最終存在於某個次元。這些實體就是阿拉、佛陀、耶穌、奧丁等神明。埃及人創造了一個非常強大的系統，但如今不再受供養，這個系統可能已經瓦解並回歸那個次元。又或許那個次元不一定是建構自思想，而是文字和概念，和光明或物質的本質有關，總之人類還無法理解，永遠都無法理解，但一定是有的。有太多見證，都是到過那個次元又回來——例如昏迷又醒來的人，變成通靈者和預言家。至少廣義來說，人類的預感是有某種一致性的。

N：這就是你處在人生的十字路口時心裡想的嗎？
M：對。因此，到了那時，我應該只會驚訝地查看身在何處，是不是我以為的那

樣。如果真的空無一物，那也很好，我就不會受苦。

N：我想問的是更具體的問題。我不是要談形上學，而是你在實際層面上想像死亡的方式。你怎麼想，關於將要來臨的那一刻？你會害怕嗎？
M：不會。真的不會。讓我害怕的是錯過：我看不到大衛‧林區以後的電影、看不到新生代年輕導演、書、網路上的創新、新軟體，這類無聊瑣事！

N：你的回答還是處於心理投射，沒有在實際層面回答問題。例如在身體方面。
M：啊，對……我真的很怕受折磨。如果我的癌症進程和一般癌症一樣，如果我沒有墨必斯特殊待遇讓我可以離開這個行列，那真的沒有什麼好說的，我聽說的全都是會很痛苦，最後連嗎啡都沒辦法止痛。我心想，那我就要受折磨了。算我倒楣……

N：我猜你已經幻想過那一刻的到來：沉沉睡去、高潮、爆發？
M：不算有。但我有在想一個關於死亡的事。曾經有個年代，人們可以好好安排自己的死亡。這種「主動性死亡」的故事原型來自拉封丹（La Fontaine）的富農，有一天他「感覺自己將不久於人世」，便把孩子們叫來。他躺在床上，在家人的陪伴下死去。這些「決定要死了」的人們，將思想交給後代之後消逝。真的很有智慧，讓死亡為生命加冕，年老則被視為美好的成熟。

N：這一切都美化的太誇張了。
M：這不是美化。我相信這是可以做到的，但要花心血。因為目前我們多少都受到醫療和法律的監督之下，那些所謂「有效益」的做法帶來的另一種打擊，人們因而不能在家生產，也不能在家以自然的方式死去。大部分的時候，反而是在無效的治療中痛苦地死亡。這種強硬做法，令一生一次的人類必經過程，在藥物中白白消逝。

N：所以是無意識地死去。
M：對。我們所處的文化很美妙，但也有不便之處。其中一項不便就是這種改變死亡的進程。

N：我小時候，曾經在入睡時思考斷氣時該說的遺言，或是注意要保持微笑，這樣一來，萬一在夜裡猝死時也有喜氣的臉。你也有類似的祕密儀式嗎？
M：沒有，不過你說得對。那是很美好的瑣事，很美好的計畫，全都有助於離開的過程。此外，對於目前的社會，我很清楚人的形象是如何透過各種體系來規劃、建構和利用。但那是另一場辯論了。

N：留待改日再聊。完。

（次頁）尚‧吉哈墨必斯最後的畫作之一（2012）。

JEAN GIRAUD

尚・吉哈，
天使最後的翱翔

2012 年 3 月 10 日星期六早上 8 點 30 分，薩滿王子嚥下最後一口氣。

於是，又一個天使上升到這個他親手建立的無限與恩典的宇宙。
四個小時前，他感覺到自己的大限將至，起身對伊莎貝說：「我感覺某件事正在發生……我感覺到自己正在轉換……你要給我修復碼……」全然墨必斯式的遺言。

兩天前，3 月 8 日，他因為肺部惡化短暫住院後被送回家。

隔天，3 月 9 日星期五，下午稍早時，我獲准到家中探望他。我進入他設在一樓的「醫療」室，注意到他很枯瘦，即使透過管子也難以呼吸——結果管子根本沒有接好！而他的神智全然清明。

由於他感覺到我靠近，他睜開雙眼，微笑著向我伸出一隻仍然有力的手。我抓著他的手一會兒，然後在他的額頭上親了一下。他的妻子和小姨在床邊忙，帶著習慣性的效率與永別的溫柔。我緊挨著他坐下，把他的手緊緊握在我的手裡。我隨意說些無聊話，告訴他在巴黎停留的日子，堅持他的氣色「沒那麼差」，和他討論未來……

然後我讓出位子給一個前來幫他最後一次的熟人。雖然沒有助益，但也沒有什麼害處。都到了這個地步……兩位女士和我移師廚房，孩子們一一抵達。氣氛非常緊繃，我們都很難熬也感到無力。然後回到病榻旁。我們要疏通他的四肢末梢，讓好的波循環，消除壞的波。熟人和伊莎貝各握著一隻手，克萊兒和我負責他的腳。我拿起右腳。我們從關節到指尖施行非常輕柔的按摩和拍打，很溫和，似乎讓他舒服一點。

下午的剩下的時間都在例行的照護和關心上。尚半睡半醒，呼吸困難。我們輪流坐在他身邊，或是幫他改變位置，餵他喝東西，回應他的要求，提供服務。我們盡力讓他幸福、輕鬆、愉快的額外事物。當他睜開雙眼時，他望著我們的眼神是溫柔且失落的。有時候他會開玩笑。

無論如何，這些充滿感情的小儀式一直持續到晚上。我很樂意在這裡過夜，減輕伊莎貝的負擔，但是我必須趕到奧斯特里茲火車站，搭夜班火車到南部，隔天早上一抵達就要為我的劇團排練。我俯身親吻躺臥的尚，再次握住他的手。他以讓我驚訝的力道緊握我的手。同時，他以最深沉的目光望著我。坐起身後，他的呼吸順暢多了，我向他道別，保證我很快就會回來。我不太明白他對我眨眼的意思究竟是「好喔，去吧。」還是「最好是啦，胡扯！」

那是 3 月 9 日星期五晚上。隔天，10 號星期六，還不到中午，排練時克萊兒打電話給我，告訴我薩滿王子在 8 點 30 分整離世。

我呆站著，全身僵住：這麼快，事情發生得太快了……

尚生命中的一天，我與吉哈一家分享的那天，是他生命的最後一天！

2012 年 3 月 15 日星期四，在巴黎的聖克羅蒂聖殿舉行盛大儀式後，在蒙帕納斯墓園下葬。

吉哈，去釐清你是誰，只會羞辱你。更別提墨必斯了。

尚，那些認識他、愛他的人——我們怎麼可能不愛他——對他的看法是各不相同，是視情況而定的。墨必斯和吉爾，閱讀這兩名巨匠的作品的人，也感覺到其他面向，絕對各不相同。

因為他，吉哈，是水晶。

一顆巨大、純淨、擁有許多精準切面的水晶。每一面都閃耀著獨特、不斷變化的光芒，每個人接收到的自然也各不相同。但若說水晶在精雕細琢的切面上展現無限的各種光芒，那是因為它本身就是一塊堅定不移、強大獨特的石頭，保持鮮明的軸，在世界的黑暗中引導自己。

幾十年來，我有幸陪伴這顆水晶，從他的燦爛光芒中得到溫暖。直到他的最後一天，我都和他與他的家人在一起，如家庭成員般被接納。

他曾快意地說，我們的相識很「神奇」。就我而言，這正是我的感受。在這些預定的會面之外，我們也會偶然相遇，例如在某個漫畫節。有一次甚至在史特拉斯堡的火車站月臺上。他總是堅稱這絕非巧合，然後高喊：「太美妙了！」這是他最喜歡的感嘆語，從那之後，我在所有場合都無恥地挪用。

他說話是低聲慢語，聲音柔和，語調鮮明，有點含蓄，仔細斟酌用字，推敲他的語句。花時間思索他說的話。

他常常掛著微笑，用鷹隼或薩滿的目光望著你，這抹奇特的微笑混合著最尖酸的諷刺和令人驚嘆的善意。他的善心是真實的，絕不是假裝的。他對他人的興趣是永遠的。他的謙遜則與驕傲一樣，也就是不可限量。他表現出的節制和智慧，再加上對形上學和超自然體驗的極度喜好。他一定要看到事物、事件、人的神祕面……

「太美妙了！」一切都裹在他大腦裡那自然流淌的幽默之中，持續不斷。「哲思喜劇」是他的正字標記。每個概念或每個想法都可能引發一連串一個比一個更加精神分析式的文字遊戲。真的超級雙關語！

我將留下唯一僅有的遺憾，與他有關。那就是從未執導過華格納的《尼伯龍根的指環》，我夢想與他在墨必斯的怪誕幻想世界中演出。我們談起這件事，尋找能夠促成未來計畫的圖像時，他告訴我這在舞臺上是不可能實現的，唯有電影手法才能讓我們實現這番狂大願景。有幾次我向劇場總監提議我的華格納／墨必斯檔案，然而他們投以沉悶、冷漠、懷疑的眼神。想必無需再證明這個職業多麼缺乏文化、好奇心和大膽……

我愛他，這說法如此愚蠢，也許只因這就是件愚蠢的事。我愛他如兄弟，不過是雙面兄弟，再度是多面向的。一方面像哥哥，因為他是純粹的天才，不斷唬弄我，也是哲學家，我從他身上學到許多。是智者。是巫師。是大師。是威風的大哥，總之是昂然的巨人。但另一方面又像弟弟，因為他很脆弱、容易受傷、容易被故作傲慢的人干擾、容易被大師擺布，因為要傷害他太容易了。這個最年幼的弟弟，我想一直保護他，擁他入懷，像孩子般抱著他。

尚・吉哈是有恩典的人。這點顯而易見，而且值得一再重複。

無論他的「黑暗面」如何，他都是藝術的天使。一個美麗的靈魂。如今，這個靈魂飛昇了，加入他一手創造的萬神殿中所有驚奇生物的行列。或者他本人正來自那裡，誰知道呢？有這些如此見識的天使，凡事皆有可能。

我喜歡幻想他在我們身邊多待一會兒，也許有一天，他會進入一個正在孕育成形的新軀體。相信我，這具迎接他的身體將是幸運的。

努瑪・薩篤爾，2012 年 3 月 10 日與 16 日

1974 -1975 MISTER MŒBIUS ET DOCTEUR GIR
墨必斯先生與吉爾博士 ——10

1988 -1989 DOCTEUR MŒBIUS ET MISTER GIR
墨必斯博士與吉爾先生 ——36

圖片版權

國家圖書館出版品預行編目 (CIP) 資料

法國漫畫巨匠墨必斯訪談全集 1974 － 2011/ 努瑪 . 薩
篤爾 (Numa Sadoul) 作；墨必斯（Mœbius）繪；韓
書妍譯 . -- 初版 . -- 臺北市：積木文化出版：英屬蓋
曼群島商家庭傳媒股份有限公司城邦分公司發行，
2024.06
　　面；　公分
譯自：Docteur Mœbius et mister Gir
ISBN 978-986-459-561-7(平裝)

1.CST: 墨必斯 (Mœbius, 1938-2012.) 2.CST: 訪談
3.CST: 漫畫家 4.CST: 法國
940.9942　　　　　　　　　　　112019716

VO0035

法國漫畫巨匠墨必斯訪談全集 1974 － 2011

原 著 書 名／Docteur Mœbius et Mister Gir

編　　　　著／努瑪‧薩篤爾 Numa Sadoul
繪　　　　者／墨必斯 Mœbius
譯　　　　者／韓書妍
特 約 編 輯／李 華

出　　　　版／積木文化
總　 編　 輯／江家華
責 任 編 輯／陳佳欣
版 權 行 政／沈家心
行 銷 業 務／陳紫晴、羅伃伶

發　 行　 人／何飛鵬
事業群總經理／謝至平
　　　　　　城邦文化出版事業股份有限公司
　　　　　　台北市南港區昆陽街 16 號 4 樓
　　　　　　電話：886-2-2500-0888　傳真：886-2-2500-1951

發　　　　行／英屬蓋曼群島商家庭傳媒股份有限公司城邦分公司
　　　　　　台北市南港區昆陽街 16 號 8 樓
　　　　　　客服專線：02-25007718；02-25007719
　　　　　　24 小時傳真專線：02-25001990；02-25001991
　　　　　　服務時間：週一至週五上午 09:30-12:00；下午 13:30-17:00
　　　　　　劃撥帳號：19863813　戶名：書虫股份有限公司
　　　　　　讀者服務信箱：service@readingclub.com.tw
　　　　　　城邦網址：http://www.cite.com.tw

香 港 發 行 所／城邦（香港）出版集團有限公司
　　　　　　香港九龍土瓜灣土瓜灣道 86 號順聯工業大廈 6 樓 A 室
　　　　　　電話：852-25086231　傳真：852-25789337
　　　　　　電子信箱：hkcite@biznetvigator.com
馬 新 發 行 所／城邦（馬新）出版集團 Cite (M) Sdn Bhd
　　　　　　41, Jalan Radin Anum, Bandar Baru Sri Petaling, 57000 Kuala Lumpur, Malaysia.
　　　　　　電話：603-90563833　傳真：603-90576622
　　　　　　電子信箱：services@cite.my

封 面 設 計／PURE
內 頁 排 版／李 華
製 版 印 刷／上晴彩色印刷製版股份有限公司

【印刷版】
2024 年 6 月 4 日　初版一刷　印量 1000 本
售　　　　價／1200 元
I　S　B　N／978-986-459-561-7